中國旅遊體驗要素研究
從瞬間愉悅到永恆美好

孫小龍 著

崧燁文化

目錄

內容簡介

旅遊學研究的對象與路徑 | 代總序 |

前言

第一篇 問題

第二篇 概念

第三篇 解析

後記

中國旅遊體驗要素研究：從瞬間愉悅到永恆美好

內容簡介

內容簡介

　　本書透過對旅遊體驗要素的全面分析與解構，釐清了旅遊體驗現象的本質，並著重探討從「瞬間愉悅到永恆美好」的個體心理歷程，並著重探索其中的相互影響，全面拓展了旅遊體驗研究的理論邊界。

　　本書從哲學、心理學和經濟學視角進行「體驗」概念的溯源和學理分析，並借鑑社會建構主義理論、情感控制理論、情境理論及情感認知評價理論等情感表現方法，結合旅遊體驗的情感性和過程性視角，對旅遊體驗要素進行解析，識別了現地體驗階段中的情感體驗建構、控制要素和後體驗階段中的存續要素，並對各結構要素間的作用關係進行驗證，最後得出「情感是實現建構旅遊體驗的基本要素」、「遊客情感體驗呈現出累積的階段性特徵」等六大結論。

旅遊學研究的對象與路徑 | 代總序 |

　　在人類認識世界、改造世界的歷史長河中，知識積累與創新造成了最為關鍵的作用。在知識領域，理論研究主要展現為「概念導向」和「實踐導向」兩種模式，人們常說的「問題導向」本質上屬於後者。「概念導向」在西方思想界中有著悠久的歷史，柏拉圖透過「理念王國」的建構開創了理論研究遵循「概念導向」的先河。柏拉圖的「理念王國」主要是透過概念或者概念之間的演繹、歸納、推理建構起來的。柏拉圖在《理想國》裡曾說過：「在一個有許多不同的多種多樣性事物的情況裡，我們都假設了一個單一的『相』或『型』，同時給了它們同一的名稱。」

　　在柏拉圖看來，世上萬事萬物儘管形態各異，但只不過是對理念的摹仿和分有，只有理念才是本質。只有認識了理念才能把握流變的現象世界，理念王國的知識對於現象世界的人具有決定性意義。因而，只有關於理念的知識才是真正的知識，是永恆的、完美的「理智活物」，才最值得追求。在這裡，理念的意義完全來自邏輯的規定性，即不同概念之間的相互關係，而與任何感性對象無關。雖然柏拉圖的「理念」並不完全等同於「概念」，但二者都被視為對事物的一般性本質特徵的把握，是從感性事物的共同特點中抽象、概括出來的。在某種意義上，理念在柏拉圖那裡實際是透過概括現實事物的共性而得出的概念。柏拉圖的概念化的王國，打造了形而上學的原型，並形成為綿延兩千多年的哲學傳統。

　　「概念導向」與「實踐導向」有著顯著的差別。首先，「概念導向」關注的是形而上學的對象性，「實踐導向」關注的是現實活動的、互動主體性的對象性。也就是說，「概念導向」關注的是抽象的客體，而「實踐導向」則是以在一定境遇中生成的具有互動主體性的「事物、現實、感性」為研究對象，遵循的是「一切將成」的生活世界觀，所以其基本主張就是突破主、客體二元對立。「事物、現實、感性」即對象，是人和對象活動在一定的境遇中生成的，具有能動性，事物、現實和感性不應是單純靜觀認識的、被表象的、受動的、形式的客體存在，而是人和對象共同參與的存在。在共同參

與之中，人與對象在本質力量上相互設定、相互創造。其次，「概念導向」習慣於抽象化思考，「實踐導向」習慣於現象化思考，即「概念導向」習慣於在認識活動中運用判斷、推理等形式，對客觀現實進行間接的、概括的反映。或者拋開偶然的、具體的、繁雜的、零散的事物表象，或人們感覺到或想像到的事物，在感覺所看不到的地方去抽取事物的本質和共性。或者運用邏輯演算與公理系統等「去情境化」、「去過程化」地抽取事物的本質和共性為思考方式，研究出充滿形式化的結果。

「實踐導向」以「事物總是歷史具體的」為理念，特別強調思想、觀念應回到現實的人和現實世界的真實生成之中，回到實踐本身，認為思想、觀念應「從現實的前提出發，它一刻也不離開這種前提」。強調思想、觀念應回到實踐本身，「就其自身顯示自身」、存在的「澄明」及「被遮蔽狀態的敞開」。再次，「概念導向」偏重於靜態化理解對象，「實踐導向」偏重於動態化的理解對象。由於偏重靜態論的理解，所以「概念導向」容易機械的、標籤式框定研究對象，僵化地評判對象，將本來運動變化著的客體對象靜止化，將豐富多彩的對象客體簡單化，從而得出悲觀性的結論。「實踐導向」在研究中偏重於「存在者的本質規定不能靠列舉關乎實事的『是什麼』來進行」的理解方式，把對象置於歷史性的生成過程之中動態化地去認識，認為問題是一種可能性的籌劃，是向未來的展開，它的本質總是體現為動態性質的「有待去是」，而不是現成的存在者。

我非常強調實踐導向的研究，主張研究的一切問題要來自於實踐，要由實踐出真知，而且知道「概念導向」存在著諸多不足。但是，在旅遊學研究中，我一直在苦苦探索著幾個核心問題，這些問題的解決卻有賴於概念的突破。

旅遊學研究中，我苦惱的問題如下所述：

第一個問題：旅遊學能否成為一門獨立的學科？

從哲學高度看，特別是以科學哲學的評判標準看，旅遊學具備成為一門獨立學科的條件。其標準有三：其一，旅遊學要有自己獨立的研究對象；其二，旅遊學與心理學、經濟學、社會學、管理學、人類學和地理學等緊密相關的

學科邊界要清晰，不能簡單地採用拿來主義，而是要有明確的聯繫與區別；其三，旅遊學要有自己獨立的方法論。

在旅遊學要有自己獨立的研究對象這一根本問題上，我有著自己獨到的見解。經過對已有各種觀點的回顧、提煉與研討，目前我的旅遊學觀點確定為：旅遊學是關於現實的旅遊者出於某種需求而進行的旅行、遊憩或休閒渡假等不同形式的各種旅遊活動「相」及由此所產生的與旅遊相關的各種社會經濟相互關係及其運動發展的科學。這裡的旅遊學研究出發點是「現實的旅遊者」，不是抽象化的旅遊者；這裡的旅遊學研究包括三個層次的要素研究：①旅遊活動要素；②與旅遊相關的各種社會、經濟關係（結構）要素；③由旅遊活動所產生的各種相關社會、經濟關係所形成的旅遊發展的（問題）要素。旅遊學研究的核心是旅遊活動要素與旅遊相關的社會、經濟關係要素，研究的最終目的是發展。之所以把旅遊學研究對象界定為「現實的旅遊者」，是因為強調「現實的旅遊者」不是他們自己或別人想像中的那種虛擬、抽象的旅遊者，不是實驗中的旅遊者，不是網路調查中的旅遊者，而是活生生的生命個體。

這一理念來源於恩格斯。恩格斯說：歷史學是關於現實的人及其歷史發展的科學。恩格斯的這一著名論斷同樣適合旅遊學研究對象的確定。旅遊學研究中，這些現實旅遊者的行為主體處於旅遊過程中，在一定的前提和條件下可以自我表現。倘若在實驗研究中，為研究對象設定一個模擬旅遊過程中的場景，問他們如果進行旅遊，會選擇何種價位的飯店？哪種交通工具？出遊幾天？虛擬的旅遊者或許容易根據自己的偏好直接選擇，但沒有考慮到時間、金錢和環境條件的約束，因此，選擇這類型的被試作為研究對象，其有效性遠不如選擇現實中正在旅遊的人來得科學且真實有效。

在旅遊學與心理學、經濟學、社會學、管理學、人類學和地理學等緊密相關的學科邊界問題上，學界普遍傾向於強調綜合研究或交叉研究，大多是拿來主義，只有心理學、經濟學、社會學、管理學、人類學和地理學等學科對旅遊學研究有貢獻，旅遊學還沒有反哺能力，這也是為什麼旅遊學不被人們認可為獨立學科的主要原因。這方面旅遊學者還有很多要做的工作。

在旅遊學要有自己獨立的研究方法論這一問題上，旅遊學目前基本沒有，大多採用哲學和一般社會科學的研究方法論，不過這裡需要多囉嗦一句，我這裡所說的方法論是指研究方法的方法，而不是英文中 Methodology 所表達的方法、方法論。

第二個問題：旅遊學的學科屬性是什麼？

這是討論最多、疑問最多，也是最難以確定的一個核心問題。在這裡，我權且把它確定為自然科學、社會科學和人文科學的交叉學科。

之所以說權且，是由於目前給不了準確的說法。這裡權且採用國際頂尖的旅遊學期刊《旅遊研究紀事》的前任主編賈法爾·賈法里和約翰·特賴布的觀點。影響比較大的理論觀點有賈法里的「旅遊學科之輪」模型和特賴布的「旅遊知識體系」模型。其中，「旅遊知識體系」模型提出於 2015 年，模型比較新且較為全面。在「旅遊知識體系」模型中特賴布將整個旅遊知識的核心分為四大類，即社會科學、商業研究、人文藝術和自然科學。

其中，社會科學包括經濟學、地理學、社會學、人類學、心理學、政治科學、法學等；商業研究包括市場行銷、財務管理、人力資源管理、服務管理、目的地規劃等；人文與藝術包括哲學、歷史學、語言學、文學、傳播學、設計以及音樂、舞蹈、繪畫、建築等藝術門類；自然科學包括醫學、生物學、工程學、物理學、化學等。在我看來，按照中國常用的學科三分法，可以將上述四大類歸納為三類，即社會科學、人文科學和自然科學，其中社會科學包含上面的社會科學與商業研究（商業研究其實就是中國的管理學），人文科學包含人文與藝術。旅遊學學科屬性界定之難就難在太複雜，具有交叉學科的性質，但處於核心地位的是社會科學，而自然科學和人文科學領域的旅遊研究方興未艾。

第三個問題：旅遊學的研究路徑是什麼？

學界普遍傾向於定性研究與定量研究，我覺得旅遊學還有一個很大的問題沒有解決，就是概念研究，這也是我為什麼一直強調要進行概念導向的研究。有人把概念導向的研究併入定性研究，在旅遊學領域，我認為必須要有

單獨的概念研究。因為旅遊學迄今為止還缺乏專門指向旅遊現象的專有名詞，現有的旅遊概念大多是指向某種實物或特定現象的指向性名詞，例如，旅遊現象、旅遊需要、旅遊地、旅遊體驗、旅遊愉悅、旅遊期望、遊客流量、旅遊效應、旅遊容量……，無須一一列舉，目前的所有名詞中，只要刪掉「旅遊」兩字，就沒有人知道這個名詞與旅遊學有何相關，不如經濟學中的「壟斷」、「競爭」等名詞。因此，我一直強調需要有概念導向的研究，以期獲得旅遊學研究「專有名詞」的新突破。

在研究路徑上，毫無疑問，旅遊學的研究路徑必定不會單一而是多元的，其中主要的三條路徑為定性研究、定量研究，以及透過概念導向的研究，以期獲得新概念的概念研究。

旅遊學中的定性研究是指對旅遊現象質的分析和研究，透過對旅遊現象發展過程及其特徵的深入分析，對旅遊現象進行歷史的、詳細的考察，解釋旅遊現象的本質和變化發展的規律。旅遊學中的定量研究是指在數學方法的基礎上，研究旅遊現象的數量特徵、數量關係和數量變化，預測旅遊現象的發展趨勢。

概念研究是一種傳統研究方法，但在旅遊學中卻是新的研究路徑，它建立在對旅遊現象中某些特徵的抽象化研究，是對概念本身進行研究。研究內容包含兩部分，即重新解釋現有概念和形成新概念。這裡要注意區分概念和概念研究，任何研究路徑都是有概念的，概念是任何研究的起始階段，但概念研究的不同之處在於它的研究對象是概念本身，且對概念的分析主要是基於研究者的抽象化研究。概念的分析、研究與創新是哲學研究的主要手段，社會科學領域相對較少。旅遊學要想形成自己獨立的研究體系，擁有屬於旅遊學自身的獨特概念必不可少，旅遊學中的概念研究應當得到學界重視。概念研究路徑可以依賴於詮釋學的理論範式，也可以如馬克斯·韋伯的「理想類型」方法。

第四個問題：旅遊學研究的理論範式是什麼？

由於旅遊學的交叉學科屬性以及研究路徑的多樣性，使得研究者們有這樣的困惑——到底哪種方法論或範式才是旅遊學研究應該遵循的？旅遊學研

究有統一的方法嗎？要想回答這些問題，有必要從科學哲學和理論範式這兩個角度進行探討。

研究的兩種基本出發點——自然主義與反自然主義。

任何研究都建立在某種基本觀念之上，基本觀念表達了研究者對研究及研究對象的信念。在對知識與研究的總體看法上，存在兩種相互對立的哲學——自然主義與反自然主義。

對於自然主義，可以從本體論、認識論和方法論三個方面進行說明。在本體論上，自然主義認為凡是存在的都是自然的，不存在超自然的實體，實在的事物都是由自然的存在所組成，事物或人的性質是由自然存在體的性質所決定的；在認識論上自然主義堅持經驗主義取向，人們只能透過經驗來認識所要認識的對象，無論這一對象是自然的還是社會的，經驗是人們獲取知識的唯一管道；在方法論上自然主義主張世界可以用自然科學的方法加以解釋，社會科學方法與自然科學方法具有連續性，兩者沒有本質差別。

自然主義的合理性在於：第一，自然主義沒有拋棄形而上學，使其超越實在論與反實在論之爭，在本體論層面滿足各門學科，特別是人文社會科學對本體論的要求；第二，自然主義肯定了研究的基本訴求是追求科學性和客觀性；第三，自然主義為知識的基本訴求提供了方法論支持。自然主義的侷限性在於：對於人文社會科學，自然主義忽視作為研究對象的人的行為以及社會的複雜性，要求人文社會科學像自然科學那樣發展也使人文社會科學失去獨立性。人文社會科學如果一味採用自然主義觀，那麼人類世界的豐富性與多樣性將消失殆盡，對人類世界的研究將難以深入。

對於自然科學來說，自然主義的世界觀是天經地義的，但對於人文社會科學，自然主義不具有這種天生的合理性，因此反自然主義主要源於人們對人文社會科學特殊性的探討。反自然主義作為自然主義的對立面有以下觀點：其一，在本體論上，否認社會具有普遍和客觀的本質，嚴格區分自然現象和社會現象，認為兩者具有根本上的不同；其二，在認識論和方法論上一般主張以意義對抗規律、以人文理解對抗科學解釋，形成反自然主義的認識論和方法論。反自然主義的合理性在於它植根於人文社會科學相對於自然科學的

特殊性，其關於人文社會科學的一些主張具有合理性。這些主張突破自然主義對社會現象的簡單化處理，體現人文社會科學的獨立性與獨特性。具體來說就是闡釋了社會科學研究對象的複雜性，突破自然主義對社會現象的簡單化處理，揭示社會科學的一條特別路徑，即社會科學的目的不是尋找規律，而是追求不同個體之間的可理解性。

單從自然主義與反自然主義的角度看，旅遊學研究應該既包含自然主義又包含反自然主義。在如何解決旅遊學研究這一複雜問題時，我堅持馬克思主義的實踐觀，堅持實踐導向研究。關於這一點在下文闡述。

旅遊研究的三大理論範式——實證主義、詮釋學、批判理論。

旅遊學中實證主義理論範式的觀點為：其一，對象上的自然主義；其二，科學知識和方法論上的科學主義；其三，科學基礎上的經驗主義和價值中立。

歷史主義——詮釋學理論範式的主要觀點為：其一，社會世界與自然世界完全不同，社會的研究對象不能脫離個人的主觀意識而獨立存在；其二，與實證主義理論範式的社會唯實論和方法論整體主義傾向相比，詮釋學理論範式一般倡導社會唯名論和方法論個體主義原則；其三，與實證主義理論範式強調價值中立相比較，詮釋學理論範式認同價值介入的觀點。

批判理論的主要觀點為：其一，批判理論高舉批判的旗幟，把批判視為社會理論的宗旨，認為社會理論的主要任務是否定，而否定的主要手段是批判；其二，反對實證主義，認為知識不只是對「外在」世界的被動反映，而需要一種積極的建構，強調知識的介入性；其三，常透過聯繫日常生活與更大的社會結構，來分析社會現象與社會行為，注重理論與實踐的統一。

實質上，以上三大理論範式源於兩種哲學觀，實證主義主要源於自然主義的哲學觀，而詮釋學和批判理論更多是反自然主義的。兩大哲學觀各有其合理性和缺陷。因此，在旅遊學研究中，既需要將兩者結合起來，也需要三大理論範式的綜合運用。

在具體的旅遊學研究中，我的基本觀點以「實踐導向」為主，儘可能去梳理「概念導向」的問題，特別強調以實踐觀為指導，解決旅遊學研究的複雜問題。

問題來自於實踐。馬克思指出，人與世界的關係首先就是實踐關係，人只有在實踐中才會對世界發生具體的歷史性關係。首先，人只有在實踐中才能發現問題。人類實踐到哪裡，問題就到哪裡。自然界的問題，人類社會的問題以及人的認識中的問題，無不建立在人的實踐基礎上，都是人在認識世界、改造世界特別是人在處理自己與外在環境關係的實踐中發生的，在實踐中發現的。人們在物質資料的生產活動中，作用於自然對象，具體感受和發覺各種自然現象之間的因果關係，形成對自然界問題的系統認識，逐步形成自然科學的理論。

人在管理社會，處理各種人際關係之中，逐步發現社會生產力的真實作用，進而以此為基礎形成各種善惡價值評價和是非真理性理論，不斷積累思考，逐步建立起關於社會發展的系統思想和觀點理論。人們在各個時代進行的各種科學研究、科學實驗，使人們不斷發現問題，探索問題，認識問題，解決問題，推進人類社會科學技術的進步和知識體系的發展。其次，只有在實踐中才能認識問題，只有在實踐中才能解決問題。瞭解問題的產生發展，認識問題的變化規律，理解問題的具體特徵，形成關於問題的因果聯繫，需要透過實踐來把握。只有透過實踐，才能找到解決問題的妥當辦法和途徑。在實踐中，事物之間各種真實的聯繫，人與對象之間各種可能的選擇及其不同結果才能真實呈現，進而對人們解決問題提供最有利、恰當的辦法與途徑。

「實踐導向」不能簡單地等同於「問題導向」，但始於「問題導向」。所謂「問題導向」，是以已有的經驗為基礎，在求知過程中發現問題。對於旅遊學研究而言，不是沒有問題，而是問題一籮筐。正是問題一籮筐，旅遊學研究者們從各自的學科背景出發，對旅遊問題給出紛繁複雜的解釋，進行各執一端的論證與紛爭。目前的中國學界總體上停留於「公說公有理、婆說婆有理」的階段。對於這種論爭，我在研究歷史認識論時，提出可以運用交往實踐理論來解決，這一方法論同樣適用於旅遊學研究。

人們在生產中不僅僅同自然界發生關係。他們如果不以一定的方式結合起來共同活動和互相交換其活動，便不能進行生產。為了進行生產，人們便發生一定的聯繫和關係；只有在這些社會聯繫和社會關係的範圍內，才會有他們對自然界的關係，才會有生產。生產實踐中除了人與自然的關係，還有人與人的關係，指的是人與人之間的社會交往活動。毫無疑問，現實旅遊者任何形式的旅遊活動都脫離不了與人之間的關係，也就是現實旅遊者與旅遊服務提供者之間的關係，也包括現實旅遊者之間的相互關係，正所謂去哪兒玩不重要，和誰玩最重要。在實踐過程中，由於實踐主體不是抽象的、單一的、同質的，而是「有生命的個體」，存在著社會主體的異質性。主體在實踐中的異質性，決定了他們在認識過程中的異質性，決定了他們在觀察、理解和評價事物時不同視角和價值取向。

　　認識主體的異質性和主觀成見，在社會分工存在的前提下不可能消弭，主體只能背負這種成見進入認識過程。在社會交往過程中形成的個體成見只有在交往實踐中得以克服，在交往實踐的基礎上，主體才能超出其主觀片面，達到客觀性認識。實現認識與對象的同一過程，在於個體交往的規範性和客體指向性，個體的主觀成見正是實現認識與對象同一過程的切入口。人們的交往實踐遵循一定的交往規範。交往實踐本身造就的交往規範系統約束主體的交往實踐。這些規範對於一定歷史條件下的個人來說是給定的、不得不服從的，這種交往實踐的規範收斂了認識過程。認識的收斂性、有序性是認識超出主觀片面性達到客觀性的必要前提。在具體的認識過程中，諸個體間的交往同時指向主體之外客體的對象化活動，就算使用語言、調研資料而進行的旅遊學研究主體間的交往歸根到底，仍然是指向旅遊學的認識客體，是就某一旅遊學問題而展開的。在認識活動過程中，主體總是從各自未自覺的主觀成見出發，並以為自己認識的旅遊學問題與對方是相同的，從而推斷對方會根據自己的行為，針對同一旅遊認識客體採取相應行為。

　　然而，交往開始時雙方行為的不協調迫使主體發現他人（一個無論在行為還是觀念或是認識結果上，都不同於自己的他人），發現他人同時就是發現自我。因為此時主體才能從他人的角度來看自己及其認識活動，即自我對象化。這樣一來，透過發現他人與自我的差異而暴露出自己先入之見的侷限。

如果僅僅停留在暴露偏見還不足以克服偏見，如果交往雙方不是為了指向共同的客體而繼續交往，交往就會在雙方各執己見的情境中中止，他們的對象化活動也就中止了。因此，交往實踐的客體指向性是保證主體超出自身的主觀片面性，從而達到客觀性認識的關鍵。正是交往實踐的客體指向性使得交往主體在繼續交往中努力從對方的角度去理解客體，並把自己看問題的角度暴露給對方，以求得彼此理解。在理解過程中，個別主體不一定放棄自己的視界，而在經歷了不同的視界後，在一個更大的視界中重新把握那個對象，即所謂「視界融合」，從而達到共識。

在此共識中，雙方各自原有的成見被拋棄了，它們分別作為對客體認識的片面環節被包容在新的視界之中，此時，個別主體透過交往各自超出了原有的主觀片面性而獲得了客觀性認識。從認識論機制看，交往實踐為實現旅遊學認識的客觀性、真理性提供了途徑。但在實際的旅遊學研究中，的確有許多課題已進行過多次的大討論，卻未能取得一致的認識，人們由此會懷疑交往實踐的功用。實質上，只要認識主體不自我封閉，能放下架子，能揚棄原有的看法與認識，能走出書房的象牙塔，能遵循認識規範，能就某一課題深入交往與交流，即使是針鋒相對的認識，亦能在求同存異的過程中相互理解取得較一致的認識。的確無法取得較一致認識的，亦能在交往與交流的論爭中獲得新的認識。捨棄舊見解，在交往的過程中加深認識，最終在歷經證實或證偽的過程中獲得真理性認識。

在旅遊學研究中，我們應當大力提倡各種論爭，在實踐中不斷地透過證實與證偽來獲得新的認識。

透過科學與哲學梳理，理論與方法論辯，概念與實踐的不同研究導向分析，我們發現，旅遊學作為一門學科門類才剛剛起步。目前所能確定的交叉學科屬性、三大理論範式的互補，使得要想全面研究旅遊學就應該綜合應用各種方法進行研究。於是，本書的分析框架確定為：「問題——概念、解釋、實證」的研究邏輯。換言之，本書之中的任何一本都是從問題出發，力圖透過概念、解釋和實證來解決旅遊學研究實踐中發現的問題。

解決問題是所有旅遊科學研究的核心和主要目的，概念研究、定性研究和定量研究是解決問題的三條基本路徑。其中，「概念」對應概念研究，其理論範式為詮釋學和批判理論；「解釋」主要對應定性研究，其理論範式為歷史主義——詮釋學；「實證」則對應實證研究，其理論範式為實證主義。而超越這一切的研究路徑，則是馬克思主義的實踐觀，尤其是交往實踐理論，本書正是力圖在實踐研究中出真知。

　　林璧屬

前言

　　科學問題源自社會實踐的需要。從社會經濟形態轉變的實踐來看，以體驗經濟為節點的新經濟時代，以及後起的網際網路經濟、共享經濟等社會經濟形態，均不能忽視對顧客體驗的「觀照」。體驗作為一種必需的心理消費需求，已經成為旅遊業發展及其產品開發的「靈魂」。因此，認識遊客體驗發生的演變過程，識別和解析旅遊體驗的系統結構及其組成要素，對於旅遊產業升級的發展具有重要的現實意義。

　　從科學研究的歷史經驗來看，探究科學問題的根本，在於對現象結構進行剖析，而結構要素的解讀是關鍵。旅遊體驗是旅遊理論研究的重要內容，受到世界各國研究的廣泛關注。然而受限於對體驗「本質」認識的不清晰，現有的研究成果多集中在表象層面上的應用研究，而未能對旅遊體驗的「內隱」特徵及其情感演變過程進行深入的分析。旅遊體驗的情感「完整性」依賴於遊客主導意識下，體驗要素間的匹配與運行。對旅遊體驗要素的全面分析與解構，有助於認清旅遊體驗現象的本質，才能全面拓展旅遊體驗研究的理論邊界。

　　基於以上對旅遊體驗研究事實的反思，本書試圖回答以下科學問題：旅遊體驗由哪些要素構成？旅遊體驗過程由哪些結構階段組成？不同階段下的旅遊體驗要素發揮著什麼作用？具體而言，本研究從哲學、心理學和經濟學視角對體驗的概念內涵進行溯源和學理分析。基於體驗要素解析，哲學體驗視角下的心境意義、為我存在和內感，是對心理學和經濟學體驗理論結構要素的概括，而內感是體驗結構解析的核心。由此，本書將從折射主體內感意義的情感層面，進行旅遊體驗要素識別。並更進一步借鑑社會建構主義理論、情感控制理論、情境理論及情感認知評價理論等情感表現方法，結合旅遊體驗的情感性和過程性視角，對旅遊體驗要素進行解析，識別現地體驗階段中的情感體驗建構、控制要素和後體驗階段中的存續要素，並對各結構要素間的作用關係進行驗證。

本書主要得出以下六個方面的結論：

（1）情感是使旅遊體驗建構得以實現的基本要素。旅遊體驗要素是建構遊客情感體驗過程完整性的結構元素，其目的是描述不同體驗階段下遊客所獲得的心理感受。情感在旅遊體驗要素中具有「承上啟下」的結構地位，與「總攬全局」的身分。

（2）遊客情感體驗呈現出累積的階段性特徵。旅遊體驗中的情感是一個連續變化的過程。在整個旅遊體驗過程的不同階段中，遊客所獲得的情感是不同的，透過對遊客情感體驗過程的刻劃，現地活動階段中的遊客情感體驗表現為兩種狀態：暫時情感和獲得情感。獲得情感是旅遊者基於價值評價基礎，對暫時情感進行比較後所確認的最終體驗情感狀態。

（3）旅遊體驗是過程視角下的情感建構、控制及存續要素的共變結果。物理過程、情感過程及其建構過程是描述旅遊體驗要素的三個核心層面。從物理過程來看，旅遊體驗要素包括現地活動階段和後體驗階段兩個範疇。從情感過程來看，情感投入、愉悅體驗和體驗記憶是刻劃遊客體驗全程的框架性要素。從建構過程來看，遊客情感體驗表現為建構、控制和存續三個階段。因此，從旅遊體驗發生的情感演變過程及其要素構成來看，旅遊者的情感體驗是從「瞬間愉悅」到「永恆美好」的轉變過程。

（4）地方感、關係承諾、真實性感知和情感投入是建構旅遊情感體驗的結構要素。現地活動階段中的情感體驗是旅遊情境下社會建構的產物。情境、關係與互動是現地活動階段中遊客情感得以存在的「偶合劑」。物理情境與社會情境是遊客體驗得以建立的前置概念要素。作為對「人——地」、「人——人」情感關係的描述，地方感與關係承諾共同建構現地活動階段中的旅遊體驗。與此同時，真實性感知能夠透過影響旅遊者與目的地及其社會關係的關聯程度，進而對旅遊體驗建構產生影響作用。

（5）功能價值、情感價值、情感轉換成本和愉悅體驗是控制旅遊情感體驗的結構要素。現地活動階段中的情感體驗是旅遊者自我調控後所獲得的愉悅體驗。愉悅體驗是現地活動階段中遊客基於價值標準，對所獲得暫時情感狀態的「選擇」與「確認」。其中，情感價值比功能價值更能有效地調控遊

客的愉悅體驗感受。受到旅遊期望的預設影響作用，情感轉換成本也會調節旅遊者最終所獲得的愉悅體驗感受。

（6）體驗記憶是存續旅遊情感體驗的結構要素。旅遊體驗具有記憶的屬性。體驗記憶是以長時間記憶的形式，對旅遊者現地活動階段中所獲得情感體驗的存續與再現，是經過自我修正後的遊客最終確認情感。體驗記憶是後體驗階段中情感體驗存續的重要表現。與此同時，相比愉悅體驗，體驗記憶能更為穩定地對遊客後消費行為產生影響作用。

本研究的主要創新有：

第一，基於不同視角的理論剖析，系統性地揭示了旅遊體驗及其結構要素的本質，又基於概念釋義與內涵認識，認為情感是解析旅遊體驗現象及其要素構成的最基本特徵，是建構遊客體驗得以實現的基本要素。

第二，基於情感視角，創新性地對旅遊體驗及其結構要素進行研究，並以情感為研究角度對旅遊體驗本質進行刻劃，將情感作為識別旅遊體驗結構要素的切入點。

第三，從情感的階段性特徵視角，探索性地解析旅遊體驗的完整情感歷程，提出旅遊情感全程概念模型。

第四，結合情感與過程視角，開拓性地識別了旅遊體驗的建構、控制及存續結構要素，本研究從體驗建構、控制和存續視角，識別出三大類，共計九個旅遊體驗要素。

第五，驗證旅遊體驗要素結構作用的強度及關係，基於理論層面上的概念推導，在識別出旅遊體驗結構要素後，對所識別出的旅遊體驗要素及其理論模型進行了實證。

關鍵詞：旅遊體驗；體驗要素；情感

第一篇 問題

▌第一章 問題的提出

　　激起我研究「旅遊體驗」極大興趣的原因，是「體驗」一詞在學界和業界的泛化使用。無論是在何場景、何情景之下，只要敢用「體驗」兩字，總能說得仿若意境高遠、法力無邊的「體驗」魔力。本研究愚鈍，不知「體驗」為何物？假借要做博士論文之際，斗膽探索一番「旅遊體驗」。然，翻看諸學科有關「體驗」之說，竟無從下手。經過多年思索，不得已只能以「旅遊體驗要素研究」這一視角為題，著重探討「從瞬間愉悅到永恆美好」的個體心理歷程，並著重探索其中的相互影響。

第一節 研究問題與研究意義

一、研究問題

　　科學問題源自實踐，自 1960、1970 年代起，體驗作為旅遊研究中的重要議題受到學界廣泛關注，其中以科恩（Cohen）、麥坎諾（MacCannell）及米哈里·契克森（Csikszentmihalyi）等為代表的一大批學者，從人類學、心理學、社會學及行銷管理學等視角對旅遊體驗的目的、意義、真實性及其客觀現象等問題進行了深入的探討。在此背景下，以謝彥君為代表的愉悅學派將旅遊體驗引入中國旅遊研究範疇，並將其作為本學科的核心理論，進而從現象學、格式塔心理學等視角解析旅遊現象的內核、旅遊體驗的愉悅訴求及旅遊場等建構概念，為後續旅遊體驗的深入研究提供了重要的基礎理論平台。

　　值得注意的是，在現實的旅遊研究中存在一種較為常見乃至「普及」的現象，即簡單地將旅遊與體驗「畫等號」，在旅遊研究中加入體驗，被視為凸顯研究理論價值的重要標識。這也不禁讓人想起在民族村寨旅遊發展的現實中，為了凸顯個體文化的歷史價值，商家們將「老」、「土」等標準詞彙應用在標識推廣中。同樣，在旅遊研究的學科體系中，也存在這一典型現象。

問題的核心是什麼？本研究認為出現這一問題的原因，在於對體驗「本質」認識的不清晰，進而造成既有的的研究及其成果多集中在表象層面上的應用，而未能對旅遊體驗的「內隱」特徵及其情感演變過程進行深入的分析。

探究科學問題的根本在於對現象的解構剖析。綜觀中國國內與海外旅遊體驗研究前沿，中國旅遊體驗理論研究成果遠遠領先於海外發展，以謝彥君為代表的學者們，從時空層面分解了旅遊體驗的演變過程。在這之中，情感依託是遊客體驗的核心載體或訴求表現，然而從情感視角對旅遊體驗的解讀仍然存在學術上的空白，這也是導致旅遊體驗概念應用泛化的根本原因之一。從系統建構的視角來看，要素是構成系統不可或缺的結構單位，即要素是事物必須具有的本質、組成部分。因此，對於旅遊體驗這一科學問題的研究，應當從情感視角進行結構剖析，以期深入表象層面下旅遊體驗的系統結構及要素關係。正是基於這一研究初衷，本研究藉助博士論文，選擇從旅遊體驗要素入手，基於情感瞬間到永恆的過程，對旅遊體驗現象進行學理上的解構與驗證，以期從情感這一獨特視角，來刻劃旅遊體驗的本質及其表現過程。

具體而言，本研究圍繞旅遊體驗的結構要素，基於情感和過程兩個視角展現系統性的理論與實證研究。具體內容如下：

（一）對旅遊體驗情感過程進行重塑和解構，解析旅遊體驗各階段特徵，並進一步識別現地旅遊體驗過程中，由哪些情感階段構成，而情感作為旅遊體驗各階段中的主線，不同階段下的情感狀態是如何形成與演變。

（二）借鑑社會建構主義理論、情境理論、情感控制理論及情感認知評價理論等研究成果，從體驗的主體性、情感性、動態性和過程性視角對旅遊體驗要素進行分析與識別，實證現地體驗階段中的旅遊體驗建構、調控行為及各結構要素的影響。

（三）探索作為情感長時間記憶表現的體驗記憶，觀察體驗記憶在後體驗階段中，如何影響情感的存續作用及遊客的後消費行為，即與現地活動階段中所獲得的愉悅體驗相比，體驗記憶是否會更為穩定地影響游客的後消費行為。

二、研究意義

本研究將旅遊體驗要素作為科學研究問題，綜合運用社會建構主義理論、情感控制論、情境理論、社會認知評價等理論，對遊客體驗的情感過程進行解構和重塑，識別旅遊體驗不同階段中的要素及其結構狀態，在理論和實踐上均具有重要的研究意義。

（一）理論意義

在理論層面上，本研究擬以遊客體驗的「情感性」和「過程性」為研究主線，以遊客體驗的主體性建構視角，從遊客體驗的「建構——控制——存續」情感過程中，進行旅遊體驗要素的識別和驗證。首先，本研究透過對中國國內與海外既有的研究回顧，進一步明確旅遊體驗的「本質屬性」，探討旅遊體驗要素研究的基本理論，包括旅遊體驗要素的概念和識別意義、旅遊體驗過程的階段性特徵、情感在體驗過程中的演變脈絡等，為後續研究提供堅實的理論支撐。其次，以社會建構理論、情感控制論、情境理論、情感認知評價理論及體驗記憶等為依據，解構在不同體驗階段下，促成遊客體驗認知並形成愉悅體驗的各結構要素。同時，探索遊客體驗自我調節的黑箱，探討情感轉換成本對遊客愉悅體驗形成的外部作用，並觀察作為長時間記憶的體驗記憶要素，在遊客後體驗階段中的影響力。最後基於以上論述，分別提出不同階段下旅遊體驗要素的理論模型，運用結構方程模型等多元統計方法對研究假設進行驗證，進一步驗證分析各要素在遊客體驗過程中的作用強度和關係。因此，回歸到體驗研究的本質，從理論和實證的視角，對旅遊體驗過程中的各結構要素進行識別和驗證，對於拓展和豐富旅遊體驗研究的理論邊界具有重要意義。

（二）實踐意義

在實踐層面上，本研究著重在遊客體驗過程中的結構要素及組成。從遊客感知的視角出發，探討旅遊體驗的不同階段中哪些要素的共同作用形成遊客的愉悅體驗，期間旅遊體驗又受到哪些要素的中介或調節，最終形成穩固的體驗記憶，以至於影響遊客的後消費行為。實證分析的結果有助於旅遊行

業管理機構、目的地、風景區等全面認識旅遊體驗的動態過程，依據各要素所承載的實際意義，有針對性地進行體驗品質的提升和優化，並透過採取適當的激勵措施、政策建議等，確保遊客愉悅體驗的提升，增加遊客滿意度、重遊率等，因此本研究對旅遊業發展具有重要的現實意義。

第二節 研究背景

一、實踐背景

新經濟時代下的「體驗」特徵。社會經濟形態經歷了農業經濟向工業經濟、服務經濟和體驗經濟演變的歷程，並逐漸轉向網際網路經濟、共享經濟等「個性」階段。作為新經濟時代的起始點和標誌，美國未來學家托佛勒（2006）認為「在農業、工業及服務經濟之後，體驗經濟將成為未來社會新的經濟表現形態，在體驗經濟形態下，生產商透過提供顧客各種類型的體驗來獲取消費者，形成競爭」，並在《未來的衝擊》一書中表明：「體驗經濟就是未來經濟，製造體驗是生產者的未來目標，體驗生產商將成為經濟的基本支柱之一」。1999 年美國學者派恩和詹姆斯出版著作《體驗經濟時代》，得出社會正進入體驗經濟時代，且服務經濟必將被體驗經濟所替代的結論。派恩和詹姆斯（2002）詳細描述了體驗經濟的外在表現特徵：生產商不再只是簡單地提供普通商品與服務，而是為顧客提供體驗的舞台；在這其中，顧客開始其唯一的、自己的表演，即消費；當消費完成後，顧客獲得的是難以忘懷的「愉悅記憶」體驗。

隨著現代資訊技術的發展，全球金融危機、產能和供給過剩等加劇，以網際網路經濟、共享經濟為代表的新興經濟形態不斷湧現並引領世界發展。網際網路經濟是資訊化時代一種嶄新的經濟現象，其核心是生產者與消費者之間透過網路而建立的經濟關係，基於網路空間的經濟活動獲得效益的經濟形態，涉及電子銀行、電子信箱、網路電話、電子貿易、虛擬企業、線上購物、各類網路廣告和產品展示等領域（吳忱，1999）。王世波與趙金樓（2015）認為網際網路經濟具有直接性、快捷性、滲透性、外部經濟性、持續性及全球性等顯著特徵，而提升顧客消費便利和虛擬「體驗」程度則成為網際網路

經濟發展的內核。此外，受 2008 年金融危機影響，共享經濟的理念逐漸形成並被廣泛認可。蔡斯（2015）在《共享經濟：重構未來商業新模式》一書中指出，共享經濟是「產能過剩＋共享平台＋人人參與」等要素的組合，透過分離產權結構、讓渡使用權價值以獲取收益的經濟形態。作為一種合作消費或協同消費的模型，共享經濟是透過整合線下鬆散物資或個人勞務，以低價對供需雙方進行對象匹配，降低交易成本，達到「按需分配」及「物盡其用」的最佳資源配置，實現供給方與需求方收益最大化的一種經濟表現形態（董成惠，2016），注重用戶行為慣性、需求個性等「體驗」特徵則成為共享經濟模式發展的根本。

可以看出，以體驗經濟為節點的新經濟時代及後起的網際網路經濟、共享經濟等社會經濟形態，均不能忽視對顧客「體驗」的觀照。體驗經濟時代中，張承耀（2004）認為，體驗經濟會推動顧客消費方式和企業生產方式的轉變，並成為企業競爭勝負的關鍵點。與傳統農業、工業及服務業經濟不同，體驗經濟更關注顧客消費的差異性、感官性、參與性、補償性及記憶性特徵。儘管網際網路經濟作為一種基於資訊技術發展的經濟模式，但其本質並未脫離實體基礎，而是虛擬經濟與實體經濟相結合的經濟形態，關注用戶體驗則成為網際網路經濟發展的本質。以「互聯網＋」為模式的旅遊產業發展為例，各旅遊目的地、風景區、酒店等服務設施透過建設互動終端、智慧服務、網路行銷及虛擬體驗等，其目的在於為旅遊者提供便捷和具有深度的體驗感受。此外，共享經濟作為一種基於社交的體驗經濟新形態，一方面是對過剩資源進行重新配置，但更重要的是對顧客體驗的全方位關注。以旅遊共享經濟為例，作為一種新型產業融合的經濟形態，旅遊共享在實現資源重新配置的同時，能夠為遊客提供個性化和真實性的體驗訴求。在旅遊共享經濟中，所提供的非標準化、跨文化服務等，為全方位的遊客體驗提供了基石，如 Airbnb 的酒店和住宿、Uber 的車輛和遊艇服務、Tripping 的渡假公寓及 Dream Scanner 的諮詢共享平台等，均為顧客深度體驗提供基礎。

旅遊消費的「體驗」需求。據中國統計局數據顯示：2017 年全年中國旅遊人次為 50 億人次，比上年增長 12.8%，中國國內旅遊創收 45661 億元，比上年增長 15.9%。出入境旅遊方面，入境中國遊客為 13948 萬人次，同比

增長 0.8%；中國居民出境人次為 14273 萬人次，同比增長 5.6%。；赴香港、澳門、臺灣旅遊人次為 8698 萬人次。與此同時，伴隨體驗經濟、網際網路經濟及共享經濟等時代背景，中國旅遊消費需求正逐漸從大眾旅遊時代的「到此一遊」向新經濟時代的「深度體驗」轉變，並表現出如下旅遊消費的「體驗」特徵：

（一）旅遊消費的情感訴求。情感是主體對客觀事物是否滿足自己需求的一種態度體驗反射。旅遊者在注重旅遊產品功能、價值的同時，更加關注旅遊行為或事件所能夠帶來的情感滿足。與傳統旅遊需求中的遊客情感訴求不同，新經濟時代下的旅遊者情感需求更易變及多樣化，更偏向可以與其自身心理訴求發生共鳴，或能夠實現自我價值的情感。

（二）旅遊消費的個性要求。與大眾旅遊時代「隨團出遊」的產品規模化、標準化生產不同，隨著遊客出遊經驗的增加，追尋個性化、差異化的產品或服務已經成為旅遊消費的重要組成內容。與之發展而來的是背包客、沙發客等極具個性旅遊模式的產生，背後所體現的是旅遊者對產品「象徵意義」的認知，並試圖使用自己能夠解讀的語言來描述體驗的「情感」。

（三）旅遊消費的參與性需求。旅遊活動在本質上是一種社會文化現象，深入認識不同社會文化特徵、解讀文化內涵的首要途徑是參與。此外，遊客為達到情感訴求目標，只有透過感官的全面參與和資訊接收，才能達到心靈慰藉和精神昇華的終極目標，並獲得與自然、文化相融合的審美感受和情感體驗（謝春山，等，2015）。

二、理論背景

旅遊體驗是旅遊理論研究的重要內容，受到中國國與海內外研究的廣泛關注。自 1960 年代布爾斯廷（Boorstin，1964）將旅遊體驗定義為「一種流行的消費行為和預先設計的大眾旅遊經歷」；到麥卡諾（MacCannell，1973）提出旅遊體驗是「對現代生活的一種主動反應」，其目的是遊客對於「真實性」體驗的追求；再到科恩、米哈里契克森、李費佛、麥卡諾（Cohen，1973；Csikszentmihalyi，LeFevre，MacCannell，1979，1989）等學者

對旅遊體驗現象進行不同角度的解讀和分析。中國國內和海外旅遊體驗研究從人類學、社會學、心理學及管理學等視角給予全面觀照。透過文獻回顧可以發現，現有旅遊體驗研究問題主要集中在體驗決策、體驗歷程和體驗品質三個方面，學者們對於旅遊體驗的本質、類型、影響因素及意義等進行大量研究並取得一定研究成果，如，科恩（Cohen，1979）認為旅遊體驗可以描述為人與「中心」之間的關係，又進一步將旅遊體驗劃分為娛樂、消遣等五種類型；米哈里·契克森和李費佛（Csikszentmihalyi，LeFevre，1989）認為旅遊體驗的最高狀態是「流暢」或「酣暢」；瑞恩（Ryan，1991）將旅遊體驗影響因素區分為先在、干涉等四類。但值得注意的是，現有旅遊體驗研究仍然存在以下不足：

（一）對旅遊體驗的內涵認識不夠全面和清晰，學者們基於各自學科背景對體驗現象的解讀，直接導致旅遊體驗定義的多元化和多樣化現象，並反映出旅遊體驗理論體系建設的不完善。

（二）旅遊體驗研究的情感缺失，儘管大多學者均認為體驗是遊客獲得的情感狀態（Andersson，2007；Prayag, et al.，2013；謝彥君，2005，2006；謝彥君，徐英，2016），但相關研究並未從情感的視角對體驗的動態過程進行全面的解讀，也進一步導致對遊客體驗過程認知的不全面。

（三）研究視域不夠全面，未能從遊客個體層面上給予關注。因此，縱觀中國國內和海外研究已取得的成果和不足，旅遊體驗研究仍然是當下，乃至未來研究的重點，建構基於情感、過程和動態特徵的旅遊體驗認識論研究，是對旅遊體驗研究知識體系的完善。

第三節 擬研究內容與期待的創新

一、研究內容

問題：透過對中國國內和海外旅遊體驗研究，歸納和梳理旅遊體驗、旅遊體驗要素研究的現狀，指出現有研究的不足和本研究可能的突破方向。主要是從理論層面、心理層面、客體層面及結構要素視角，對旅遊體驗要素的研究進展、要素結構、分類等進行全面的回顧。

概念：體驗追溯與體驗概念結構要素的解析。從哲學、心理學和經濟學視角，分析體驗的不同表述、概念特徵與本質，強調體驗是主體的存在意義。

解析：透過不同研究視角下體驗結構的理論解析，將內感作為旅遊體驗結構解析的切入點，並從情感視角對旅遊體驗結構要素進行識別。識別旅遊體驗要素的相關理論有社會建構主義理論、情感控制理論、情境理論和情感認知評價理論，本研究分別對上述理論的淵源、核心內容、結構類型、在旅遊研究中的應用、對體驗要素識別的啟示等進行探究。對旅遊體驗的概念特徵、結構屬性進行探討。透過對既有的旅遊體驗要素特徵不同視角的解讀，提出旅遊體驗要素識別的兩個基本視角，即情感與過程。情感是刻劃不同階段中體驗的基本要素。對現地活動階段和後體驗階段中的旅遊體驗要素進行分析與識別。依據社會建構主義和情境理論，分析了現地活動階段中建構遊客情感體驗的結構要素。結合情感控制和情感認知評價理論，對現地活動階段中控制遊客情感體驗的要素進行分析與識別。並從遊客情感在後體驗階段中的記憶形態出發，對後體驗階段中遊客情感體驗的存續要素進行分析與識別。

實證：對現地體驗階段中，遊客的情感體驗建構與調節要素進行實證。根據現地體驗階段中，遊客情感體驗建構的概念推導模型提出理論模型，推演了地方感（地方認同和地方依附）、關係承諾、真實性感知及情感投入等五個潛在變數間的因果關係。透過結構方程模型進行路徑分析、變量的中介效應和調節效應分析。

對現地體驗階段中，的遊客的情感控制過程與評價、調節要素等進行實證。根據現地體驗階段中情感控制的概念，構建理論模型，推演了情感投入、功能價值、情感價值、情感轉換成本及愉悅體驗等之間的作用關係。進一步檢驗結構方程模型的路徑、中介和調節效應，並使用配對樣本 T，驗證旅遊體驗情感的階段性特徵。

對後體驗階段中體驗記憶的角色、作用關係等進行實證。根據第六章「後體驗階段下情感體驗存續要素」構建理論模型，理論推演了愉悅體驗、體驗

記憶與遊客滿意度、行為意圖等變量間的關係，使用路徑分析、中介效應分析等方法，驗證體驗記憶的結構要素作用。

結論：透過本研究的問題梳理、概念溯源與解析，尤其是實證，力圖能獲得明確的「旅遊體驗要素」的結構與解構，進一步在分析結果的基礎之上進行研究總結，並指出本研究存在的不足和未來展望。與此同時，依據研究結論，提出優化旅遊體驗品質的相關政策及管理建議等。

二、期待的創新

現有旅遊體驗研究忽略了對遊客心理層面的關注，所得研究成果對於深入理解旅遊體驗的「內隱」特徵及動力演變機制仍然不足。旅遊體驗的「完整性」依賴遊客主導意識下，體驗要素間的匹配運行。對旅遊體驗要素的全面解構與分析，有助於認清旅遊體驗現象的本質。因此，本研究以情感為主線，以社會心理學等理論作為分析框架，系統性地探討旅遊體驗要素的基本特徵及情感的階段屬性表現；從旅遊體驗的時空視角入手，開拓性地識別了現地體驗階段和後體驗階段中，建構、調控及續存旅遊情感體驗的各結構要素。與既有的研究相比，本研究有以下五個方面的可能創新之處：

（一）基於不同視角的理論剖析，系統性地揭示了旅遊體驗及其結構要素的本質。

本研究從體驗的哲學、心理學和經濟學視角對體驗的本質進行了全面的探討。體驗作為一種存在形態，是構成生命的最小單位，具體表現為內省的「為我」而存在的意義。因此，主體存在的意義，是深刻理解旅遊體驗與結構要素的本質特徵。基於此，透過對旅遊體驗及旅遊體驗要素的概念釋義、內涵認識，本研究認為情感是解析旅遊體驗現象及其要素構成的最基本特徵，是建構遊客體驗得以實現的基本元素。

（二）基於情感視角，創新性地對旅遊體驗及其結構要素進行研究。

受限於體驗概念應用泛化的原因，現有的旅遊體驗及其要素研究是基於遊客物質需求導向的應用研究，研究成果多集中在表象層面，未能關照體驗的愉悅、情感等屬性。因此，旅遊體驗要素的研究需要緊緊把握體驗的本質，

解析與建構必須體現遊客的心理或情感特質。與既有的旅遊體驗研究視角不同，本研究以情感為研究視角，認為情感是刻劃旅遊體驗的主線，是識別旅遊體驗結構要素的切入點。

（三）從情感的階段性特徵視角，探索性地解析旅遊體驗的完整情感歷程。

旅遊體驗中的情感是一個連續變化的過程，具有顯著的階段性特徵。本研究探索性地從情感視角，對旅遊體驗的全程進行建構和解析，提出旅遊情感全程概念模型，著重描述現地體驗和後體驗階段中的主體情感演變、視覺刻劃及解析。

（四）結合情感與過程視角，開拓性地識別旅遊體驗的建構、控制及存續結構要素。

透過對旅遊體驗的溯源、概念特徵、結構屬性的探討，本研究從物理過程、情感過程及其建構過程，對旅遊體驗結構要素進行分析。又基於社會建構主義理論與情境理論的結合、情感控制理論與情感認知評價理論的結合，開拓性地從體驗建構、控制和存續視角識別出三大類，共計九個旅遊體驗要素。旅遊體驗要素的識別，對於深入遊客情感體驗的完整歷程，具有重要的理論意義與現實意義。

（五）驗證對旅遊體驗要素結構作用強度及關係。

作為一種概念推導的理論結果，以往旅遊體驗研究主要集中在定性分析的層面上，研究重點在理論模型的邏輯推演方面。本研究從理論層面上的概念推導出發，結合問卷調查、實驗研究法等，全面驗證旅遊體驗要素及理論模型的作用強度及互動關係。

第四節 擬採用的研究視角、思路、方法與技術路線

一、研究視角

透過文獻回顧可以發現，當下有關旅遊體驗的研究涉及哲學（現象學）、社會學、心理學（個人建構、社會建構）、管理學（市場、行銷）等學科。

與此同時，考慮到旅遊體驗研究的綜合性和複雜性現狀，單一學科的研究已經滿足不了旅遊體驗研究的需求。龍江智（2005）認為旅遊現象具有多種屬性，應當從心理學角度探討其個體行為，從地理學、社會學和經濟學等視角分析其群體行為和社會現象。此外，儘管旅遊研究是一個偏向應用型的學科，但其本身又脫離不了對人主觀性研究的立論，從而決定旅遊研究的多學科介入特點。基於以上分析，本研究擬以心理學和社會學作為研究切入點，首先對旅遊體驗過程進行解構，以全面識別旅遊體驗的結構要素，及其可能存在的交互作用關係；其次透過使用心理學與管理學的研究方法，對各要素進行測量和統計分析，檢驗要素間存在的影響路徑；最後以管理學為研究出口，基於理論分析和實證結果有效提升遊客情感體驗、滿意度等，提供政策建議。

二、研究思路

以情感為研究視角，結合社會建構、情感控制等理論，對旅遊體驗的全程進行解構；從社會建構等視角，識別遊客現地體驗的要素；以情感控制等為切入點，對現地體驗的控制要素進行分析；從記憶形態出發，解讀遊客後體驗過程中的結構要素；基於心理學與管理學的研究途徑，透過問卷調查和實證分析，檢驗各要素間的關係和影響路徑；最後以管理學為研究出口，從提升遊客體驗品質、滿意度等層面，提出相應的管理政策建議。

三、研究方法

文獻分析法。透過對中國國內與海外旅遊體驗相關研究成果的梳理與評價，從旅遊體驗的本質、內涵、邊界及目的等視角，對旅遊「體驗」的演變過程進行深度解讀，重點對與旅遊體驗結構要素相關的研究成果進行述評、總結和發現研究不足，進一步夯實本研究的立題依據及理論基礎。同時，在研究介入視角方面，對現有旅遊體驗研究中現象學、心理學、社會學及管理學等背景思路深入剖析，總結不同研究視域下的理論基礎及現實背景，為全方位解讀旅遊體驗過程及識別結構要素提供扎實的研究支撐。

實驗研究法。實驗研究設計是指在真實的社會情境中，使用實驗研究設計的某些方法來蒐集數據和材料。在進行社會文化研究中，完全排除某些文

化背景的影響是不可能的，且所得結論的外部效度具有一定的局限性。因此，與真正的實驗設計不同，實驗研究設計不完全控制無關的變量。常用的實驗研究設計有單組前、後觀測和時間系列設計等。其中，單組前後測是對同一組被試進行前後兩次的測量，從而推斷自變量和因變量之間的因果關係。

問卷調查。作為心理學研究中的慣用方法，問卷調查法是將要調查的內容以封閉或開放式的形式提出，透過調查對象的回答以獲取資料的方法。本研究擬採用現有的成熟量表或自行開發量表的方式，度量已識別出的各體驗要素構念或變量等，為驗證旅遊體驗現地活動階段和後體驗階段等概念模型提供重要支撐。

多元統計分析。結構方程模型（或稱為潛在變數模型）屬於高等統計學範疇中的多變量統計方法，該方法整合了因素分析與路徑分析兩種統計方法，同時檢驗模型中包含的顯現變數、潛在變數、隨機誤差變數間的關係，進而獲得自變量對因變量影響的直接、間接效應或總效應。作為一種驗證性的方法，該方法是建立在理論模型基礎之上的假設驗證。該研究方法的優勢在於：可以將測量與分析整合為一，即同時估計模型中的測量指標、潛在變數關係；注重變數間共變異數的運用；適用於大樣本統計分析。為驗證旅遊體驗概念模型及各結構要素間的邏輯關係、影響路徑，本研究使用結構方程模型、多元統計等進行研究分析。具體有：使用 SPSS19.0、AMOS20.0 等統計分析軟體，透過探索性因素分析、驗證性因素分析、收斂效度、區別效度等分析，對問卷收集到的數據及測量工具進行全面驗證，確保研究測量的信度和效度；透過驗證性因素分析、路徑分析等，對各變數間的影響關係進行驗證。

四、技術路線

圖 1-1 是本研究的篇章結構與技術路線。具體而言，首先，本研究對旅遊體驗要素研究的實踐和理論背景做出概括和分析，透過界定研究問題與意義等，明確切入研究視角、思路及適用的研究方法。同時，為了進一步明確旅遊體驗的本質，本研究對體驗進行追本溯源，從哲學、心理學及經濟學視角，對體驗的內涵進行概念釋義，為後續研究提供基礎支撐。其次，基於文獻梳理的結果，本研究指明了旅遊體驗、旅遊體驗要素研究的現狀，並指出

現有研究的不足和可能突破的方向，再以此為基礎，提出能夠解析旅遊體驗結構要素的相關理論。再次，為了釋義體驗本質的概念，對旅遊體驗要素的理論深入分析與識別，再以實證分析法，對識別出的體驗要素進行現實層面上的驗證。最後以驗證的結果進行全文總結，並提出旅遊體驗相關的優化管理建議。

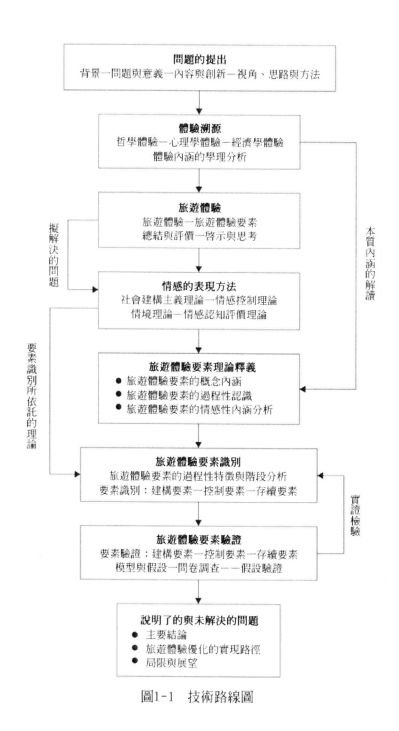

圖1-1 技術路線圖

第二篇 概念

▍第二章 體驗

　　體驗在西方哲學史上百年的發展進程中，已經逐漸發展為認識論的基本觀點（Reese，1980），並從理性的認識逐漸發展為凸顯主體性精神的本體論和解釋學。透過對既有的文獻的梳理，本章重點對狄爾泰、胡塞爾和伽達默爾的哲學體驗觀進行回顧，把握其核心要點，並從心理學和經濟學視角對體驗的概念意義進行解讀。與此同時，本章對體驗的本質內涵進行學理分析，認為體驗是主體的存在意義。本章透過對哲學、心理學和經濟學視角下的體驗概念結構要素進行解析，認為內感是旅遊體驗結構解析的關鍵，進一步從情感視角，對旅遊體驗結構要素進行分析識別。

第一節 哲學體驗的源起

　　體驗（Experience）來自拉丁文 Experientia。從詞性來看，體驗包括名詞和動詞兩個屬性，用作名詞最早出現在 1377 年，指對某個事件的觀察。直到 1533 年才被用作動詞，指嘗試做某事。名詞 Experience 涵蓋兩層意思，一是以獲取知識為目的的經歷、嘗試、測試、操作，以及對這種知識的檢驗；二是指人們對某種情況、事件的感受，或者引起這種感受的情況、事件。與體驗一詞對應的是第二層含義。不同的體驗對象帶給人們不同的感受。體驗對象可以分為兩種，一是有形的事物，二是無形之物。無形之物又有兩種情況，一是對有形之物的抽象的事物，如人性，或者是依附於有形事物的東西，如白色；二是純粹的無形之物，如靈魂。在德語中名詞 Erlebnis（體驗）的出現比動詞 Erleben（經歷）晚得多。Erlebnis 在 18 世紀還不存在，1830、1840 年代偶爾被使用，直到 1870 年代才突然成為常用的詞。Erlebnis 的解釋也較為單一，只有 Experience 的第二層含義，即體驗。

　　體驗作為哲學研究的重要概念，起源於 19 世紀中葉。體驗一詞最初來源於「經歷」，於 1870 年代透過概念再構造被區別出來並發展為慣常用語，主要透過傳記文學的方式被廣泛流傳。在《哲學史料辭典》中，體驗最早出

現在神祕主義研究中，其基本解釋為「由生命——生活獲得，並且保留在生命——生活中」（安延明，1990）。作為正式的哲學研究基本概念，在《當代文學和哲學史百科辭典》中，體驗「意味著親身體驗（感覺、意想、記憶、作用和要求）的一切」（安延明，1990）。

一、狄爾泰的體驗觀

體驗是狄爾泰生命哲學的核心。狄爾泰的體驗是集存在論、認識論和方法論三重性質於一身的概念綜合體（付德軍，2014）。由於體驗概念的複雜性，狄爾泰對體驗進行過多次概念規定。狄爾泰首先賦予體驗以概念性的功能（李紅宇，2001），使之成為價值概念名稱。

基於浪漫主義背景，狄爾泰認為體驗是「特殊個人發現其此在的那種方式和途徑」（Dilthey，1978）。作為非理性主義的概念，狄爾泰的體驗與生命之間存在著內在的一致，即體驗是實現生命自身的特定情況。李紅宇（2001）認為狄爾泰對於體驗概念的定義與另一哲學概念「內部知覺」較為相似。「內部知覺」是「對一種心境或過程的內在意識，當一種心境被意識到時，這種心境是一種對我而言的存在」（Dilthey，1978）。受狄爾泰精神科學論觀點的影響，狄爾泰將體驗視為一種認識論方法，來解釋生命哲學中生命的存在意義。透過體驗可以將內化的心理過程結合在一起，形成有意義的整體。

在對狄爾泰體驗概念的剖析中，安延明（1990）從體驗活動、內省與思維、內感及生命三個層次分析體驗的本質意義。首先，體驗活動作為一種特殊的方式，並非「被給予的」，是為我存在的。狄爾泰將體驗視為非一般意義的客觀物，即體驗與體驗活動並非相互獨立。其次，體驗作為主體的內感，是一種心境和過程的內在意識（安延明，1990）。只有意識到該心境和過程，主體才能獲得自我存在狀態。最後，狄爾泰認為體驗是生命整體的最小部分。生命哲學是狄爾泰的哲學觀，在其後期作品中，狄爾泰打破主客體之間的對立，認為生命不等於單純的主體性，而是意義的統一體，是部分與整體的關係。這也進一步說明，主體獲得的「意義」是體驗的根本。正如，在狄爾泰的體驗內涵分析中，伽達默爾和格奧爾格（2004）認為其體驗概念包括了兩

個重要元素：體驗與結果。體驗是那些不可忘卻、不可替代的東西，這些東西對於領悟其意義規定來說是不會枯竭的（里克曼，1989）。

二、胡塞爾的體驗認識論

體驗是胡塞爾現象學研究的起點。現象學是胡塞爾在自然思維和哲學思維的思辨基礎上，所形成的一種分析方法、體系哲學。胡塞爾認為自然思維不關心認識批評，直接朝向事物；哲學思維則不能界定清楚認識與認識對象關係一致的問題。因此，胡塞爾使用現象學作為一種認識論，分析現實社會中給予我們知識的所有東西。現象學是關於現象的科學，是對觀念、共相和本質的認識，是關於純粹意識的學說。在現象學分析的過程中，胡塞爾提出為了進行認識批評，我們必須停止對自然知識的利用。透過懸置的方式，排除思維中的經驗白我，透過先驗還原的方式來實現直觀本質的認知。在這其中，體驗是胡塞爾現象學中的一個重要概念。

胡塞爾用體驗解釋意識或意向概念，反對心理學對意識概念不正確的使用。心理學家把體驗及其對象理解為「實在的事物」，不論被體驗的對象是在體驗者之內，還是在體驗者之外。現象學認為體驗概念應該排斥經驗概念，體驗僅僅是人的體驗行為，以及存在於人體驗中那些被體驗的東西（Husserl，2006）。在胡塞爾那裡，Erlebnis 概念排除了 Experience 概念中的經驗意思，Erlebnis 只是體驗。

在《邏輯研究》中，體驗概念最重要的本質特徵是意向性（Husserl，2006）。倪梁康（2009）認為意向性被用來描述意識的一般本質，是對被體驗物和體驗行為的內在關係刻劃。在《現象學的觀念》一書中，胡塞爾（Husserl，1986）指出，體驗是指某種心理的、內在的東西，所有的內在生活，基本上相當於胡塞爾所述的現象。意識是由各種類型的體驗所構成，有認識體驗、經驗體驗，例如，看、說、聽、觸摸、快樂、痛苦、恨、愛等各種感官體驗（張斌，張澍軍，2010）。體驗透過對體驗內容的意指，構造出體驗對象（王曉方，1998）。與此同時張斌和張澍軍（2010）指出，現象學中的體驗是懸置在所有與經驗、實在、此在關係後的概念把握。

　　由此可見，體驗概念是以意向性為本質的各類意識總稱。現象學的體驗概念表明，現象學家認為事物的本質或抽象事物，與人類理智是統一的，所謂的體驗就是指本質或抽象中的存在。體驗是以意向性為本質特徵，各類意識一個包羅萬象的稱呼（張驍鳴，2016）。

三、伽達默爾的體驗解釋

　　伽達默爾認為 Erlebnis 最初的意思是人們親自，而非以某種間接的方式把握到的事物，以及這種把握的直接性（伽達默爾，2004），19 世紀的傳記文學進一步強化了 Erlebnis 的雙重意義。這種雙重性意味著 Erlebnis 不僅是作為知識基礎的經驗，而且與生命具有內在關係的體驗。生命體的存在具有延續性，其中的每一片段都與整體密不可分。體驗的直接性由於生命體的延續性，也具有了同樣的延續性與整體性。「每一個體驗都是由活的延續性中產生，並同時與其自身生命整體相聯」、「由於體驗本身是存在於生命整體裡，因此生命整體目前也存在於體驗之中」（伽達默爾，2004）。伽達默爾透過分析 Erlebnis 概念批判審美意識：「捍衛那種我們透過藝術作品而獲得真理的經驗，以反對那種被科學的真理概念弄得很狹窄的美學理論」（伽達默爾，2004）。他認為如果藝術作品確實是對生命的象徵性的再現，體驗就是對這種再現的把握，那麼審美經驗的對象就是藝術作品本身，所謂的體驗藝術就是真正的藝術。

　　伽達默爾和格奧爾格（2004）認為，體驗在狄爾泰的生命哲學和胡塞爾的現象學中仍屬於純粹的認識論，其體驗概念是建立在目的論的意義上被採納，而非概念上的規定。在對體驗意義整體的解釋中，伽達默爾提出生命與體驗結構論。生命作為本源需要在體驗中進行表現，被視為體驗的某物不僅是意識生命之流中短暫即逝的東西（伽達默爾，2004），該物也將被視為統一的意義整體。與此同時，伽達默爾認為能夠被體驗的物體，均是在主體的回憶中所建立的。體驗是意義內涵，是主體透過經歷後所獲取的永存意義。此外，伽達默爾還指出，體驗在一定程度上也表現為與生命的對立。體驗具有擺脫其意義的一切意向的直接性。

第二節 心理學與經濟學視角下的體驗

一、心理學視角下的體驗表述

在心理學研究中，不同切入視角下的體驗概念有著不同的解釋。心理學中的體驗可以作為一種分析實體或心理感受，對主體的內在感受，及其發生機制進行過程描述。與此同時，體驗也可以是一種研究方法，透過對研究對象的定性把握（葛魯嘉，2005），來進行對象「理解」。此外，在心理學研究領域中，體驗概念的應用主要集中在情緒心理學、積極心理學、人本主義心理學、宗教心理學等研究中。

在情緒心理學研究中，情緒是個體的社會性因素與生物性因素相結合，而產生的心理組織與行為表現（孟昭蘭，2000）。情緒心理學是研究主體情緒要素、動機、認知方向及其過程的學科，包括內在的體驗狀態、外顯的行為模式，和生物學基礎三個方面的綜合心理現象（Izard，1978）。在對情緒心理學中的體驗概念進行梳理時，孟昭蘭（2000）認為情緒的心理實體即是體驗，情緒體驗就是主體的內在感受。作為情緒的中心成分，萊爾德與布雷斯勒（Laird，Bresler，1990），認為意識體驗是情緒的形態展示。體驗由環境影響，透過表情動作的複合內導刺激所引起，體驗的自我知覺使人腦的感情性訊息與認知的高級功能相連繫。情緒社會化的完整機制表現為生物學基礎、表情、認知及體驗等的活動集合，而體驗具有重要的核心地位。喬建中（2003）認為情緒的主觀體驗是腦的感受狀態，是心理活動中一種帶有獨特享樂色調的知覺和意識。因此主觀體驗作為一種存在狀態，是情緒的核心成分（柳恆超，許燕，2008）。也更進一步能作為情緒研究的積極心理屬性，積極心理學中的體驗概念，既是對積極情緒的描述，也是積極情緒產生的概括（李金珍，王文忠，施建農，2003）。

在人本主義心理學研究中，人本主義重視人的尊嚴、創造力、價值及自我實現，主張從人的本性進行心理學研究。作為人本主義心理學的代表者，馬斯洛提出需要層次理論、高峰體驗等概念。在高峰體驗中，馬斯洛認為體驗是個人生命中最快樂的時刻。在這一體驗中，主體的認知能力等發生變化，

並進入存在認知的新境界，能夠領悟到「存在性價值」（陳彪，2007）。馬斯洛又更進一步提出超越體驗、高原體驗等概念，其差異之處在於主體認知、存在感知等的獲取程度和持續時間。由此可見，人本主義心理學中的體驗概念，也是對主體心理感知或存在意義不同程度的刻劃，其本質與哲學思維中的概念有著內在的一致性。

此外，體驗概念也廣泛應用在心理學研究的其他領域中。如，在宗教心理學研究中，體驗作為一種途徑被用來描述跨文化情境中的主體狀態，如，愛德華茲與洛伊斯（Edwards，Lowis，2001）提出的宗教體驗三個演變階段模式（超我意識、放棄自我和更新視角）。

與此同時，作為心理學研究的「方法」，葛魯嘉（2006）認為體驗是在體證基礎上具體的研究方式。與實驗方法的側重點不同，體驗所關心的是人有意識的心理活動。體驗歷程是人的心理自覺活動，表現為主體與客體、真實與客觀、已成與生成、理論與方法等的統一（葛魯嘉，2006）。

綜上所述，在心理學研究中，體驗是行為與結果的統一體，既指人心理活動的過程，又指人心理活動的結果（張相樂，2008）。體驗是以情感評價描述事物關係的價值評價，與相應的心理活動。心理學意義上體驗的概念，是個體以身體為中介，以「行或思」為手段，以知情相互作用為典型特徵，作用於人的對象對人產生意義時，引發的狀態（張鵬程，盧家楣，2012）。

二、經濟學視角下的體驗概念

經濟學視角下的體驗概念表述及應用，最早可以追溯到托佛勒在《未來的衝擊》一書中對社會經濟形態的描述。托佛勒認為體驗經濟是繼農業經濟、工業經濟及服務經濟後，能產生更高顧客價值的經濟形態。此後，派恩和吉爾摩（Pine，Gilmore，1998）在《體驗經濟》一書中對體驗經濟的消費形態做出描述，認為在體驗經濟中，顧客的消費過程即是產品，當消費結束後，記憶將長久地保存對過程的「體驗」（郭馨梅，2003）。在體驗經濟的成因與價值分析中，汪秀英（2005）認為作為一種全新的經濟形態，體驗經濟是對傳統服務經濟的延伸，能夠全面體現顧客與企業品牌價值。

作為學術概念，在體驗概念的經濟學表述方面，曾建明（2003）指出，體驗經濟是建立在心理基礎與經濟基礎相結合之上的形態展示，並進一步將體驗經濟解釋為以滿足消費者心理獲得感為核心的經濟。趙放（2010）認為，體驗經濟是以消費者感受為經濟「標的物」，透過生產、服務獲利的經濟模式，本質是以顧客獲得「美好感覺」的經濟生產方式。作為一種經濟發展思想，在對體驗經濟概念的內涵剖析中，趙放和吳宇暉（2014）指出，體驗經濟的本質是對顧客產品效用的描述，實質則表現為顧客的一種心理滿足狀態。從體驗經濟的規定性視角更進一步看，經濟學視角下的體驗內涵，突出了顧客的身心感受狀態和生產者的體驗價值回報。

綜上所述，從展示形態來看，經濟學視角下的體驗，是對既有的經濟生產模式的突破，實質是由完全的生產導向轉變為顧客價值導向，突出個體的參與性與創造力。從價值形態來看，經濟學視角下的體驗模式更為關注顧客心理層面上的滿足感。傳統經濟模式以滿足顧客使用價值為中心，體驗經濟模式則關注如何提升顧客綜合效用價值，本質上則是實現主體心理的獲得感。

第三節 體驗結構解析

一、體驗內涵的學理分析：主體存在意義

基於以上分析可以得出，從哲學、心理學及經濟學層面來看，本研究認為體驗的本質是主體的一種存在意義。體驗作為一種存在形態，是構成生命的最小單位，具體表現為內省的「為我」而存在的意義。

在狄爾泰的體驗觀中，體驗是為我存在的。作為一種內在的心境意義，體驗是主體的一種內感。在狄爾泰的體驗概念中，體驗是體驗行為與結果的符合表現。其中，主體發揮著重要的主導作用，即體驗不是「被給予的」，而是主體所獲的「意義」。同樣，作為一種對現實世界本質的認識途徑，胡塞爾認為體驗實質是主體的意向性。在現象學研究中，體驗的目的是對內在心理、內在生活經驗的表象反映，其目的是在懸置的基礎之上，透過所體驗物所進行的意識分析。正如張斌和張澍軍（2010）的觀點，意識是由許多體驗組成的，其中包括經驗體驗、認識體驗，具體表現為聽、說、看、觸

摸、痛苦、快樂、愛、恨等各種主體感受。因此，胡塞爾認識論中的體驗，是對本質或抽象理智中主體「存在」的描述。不同主體所獲得的存在意義是不同的。在伽達默爾的體驗解釋中，認為對於體驗的意義構造，可以從獲取「直接性」與「透過直接性」兩個方面來理解。一方面，體驗繼承了經歷的本意，是「發生的事情還繼續生存著，為解釋提供線索和素材」（伽達默爾，2004）；另一方面，體驗是「直接性留存下來的結果」（伽達默爾，2004）。同時，安延明（1990）認為，基於「直接性」的獲取具有一種「中介」的意義，即揭示體驗與生命部分的整體關係。在《真理與方法》一書中，伽達默爾認為，體驗可以被解釋為經歷過的東西，且能使自身具有繼續存在意義的特徵。因此，伽達默爾的體驗概念，是主體透過經歷後所獲取的永存意義。

此外，在對體驗的動態考察中，「現地」與「現時」也是德國古典哲學對體驗發生的要求，正如 Erleben 的本質詞義，即「某物發生時，恰好在場」（安延明，1990）。可見，體驗是主體與被體驗物現地情景下的、此時的自我存在狀態及過程。與經驗不同，經驗預設著主客體對立（李紅宇，2001），體驗則是生命與生活的融合（安延明，1990），是內在過程的結合。

二、體驗層面下的結構要素分析

基於系統結構的分析觀點來看，系統是介於互動關係中力的結構，是各種要素之間的互動所建構的一種體系。同樣，對於具有理論特徵屬性的「體驗」概念而言，體驗也是由各種獨立，而又存在互動關係的系統要素所構成的。因此從系統結構層面，對哲學、心理學和經濟學層面下的體驗概念進行系統結構解析，將有助於界定清楚旅遊體驗要素分析的基本單位與切入點。與此同時，對於不同視角下體驗要素的結構解析，也將有助於指導旅遊情境下體驗要素的類別及其結構識別。

（一）哲學體驗下的結構要素

正如本研究對哲學視角下體驗概念溯源中得出的觀點，體驗表現為一種個體主動性下的心境意識。在一定邊界的心理情境中，當個體意識到某種現

象或活動的意義之後，該種意義則是主體所獲得的對存在的感知，而後內化為主體的深層感知，並長久保存。

基於前文分析本研究認為，在哲學研究層面下，體驗是由心境意義、為我存在和內感，三個理論要素所構成。正如在狄爾泰生命哲學的體驗概念分析中得出的觀點，體驗是心境或過程的表現意義，是一種為我存在的主體內感。

1 · 心境意義

在體驗概念的意義解釋上，狄爾泰認為，個體所獲得的某種歡樂或痛苦，是因為其意識到其當下所處的心境，這種心境「對我而言是存在的」（Dilthey，1978）。與此同時，在對狄爾泰體驗概念內涵的解釋和規定認識中，體驗與狄爾泰哲學中的「內部知覺」概念相似。在「內部知覺」的概念表述中，狄爾泰認為「內部知覺」是對過程或心境的內在意識，當某種心境被主體意識到後，該種心境及其所凸顯的意義則是為某個體所存在的。

由此可見，在哲學體驗的概念結構解析中，個體存在或意識到的某種「心境意義」，是使體驗得以實現的基本單位。與此同時，以個體行為視角對心境意義的解析中，本研究認為心境意義的表現，為物理情境和心理情境兩個層面上的心境，具體而言，從體驗發生的時空關係來看，體驗是在一定場景下的主體意識或行為過程，即體驗的發生必然要依託於可以「觸摸」的空間結構；從體驗發生的意識所屬來看，心境意義更多指向一種氛圍情境，是主體在一定的物理場景中的心理情境。正如，狄爾泰將體驗直接指為「生命體驗」，是發現此在的途徑和方式，而「去體驗」則凸顯了一種特定的，觀察生命的情境（安延明，1990）。

2 · 為我存在

在對哲學體驗的結構解析中，狄爾泰認為體驗活動是一種具有特殊品格的表現方式，在這種方式下，「實在為我地存在著」（Dilthey，1978）。在體驗的哲學概念解釋中，狄爾泰更進一步認為體驗並非是「被給予」的。與之不同，體驗是主體「身心一致」的結果，即主體必須透過自身的參與以

獲得實在的體驗。在對體驗的概念解析中，安延明（1990）同樣認為體驗是「為我之物」。與此同時，利德爾也指出，狄爾泰將意識存在內容的那種原始的「為我之在」的態勢稱為體驗。

由此可見，在哲學體驗的概念結構解析中，一定心境下個體所存在或意識到的意義，實質是「為我存在」的，因此，本研究認為「為我存在」是構成體驗的基本分析單位。與此同時基於個體行為視角，在對「為我存在」的管理學層面解析中，本研究認為哲學體驗結構中的「為我存在」具體表現為以下特徵：主動性、參與性和存在相對性。一方面，哲學體驗層面上的「為我」凸顯了個體在體驗活動中的主導性，即體驗活動是個體主動參與下的結果形態；另一方面，主體所獲得的「存在」意義是「為我」的，具有明顯的對象指向特點，不能被用來描述「他人」所獲得的存在意義。

3．內感

依據古典哲學的分析傳統，可以從內和外兩個層面劃分。也正如此，以感覺器官為中介所獲得的感受，與經過大腦認知評價所獲得的感受是不同的。因此，內感與外感在哲學體驗的概念解釋中也被做出分別，例如在狄爾泰的哲學體驗研究中，內感的實質在於主客體之間所達成的某種一致性狀態。與此同時，狄爾泰認為「內感是關於一種心境和過程的內在意識」。由此可見，內感作為突破淺表層感覺體驗的意識存在狀態，是哲學體驗概念的核心或本原。從哲學體驗概念的組成結構及演變過程來看，內感是主體在一定心境意義下，獲得的最終「為我存在」狀態。

基於以上分析，本研究認為內感是構成體驗的基本結構單位，也是描述主體獲得體驗狀態的「實在之物」。與此同時，基於個體行為視角，解析內感的管理學層面，本研究認為哲學體驗層面中的內感即是個體的心理結構狀態，具體表現為主體的一種情緒或情感狀態。也正如此，本研究以內感做為最終節點的結構單位，進行旅遊情境下體驗要素分析識別的切入點，即從主體內感的具體形態「情感」進行旅遊體驗要素的識別，更能準確刻劃旅遊者的主體存在意義。

（二）心理學體驗下的結構要素

正如本研究在心理學體驗概念的溯源中所表述的觀點，體驗是行為與結果的統一體，既指人的心理活動的過程，又指人心理活動的結果。心理學意義上體驗的概念是，個體以身體為中介，以「行或思」為手段，以知情相互作用為典型特徵，作用於人的對象對人產生意義時，引發不斷生成的居身狀態。綜上所述，從結構要素解析的理論層面來看，本研究認為在心理學研究層面下，體驗是由「心理過程」和「心理結果」兩個理論要素所構成。

1・心理過程

在對體驗概念的解釋中，情緒心理學認為，體驗表現為環境影響作用下的個體心理意識，是心理活動的一種知覺和意識。與此同時，在《體驗心理學》一書中，瓦西留克將體驗描述為一種恢復精神平衡的過程，恢復已喪失的對存在的理解力。一方面，體驗是個人的經驗過程及結果；另一方面，「體驗的過程是可以在一定程度上駕馭的，努力使這一過程按我們的理想，以達到個性成長與完善的目標。」在對體驗的概念表述中，瓦西留克更進一步的指出，「體驗」是那些當體驗主體陷入威脅性生活情境中時，所要經歷的心理過程。

由此可見，在心理學體驗的概念結構解析中，體驗可以被描述為主體的一種心理過程。在這一心理過程中，個體經歷著自我知覺或內在感受的演變，並獲得不同階段下個體的心理意識。

2・心理結果

透過對體驗的心理機制梳理發現，體驗不僅是一種過程性的存在，同時也是一種狀態性的存在。從個體心理狀態來看，體驗的存在有其一定的形態，既有認知層面的理解與反思，也有情感層面的感受與領悟，同時也表現為行為層面的實踐活動。從心理學層面進一步來看，體驗即是「知——情——行」心理三因素的統一，也是心理過程與心理結果的統一，還是「身」與「心」的統一。與此同時，在情緒心理學分析中，孟昭蘭（2000）也指出，情緒體

驗就是主體的內在感受。由此可見，在心理學體驗的概念結構中，體驗最終呈現為一種分析的實體，即個體的心理感受。

其於以上分析，本研究認為心理結果是構成心理學體驗的基本結構單位，是從身心變化進入意識層面獲得狀態的「標識」。需要指出的是，從體驗心理結果的特徵屬性來看，個體在不同時空階段中所獲得的內在感受或心理意識是不同的。這也進一步表明，在心理學視角下，體驗作為最終的心理結果，與其的發生過程緊密相連，即不同過程中的主體心理意識即是體驗的心理結果，而心理結果又是在各階段過程中獲得的感受彙總。

（三）經濟學體驗下的結構要素

透過對經濟學視角下體驗概念的溯源，本研究發現經濟學視角下的體驗表現，為對傳統經濟模式的突破，一方面以價值導向為「標的物」，從產品價值轉向顧客綜合效用價值，而非對產品的「簡單」關注；另一方面則表現為以滿足顧客心理獲得感為根本的關注。由此可見，就其結構而言，經濟學視角下的體驗概念，可以解析為價值導向和心理獲得感兩個理論要素。

1 · 價值導向

在體驗概念的經濟學分析中，體驗經濟作為對服務經濟的根本變革，實質是對顧客價值的全面體現。在價值的解釋中，澤絲曼爾（Zeithaml，1988）指出，價值是在獲得感知與付出下，顧客對產品效用的總體評價。在體驗經濟中，企業已經從關注產品自身的品質，轉變為關注每一個顧客的個體價值創造，即要求企業的經濟運用能夠使顧客獲得滿意的價值。從顧客價值的結構來看，體驗經濟概念中價值的定義，更進一步擴展為感觀、知識、情感及超越自我等價值。基於以上分析，本研究認為，價值導向是構成經濟學體驗概念的基本單位。在經濟學研究視域中，體驗是以幫助顧客心理獲得，和創造全新價值為中心的經濟生產模式。

2 · 心理獲得感

在分析體驗經濟的思想基礎中，體驗經濟的概念具有效用的特徵，而以價值導向為基礎的顧客效應，是與體驗連接的經濟「接口」。對效用的概念

更進一步解讀，效用作為經濟學的一個基本概念，本質上又表現為顧客的心理滿足狀態。也正如此，效用是一種體驗感受，是憑藉感覺來描述的（趙放，吳宇暉，2014）。與此同時，曾建明（2003）在體驗經濟的概念解讀中，表明滿足消費者心理需求是體驗的核心。由此可見，在體驗的經濟學概念結構解析中，體驗是以顧客價值導向為基礎的一種心理獲得感，而最終則是以個體是否獲得心理滿足為衡量標準。基於以上分析，本研究認為，心理獲得感是構成經濟學視角下體驗概念的基本結構單位。

三、體驗要素解析的視角

基於哲學、心理學和經濟學視角下的體驗溯源，本研究認為，體驗的本質是主體的存在意義。體驗作為一種存在形態，是構成生命的最小單位，具體表現為內省的「為我存在」意義。與此同時，在哲學、心理學和經濟學視角下的體驗概念結構解析中，本研究認為哲學體驗由心境意義、為我存在和內感三個理論要素所構成。心理學體驗概念則表現為心理過程與心理結果的要素統一。在經濟學視角下，體驗概念可以更進一步被解析為價值導向和心理獲得感兩個理論要素。透過對不同層面下體驗結構的理論解析，本研究認為哲學體驗概念中的內感，是分析旅遊體驗要素的基本單位與切入點。

首先，從體驗概念的結構所屬來看，哲學層面下的心境意義分為物理情境和心理情境兩個層面。這一理論結構要素與心理學視角下的心理過程，和經濟學視角下的價值導向相對應。心理過程是個體經歷自我知覺或內在感受的演變後，獲得不同階段下的個體心理意識，而不同階段下的個體心理意識，必只能產生於一定的情景中，即個體意識是被一定環境刺激下的主體反應。與此同時，價值導向作為企業經濟生產模式的指標，實質是對個體心理效應的關注，即是在主體心理情境之下所創造的價值。

其次，就哲學層面中的「為我存在」而言，這一理論要素直接與心理學的個體，及經濟學的顧客相對應。作為哲學層面體驗概念的終點，內感是主體在一定心境意義下，獲得的最終「為我存在」狀態。從心理學層面來看，內感是個體的心理感受，是各階段中主體獲得感受的彙總，表現為心理結果

狀態。從經濟學層面來看，內感是以顧客價值導向為基礎，一種心理獲得感或滿足感。

從體驗概念的結構關係進一步來看，在哲學層面，體驗是心境或過程的表現意義，是一種「為我存在」的主體內感。哲學體驗是主體在一定心境意義下，以「為我存在」為主導，最終獲得的一種「內感」。可以認為，內感是主體存在意義的一種「實在之物」，具體表現為個體的情感狀態，是對主體存在意義的折射，也是體驗結構解析的關鍵。因此基於以上分析，本研究後續對於旅遊情境下體驗要素的分析，主要從主體存在意義的「內感視角」識別，具體則從「情感層面」解析。

第四節 本章小結

本章內容從體驗的哲學、心理學和經濟學視角，對體驗的本質進行了全面的探討。在西方哲學史上百年的發展進程中，經過狄爾泰、胡塞爾、柏格森、海德格爾及伽達默爾等學者的深入研究，體驗已逐漸發展為認識論的基本觀點。在狄爾泰的生命哲學中，體驗活動作為一種特殊的方式，並非「被給予的」，而是「為我存在的」。狄爾泰的體驗表現為主體的「內感」，是一種心境和過程的內在意識。與之相比，在胡塞爾的體驗概念中，體驗是本質或抽象在理智中的存在。在伽達默爾的體驗概念中，體驗是意義內涵，是主體透過經歷後獲取的永存意義。又更進一步從心理學視角和經濟學視角，對體驗的不同表述進行剖析。基於以上論述，本章對體驗概念的內涵進行學理分析，認為體驗的本質是主體存在意義。體驗作為一種存在形態，是構成生命的最小單位，具體表現為內省的「為我存在」意義。與此同時，又分別解析哲學、心理學和經濟學視角下的體驗概念結構要素，認為心境意義、為我存在和內感，是哲學體驗概念的三個理論結構要素，心理過程和心理結果是心理學體驗的兩個理論要素，而經濟學視角下的體驗概念結構，則包括價值導向和心理獲得感。各理論要素結構的關係分析完畢後，本研究認為，「內感」是旅遊體驗結構解析的關鍵，而後會更進一步從「情感視角」進行分析識別。

第三章 旅遊體驗

　　旅遊體驗要素的解析，無法脫離既有的旅遊體驗成果及研究。本章首先對中國國內和海外旅遊體驗的研究進展，進行歸納整理，其次從理論層面、心理層面、客體層面及結構要素視角，回顧旅遊體驗要素的研究進展，最後梳理和評述旅遊體驗、旅遊體驗要素研究的現狀，並提出旅遊體驗要素研究的啟示。

第一節 旅遊體驗研究進程與回顧

一、國外旅遊體驗研究進程與回顧

　　旅遊體驗（Tourist Experience；Tourism Experience）是國外旅遊研究的重要議題。國外旅遊體驗研究最初起源於 1960 年代，並於 1970 年代發展為社會科學研究的主流議題。作為傳統、現代化及後現代主義背景下的知識體系建構，旅遊體驗研究先後經歷了文化衝突與評價背景下的真實體驗追尋（Boorstin，1964）、現象學視角下的體驗概念及形態的探討（Cohen，1979）、新涂爾幹視角下的遊客體驗意義分析（MacCannell，1973），及體驗的社會建構敘述過程。以科恩、麥卡諾及米哈里·契克森等為首的學者，從人類學、心理學、社會學、行銷管理學等視角，對旅遊體驗的目的、意義、真實性及客觀現象等問題進行了深入的探討。

　　從國外旅遊體驗研究的時間軸及涉獵領域來看，1960 至 1990 年間，旅遊體驗研究主要集中在體驗的本質解讀方面，例如體驗是「為了獲得真實的感受」（Wang Ning，1999）、體驗是「一種相對存在的精神中心模式和情感狀態」（Csikszentmihalyi，LeFevre，1989）。眾多學者試圖從與日常生活不同的客觀形態，刻劃遊客體驗的主觀意識及訴求，而形成了一系列橫跨不同學科領域的研究成果。如體驗是真實性、情感狀態、心流狀態等。總體來看，旅遊體驗是一個複雜的心理過程（Morgan, et al.，2010）。值得注意的是，既有研究對旅遊體驗的本質解釋仍未達一致，但這並不影響以體驗為「標的物」延伸研究的相繼開展。自 2010 年至今，逐漸轉向可量化的體驗行為、影響因素、結構層次及類型等的研究，而文本分析、結構方程模

型、ASEB 柵格分析及新媒體技術等，則應用在旅遊體驗因果的變量研究，如對體驗期望、體驗共創、情感、體驗品質、感知價值、滿意度及行為意圖等變量間的關係分析。

透過對既有的研究文獻的梳理，國外旅遊體驗研究主要聚焦在以下幾個方面：（一）旅遊體驗的界定與分類；（二）旅遊體驗的影響因素；（三）旅遊體驗的品質評價；（四）真實性問題的探討；（五）遊客體驗的管理。

（一）旅遊體驗的界定與分類

1·旅遊體驗是什麼？

作為一種凸顯「主體特徵」的活動，旅遊體驗所描述的核心本質到底是什麼？或者說，遊客體驗所追求的是一種怎樣的「自由」？對於這個問題的理解，國外學者們仍各持己見。布爾斯廷（Boorstin，1964）認為旅遊體驗作為一種流行的消費行為，其本質是對人為的、虛構事件的追求。布爾斯廷抱怨尋求真正體驗的傳統旅遊者正在消失，取而代之的是現代大眾旅遊者對各種人造、虛虛假假活動的享受。他認為體驗與真實性是一對孿生兄弟，是相互依存的。以麥卡諾（MacCannell，1973）為代表的學者則認為，布爾斯廷僅僅關注到了一種長期存在的旅遊態度，是一種程式化的模式。透過深入分析高夫曼提出的「劇場理論」，麥卡諾（MacCannell，1973）發現遊客試圖進入後台區域的原因，是為獲得親密關係和真實體驗。

在總結布爾斯廷和麥卡諾兩位學者觀點的基礎之上，科恩（Cohen，1979）認為，現實社會中並不存在唯一或通用類型的旅遊者，即人們普遍期望獲得不同心理狀態的旅遊體驗。與此同時，將社會學概念的「中心」應用在旅遊體驗研究中，科恩（Cohen，1979）發現遊客的精神中心與其所處社會價值是一致的，並將旅遊體驗解釋為個體與各類型精神中心的關係，包括五個演變階段：消遣、轉換、經驗、實驗和存在。各類精神中心來自於遊客的自我建構，並能夠體現穩定的動機模式。基於心理學視角，米哈里·契克森和李費佛（Csikszentmihalyi，LeFevre1989）認為旅遊體驗是一種積極的心理狀態，「心流狀態」（Flow State）是遊客體驗的最終訴求。米哈里·契克森（Csikszentmihalyi，1990）的研究認為，體驗是一種沉浸其中、忘記

時間，且意識不到自己存在的狀態，並強調旅遊體驗的過程性，即參與者必須具備挑戰技巧，才能自主掌控活動、即時操作等階段特徵。旅遊體驗是內在的享受狀態，由清晰的目標、必備的知識、控制和投入度等序列狀態所組成（Jackson，Marsh，1996）。

作為米哈里·契克森（Csikszentmihalyi）流暢狀態的堅定支持者，傑克森、馬許（Jackson，1995；Jackson, et al.，1996；Jackson，Marsh，1996）等人對心流狀態理論開展了大量的延伸研究，並開發了測量最佳體驗的量表。此外，維特索等人（Vitters., et al.，2000）認為旅遊體驗是遊客基於訊息認知過程的情感體驗，並構建了 Flow-simplex 模型，測量現地體驗的情感狀態。拉森（Larsen，2007）認為旅遊體驗是一種以往與旅行相關的事件，以長時間記憶的形態存在。從市場行銷視角來看，旅遊體驗被視為顧客消費體驗。根據卡爾森（Carlson，1997）的定義，體驗是思想和感覺的心流狀態，存在於意識中。拉格等人（Rageh, et al.，2013）認為體驗是顧客與公司直接或間接的接觸過程中，內在、主觀的反應。也正如此，全帥與王寧（Quan Shuai，Wang Ning，2004）從社會學科和行銷管理視角，將旅遊體驗劃分為高峰體驗和支撐體驗兩個部分。在隨後的研究中，學者們又從體驗的心理過程（Larsen，2007）、行為過程（Volo，2009）等視角，並藉助認知理論、親密理論、價值共創（Binkhorst，Den Dekker，2009；Mossberg，2007）等理論，對遊客體驗的內涵進行深入解讀。

總體來看，國外對於旅遊體驗本質的研究分為兩個演變路徑，一是以社會科學為主的旅遊體驗研究，從社會學、心理學及人類學視角對體驗「本身」進行研究；二是以市場行銷和管理學為路徑的消費體驗研究，將旅遊體驗視為在旅遊消費過程中，遊客所獲得的綜合價值。

2・旅遊體驗的結構與類型

受限於學科背景的差異，旅遊體驗結構層級及類型的劃分，國外研究成果也較為多樣豐富。在社會心理學層面上，科恩（Cohen，1979）將旅遊體驗劃分為「由外感向內感」遞進的五個階段，即消遣、轉移、實驗、經驗及存在。隨後，倫吉克（Lengkeek，2001）從遊憩體驗的視角，對科恩的體

驗結構模型進行擴展，並使用隱喻性的表達重新歸納了旅遊體驗的模式，即消遣、改變、興趣、投入和精通。基於產品導向視角，霍爾布魯克與赫希曼（Holbrook，Hirschman，1982）認為，旅遊體驗由功能體驗和享受體驗二元組成，在這其中，功能體驗源於對產品功能的消費，享受體驗則是消費者購買產品時獲得的感覺。與此同時，作為體驗經濟的先驅，派恩和吉爾摩（Pine，Gilmore，1998）根據顧客的參與程度，將體驗識別為娛樂體驗、教育體驗、逃逸體驗和審美體驗四個類別，認為旅遊企業應當從提供服務，轉變為創造值得顧客回憶的體驗。

從體驗的行銷視角來看，施密特（Schmitt，1999）將旅遊體驗區分為以下五個類別，即感官體驗、情感體驗、理性體驗、操作體驗和關係體驗。從旅遊體驗的核心視角分析，阿霍（Aho，2001）認為旅遊體驗可以分為情感體驗、知識體驗、實踐體驗和身心轉移體驗四個主要類型：情感體驗屬於心理層面的主體精神印象，具有普適特徵的旅遊元素；知識體驗則以學習和接收新知為目的；實踐體驗主要體現為各種技能的應用；身心轉移體驗則表現為健康旅遊的形式。

作為旅遊體驗結構研究的重要文獻，全帥與王寧（QuanShuai，Wang Ning，2004）認為，既有研究對旅遊體驗的結構分析存在明顯的學科界線，即社會科學視角關注的是與日常生活體驗的形態比較，而市場行銷和管理視角則從顧客消費行為入手，將遊客體驗視為一種消費體驗。因此，基於不同學科融合的視角，全帥與王寧（Quan Shuai，Wang Ning，2004）提出旅遊體驗的結構模型，將旅遊體驗概念化為高峰體驗和支撐體驗兩個重要的結構。高峰體驗是基於旅遊吸引物的體驗，反映為出遊動機。支撐體驗是遊客對旅行中基本消費需求的滿意度，如吃、住、交通等。高峰體驗與支撐體驗在一定程度上可以相互轉化，一起推動遊客體驗的完成。根據瓦羅（Volo，2009）的研究結論，旅遊體驗可以被分解為四個維度：可達性、情感轉換、便利性和價值。以 Sharmel Sheikh 酒店為研究對象，使用網路民族誌研究方法，拉格、曼勒沃及伍德賽德（Rageh，Melewar，Woodside，2013）對顧客體驗的結構和意義進行分析，發現旅行體驗由舒適、教育、享樂、新奇、認知、關係、安全和美好八個類型構成。

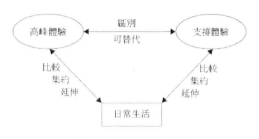

<div align="center">圖3-1　旅遊體驗結構模</div>

　　此外，根據研究對象的特徵，國外研究將旅遊體驗與目的地、吸引物等有系統的結合在一起，又將類型進一步擴展為：地方和傳統食品體驗（Goolaup，Mossberg，2017；Quan Shuai，Wang Ning，2004；Sims，2009；Son Aram，Xu Honggang，2013）、紅酒與鄉村旅遊體驗（Carmichael，2005；Quadri-Felitti，Fiore，2012）、休假體驗（Wirtz, et al.，2003）、宗教體驗（Ryan，McKenzie，2003；Song, et al.，2015）、戶外徒步體驗（Chhetria, et al.，2004）、性別差異與遊客體驗（Brown，Osman，2017）、野生動物園體驗（Curtin，2010）、遺產地體驗（Beeho，Prentice，1997；Ung Alberto，Vong Tze Ngai，2010）、濕地公園體驗（Wang, et al.，2012）等。

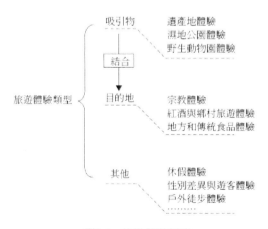

<div align="center">圖3-2　旅遊體驗類型</div>

（二）旅遊體驗的影響因素

基於經驗取樣法（Experience Sampling Method），米哈里·契克森和李費佛（Csikszentmihalyi，LeFevre，1989）分析了不同環境（工作和遊憩環境）對遊客體驗品質的影響程度，並進一步比較「心流狀態」對遊客體驗的作用程度。該研究表明，體驗活動的挑戰難度和遊客自身的技能，兩者之間的契合度會顯著地影響遊客的體驗感知度。瑞恩（Ryan，1991）在其著作 Recreational tourism： A social science perspective《休閒旅遊：社會科學視角》中，根據遊客體驗過程將影響因素劃分為先在因素、干涉變量、行為過程和結果 四個層次，並受個性、家庭生命週期、便利程度、活動內容、偏差、辨別能力及人際關係等的影響。使用關鍵事件分析法，傑克森等人（Jackson, et al.，1996）對遊客體驗的積極與負面反饋訊息進行定性研究，使用歸因理論框架分析遊客對不同體驗結果的解釋。結果表明，遊客對於自身旅遊體驗的評價存在歸因偏差，即旅遊者更加傾向於使用內部原因（能力、努力、容易和幸運）來解釋積極的體驗結果，相反傾向使用外部環境原因等來解釋負面的旅遊體驗結果，進一步暗示不需要主動去改變自身行為，即負面體驗結果已經超過個人控制。旅遊體驗具有顯著的「地方」特徵，即體驗與地方、空間及風景存在互動關係。基於以上分析，李義平（Li Yiping，2000）認為，以「地方」為載體的遊客地理意識也會顯著影響體驗結果。該研究認為地理意識實質是主體與世界的關係，涉及情感、思維和主體自身等層面，主要源於人與地方間時空的連繫。基於現象學研究方法，透過深入訪談收集定性分析材料，李義平（Li Yiping，2000）認為，地理意識可以進一步理解為旅遊體驗中遊客的自由選擇和認知偏差行為，並將地理意識分解為社會經濟、人際和精神世界三個維度。此外，維特索、沃凱恩、維斯塔德及瓦格蘭德（Vittersø，Vorkinn，Vistad，Vaagland，2000）的研究發現，旅遊者文化背景與遊客體驗具有顯著的關係。剎帝利、阿羅史密斯及傑克森（Chhetria，Arrowsmitha，Jackson，2004）以澳大利亞 Grampians 國家公園的徒步路線為案例，發現地理環境特徵和徒步者的心理因素會影響徒步體驗結果。以芬蘭的社會旅遊為研究對象，康姆普拉等（Komppula, et

al.，2016）認為，影響社會渡假體驗的因素有接觸、物理環境、活動內容、食品、用餐條件、情境因素及人際因素。

從市場行銷及管理視角來看，莫斯伯格（Mossberg，2007）分析了外部特徵對遊客體驗品質的影響因素，認為物理環境、服務接觸中的服務生和同行遊客、旅遊產品和紀念品、主題和故事等均會對遊客體驗造成影響。作為遊客「凝視」和解讀旅遊目的地景觀及吸引物的重要途徑，斯卡萊特（Scarles，2009）認為攝影有助於激發遊客體驗的營造，即攝影作為一種具有實踐、智力特徵的認知活動，能夠將旅遊者轉變為參與者，共同創造和保存旅遊體驗。同時，線上旅遊影片作為中介變量對遊客體驗產生影響，即透過激發夢想，和回憶以往旅行經歷等，線上的旅遊影像能夠向受眾提供精神愉悅（Tussyadiah，Fesenmaier，2009）。

以中國浙江的西溪、下渚和鑒湖濕地公園為例，王宛飛等（WangWanfei, et al.，2012）透過結構方程模型法，分析了服務品質對遊客體驗及後消費行為意圖的影響，從資源等級、遊憩活動、旅遊設施、服務管理及人際關係等五個維度分析了對審美體驗、情感體驗和行為體驗的影響，發現以上五個因素對遊客體驗有顯著的正向效應。

（三）旅遊體驗的品質評價：產品和服務品質視角

旅遊體驗是遊客心理水平改變及心理結構調整的過程，表現為遊客旅遊所需的滿足程度。當前的旅遊體驗品質評價，多直接借用服務行銷領域中的產品和服務品質模型進行分析。在評價理論基礎方面，普遍以「期望感知績效差異」理論（Fornell, et al.，1996；Grönroos，1984；Kano, et al.，1984）來衡量遊客體驗品質。在體驗品質評價的「出口」上，一方面採用直接的計量統計結果，另一方面使用滿意度評價來代替體驗品質，相關品質評價研究較為多樣化。

國外有關旅遊體驗品質評價的發展及演變，主要經歷了兩個發展階段：

1．1990 年代以前。1987 年格雷夫和瓦斯克（Graefe，Vaske，1987）針對影響旅遊者體驗品質的因素，首先提出保護體驗品質的管理建議框架，

為旅遊體驗品質的評價提供了研究思路。然而，由於當時大眾旅遊的發展及旅遊研究的現實導向，1990 年前並未過多關注個體遊客體驗品質相關的研究，僅有的研究則集中在旅遊體驗理論的發展上。與此同時，在服務行銷領域中，有關產品品質、服務品質及顧客價值等的研究正全面開展，從單維產品品質、品質傳遞及顧客價值感知等視角，為旅遊體驗品質的綜合評價提供了重要指引。

　　2·1990 年代至今。1996 年奧托（Otto）比較分析不同體驗品質特徵，提出使用服務行銷視角研究具有「服務特徵」的旅遊體驗品質，產品及服務品質評價被大量應用在旅遊體驗品質評價中。同時，1990 年以前米哈里·契克森的「暢爽」理論與瑞恩的「期望——滿足」體驗典範，也為旅遊體驗品質的評價提供了重要理論基礎。透過文獻梳理發現，這一時期中 KANO 品質模型、GM 品質模型、HSQM 品質模型及 ACSI 模型等，被廣泛應用在旅遊體驗品質的評價中，並根據應用範圍對模型進行修正。如，埃爾托和瓦納康（Erto，Vanacore，2002）基於 KANO 品質模型，對酒店顧客體驗服務品質進行特徵劃分和品質評價。賴歇爾等人（Reichel, et al.，2000）以 GM 品質模型，對以色列鄉村旅遊遊客感知體驗品質進行評價。各國學者們為更精確地對遊客體驗品質進行評價，透過調整 HSQM 模型次級維度（Caro，García，2008）、將服務品質與 ACSI 模型進行整合（Jiang Hong，2013）等方式，增加模型的匹配度和外部效度。至此，1990 年代後，國外有關旅遊體驗品質評價的研究進入快速發展階段。旅遊體驗品質評價開始從單一產品品質，逐漸向反映體驗服務過程、旅遊者主觀感受價值的綜合品質評價方向發展，如丹納赫與馬特森（Danaher，Mattsson，1998）以服務傳遞過程為視角，將哈特曼（Hartman）的價值維度理論（Danaher，Mattsson，1994）引入 ACSI 模型中，進一步將顧客感知價值區分為情感價值、實踐價值、理性價值三個維度，並對價值維度進行權重排序，以評估酒店顧客累積服務接觸的體驗品質。林玲忠等人（Lin Ling-Zhong, et al.，2015）將 KANO 模型作為修正理論，整合應用在模糊品質功能部署模型（FQD）中，分析臺灣酒店宴會中賓客服務設計的體驗品質。

1‧基於 KANO 模型的旅遊體驗品質評價

基於期望差異理論，1984 年卡諾（Kano）提出 KANO 品質模型，該模型基於顧客滿意與產品功能的二維度量，透過比較顧客感知的產品品質與實際期望的差異，解釋產品品質與滿意度的關係，並將產品品質識別為：魅力型需求、期望型需求、基本型需求、無差異需求和不需要需求（Kano，Seraku，Takahashi，Tsuji，1984；Lee Yu-Cheng，Huang Sheng-Yen，2009）。在評價的技術路線上，使用結構化 5×5 量表來進行品質特性的識別，透過對產品品質的功能和非功能性問題（Kano，1993）的顧客評價視角來確定滿意度，進而指導產品品質的提升（Matzler，Hinterhuber，1998）。

在旅遊體驗品質評價方面，作為一種強調產品與績效客觀屬性的評價，KANO 品質評價模型主要透過對旅遊產品的品質特性進行識別，進而分析遊客對不同品質特性的滿意度並做出品質判斷。與此同時，為進一步提升品質測評的準確度，相關研究結合 IPA、FQFD、DEMATEL 等方法，對 KANO 模型的旅遊體驗品質評價進行優化。如，哈格斯特倫等（Hogstrom, et al.，2010）以滑雪公園為例，分析了不同品質維度對遊客體驗滿意度的貢獻程度，並且在品質評價中將 HSQM 模型的互動、物理環境、結果品質維度也納入 KANO 模型評價中，以解決品質評價的非情感屬性缺陷。

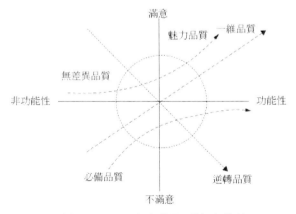

圖3-3　KANO旅遊體驗品質概念模型

2‧基於 GM 模型和 GAP 模型的旅遊體驗品質評價

產品消費與服務消費的顯著差異在於：產品消費可以被描述為結果消費，而服務消費則是一種過程消費（Grönroos，1998）。旅遊活動作為一種具有服務特徵的業態形式，遊客體驗品質的評價應當重視服務過程的綜合性和重要性。因此，在旅遊體驗品質評價中，以服務過程為視角的品質評價受到廣泛關注。而基於期望差異理論，從模型構建所關注的側重點不同來看，服務體驗品質模型又分為歐洲學派和美國學派。

作為歐洲學派的代表，1982 年格羅路斯（Grönroos）提出，基於顧客引導管理決策理念的感知服務品質 GM 模型。服務的技術性品質及傳遞過程中的功能性品質，是 GM 模型的核心。該模型表明，品質是消費者對期望和服務感知比較差異的主觀評價，影響消費者感知品質的核心維度是技術性品質、功能性品質，並透過形象來動態調節顧客服務期望，最終感知品質和滿意度水平。與 GM 模型相似，1994 年盧斯特（Rust）等人，提出更為簡潔的三維品質模型，整體感知服務品質是由技術性品質的服務產品，和功能性品質的服務傳遞所構成（Rust，Oliver，1993）。

美國學派研究以「服務的功能性品質，即品質傳遞過程」為研究重點，其中又以 1985 年巴拉蘇羅（Parasuraman）等人提出 GAP 模型為代表，後又擴展為七差距模型。該模型從品質的市場供給和顧客需求出發，提出在服務品質傳遞過程中，阻礙消費者期望與感知差異的五個功能性通道問題，即服務認知、服務標準、傳遞標準、溝通標準和感知服務品質，並認為對前四個階段差異的控制和調整，是改善顧客品質感知的有效途徑。

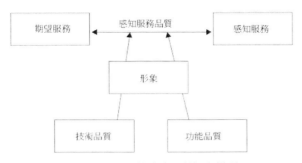

圖3-4　GM旅遊體驗品質概念模型

　　在旅遊體驗品質評價方面，基於過程視角的 GM 和 GAP 模型，為遊客體驗品質的評價提供了新的思路。與產品品質模型相比，服務品質模型更重視遊客感知品質的「過程性」，而非具體的旅遊產品品質屬性，與米哈里·契克森、科恩等提出的旅遊體驗本質要求相互契合，即旅遊體驗是一種情感過程。因此，作為必要的旅遊體驗品質評價策略（Augustyn，Ho，1998），服務品質模型被廣泛應用於遊客體驗研究中。在模型應用中，酒店、餐飲、渡假、世界遺產旅遊、運動戶外遊憩、目的地等遊客體驗是品質研究的主要實踐範圍（Khan，2003；Kouthouris，Alexandris，2005；Shonk，Chelladurai，2008；Tribe，Snaith，1998；Zabkar, et al.，2010）。如，賴歇爾、張維亞等基於 GM 模型的鄉村旅遊、農業遺產遊客感知體驗品質的評價（Reichel，Lowengart，Milman，2000；張維亞，等，2009）。與此同時，透過文獻梳理發現，由於缺乏成熟量表的支持，GAP 模型相比 GM 模型應用更為普及。此外，考慮到旅遊產品特性的差異，有效、準確地識別 GAP 模型中的品質差距類型，也成為該模型旅遊體驗研究深入推廣的屏障（Parasuraman, et al.，1985）。

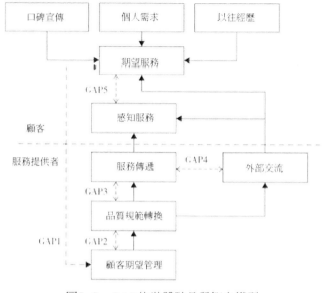

圖3-5　GAP旅遊體驗品質概念模型

3．基於 HSQM 模型的旅遊體驗品質評價

　　單純基於產品或服務品質基礎的遊客體驗品質評價，並不能完全反映遊客真實的內心感受。作為具有明顯主觀特徵的體驗品質，應盡可能從遊客服務與互動感知價值的角度，進行全面的衡量和評價。布雷迪（Brady）和克羅寧（Cronin）認為真實可信、共鳴、移情是衡量顧客感知品質的三個基準，在融合服務體驗 GM、GAP 模型的基礎上，2001 年布雷迪透過定性研究和實證，提出多維度，且多層級結構的 HSQM 品質模型。該模型由互動品質、物理環境品質、結果品質三個維度組成，分別從服務接觸中的服務生態度、行為、專業技能，顧客環境感知的氛圍、設計和社會條件、反映結果品質的有形、等待時間和心理效價（Brady，Cronin Jr，2001）來衡量體驗品質，其中每個子維度的品質測評均以真實可信、共鳴、移情作為標準。

　　旅遊體驗作為一種自我存在狀態，其關注的焦點是遊客與旅遊產品互動時產生的情感及情感累積。因此，在旅遊體驗品質評價方面，HSQM 模型從感知互動價值視角進行的品質核算，可以有效把握遊客體驗品質的「主觀」內涵。從結構形式來看，HSQM 模型與中國國內的旅遊體驗品質測量指標體

系，都屬於層級與維度相結合的模型，不同之處在於，HSQM 模型規範出評價的三個情感基準，和模型的一級維度。此外，受限於旅遊活動類型及服務特徵的差異，在旅遊體驗品質評價應用中，需要根據具體的研究對象進行子維度的調整和修正，因此，HSQM 模型的應用也受到一定的局限。

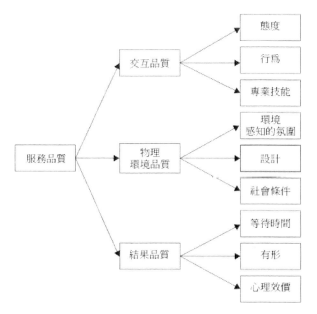

圖3-6　HSQM旅遊體驗品質概念模型

4・基於 ACSI 模型的旅遊體驗品質評價

基於顧客價值理論，福內利、約翰遜、安德森、查、布賴恩特（Fornell，Johnson，Anderson，Cha，Bryant，1996）以績效測量為基礎，開發針對企業、經濟單位及國家整體經濟的評價模型，即美國顧客滿意度指數（ACSI 模型），測量顧客所體驗產品或服務的品質。該模型以瑞典顧客滿意度晴雨表為基礎，增加「感知價值」維度，並透過對比顧客期望與感知品質來評價整體滿意度，並忠實對顧客的抱怨做出分析。

在對顧客的感知價值分析中，以「價格──品質」的價值評價為中介，分析顧客對服務的整體滿意度，同時該模型認為顧客既有的消費經歷作為落遲變數，會持續對顧客期望及績效、價值評價產生作用。在評價的技術路線

上，ACSI模型透過問卷及偏最小二乘迴歸，估算變數的權重來進行滿意度評價。福內利、約翰遜、安德森、查、布賴恩特認為ACSI模型能透過提供顧客感知品質、感知價值方面的訊息，來提升顧客消費產品或服務的品質。

在品質評價上，ACSI模型強調變量間的因果關係與累積的顧客觀點，對於旅遊體驗品質評價具有重要的借鑑意義。作為一種凸顯「過程性」特徵的主體內感，旅遊體驗是在期望與績效的比較之下不同階段的情感累積。此外，從顧客價值視角進行品質分析，就能把握旅遊體驗品質評價的「全面性」屬性（Otto，Ritchie，1996），將顧客價值納入品質評價，是旅遊體驗品質研究的一個良好開端。

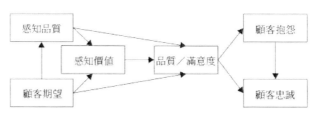

圖3-7　ACSI旅遊體驗品質概念模型

（四）真實性問題的探討

真實性（Authenticity）最初用來描述博物館展品「真實」的概念，由麥卡諾等學者於1970年代引入旅遊研究體系中，真實性作為遊客動機和旅遊經歷的重要內容之一，受到學界的廣泛關注和深入研究，並逐漸發展為以人類學和社會學為載體的重要旅遊議題。麥卡諾（MacCannell，1973）在概述高夫曼（Goffman）的劇場理論後，認為遊客之所以願意探訪「後台」區域，原因在於這些區域與親密關係和真實體驗的相互連繫，能夠為遊客提供真實的體驗感知。在凸顯傳統與現代化差異的時代背景下，麥卡諾認為，遊客旅遊的動機是對真實體驗的追求，並從社會空間安排的角度提出體驗真實的六個階段。莫斯卡都與皮爾斯（Moscardo，Pearce，1986）檢驗了歷史主題公園在文化類旅遊中的角色，研究表明，真實性是旅遊體驗的重要元素，並可以對滿意度及後消費行為意圖產生影響。

作為對體驗真實性內涵和概念的全面審思，王寧（Wang Ning，1999）認為，麥卡諾的真實性概念不能完全刻劃和涵蓋現有旅遊體驗的複雜現象。因此，基於真實性概念的複雜性，王寧（Wang Ning，1999）將真實性進一步識別為存在真實性、建構真實性和客觀真實性三個主要類別。其中，客觀真實與麥卡諾的真實性概念的內涵一致；建構真實是由遊客、旅遊服務提供者根據想像、遊客期望及偏好等共同建構出的真實；存在真實則是由旅遊活動刺激的遊客主觀狀態。此外，貝爾哈森等（Belhassen, et al.，2008）認為真實性是遊客的主觀感受，而既有的研究忽略了意識形態和空間維度對真實性的交互作用，進一步造成存在真實性體驗與旅遊客體、社會與政治背景的脫離，而這些外部因素能夠影響遊客體驗的意義。因此，貝爾哈森等提出新的真實性研究概念模型，從行為、信念和旅遊地三個層面來重新認識體驗的真實性。與此同時，蘭登等人（Lenton, et al.，2013）認為，傳統真實性概念屬於特徵範疇，並從中分離出狀態真實性的概念（State Authenticity）對旅遊體驗的意義進行探討。此後，在體驗與真實性研究方面，學者們從感知真實性的旅遊體驗三階段過程（McIntosh，Prentice，1999）、新媒體技術幫助遊客完成體驗（Pudliner，2007）、地方食品在可持續旅遊體驗中滿足遊客真實性目的功能（Sims，2009）等方面展開研究。

與以上觀點相反的是，布魯納（Bruner，1991）認為，大多數遊客對其自身所處社會是滿意的，旅遊體驗不是以獲取「真實性」為目的。儘管遊客對於「非真實」的展示或表演感到困惑，但他們仍然願意接受這種真實的複製品。布魯納的觀點對於體驗真實性研究的意義在於，遊客是為了尋求「真實的體驗」，還是為了獲得「體驗的真實」？遊客體驗是一種客觀的真實性，還是建立在真實體驗基礎之上的主觀感受？奧爾森（Olsen，2002）認為，應當從遊客個體層面，而非社會層面來分析體驗的真實性，判定為真實或不真實，依賴於遊客在體驗過程中的期望和需要。因此，對於遊客體驗的「真實」的確切含義及延伸目的、動機研究等仍然存在爭議，有待深入探討。這一觀點的提出也為後續體驗記憶等遊客主觀感知的研究，提供了可借鑑的批判思路。

（五）遊客體驗的管理

作為具有現實意義的科學研究分支，如何有效提升和管理遊客體驗，已成為目的地及旅遊業發展的重要議題。儘管旅遊業已經成為世界經濟發展的重要推力，但對於如何全面、有效地定義旅遊產品仍存在著各種爭議。

在全面分析布爾斯廷、麥卡諾及科恩旅遊體驗研究成果的基礎之上，史坦伯格（Sternberg，1997）認為，旅遊是向遊客出售階段性的體驗和富有意義的景象。由於傳統旅遊經營者忽略了對遊客體驗的管理，史坦伯格認為，以尼加拉大瀑布為代表的旅遊產品，未能將體驗整合在產品中，並提出從旅遊吸引物的「階段性」和「主題性」兩個方面，來進行遊客體驗的創造和品質管理。旅遊產品的核心是為遊客提供體驗，即旅遊吸引物是被建構來提供遊客體驗的。科廷（Curtin，2010）透過小型民族志研究方法，即透過親自參加旅遊行程並與遊客訪談的方式，對西班牙和墨西哥野生動物體驗管理進行分析。研究發現，在遊客體驗管理中，導遊在遊客體驗建構中發揮著重要的作用。科廷提出旅遊引導技能的多重性模型，認為野生動物旅遊體驗具有「有形性」和「可操作性」的特徵，而導遊必須具備社會技能和專業技能來管理、引導遊客期望與現實體驗的契合，才能確保遊客獲取認知與體驗。同時，卡斯騰霍茲等人（Kastenholz, et al.，2012）認為，旅遊體驗是複雜的過程，是由旅遊者、服務提供者、社區來共同創造形成，且受到旅遊地資源屬性的影響。因此，遊客體驗管理中應當重視服務景觀、感知景觀等的建設和維護。此外，有研究進一步建議可以透過加強廣告投入（Chiou, et al.，2008；Cho, et al.，2002）、保障服務接觸品質（Wu Cedric Hsi-Jui，2007）、提升旅行營運管理（Williams，Richter，2002）及網際網路途徑（Choi Soojin, et al.，2007）等來管理遊客體驗品質。在遊客體驗管理方法方面，基於傳統 SWOT 方法（態勢分析法），比豪與普林迪斯（Beeho，Prentice，1997）提出一種基於柵格分析的 ASEB 方法（柵格分析法）來深入探討遊客體驗的結構。該研究以 New Lanark 世界遺產為例，從活動、環境、體驗和利益四個層面分析了遊客體驗的優劣，為進一步管理遊客體驗提供了清晰的方向。

二、中國旅遊體驗的研究進程與回顧

作為旅遊研究的核心內容，體驗最早由謝彥君引入中國旅遊科學體系研究中，繼而發展成為中國旅遊理論研究的一個核心分支。作為一種過程性活動，謝彥君（1999）認為，旅遊體驗是個體與外部世界互動後，心理水平及結構狀態的反映。作為一個有待探索的領域，與旅遊體驗相關的研究受到中國學者的廣泛關注，哲學、社會學、人類學、心理學等相繼成為旅遊體驗研究的切入視角。與此同時，受到美國管理思想者派恩（Pine）和吉爾摩（Gilmore）《體驗經濟》一書的影響，中國旅遊體驗理論及應用性研究的範圍進一步擴展到管理學、市場行銷及旅遊規劃視域，更為具體地從實務層面推動旅遊體驗研究的開展，這也與將旅遊作為應用型科學研究的初衷保持一致性，至此，旅遊體驗研究進入快速發展階段。

依據旅遊體驗研究的深度和時間維度，中國旅遊體驗研究可以初步劃分為三個發展階段：

第一階段：理論探索階段（2000——2005 年）。以謝彥君與吳凱（2000）、鄒統釬與吳麗雲（2003）等人為代表的研究者，對旅遊體驗的核心內涵、理論要素及體驗研究的重要性等進行分析，從現象學、格式塔心理學等視角，解析旅遊現象的核心、旅遊體驗的愉悅訴求及旅遊場等建構概念，為後續旅遊體驗的深入研究提供了基礎理論平台。

第二階段：理論建構與產品塑造階段（2006——2010 年）。旅遊體驗的理論建設進入全面發展階段，旅遊世界和生活世界的二元結構觀點、體驗層次說與其生成途徑、體驗品質的影響因素及品質測評等研究成果（白凱，等，2006；龍江智，盧昌崇，2009；武虹劍，龍江智，2009；謝彥君，謝中田，2006）進一步顯現。在這一發展週期中，相關理論成果為體驗產品的設計、開發及市場行銷等實踐應用提供了重要依據，並具體表現在旅遊體驗塑造、產品建設及體驗模式推廣等方面。

第三階段：全域發展與實證研究階段（2011 年至今）。在這一階段中，中國旅遊體驗研究進入全域深度發展階段，一方面表現為研究視角的多元化，

從人類學、符號學、凝視及美學等不同視角（曹詩圖，等，2011；潘海穎，2012；周廣鵬，余志遠，2011）深入挖掘旅遊體驗的核心，並提出不同觀點，如周廣鵬和余志遠（2011）等人，認為旅遊體驗起始於視覺凝視，精神昇華則是遊客體驗的終極目標；另一方面表現為研究觀點的融合與提升，互動儀式鏈、主觀幸福感、社會建構及體驗記憶等觀點（馬天，謝彥君，2015；潘瀾，等，2016；彭丹，2013）被納入旅遊體驗理論的研究範疇中，為旅遊體驗理論大廈的建設添磚加瓦。同時，文本分析、層次迴歸分析、結構方程模型等實證研究方法也全面進入旅遊體驗研究中，為探索旅遊體驗影響因素、因素間關係及影響路徑分析等提供了重要工具支撐。

透過對既有的研究文獻的梳理，可以看出中國旅遊體驗研究主要聚焦在以下幾個方面：

旅遊體驗的基礎理論研究；體驗的影響因素及關係；體驗品質的評價；體驗的真實性與符號化探討。

（一）基礎理論建構：對體驗本質的追溯

1·旅遊體驗的本質：從審美、愉悅與心流體驗說起

本質是對現象固有屬性的反映，對旅遊體驗本質的精準把握，將有助我們深刻理解旅遊體驗的建構過程與核心訴求。透過對相關文獻的梳理，中國旅遊體驗本質研究可以歸納為三個流派：體驗審美說、體驗愉悅說及心流體驗說。

「體驗」是旅遊研究的舶來品，最初作為哲學研究下的一個美學概念，被用來描述審美過程中人的身心感受和狀態（曹詩圖，曹國新，鄧蘇，2011）。體驗則被解釋為主體在審美觀照時內心所經歷的感受（皮朝綱，1984）。從哲學思辨的邏輯視角來看，體驗審美說認為，旅遊體驗的本質是審美（曹詩圖，2013；吳海倫，2015），是主體在精神上的一種自由境界和美的享受（葉朗，2009）。周思芬等（2011）人認為，審美是主體獲得旅遊美感體驗的重要途徑，並進一步將旅遊審美體驗劃分為社會美、自然美和藝術美三個層面。其中，藝術美是構建在自然美和社會美的基礎上，去感受美

的形態和意義。潘海穎（2012）透過分析旅遊體驗的四個特徵，即互動、主體、不確定和浸入性，將旅遊體驗描述為旅遊者在情境互動之中，追求審美存在和生命創造的強烈內心感受。作為旅遊主體獲取審美體驗的必備途徑，吳海倫（2015，2016）認為，審美觀照是實現審美交流內外一致的重要工具，並指出審美觀照的四個特徵（置身、知覺、體驗和非功利）及發生條件，為遊客獲取精神自由的審美體驗指明方向。

作為「他山之石」，審美體驗及其哲學思維也普遍反映在旅遊體驗的科學研究中。謝彥君（1999）認為，愉悅是旅遊體驗的本質，是旅遊者在享受美的人生、欣賞美的世界時所產生的心理體驗，並以「是否超越功利性」為邊界，將愉悅區分為旅遊審美愉悅和旅遊世俗愉悅兩類。旅遊審美愉悅作為旅遊體驗的基本目標，是遊客在欣賞自然、藝術品和其他人類產品時的一種心理體驗和享受。與此同時，透過構建「一元兩極多因素影響」的情感理論模型，謝彥君（2006）對旅遊體驗的目的進行深入探討，指出旅遊體驗的目的是「獲得愉悅」，愉悅是經過複雜過程後的綜合作用結果，甚至不排除要藉助某種工具性的痛苦。因此，作為對旅遊體驗本質的描述，謝彥君（1999）將旅遊體驗定義為「旅遊個體透過與外部世界取得連繫，從而改變其心理水平並調整心理結構的過程，是內在心理活動與所呈現的表面形態和深刻含義之間，相互交流後的結果，是藉助於觀賞、交往、模仿和消費等活動方式實現的一個時序過程。」此後，謝彥君在其所著作的《基礎旅遊學（第三版）》中，重新對旅遊體驗進行定義，認為旅遊體驗是指處於「旅遊世界中的旅遊者在與其當下情境深度融合時，所獲得的一種身心一體的暢爽感受。」（謝彥君，2011）。此外，姜海濤（2008）進一步引入理論物理學範疇中「場」的概念，將旅遊體驗的本質解釋為各場域間交互作用的結果。作為研究範疇的延伸，武虹劍與龍江智（2009）透過構建旅遊體驗生成途徑的理論模型，從主體旅遊情境、他者及活動三要素間的互動視角，進一步證實旅遊體驗的本質，是主體與旅遊場之間的互動，所引發的遊客心理過程及結果。

體驗作為現象學研究中的基礎概念，相關理論假說和研究成果也為進一步探索旅遊體驗的本質提供了支撐。張斌與張澍軍（2010）運用現象學方法，從不同角度對旅遊體驗本身提出問題，如體驗的整體性、旅遊世界與生活世

界的二元結構等，進行全面的現象學分析，認為「旅遊世界從本源上說，是由形式上的不在場、但本質上又一直在場的生活世界，及其『資糧』構造呈現著自身」，旅遊體驗的核心表現為旅遊者「異地場的非謀生實踐體驗與生活世界積澱的體驗相互激盪，而構成境域中的構造自身。」趙劉等（2013）人進一步從現象學的視角，對旅遊體驗的結構進行哲學層面上的探討，認為旅遊體驗是一種「主體的意向構造過程」，是主體意向作用與旅遊中的感覺材料發生關係的結果。旅遊體驗應當關注對「心流體驗」的全面闡明，心流體驗則是主客體交互作用後的意識結果，由感受、情感、意義、回憶等組成。此外，其他學者也嘗試對旅遊體驗做出定義，如，孫根年與鄧祝仁（2007）將旅遊體驗解釋為「主體基於其感官及思維行為，對所經歷客觀情境與過程的心理感驗和體會」；陳再福和郭偉鋒（2016）認為旅遊體驗的本質是「身心感受，產生於旅遊者與旅遊資源、活動、事件及遊客互動而建構的情景氛圍中。」

　　2‧旅遊體驗類型：內隱與外顯

　　受到研究者學科背景及研究視角差異的影響，中國旅遊體驗類型劃分標準並未嚴格統一，相應地，其研究成果也較為多樣化。從不同旅遊體驗所承載的旅遊者心理狀態來看，劉德光與徐寧珺（2006）以旅遊者參與程度為標準，將旅遊體驗劃分為表層體驗、中度體驗和深度體驗三個層次。其中，表層體驗階段以觀光旅遊為主，體驗效果主要受到旅遊要素稟賦高低的影響，而非精神上的共鳴。中度體驗具有旅遊者個性化特徵，是遊客與目的地吸引物、社區互動後的情感狀態。深度體驗則是遊客在實現自我價值中所獲得的成就感和快樂感，唯有透過全面參與後的精神融入才能實現。

　　旅遊體驗的本質是精神追求上的意識深度表現，龍江智與盧昌崇（2009）根據體驗過程中旅遊者「自我」與「精神中心」兩者間的意識距離，將旅遊體驗區分為五個類型，即靈性體驗、回歸體驗、情感體驗、認知體驗和感官體驗。作為體驗的最高狀態，靈性體驗是對自我限度的超越。結合旅遊體驗發展的過程和旅遊者主動參與程度，旅遊體驗的層級又可以劃分為最佳體驗、形式體驗、一般體驗、失衡體驗及初級體驗五個層次（佟靜，張麗華，

2010）。旅遊體驗層級隨遊客參與程度和能力的不斷提升，不斷由低級層次向高級層次演變。與此同時，吳晉峰（2014）認為，旅遊體驗表現為個體和人類的二元體驗類型結構，其中旅遊者的個體體驗是旅遊活動過程中主體所獲得個性化、具體、多樣化和豐富的體驗，而人類旅遊體驗則具有顯著的群體性特徵，其實質表現為人類精神自由的最高「審美」境界。

在其他旅遊體驗分類方面，鄒統釺與吳麗雲（2003），以派恩和吉爾摩「體驗經濟」的消費特徵背景所提出的「4E」（娛樂、教育、逃避與審美）旅遊體驗類型為基準，增加移情體驗，將旅遊體驗類型重新界定為五個類別，認為「移情體驗」作為一種情感狀態，是旅遊者的情感轉移和自我逃離，旅遊者可以透過對「他者」角色的替換來完成該種體驗。基於旅遊體驗的實現途徑及人體感覺器官，孫根年（2007）將旅遊體驗識別為視覺體驗、嗅覺體驗、聽覺體驗、味覺體驗和觸覺體驗五個類型。此外，賈英與孫根年（2008）根據旅遊活動過程中的六要素結構，將旅遊體驗分為娛樂體驗、遊覽體驗、住宿體驗、購物體驗、餐飲體驗和交通體驗，並依據旅遊動機將以上六類體驗再次概括為高峰旅遊體驗和輔助旅遊體驗兩大類別。該研究認為，旅遊者所追求的是以遊覽、娛樂為內核的高峰旅遊體驗，但是由交通、食宿及購物所構成的輔助旅遊體驗是實現高峰體驗的根本。作為延伸，余向洋等（2008）人進一步對旅遊購物體驗進行深入探究，認為旅遊購物體驗是旅遊者對購物地商品、服務及場所等要素的綜合評價心理結果。

3・旅遊體驗形成的動力機制：理論模型的建構

旅遊體驗作為一種連續的過程性活動，不斷受到客觀環境與主體特徵兩要素間的交互作用影響。在深入分析旅遊體驗形成的動力機制中，謝彥君（2005）以現象學和格式塔心理學作為切入點，認為旅遊體驗作為個體意義主導的心理過程，依賴於物理環境和心理環境的存在。以格式塔心理學中的「場」為概念基礎，謝彥君提出「旅遊場」的概念，指出旅遊場是對旅遊情境的綜合描述，承載著「自我──行為場所──地理環境」間動力互動的心物統一。基於以上基本觀點，謝彥君（2005）建構出旅遊體驗的二元結構情景模型（氛圍情境和行為情境）。該模型認為，以氛圍情境為載體的旅遊世

界，是由主體需要、主體動機及主體期望等建構的主觀情境，是一個基本情境層次；而以行為情境為載體的旅遊場，則規範旅遊行為的發生。可以看出，旅遊場是在遊客體驗的進行中，主體意識與物理環境間互動過程的概括，為旅遊體驗的形成提供了重要的解釋基礎，值得注意的是，該理論模型對於旅遊場的組成要素並未做出深入分析。

為了深入探討旅遊體驗的動力機制，謝彥君與謝中田（2006）以現象學研究為契機，提出旅遊世界與生活世界的二元結構模型，指出時空關係、吸引物、旅遊者、與他人互動、媒介因素和符號因素，是旅遊世界的結構要素，為深入分析旅遊體驗的動力機制提供了理論平台。隨後姜海濤（2008）結合既有的研究，從物理學和哲學視角出發，再次對旅遊場進行建構，提出旅遊體驗「場互動」理論模型。該理論模型認為在旅遊體驗過程中，生活場、期望場及旅遊場共同構建了遊客體驗，並具體表現為期望場與食宿、遊覽、娛樂及購物四個情境場交互作用的結果。武虹劍與龍江智（2009）以體驗的生成途徑為邏輯切入點，在旅遊場概念（謝彥君，2005）基礎之上進行結構要素識別，並提出旅遊體驗生成途經的理論模型。該研究認為旅遊體驗場中的「心物合一」，是主體與情境、他者及活動三者間互動所形成的，透過娛樂與遊戲、模仿與交往、審美與認知等具體途徑來實現。理論模型的提出也為深入認識旅遊體驗形成的機理、結構等提供了理論基礎。

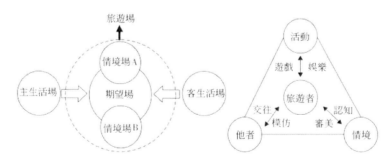

圖3-8　旅遊體驗「場」模型

與此同時，謝彥君和徐英（2016）提出　「旅遊體驗情感能量的動力機制」的理論模型突破學科研究邊界，成為學者們深入探討旅遊體驗發生機制

的重要管道。其是藉助具有互動儀式功能的旅遊場，和體驗形成過程（符號互動、表演等）的舞台空間，深入分析旅遊體驗中群體互動行為發生的原動力。該理論模型認為，情感能量Ⅰ作為驅使遊客體驗的向量，透過儀式互動加強了旅遊現地體驗的情感能量Ⅱ，而具有群體團結和情感共享特徵的情感能量Ⅱ再次作為一種因變量加強遊後體驗的強度，為遊客在生活世界中留下美好回憶，並驅使遊客下次的體驗出行。

綜上所述，有關旅遊體驗形成機制及理論模型已經具有一定基礎，以謝彥君為代表的體驗理論學派相繼提出生活與旅遊的二元世界結構觀點及旅遊場等情境概念，為後續深入探究旅遊體驗的動力機制提供了重要理論基礎。

（二）旅遊體驗的影響因素及關係

旅遊體驗作為主體建構下的心理活動過程，一方面是遊客與外部環境交互作用下情感狀態的表現，另一方面又受到主體和客體兩個層面下各類因素的複合影響。因此，在旅遊體驗影響因素的研究述評中，本研究從遊客主體特徵的建構過程和外部環境的客觀影響兩個視角，對既有的研究成果進行回顧。在主體因素層面，謝彥君與吳凱（2000）以遊客的期望和感受作為體驗品質研究的切入點，在建構旅遊體驗「挑戰──技能」模型中指出，遊客體驗的「一般滿足線」來自期望與感受的均衡，其中遊客自身所具有的「技能水平」又扮演著重要的中介作用。可以發現，遊客體驗品質或感知滿意度，一方面受到遊客預期建立的期望與現實感知間的差異影響；另一方面，挑戰水平與技能水平的絕對值差異會對遊客期望的高低產生建構作用，表明遊客自身所具有的「技能」也會調節體驗感知和品質評價。作為旅遊體驗的核心內容，李曉琴（2006）認為，情感體驗較為強烈地受到旅遊者個人經歷、知識背景及興趣愛好等主體行為特徵的影響，同時旅遊體驗的效應也受到參與程度高低的左右。

外部因素層面，作為一類較為具體的旅遊體驗類型，黃鸝等人（2009）以服務行銷為切入點，並透過結構方程模型實證了環境、服務、旅遊商品及價格感知等四個因素對旅遊購物體驗的影響路徑和強度。向文雅與許春曉（2011）以漂流體驗作為研究對象，透過因素分析法歸納出影響漂流體驗滿

意度的四類影響因素：設施與過程感受因素、配套服務因素、旅遊價格因素和旅遊者內在特徵因素。基於旅遊動機的「推——拉」理論，並以遊客主體性和外部環境為視角，許華和盧舜胤（2014）在茶文化旅遊體驗影響因素研究中，將體驗影響因素分為旅遊期望、旅遊經歷與知識、主體特徵三類。丁紅玲（2010）結合旅遊體驗發生的過程性特徵，提出遊客體驗生成框架圖，將旅遊體驗劃分為內容準備階段、媒介體驗階段和實地體驗階段三個部分。根據各階段特徵識別出旅遊體驗影響因素，如準備階段中的旅遊期望及家庭生命週期等主體特徵，媒介體驗階段中的交通服務設施等，實地體驗階段中的基礎設施、可進入性、環境及服務水平等因素。

（三）體驗品質的評價：「體驗經濟」浪潮下的管理與實踐

1·基於滿意度的體驗品質評價

儘管受到外部客觀因素的影響，旅遊體驗品質仍然表現為主體價值觀作用下的非客觀評價特徵，採用主觀變量進行評價（謝彥君，1999；謝彥君，2004）則成為旅遊體驗品質測量的重要理論基礎。在旅遊體驗品質評價中，基於滿意度測量的旅遊體驗品質評價方式（白凱，馬耀峰，李天順，2006；蘇勤，2004；謝彥君，1999；謝彥君，吳凱，2000）也被普遍接受和使用。謝彥君和吳凱（2000）認為，旅遊體驗品質是期望與感受的均衡，可以透過旅遊體驗品質互動理論模型中的 45 度「一般滿足線」（謝彥君，1999）來表示。遊客體驗品質的高低，則是以期望與感受差值為載體的遊客感知滿意度。同樣，蘇勤（2004）認為，衡量旅遊體驗品質高低的關鍵在於旅遊者的主觀判斷，可以透過衡量旅遊者的滿意度，對感知體驗品質做出評價。因此，在謝彥君等人（2000）既有的研究基礎之上，蘇勤以蘇州周莊古鎮為研究案例，構建體驗品質測量公式：旅遊者滿意度＝旅遊期望值－旅遊實際體驗。對追求遊覽與愉悅、追求學習與知識、追求發展與成就、追求休閒與放鬆等四類旅遊者的體驗品質進行評價。值得注意的是，白凱、馬耀峰及李天順（2006）在對北京入境旅遊者的目的地體驗品質評價中，採用旅遊期望值與遊客滿意度的絕對差值，來測量體驗品質。研究認為，遊客體驗品質表現為以下三種動態關係，即高期望值低滿意度的「負向體驗品質評價」、低期望

值高滿意度的「正向體驗品質評價」、期望值與滿意度一致的「客觀體驗品質評價」，但該研究體驗的品質測評仍然是以滿意度為內核的測量途徑，即依舊是對比期望與實際感知的差異。

2．基於服務品質的體驗品質評價

受到海外服務品質研究啟示，相關研究成果及評價模型等被應用在中國旅遊體驗品質評價中。吳麗霞和趙現紅（2007）以服務行銷中的 SERVQUAL 模型為基礎，從整體滿意度和與環境形象、服務品質與價格感知兩個層次進行遊客體驗品質評價。該研究選取北京、上海、廣州、西安、桂林和昆明等城市為研究案例，分別從環境形象感知層面下的安全、友善、文化、清潔和秩序五個維度，及服務品質和價格感知層面下的住宿、餐飲、交通、購物、娛樂、導遊及通訊十個維度進行遊客體驗品質測評。張維亞、湯澍、嚴偉、戴欣佚及校劍（2009）以南京市農業遺產旅遊為例，基於服務品質模型 GM 模型，從功能性品質和技術性品質兩個維度構建農業遺產體驗品質的評價體系。功能性品質指標涉及服務態度、管理態度、農民態度等六個指標，技術性品質包括客房設施、遊樂設施、交通設施等九個指標。研究結果表明：除農民態度需要保持，景觀美觀度、房屋面積及價格水平三個指標與遊客期望無差異外，其他十一個指標均需要進一步改進，以便為遊客提供高品質的旅遊體驗感知。

3．基於綜合評價的體驗品質評價

綜合評價是一種多指標評價的方法論，其核心是評價指標體系的建構和數學建模，透過無量綱化、加權賦值等方法將被評價對象的多數特徵抽象化，並轉化為可以量化的綜合評價值，從而確定被評價對象程度的一種統計方法。目前，較為常用的體驗品質評價方法有模糊評價、層次分析、灰色系統理論等。張純等人（2007）採用模糊綜合評價法，對宜昌遊客的體驗品質進行評價，該研究設計出自然風光、人文景觀、門票價格、娛文設施、交通便捷度、旅遊路線安排、紀念品購物、接待服務價格等十九個評價指標。鐘潔和沈興菊（2010）等人採用計算評價指標算術平均值的方法，對民族村寨遊客的旅遊體驗品質進行評價，評價指標體系涵蓋 5 個一級指標和 21 個二級指標，

如旅遊地的差異性、思鄉、迷路的顧慮、旅遊疲勞程度、民族方言理解等二級測量指標。劉軍林（2010）採用加權平均的評價方法，從客觀向度和主觀向度兩個層面建構體驗品質測評模組，包含旅遊吸引物、導遊幫助、個體變量及旅遊者主觀評價 4 個一級指標，包含 25 個測量指標體系。在旅遊體驗品質評價應用中，受限於既有的方法的限制，現有研究主要集中在評價指標體系的建構上，相關研究成果從被評價對象所具有的特徵、屬性等方面提出具有「屬性標識」的指標體系，在一定程度上局限了相關體驗品質評價結果與推廣應用的範圍。

（四）體驗的真實性與符號化：人類學與社會學視角下的「文化解讀」

1‧旅遊體驗的真實性訴求：動機和要素的多重角色互動

在中國研究中，「真實性」又被翻譯為原真性、原生性、可靠性、本真性等（周亞慶，等，2007）。受到海外研究流派和脈絡的影響，中國對「真實性」的研究也主要集中在客觀真實、建構真實、存在真實及後現代主義真實背景下的理論及應用。如周亞慶、吳茂英、周永廣及竺燕紅（2007）對旅遊研究中不同真實性概念及其理論的比較研究；許峰等人（2011）結合鄉村旅遊經濟可否持續發展的現實問題，探討了真實性在鄉村旅遊經濟開發中的作用機理，並提出若干促進鄉村旅遊發展的政策；陳享爾與蔡建明（2012）基於數學上的集合思想，對文化遺產旅遊中的各類真實性關係進行探討，根據真實性所依存載體的不同，在概念層次確立客體真實性與主體真實性的二元結構，並進一步分析兩者間存在的五種相離、互動、重合、包含等關係。

在中國旅遊體驗研究中，「真實性」具有不同的「建構」意義。透過文獻梳理發現，既有的研究主要從真實性的動機與元素兩個層面展開。以麥卡諾（MacCannell）為代表的研究，認為遊客體驗的動機之一是尋找「真實」。在鄉村旅遊發展中，真實性是鄉村旅遊體驗的核心和關鍵，但受到遊客主觀特徵差異的影響，鄉村旅遊體驗的真實是一種「相對」的真實。針對遺產旅遊發展存在的真實性問題，如符號與內涵、通俗與高雅、商業化與地方性等，陳偉鳳等人（2008）認為應當以滿足遊客「存在真實」為嵌入點，從旅遊對象價值的感覺化、居民意見的主導化、體驗形式的參與化及旅遊解釋的全面

化四個途徑,來塑造遊客遺產體驗的真實感知。在旅遊體驗的真實性元素方面,李旭東(2008)認為,旅遊主體本真體驗的重要基礎,在於旅遊客體的「真實性」,即遊客能否獲得本真、愉悅的旅遊體驗,與旅遊客體的真實具有密切關聯,因此,旅遊生產經營者應當根據自身環境等,從客觀和建構兩個層面為遊客提供真實體驗的元素。焦彥和臧德霞(2015)在研究外國遊客對中國文化遺產旅遊吸引物的真實性體驗時,發現配套設施的「真實性」往往會共同建構遊客感知的真實性。該研究以外國遊客在歷史建築類酒店的住宿體驗為例,透過定性分析,發現遊客在文化體驗中會特別關注旅遊配套設施及服務內涵的真實,即以相關服務設施的真實性作為媒介,使遊客獲得「情感真實」。此外,亦有學者認為「真實性」是衡量旅遊者體驗品質的重要標準(楊駿,席岳婷,2015)。

2.旅遊體驗的「符號化」解讀

受胡塞爾的現象學、索緒爾的結構主義及皮爾斯的實用主義等的影響,符號學於 1960 年代形成,並逐漸發展為獨立的學科體系,用來描述人與世界間的關聯與意義。在旅遊世界中,符號作為個體與自然、社會互動過程中重要的媒介,是遊客體驗建構的必備工具。既有的研究達成共識,認為遊客是透過與旅遊場景中的各類符號進行互動,從而獲取旅遊體驗的精神自由和內在意義(謝彥君,彭丹,2005;楊振之,鄒積藝,2006)。例如,謝彥君與彭丹(2005)認為,旅遊體驗具有鮮明的文化特質和符號意義,其本質體現的是遊客對各種符號意義的解讀與建構。因此,作為一種符號化過程,遊客與現實世界的交流一定程度上完善了旅遊符號系統(楊振之,鄒積藝,2006)。楊駿和席岳婷(2015)認為,旅遊體驗的本質是基於符號化過程的「結論」,旅遊者的符號感知是體驗活動的根本驅動力,並從旅遊體驗過程的視角分析了符號感知下,旅遊體驗品質提升的實現路徑。

儘管介於旅遊體驗與符號化二者之間的研究在中國不多,但學者們仍積極的進行開拓性研究。周永廣等人(2011)以溪湖濕地公園為研究對象,從符號建構和解讀的視角分析了旅遊體驗的動機、類型及旅遊體驗品質的組成要素。該研究從態度、能力及解讀結果三個維度構建了遊客體驗品質要素,

分析了四類旅遊符號感知者的符號認知結果。與此同時，借用羅蘭‧巴特文化符號學的雙層表意模型，陳崗（2012）分析了旅遊體驗過程中，吸引物符號的能指和所指對真實性的不同解釋，並構建了六種旅遊吸引物符號的真實性類型，即客觀、附會、主題、存在、享樂和綜合性。王林（2016）以「髮髻」為旅遊符號研究對象，基於不同利益的主體視角，分析民族旅遊地區文化符號建構的不同訴求。其中，遊客體驗效果是「真實」與「想像」交織下的符號契合，受符號建構的舞台化、失真化及抽象化等因素的影響。此外，趙劉（2017）使用胡塞爾的現象學研究方法，基於對典型旅遊體驗活動的懸置與反思，認為符號解讀是旅遊心流體驗的核心，推動著主體的形式感知與意義探索。需要指出的是，受旅遊發展功利性導向的影響，楊振之和鄒積藝（2006）認為，旅遊體驗的「符號化」設計及消費有可能造成體驗危機，即符號化旅遊的淺層參與與遊客體驗情感訴求的衝突。旅遊體驗的符號化消費演化為一種象徵性的體驗，而非文化真實性的體驗。同樣，在以理性、工具及福特主義為特徵的後現代社會中，旅遊被描述和發展為一種典型的商品類型，如果不重視符號與意義的建構，旅遊體驗也必然會引發符號表象化的危機（楊阿莉，高亞芳，2015）。

第二節 旅遊體驗要素的研究進程與回顧

作為旅遊體驗研究的理論基礎和重要議題，中國國內與海外對於旅遊體驗要素及其結構的研究，尚未有完全清晰的界定和深入探討。受限於旅遊體驗要素與影響因素邊界模糊的原因，海外旅遊體驗要素主要從理論建構和結構因素兩個層面展開研究。例如，米哈里‧契克森與李費佛（Csikszentmihalyi，Le Fevre，1989）分析了實現心流體驗的兩個匹配要素。瑞恩（Ryan，1991）從旅遊體驗過程視角，分析了不同階段下的旅遊體驗建構因素。全帥與王寧（Quan Shuai，Wang Ning，2004）概念化了旅遊體驗的結構層次及實現要素。拉森（Larsen，2007）進一步將體驗記憶納入整體遊客體驗評價中。關於旅遊體驗要素與因素間的概念界定，本研究將在後續章節中進行系統闡述和比較。相比之下，中國旅遊體驗要素研究已經累積了一定成果。以謝彥君為代表的旅遊愉悅說學派，從現象學視角構建旅

遊世界、旅遊場、情境等關鍵理論概念（龍江智，2005；武虹劍，龍江智，2009；謝彥君，2006；謝彥君，謝中田，2006），為全面瞭解旅遊體驗的實現基礎和生成過程提供了空間，有助於認識旅遊體驗的結構內涵和關鍵要素。綜上所述，中國國內和海外既有的研究為旅遊體驗要素的深入探討提供了新視野，但相關研究仍未能把握要素在旅遊體驗系統中所賦予的「結構」意義，進一步導致旅遊體驗研究概念的泛化，故有必要從體驗的「本身」來解讀體驗要素的結構及層次。

透過對既有的研究文獻的梳理，中國國內和海外旅遊體驗要素研究主要聚焦在以下幾個方面：

旅遊體驗要素的理論建構；心理（主體）層面的體驗要素；客體層面的體驗要素；體驗要素的結構分析。

一、旅遊體驗要素的理論建構

基於心流體驗（Flow Experience）模型，米哈里·契克森與李費佛（Csikszentmihalyi，LeFevre，1989）比較了工作環境和遊憩環境下體驗品質的影響要素，研究表明，心流體驗是技能和挑戰的相互匹配。當環境中包含足夠高的機會用來挑戰，且與旅遊者個人技能或能力相匹配時，遊客獲得的體驗品質最高。根據心流體驗及實證分析結果可以得出，建構旅遊體驗的基本要素是遊客必備的技能和外部環境的挑戰。與此同時，龍江智（2005）認為，旅遊體驗的本質，是遊客尋求以刺激性、求知性、好奇性及審美性為典型特徵的心理需求。為了實現體驗「愉悅」這一綜合性的目標，旅遊體驗提供者需要構建涵蓋旅遊地環境、吸引物、相關旅遊服務設施、旅遊地氛圍及自然氣候等為元素的「旅遊場」。在旅遊場活動中，遊客透過五官感知與旅遊場進行訊息交流，尋求新穎奇特的感覺和欲求。

作為對「旅遊場」概念的延伸，姜海濤（2008）認為，與旅遊體驗相關的場還包括：主生活場、客生活場、期望場和旅遊場。研究認為：旅遊體驗的實質是各種場間的互動，並具體表現為期望場與各種情景場的互動。其中，情境場主要包括食宿、遊覽、娛樂和購物四個情境。此外，再進一步分析旅

遊體驗的生成途徑中，武虹劍和龍江智（2009）也認同，體驗實質是不同場間的互動，但與姜海濤場概念不同的是，這裡的互動主體不是期望場，而是更加具有「主觀性」的旅遊者。武虹劍和龍江智認為造成審美、認知、交往、模仿、遊戲及娛樂體驗的核心是旅遊者與他者、活動和情境三個場之間的互動。作為具有抽象特徵的旅遊場及其下屬類別成為旅遊體驗建構的重要要素。

從旅遊的客觀現象入手，謝彥君和謝中田（2006）對日常生活與旅遊現象進行概念化分析，提出旅遊世界與生活世界的二元結構模型，為探討旅遊體驗的內在規律提供了重要基礎平台。其中，謝彥君認為，旅遊體驗過程是一個具有自組織能力的連續系統，由不同類型的情境組合形成。在遊客體驗過程中，旅遊者的期望和主觀能動性整體把控著旅遊體驗的發展。再進一步分析旅遊世界的結構要素中，他們指出時空關係、吸引物系統、與他人的互動、作為支撐的媒介及賦予意義的符號是保障旅遊世界中旅遊體驗實現的基本結構元素。

長久以來，旅遊體驗被「單向」理解為高峰體驗或消費體驗，全帥與王寧（Quan Shuai，Wang Ning，2004）提出旅遊體驗的概念模型，將體驗結構化為高峰體驗和支撐體驗兩個組成部分。其中高峰體驗由吸引物建構實現，支撐體驗的實現則來自於基本的生活需求，如餐飲、住宿和交通。與此同時，全帥和王寧還指出兩種體驗的滿足程度，還依賴於遊客的期望程度與類型、遊客的應變能力。

基於全帥與王寧（Quan Shuai，Wang Ning）的二元結構理論模型，賈英和孫根年（2008）對旅遊體驗的構成因素進行分析。該研究認為，在遊客體驗過程中餐飲、住宿、交通和購物元素構成輔助體驗，透過遊覽和娛樂元素來實現遊客的高峰體驗目的。此外，從社會建構的視角來看，馬天和謝彥君（2015）認為體驗是主體建構的過程。旅遊體驗是時空演變過程中，不同階段下社會建構與個體建構的綜合性結果。在預期體驗階段中，透過潛在旅遊者、開發商、經營者、政府及其他組織個人等的交互作用，來實現遊客的預期體驗。現地體驗主要由旅遊吸引物和與當地人、旅遊從業者的互動形成。追憶體驗則透過語言、影像等材料建構形成。在旅遊體驗要素研究中，

還有學者將符號學納入旅遊體驗結構和解讀研究中。周永廣、張金金及周婷婷（2011）在分析遊客體驗品質要素中指出，旅遊體驗作為一種符號化解讀過程，主要受到旅遊者對待符號的態度、解讀符號的能力這兩個要素的作用，進而影響遊客的體驗結果。從符號學視角解讀旅遊體驗的結構是一種新的突破，但不可否認的是，僅僅作為一種切入視角，該途徑也未能把握住體驗的主體情感特徵。此外，在體驗品質結果中，將獲取符號體驗的真實性作為最高層級的體驗品質標準，觀點仍不夠全面。

二、心理（主體）層面的體驗要素

瑞恩（Ryan，1997）認為，旅遊體驗是具有多重功能的遊憩活動，包括娛樂和學習。李義平（Li Yiping，2000）提出地理意識的概念，即地理意識是在生活世界中個體與地方、空間及景觀接觸中，情感和思維的投入程度。同時，李義平（Li Yiping，2000）認為，旅遊體驗活動過程的實現，主要來自於個體與目的地的空間接觸，即旅遊體驗的本質被建構或發生於旅遊者的地理意識之中。作為抽象的遊客心理特徵，地理意識是旅遊體驗發生的核心。在中國國內研究方面，謝彥君（2006）認為，旅遊體驗是一種情感的表現。情感存在兩極性，即「痛苦──快樂」連續譜狀結構的對立，而造成體驗情感「痛苦」定位的因素有「焦慮、煩躁、憎惡、悲哀」，造成情感「快樂」定位的因素有「閒適、回歸、認同、發現」。謝彥君從理論建構層面提出旅遊體驗情感模型，將旅遊體驗釋義為「情感」。對於以上因素的提出，其本質是遊客的心理期望展示，是現代背景下反「慣例」生活的表現、主張及需求。在認同謝彥君提出的「體驗是遊客心理水平及結構過程的調整」這一核心觀點基礎之上，佟靜和張麗華（2010）著重分析了造成遊客不同層次（初級、失衡、一般、形式和最佳體驗）體驗感知的主觀因素，認為主體參與程度、遊客的期望與需求、以往的旅行經歷、體驗技能、興趣偏好及資訊量等「需求」要素，若與「產品」不對等即會造成遊客體驗的差異。以江南古典園林為研究對象，賀元瓏（2011）認為體驗的本質是獲得場所精神和氛圍，而獲取體驗的關鍵在於要透過知覺體驗的方式。作為一種建立在感官反應基礎之上的整體知覺，知覺體驗主要透過視覺、聽覺、觸覺、通感與記憶及時空體

驗五個要素實現。與此同時，在以蘇州平江歷史文化街區為代表的遺產旅遊體驗分析中，周永博等人（2012）的研究表明，文化遺產旅遊體驗建構於自我與他者、個體與大眾的認知體系中。造成文化遺產旅遊體驗差異的重要因素，是遊客對文化遺產的個人態度及其價值認知。

再進一步探索遊客體驗的「完整」過程中，記憶體驗作為一個特殊的心理結構要素及階段被提出，並展開研究（Hung Wei-Li, et al.，2016；潘瀾，林璧屬，王昆欣，2016；桑森垚，2016）。洪偉立、李義菊和黃寶軒（Hung Wei-Li，Lee Yi-Ju，Huang Po-Hsuan，2016）的研究表明，遊客的體驗記憶由成就感、獨特的學習和互動三個要素構成。以赴韓中國遊客為樣本，桑森垚（2016）透過定性研究方法，分析了旅遊體驗後階段的體驗記憶及形成要素，研究認為現地活動階段的關鍵時間點、感情及認知是幫助遊客完成記憶體驗的三個關鍵要素。潘瀾、林璧屬及王昆欣（2016）認為，旅遊體驗最終呈現為深刻的記憶，而旅遊者情緒的四個特徵，即愉悅、參與、新奇和特色化會對旅遊體驗記憶產生直接影響作用。儘管既有的研究較多關注記憶體驗的內部結構和外部因素，並從不同視角深入分析，但研究成果均指明：記憶是旅遊體驗的重要結構要素。此外，基於遊客主體建構層面的旅遊體驗要素，還包括旅遊期望、旅遊經歷與知識、遊覽過程與感受等。

三、客體層面的體驗要素

斯卡萊特（Scarles，2009）認為，既有的文獻習慣將旅遊體驗理解為一系列預先制定的、線性的靜態階段，忽略了旅遊體驗是遊客的動態演示及實踐過程。在這一過程中，攝影作為一種實踐活動能夠「點亮」或激發遊客的體驗感知。斯卡萊特（Scarles，2009）認為，圖片及攝影是一個複雜的表述行為空間，能夠超越旅遊體驗過程的前中後階段特徵，透過攝影可以幫助遊客重新理解主體與目的地間的情感。在可持續的旅遊體驗研究中，獲取真實性被普遍認為是遊客體驗的主要動機之一。基於這個觀點，西姆斯（Sims，2009）發現，地方特色食品在可持續的旅遊體驗中扮演重要的角色，原因在於，地方特色食品是被符號化的地方和目的地文化，能夠向遊客傳遞真實性的體驗感受。此外，宋亞蘭和徐紅罡（Son Aram，Xu Honggang，2013）

的研究也證實，地方食品能夠幫助遊客獲取新奇感知、感官愉悅、真實性等的旅遊體驗。以旅遊購物體驗為研究對象，借鑑 Bitner（比特納）的服務行銷 7P 模型，黃鸝、李啟庚及賈國慶（2009）提出構成遊客購物體驗的四個要素：環境要素、商品要素、服務要素和價格要素。同時，使用結構方程模型的研究方法，黃鸝等（2009）學者實證驗證了以上四個要素對遊客體驗的作用關係。分析結果證實：環境和商品要素對旅遊體驗價值具有顯著的正向影響效應。陳婉月等人（2012）以新疆吐魯番葡萄溝維吾爾族家訪為案例，透過因素分析，得出構成遊客滿意度體驗的要素分別是吸引物、服務、基礎設施和環境三個方面。以浙江濕地公園為例，王宛飛等（Wang Wanfei, et al.，2012）將旅遊體驗劃分為審美體驗、情感體驗和行為體驗三個維度，並從服務品質視角分析影響遊客體驗的外在因素。研究結果表明：旅遊地的資源條件、所開展的遊憩活動、旅遊服務設施、服務管理和服務人員，是影響旅遊體驗的重要元素。與此同時，艾倫（Allan，2016）認為，地方及地方感是遊客體驗建構的重要基礎。透過民族志研究方法，以芬蘭社會渡假為對象，庫姆普拉、伊爾韋斯及艾雷（Komppula，Ilves，Airey，2016）量化分析了構成社會渡假體驗的要素，將之識別為以下六個類別：物理環境、活動內容、食物與就餐時間、情境、服務人員及服務互動要素。此外，線上影片（Tussyadiah，Fesenmaier，2009）、移動增強現實技術（Kounavis, et al.，2012）、基於社交媒體的分享行為（Kim，Fesenmaier，2017）等也成為影響遊客體驗的重要外部客觀要素。

四、體驗要素的結構分析

作為最早對旅遊體驗因素進行結構層次劃分的研究，在《休閒旅遊：社會科學的透視》一書中，瑞恩（Ryan，1991）基於旅遊體驗的過程性特徵，將影響旅遊體驗的因素劃分為先在因素、干涉變量、行為和結果三個維度。除先在因素及干涉變量外，現地及後階段旅遊體驗過程中，遊客體驗主要受到期望與現實感知的偏差、與目的地居民及同行遊客間的交互作用、識別真實與虛幻的能力、建立人際關係的能力等要素的影響。瑞恩旅遊體驗影響因

素模型的提出，為後續旅遊體驗結構要素及影響因素的研究提供了重要的基礎平台。

在中國研究方面，李曉琴（2006）認為，情感體驗是旅遊體驗的重要內容。根據旅遊者獲取體驗的強度（表層、中度、深度三個層次），將閒暇的時間、購買能力、一定的知識背景、技能、社會網路關係及接受新事物的態度等，作為實現遊客體驗的必須要素。以貴州鄉村旅遊為研究對象，從鄉村旅遊體驗的發生和消費的過程視角，范莉娜（2009）認為經歷、情景、事件、浸入及印象是實現鄉村旅遊體驗的必須結構要素。其中，經歷作為一個過程，是鄉村旅遊體驗最基本的要素。情境作為外部環境，包括環境設計、主題及氛圍營造。事件是為遊客設計的表演程式。浸入和印象則突出遊客的主動性和主觀性特徵。與此同時，伍朝輝（2015）對大學生徒步旅遊體驗進行分析，將影響徒步旅遊體驗的因素概念化為可控和不可控兩個層級。可控元素包括主題、客流量、安全與服務設施等；不可控元素包括他人言行、旅遊資源條件等。旅遊體驗可以理解為一種心理情境過程。

第三節 研究述評與啟示

一、總結與評價

（一）體驗是旅遊研究領域的重要議題和基礎理論

旅遊體驗已經成為中國國內和海外旅遊研究的重要領域和熱門議題。從發文數量來看，以「旅遊體驗」、「Tourism Experience」及「Tourist Experience」為關鍵詞在中國知網和 Web of Science 資料庫中進行文獻檢索，截至 2017 年 8 月，中國以旅遊體驗為主題的學術文章共有 10247 篇，海外有 6195 篇。在研究主題方面，旅遊體驗的本質及其內涵界定、體驗品質的測度與評價、真實性作為旅遊體驗的動機與旅遊體驗的影響因素，是中國國內和海外體驗研究的熱門內容。以科恩、麥卡諾、米哈里·契克森、王寧、派恩和吉爾摩、謝彥君、彭丹及趙劉等為代表的學者分別從社會學、人類學、心理學、現象學及哲學等視角，對旅遊體驗的屬性、表徵及意義進行解讀分析，至今形成了一批重要的研究成果。

透過文獻梳理又進一步發現，自 2000 年謝彥君將旅遊體驗作為一個「學術概念」正式引入中國旅遊研究以來，中國旅遊體驗研究成果顯著增長。其中，中國國內自 2005 年至今共計發表文章 9966 篇，占比為總發文量的 97%。在海外旅遊體驗研究中，2003 年至今共計發表文章 5667，占比為 91%。值得注意的是，相比海外旅遊體驗研究成果及數量，中國在旅遊體驗理論基礎建設方面研究成果較為豐碩多樣。基於現象學和社會學視角，旅遊體驗的情境模型（謝彥君，2005）、旅遊世界的結構解析（謝彥君，2005；謝彥君，謝中田，2006），旅遊體驗的「場」概念體系（姜海濤，2008；武虹劍，龍江智，2009）及旅遊體驗的建構過程（馬天，謝彥君，2015；謝彥君，徐英，2016）等觀點的提出，為旅遊體驗理論研究提供了重要的基礎平台。綜上所述，作為旅遊學科體系建構的基礎和核心內容，旅遊體驗研究是當下及未來旅遊研究領域的重要議題和基礎理論。

（二）體驗是旅遊者所追求的最高心理狀態

作為最早對旅遊體驗進行研究的學者，布爾斯廷（Boorstin，1964）認為，體驗是與傳統旅遊者相匹配的一種「朝聖」活動。在反對標準化的、大眾旅遊活動的現實背景下，布爾斯廷的觀點透露出旅遊體驗是具有主觀特質的心理活動現象。此後，麥卡諾（MacCannell，1973）提出遊客體驗的階段過程及其所屬特質，明確指出旅遊體驗是遊客尋求真實性的感知。進一步，在旅遊體驗研究的知識體系中，真實性的概念及範疇已經從描述博物館展覽的「真實」轉變為反映遊客心理狀態的「真實」，王寧提出的三個真實性概念更是從主體視角，提出遊客體驗的一種心理狀態。此外，米哈里·契克森（Csikszentmihalyi，1975）的研究更為明確地指出，旅遊體驗是一種主體的心流體驗。在中國國內研究方面，透過對體驗本質愉悅流派的梳理，也可以看出：旅遊體驗是遊客的心理現象及狀態反映，可以透過情感水平來度量旅遊者的「暢爽感受」，即旅遊者藉由情感或情緒表現出的愉悅經驗。此外，有學者研究表明，體驗是一種地方情感依戀（Allan，2016），受到遊客情感價值和功能價值評價的影響（Song Hak Jun, et al.，2015），最終儲存為體驗記憶的狀態（Hung Wei-Li，Lee Yi-Ju，Huang Po-Hsuan，2016）。透過不同視角的審視旅遊體驗的核心，進一步折射出旅遊體驗概念內涵的複

雜與多樣性。但前人研究成果也進一步明確，作為獨特的多元化社會現象（陳才，盧昌崇，2011），旅遊體驗實質是主體的心理結構狀態，是遊客與外部世界（生活世界、旅遊世界、旅遊場）互動後的情感狀態，其本質是以情感為內核（Prayag，Hosany，Odeh，2013）的心理活動過程。因此，從心理層面來把握體驗的本質、內涵及範圍是旅遊體驗研究的基石，也是旅遊體驗理論及延伸研究的關鍵要點。

（三）旅遊體驗研究存在概念泛化的現象

作為旅遊研究領域的重要理論基礎及內容，自 1960 年代以來，旅遊體驗研究受到學界廣泛關注，旅遊體驗的界定與分類、體驗影響因素、體驗品質評價、旅遊體驗的真實性問題及遊客體驗管理等子領域接連快速發展。但需要指出的是，在旅遊體驗研究範疇中一定程度上存在概念泛化使用的現象，並表現為「旅遊 = 旅遊體驗」的研究現實，而忽略了旅遊體驗在整個旅遊學科體系中的位置及從屬關係。

透過文獻梳理發現，一方面，部分研究將旅遊體驗作為一種具體的旅遊類別或形式進行延伸研究，不能充分認識旅遊與旅遊體驗的區別和連繫；另一方面，部分旅遊體驗研究未能把握體驗的本質，將旅遊體驗作為一種既定事實或普遍認同的旅遊現象展開研究。概念的泛化使用必然會導致旅遊體驗研究的「泛化」。以體驗要素研究為例，部分研究將遊客旅遊出行的必要條件（閒暇的時間、自由支配的收入等）認定為獲取旅遊體驗的基本條件。正如既有的研究指明，旅遊體驗是遊客心理水平狀態及其結構變化的過程，其本質是遊客的情感狀態及屬性（Prayag，Hosany，Odeh，2013）。旅遊體驗是高層次的遊客情感體驗。旅遊體驗的研究必須把握這一基本理論觀點，否則會造成作為「心理狀態」的體驗和「類別」體驗之間的研究矛盾。

（四）旅遊體驗要素研究的邊界尚不清晰

體驗要素是旅遊體驗理論研究的根本與關鍵。透過文獻回顧發現，現有旅遊體驗要素研究存在邊界不清晰的情況，即體驗要素間存在交叉現象，具體表現為，要素的結構性特徵與要素的外部性特徵間的「模糊」。從系統哲學觀的視角來看，整體表現為一種力的結構，旅遊體驗作為一種具有情感特

徵的整體心理現象，內部各要素及複雜關係的總和，共同推動旅遊體驗動力系統的運行。

與此同時，體驗研究分為以社會學、人類學、心理學等為代表的社會科學研究途徑，和以市場行銷為代表的管理學研究途徑（Quan Shuai，Wang Ning，2004），進一步造成旅遊體驗要素研究視角及出發點的多樣化。例如，基於派恩的體驗經濟，黃鸝、李啟庚及賈國慶（2009）提出旅遊體驗的商品、服務及價格等要素。基於社會科學視角，期望、旅行經歷、技能、角色互動、導遊、吸引物等要素（陳婉月，金海龍，李國印，2012；馬天，謝彥君，2015；佟靜，張麗華，2010）相繼提出。儘管多學科視角下的體驗要素研究為旅遊體驗理論及應用提供了一定基礎，但不可否認的是，獨立又多元化的研究視角也造成要素間的重疊與覆蓋，不能充分瞭解遊客體驗建構的真實過程。因此，後續研究有必要從學科融合及創新的視角，對旅遊體驗要素進行更清晰的界定。

（五）旅遊體驗要素研究未能把握體驗的本質

正如前文所述及總結，旅遊體驗是遊客的最高心理狀態或心理結構水平。例如，麥卡諾（MacCannell，1973）提出體驗是「真實性感受」，米哈里·契克森（Csikszentmihalyi，1989）指出，體驗是「忘記時間存在的心流狀態」，謝彥君則認為體驗是「包含審美和世俗兩種狀態的遊客心理愉悅」。基於不同學科視角，對旅遊體驗的訴求有著不同的理解，但既有文獻均表達出這樣一個觀點：即體驗是遊客的心理感受。因此，作為旅遊體驗研究的立論基礎，體驗要素的研究要圍繞這一本質進行旅遊體驗結構分析。

受限於體驗概念應用泛化的原因，現有的旅遊體驗要素研究是基於遊客物質需求導向的應用研究，研究成果多集中在表象層面，沒有重視體驗的世俗愉悅、審美愉悅及情感等特徵屬性，表現為體驗要素的結構也較為混亂。綜上所述，旅遊體驗要素的研究需要緊緊把握住體驗的本質，必須體現遊客的心理或情感特質進行解析與建構。需要指明的是，旅遊體驗建構是一個複雜的互動過程。本研究提出從心理層面進行體驗要素分解，並非完全否定具有外部特徵的影響因素對遊客體驗的全程影響。從結構層面來看，可以將體

驗要素理解為遊客體驗建構的核心元素，影響因素則是輔助元素，二者均支撐著遊客體驗建構的完整性。

二、啟示與思考

（一）旅遊體驗是具有多重特徵屬性的集合體

作為旅遊研究的內核，謝彥君和謝中田（2006）認為旅遊體驗是集合過程、現象與行為特質的綜合體。從過程視角來分析，體驗是遊客心理活動演變的過程，即從出遊前的期望，到現地體驗階段中的感受，和後體驗階段中的回憶，不同階段下遊客的心理感知有著不同的狀態，並內化為遊客的情感特徵。從現象層面來看，旅遊體驗體現了時空轉變的特點。為了獲得完整的體驗感知，遊客必須要經歷生活世界與旅遊世界、旅遊世界與旅遊場、旅遊場與不同情境的物理空間轉移和時間的付出。此外，從行為視角來看，旅遊體驗是遊客主動下的互動行為。既有的研究證實，旅遊體驗是一種個體和社會建構行為，旅遊體驗的實現依賴於主體與外部世界、旅遊世界中情景的融合與連繫。這也決定了旅遊體驗與「當下情境」具有緊密關聯，而旅遊者體驗深度直接受到互動過程中的「融入程度」影響。綜上所述，旅遊體驗呈現出情感、互動、過程的多重屬性特徵，而把握旅遊體驗本質的關鍵在於「情感」與「過程」兩個基本元素。

（二）要素研究是對旅遊體驗結構的全面解析與理論補充

旅遊體驗是具有多重特徵屬性的心理活動現象，對於旅遊體驗本質的認識關鍵在於其結構要素的解析。透過文獻梳理發現，現有旅遊體驗理論研究忽略了對遊客心理層面的關注，集中在外部的表象層面分析。所得研究成果對於深入理解旅遊體驗的「內隱」特徵及動力演變過程仍然是不足的。要素是客觀事物或現象存在，並穩定運行所必備的結構單位，是組織系統的基本單位。遊客體驗的「完整性」依賴於遊客主導意識下體驗要素間的匹配與運行。對旅遊體驗要素的全面分析與解構，有助於認清旅遊體驗現象的本質及不同時空維度下的遊客情感特徵。因此，旅遊體驗要素研究既是旅遊體驗研

究的理論基礎，也是旅遊目的地、風景區等管理和提升遊客體驗品質的突破點。

（三）從情感與過程視角進行旅遊體驗要素的解讀

縱觀旅遊體驗的本質屬性，情感與過程是建構遊客體驗不可或缺的兩個核心點。一方面，旅遊體驗是建立在遊客與旅遊系統互動基礎之上的知覺，並透過主體附帶的價值立場所最終建構的心理狀態及內隱情感。那麼，認清和理解旅遊體驗現象或系統的結構，就必然要把握情感的演變及其特徵。另一方面，從物理層面來看，旅遊體驗具有明顯的階段性特徵，涵蓋體驗前、體驗中和體驗後三個時空過程。時空過程是遊客體驗完成所必需的物理要素。基於這一觀點，從遊客體驗的情感特質來看，在不同階段時空環境的作用下，遊客的體驗是各階段下所獲得情感的累積。情感與過程是分析旅遊體驗要素不可或缺的兩個根本觀點，也是遊客體驗建構的基礎。因此，旅遊體驗研究迫切需要從情感視角來解析體驗本體，對體驗進行過程視角下的要素解構分析。

（四）旅遊體驗要素研究學科邊界的融合與創新

既有的旅遊體驗研究主要從哲學（現象學）、社會學、心理學（個人建構、社會建構）、管理學（市場、行銷）等學科展開研究，其研究成果較為獨立且存在一定的學科邊界，不利於全面理解旅遊體驗及其要素的結構。因此，基於某單一學科視角進行要素研究已經不能滿足體驗研究的綜合性和複雜性現狀。與此同時，龍江智（2005）認為旅遊現象具有多種屬性，應當從心理學角度探討其個體行為，從地理學、社會學和經濟學等視角分析其群體行為和社會現象。此外，基於以上觀點，本研究認為應當進一步將管理學視角整合到旅遊體驗的結構要素研究中，對旅遊體驗的情感及演變過程進行實證，並為旅遊體驗的管理實踐提供政策建議支持。因此，本研究認為旅遊體驗要素的研究要吸收和採納不同學科觀點，將社會學、心理學及管理學應用在旅遊體驗研究中。

第四節 本章小結

本章主要圍繞旅遊體驗、旅遊體驗要素對中國國內和海外相關研究進展，進行文獻回顧及述評。在旅遊體驗研究文獻方面，海外體驗研究主要集中在旅遊體驗的界定與分類、旅遊體驗影響因素、旅遊體驗品質評價、真實性問題的再探討和遊客體驗管理五個方面。在中國旅遊體驗研究方面，體驗是中國旅遊理論研究的一個重要分支，相關研究議題主要聚焦在旅遊體驗基礎理論研究、體驗影響因素及關係、體驗品質的測度和體驗真實性與符號化探討等方面。其中，旅遊體驗的本質、基礎理論建構等是中國旅遊體驗研究的重點領域，以謝彥君為代表的學者相繼提出一批旅遊體驗理論模型。在旅遊體驗要素的研究進程方面，中國國內和海外研究主要集中在：旅遊體驗要素的理論建構、心理（主體）層面的體驗要素、客體層面的體驗要素和體驗要素的結構分析。

透過對中國國內和海外相關研究的文獻梳理發現，體驗一直是旅遊研究領域的重要議題和基礎理論，原因在於，體驗是旅遊者所追求的最高心理狀態。與此同時，本研究也發現中國國內和海外旅遊體驗研究存在概念泛化現象，表現為「旅遊 ＝ 旅遊體驗」的研究現實，忽略了旅遊體驗在整個旅遊學科體系中的位置及從屬關係。進一步導致旅遊體驗要素研究邊界的不清晰，旅遊體驗要素研究未能把握體驗的「本質」內涵。基於文獻述評，本研究認為，作為對旅遊體驗結構的全面解析與理論補充，旅遊體驗要素的研究應當從「情感」與「過程」兩個視角進行解讀。本章旅遊體驗及要素的文獻回顧與述評，為後續研究的理論基礎選擇、體驗要素內涵的探討、模型推導和實證分析等，提供了重要的研究基礎。

第三篇 解析

▌第四章 情感的表現方法

基於哲學、心理學及經濟學視角的本體溯源，研究發現，體驗的本質即是主體的存在意義，以情感為代表的內感是對主體存在意義的反映。結合文獻回顧及既有旅遊體驗研究中存在的問題，和本研究擬解決的研究問題，本章選取社會建構主義理論、情感控制理論、情境理論和情感認知評價理論作為探索主體存在意義的表現方法，分別對以上四個理論的淵源、核心內容、結構類型及在旅遊研究中的應用進行闡述。最後，基於旅遊體驗要素識別的問題意識，指出各理論對旅遊體驗要素研究的啟示。

第一節 社會建構主義理論

一、理論淵源與體系：建構主義理論回顧

「建構」是常用的生活及學術用語，具有明顯的「人工性質」特徵，暗示著事物結構是由個體所主導，並可人為的改變（趙萬里，2002）。「建構」與「主義」的結合則變成具有某種價值推論的話語和理論範疇。

建構主義思想最早起源於科學哲學與心理學研究，並於 1920、1930 年代被正式提出。在先後經歷康德（Kant）、維科（Vico）、皮亞傑（Piaget）、維高斯基（Vygotsky）等先驅的發展後，建構主義逐漸成為完整的認識論知識體系。從建構主義的哲學起源層面來看，維科被稱為當代激進建構主義的開創者，他認為「人只能認識自己所創造的東西或世界」（李子建，宋萑，2007），「真理是被創造而來的」（段塔麗，1998）。與此同時，皮亞傑的發生學結構主義、孔恩（Kuhn）的歷史主義的認識論觀點，也成為建構主義理論體系的重要哲學基礎。孔恩提出認識論的典範理論觀點，該觀點認為科學家以一種主觀約定的視角來認識世界，這種視角下的世界並非是對客觀現實的反映，而只是不同信念的集合（Kuhn，1970）。

　　從建構主義的心理學起源層面來看，皮亞傑和維高斯基的認識論、心理發展論等也是建構主義的重要理論基礎。在分析兒童認知學習過程的研究中，皮亞傑認為知識結構是透過同化和順應兩個途徑所建立的（皮亞傑，1981）。因此，從新科學、效用主義、典範理論、認識論及心理發展論，以上認知觀及行為態度，為建構主義理論體系的建設與發展提供了豐富的思想淵源。

　　正如建構主義所依托的理論淵源駁雜一樣，對於建構主義形式及表現形態的認識也存在著差異。因此，也有學者將建構主義寓意為一座涵蓋著龐雜理論，且知識來源駁雜的「大教堂」（李子建，宋萑，2007）。建構主義是一個複雜、廣闊的理論體系。既有的學者與研究成果將建構主義視為一種新的認識論，試圖作為反駁傳統認識論的一種新型認識觀念（楊莉萍，2006）。也正如此，以馮格拉瑟斯費爾德、庫布、伍德及斯皮羅等為代表的一大批學者相繼提出了以激進建構主義、社會建構主義為代表的建構主義理論體系。儘管建構主義各流派所主張觀點有所差異，但究其根本而言，各流派間仍有著共通之處。科爾認為，建構主義包括以下三個基本特質：首先，建構主義者都反對這樣的科學觀，即將科學看作完全理性活動；其次，持相對主義立場的觀點，建構主義者認為科學知識的產生與發展不完全來自於經驗世界；最後，重視社會影響因素的作用，建構主義者認為科學知識中的實際認知結果，是在人類社會發展歷程中所產生的（趙萬里，2002）。李子建和宋萑（2007）又進一步指出，認知並非是對實現世界的表徵認識，相反的，是在主體與情境交互作用過程中，所建構出來對現實世界的一種意義與解釋。在這其中，構成知識或認知的四個屬性特徵分別是：情境、協作、會話與意義建構。

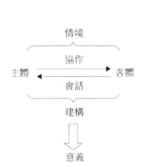

圖4-1　建構主義概念模型

　　在深入分析建構主義理論基礎之上，李子建與宋萑（2007）認為，自我的知識和自主的學習是建構主義的精髓。作為一種反表象主義的認識方法，認知是透過個體與周邊環境或他人的互動所建構的，因此認知是非均衡的，但也不存在高低或對錯之區別。與此同時，建構主義提出「自主學習」的觀點，強調學習是主體在具體情境中的主動意義建構。學習是對知識的創造過程而非發現的過程，透過與情境中物、人等的互動進行主體的知識創造。由此來看，人類不是靜態的發現客觀世界，而是透過認識的過程構造新的客觀世界（閆志剛，2006）。

　　值得注意的是，建構主義理論在國際關係、政治社會學及教育思想體系視域中也得到深入發展（范菊華，2003；尼古拉斯·G·奧努弗，孫吉勝，2006；張建偉，陳琦，1996）。張建偉和陳琦（1996）認為建構主義是對認知主義的進一步發展，是對皮亞傑思想的深入探討。對於教育改革而言，非結構性、情境性與社會學的相互作用等是建構主義的核心。因此，基於建構主義的情境性、自上而下和隨機通達模式的教學設計，對提升傳統教學有著重要的意義。從國際關係和政治社會學視角來看，奧努弗、孫吉勝（2006）則認為，建構主義為以國際關係為代表的社會關係研究，提供了全新的系統方法。建構主義所彰顯的三個特徵，即意義建構於主體性的互動、身分和認同建構於施動者與結構間互動、強調觀念的塑造行為等，為研究國際關係提供了重要的力量基礎。

　　正如建構主義的本體概念表述，人類世界、現象或認知均是主體建構的產物。因此，基於不同立場或觀點，社會建構主義的發展趨勢是不同的，並進一步分類出具有差異的建構主義觀點體系。

　　在建構主義的理論流派梳理方面，依據建構主義的兩個原則，即主體中心和社會文化心理觀，可以將建構主義分為兩個派別：個體建構主義與社會性建構主義。其中，個體建構與理解主要依託皮亞傑的思想，重視個體的主動性作用。社會性建構則依託維高斯基的觀點，關注社會文化和情境的作用，但並未否定個體的主動性。與此同時，根據認識與本體、社會與個體、文化與過程三個維度，楊莉萍（2006）將社會建構主義細分為六個類別，即溫和的建構主義與激進的建構主義、個體取向建構主義與社會取向建構主義、因素建構主義與過程建構主義。

表4-1　建構主義類型

維度	建構主義類型	代表學者
認識與本體	溫和的建構主義： 將建構主義視爲研究典範，是基於觀念與精神層面的建構； 相信客觀世界的存在，但強調對客觀世界認知的主動性； 包括社會文化認知觀、資訊加工建構主義、系統控制論等類別。	Ernest（歐內斯特）等
	激進的建構主義： 是一種本體論觀點； 現實本身和認知都是被建構的，否定物質實在。	
社會與個體	社會取向建構主義： 是一種社會知識； 重視個體與對象（主體與客體）的社會性； 強調互動過程的研究，即交互性、回饋性與對等性。	Vygotsky（維高斯基）等
	個體取向建構主義： 關注個體知識的形成； 是對個體思想、知識、觀念等的形式、性質、運作的解釋框架； 包括個體認知建構主義等。	Piaget（皮亞傑）等
文化與過程	因素建構主義： 重視社會因素在個人認知中的作用； 偏向於文化決定論。	
	過程建構主義： 強調認知實現於建構過程中； 理解爲各因素交互作用下的具體過程，即相互建構。	

二、社會建構主義理論的核心觀點

社會建構主義（Social Constructionism），也被稱為社會建構論，作為一種新的理論典範（Denzin，Lincoln，2000；高文，1999；許放明，2006）、哲學綱領（安維復，2003）或方法論，1970 年代以來在西方社會科學領域逐漸受到關注。受科學史、知識社會學、女性主義和後現代轉向思潮等影響，社會建構主義對實證主義、本質主義及經驗主義的觀點進行批評和反思，正如柏格和盧克曼（Berger，Luckmann，1991）在《社會實體的建構》（The Social Construction of Reality）一書中的觀點：「現實社會中所存在的現象和事實，均是人們在社會實踐中創造的結果。」

作為建構主義發展中的一個重要的典範和分支流派之一，自維高斯基在1960 年代提出其思想及心理發展理論以後，進一步推動形成現在的社會建構主義理論體系，並廣泛應用於教學實踐及技術領域中。維高斯基對於社會建構主義的產生有著關鍵的作用，其提出的「意義的產生」、「認知發展工具」及「近側發展區間」是影響社會建構主義的三個主要思想。

社會建構主義理論的基本觀點主要有：世界並非是對真實現實的反映，而是共同建構的產物（Gergen，1985）。現實或真理是存在於人的思維中，並受限於情景和關係而形成。其中，社會建構、過程、語言及話語體系，是社會建構主義的核心要點（Liebrucks，2001）。柏格和盧克曼（Berger，Luckmann，1991）認為，社會存在表現為客觀現實和主觀現實兩個方面，而對社會存在各方面的認知有必要透過辨證的過程來實現，即外部化（Externalization）、客觀化（Objectivation）和內在化（Internalization）三個過程，且這三個過程是同時發生的。作為社會成員的個體，在將其所建構出的知識外部化到社會世界的過程中，也同時內化為客觀存在的事實。因此，作為一種認識論，現實是由作為個體的社會成員所共同建構出，並受限於當時所處的情境，而作為相對主義狀態的存在。

作為一種過程，社會建構以沒有終點的持續建構運動形式所存在，進一步強調個人與他人、社會的動態互動過程（許放明，2006）。基於維高斯基

心理發展理論的社會建構主義，對知識或意義的創造過程進行了全面闡釋，研究認為：

語言、規制及約定等是建構知識的基礎，並對某一領域真理的認定有決定性作用；

社會性過程（如人際交往、評判與審視等）是個人主觀知識轉變為他人所接受的客觀知識的基礎；

個人所具有或認可的主觀知識是內部化的、再建構他人的客觀知識；

知識建構的過程中，個體具有積極的主動性作用。

在圖 4-2 的概念模型中，主觀建構的新知識源於已發表形成的客觀知識。個體透過各種途徑，對客觀知識進行學習，首先將客觀知識內部化為個體所能夠接受和審視的知識。進而透過再建、增添等途徑進行主觀知識的自我創造，和賦予其獨特意義的過程，包括新的定義、知識的新應用或連繫等。在整個知識的創造過程中，客觀知識被個體內化和再建構，形成具有意義的個人主觀知識（高文，1999）。與此同時，透過具有社會屬性的個體間評價，主觀知識再次轉變為他人能夠接受的已發表客觀知識，最終形成一個建構循環鏈條。至此，主客觀知識相互作用下的社會建構循環過程，再次表明個體的主觀世界和社會是相互連繫的（高文，1999）。知識或賦予的意義，是建構在一定範圍的客觀世界基礎之上，透過個體認知和社會性的相互作用所建構的。

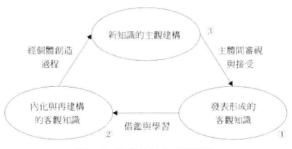

圖4-2　知識的社會建構模型

表4-2　社會建構主義的核心觀點

界定	觀點	來源
社會建構主義是個體在社會文化背景下與他人的互動中，主動建構自己的認知與知識	個體與社會是密不可分、相互聯繫的；知識或意義來自於社會的建構；學習與發展是有意義的社會協商；文化與情境在認知發展中有重要作用；重視建構過程中的社會的一面。	王文靜（2001）
知識是社會實踐和制度的結果，或者是相關社會群體協商互動的產物	建構性：人與生活世間（客觀世界）的關係是建構性的；建構的社會性：建構過程是一個涵蓋心理和社會屬性的綜合過程；社會建構的互動性：人與科學技術相互影響。	安維復（2003）

界定	觀點	來源
知識是社會群體協商或互動的產物，是社會實踐與制度的結果	建構性：建構者與建構物關係的描述；社會性：社會性視角下建構主體與生活世界二者間的互動關係；互動性：人與建構物間的相互建構；系統性：重視不同因素間的相互作用。	劉保（2006）
社會建構論是基本理論	有關實在的信念和認知是社會的建構的產物；知識是被「發明」的，源自社會交往中互動與協商的結果；心理是社會的建構：心理現象存在於人際間的社會交往過程中。	葉浩生（2008）

三、社會建構主義理論的分類

　　依據對世界客觀性的認知程度，可以將社會建構主義做不同角度的劃分：嚴格的社會建構主義、客觀的社會建構主義、情境社會建構主義三類（Best，

1989）；極強的社會建構主義、強建構主義、弱建構主義三類（Pernecky，2012）；或是激進的社會建構主義和溫和的社會建構主義兩類。例如，劉保（2006）認為，激進的社會建構主義認為現實世界及其中的重要產物是由理論、制度和實踐所建構的，溫和的社會建構主義則認為現實世界可以透過社會要素來解釋和建構。

作為社會建構主義發展的分支，情感（Emotion）的社會建構理論、社會建構論心理學等思想相繼提出。以格根（Gergen，1985）和哈雷（Harré，1986）為代表的學者對情感社會建構的理論問題進行探討，該理論認為：情感的內容和表達方式，是人們在社會文化系統中獲得的，與其當時所承載的社會角色具有一致性；情感是一種「暫存的社會角色」（喬建中，2003），受到特定文化、社會規範及情境的影響；受認知理論影響，情感是習得的，即是基於既有的文化理念、價值觀等基礎形成的（Frijda，Mesquita，1994）；作為一種反應策略，情感是按照主體自身的意願進行的，具有特定的目標（喬建中，2003）。與此同時，作為對傳統實驗心理學研究的批判，郭慧玲（2015）認為，社會建構心理學更為關注社會共同體和文化，強調個體主體性的被決定方面，透過話語分析的方式來尋找差異性。需要強調的是，社會建構主義並非是對現實存在的忽略或否定（Pernecky，2012）。伯爾（Burr，1998）認為物質世界是確實存在的，但並非能夠透過語言或其他符號方式等途徑來簡單反映。社會建構論者主要關注的焦點，則是個體對其自身所處世界的體驗和描述，其目的在於尋找對世界所共同認知的理解模式（Slife，Williams，1995）。

四、應用現狀與研究啟示

（一）應用現狀

在社會建構主義理論應用研究方面，相關議題集中在地理、心理學、教育、旅遊研究等方面（郭慧玲，2015；馬天，謝彥君，2015；唐雪瓊，等，2014；王文靜，2001）。唐雪瓊、楊茜好及錢俊希（2014）以人文地理學中的關鍵概念「邊界」為研究對象，從社會建構主義視角，重新詮釋邊界所承載的社會與文化意義，認為邊界是「國家與非政府群體透過一定的社會與空

間，不斷再生產與再建構」的結果，其所具有的空間關係、次序及意義來自邊界兩側，群體和社會經濟過程的共同建構。社會建構主義認為，個體與社會是密切相關的，而知識來源於社會的建構；基於此觀點，王文靜（2001）對社會建構主義在教育、教學改革中的實踐意義做出分析，認為應當進一步從社會對話和協商的視角加強課堂教學。

在旅遊領域中，相關研究主要體現在文化解讀、旅遊目的地形象、旅遊吸引物及旅遊體驗等問題方面（Pernecky，2012；Ryan，Gu Huimin，2010；馬凌，2009；馬天，謝彥君，2015）。瑞恩和谷慧敏（Ryan，Gu Huimin，2010）以第四屆五台山佛教文化節旅遊事件為研究對象，基於「主——客體」，佛教和世俗的研究視角，以兩個具有不同文化背景（天主教和中國文化）的「作者」角色對該事件進行解讀。研究認為，該旅遊事件具有多重事件特徵，包括經濟、政治、信仰、娛樂及榮譽等，而每一種特徵都是具體文化情境下的解釋建構。具有天主教文化背景的「第一作者」對該旅遊事件的解讀可以歸納為：精彩的表演、不同傳統的融合、流行與傳統的平等、商品化；具有中國文化背景的「第二作者」則解讀為：真實與非真實的展示、政府的角色。可見對旅遊現象的解讀，是一種具體場景與文化背景相結合下的文化意義建構，屬於弱社會建構論的研究範疇，即並非是對現實存在的完全否定，而是介於客觀世界下的意義建構。在旅遊目的地形象的建構研究方面，加利埃斯佩爾特與丹尼貝尼托（Galí Espelt，Donaire Benito，2005）認為，旅遊目的地形象來源於思維的建構，是對目的地各種元素、映像及價值的整合，具有情感的特徵。該研究在對西班牙小鎮 Girona 旅遊形象的形成分析中，進一步證實該地旅遊形象植根於 19 世紀的浪漫主義，且受到後現代時期的影響，最終呈現為一種複雜的形象化展示。

（二）社會建構主義在旅遊體驗研究中的啟示

社會建構主義作為一種認識論及方法體系，為旅遊體驗研究提供了全新的思路。長久以來，旅遊體驗研究主要依從現象學視角的懸置與反思技術，進行體驗內涵的挖掘，並取得了豐富的研究成果。但不可否認的是，基於經驗事實研究的單一視角，忽略了對遊客內在心理結構及情感構成的全面關注。

從社會建構主義的認識典範來看，即個體主動性、社會性及社會性過程、客觀現實與主觀現實、他人及關係、情境與互動等，為全面理解遊客情感體驗的內在活動及結構要素，提供了全新的指引。

在不考慮學派差異的情況下，楊龍立（1997）指出，建構主義具有以下三個方面的共同點：認知產生於人們主動建構的結果，而非被動接受；認知是個人經驗合理化的表現，並非世界的真理；認知並非永恆不變，而是不斷發展與演化的。再進一步分析中，楊龍立（1997）強調建構主義中「主動性」的重要，即認知主體會根據個體的經驗，來賦予知識現象新的意義，並內化為自己的觀點。基於主動性這一基準點，認知以一種相對存在的狀態不斷地延伸。那麼對於遊客體驗而言，旅遊體驗是以遊客為主體，且凸顯遊客主動性的過程性活動，即旅遊體驗、情感體驗是遊客主動建構的結果，並非被動採納。在整個旅遊體驗的過程中，旅遊者把控著體驗活動的內容、情感方向及融入深度等。從旅遊體驗的互動視角來看，情感體驗及構成是透過與他人（同行遊客、旅遊地居民、管理人員等）複雜的互動基礎上的綜合選擇，其中「情境」具有重要的導向作用。因此，從社會建構的出發點來分析，旅遊者是旅遊體驗建構的主體，而旅遊體驗是社會建構的產物。

第二節 情感控制論

一、理論淵源與體系：社會心理學與符號互動論

情感控制理論（Affect Control Theory，簡稱 ACT）由學者海澤（Heise，1985，1987）提出，是基於符號互動論、平衡理論及語言學原則等背景，發展出的社會心理學認識論（Lee，Shafer，2002）。就其學術起源與脈絡來看，情感控制論是社會心理學研究中符號互動論的重要理論之一。

社會心理學是由社會學和心理學所共同孕育，所誕生的突顯邊緣性質的獨立學科（雷開春，王曉楠，2016）。與其他學科相類，社會心理學的淵源可以追溯到柏拉圖和亞里斯多德時期。在經歷奧爾波特的實驗社會心理學、米德的社會學傳統後，作為獨立學科的社會心理學基本得到確立。從社會心理學的分類來看，一類社會心理學強調對人的社會行為的研究，如戈爾茨坦

將社會心理學解釋為人的行為如何影響他人的研究；另一類則是重視社會制度、團體及人際關係對個體的影響，如奧爾布賴特認為社會心理學是研究制度、團體與關係的學科（劉翠俠，2016）。從學科邊界來看，社會心理學是指向個體、群體及其關係的一門學科。阿倫森等人（2015）將社會心理學定義為是探討人們想法、感覺及其行為如何被他人與社會情境影響的學科。雷開春和王曉楠（2016）認為，個體與他人及周圍環境相互作用產生的心理、行為，到作為後果的人際關係等，均是社會心理學研究的關注點，即個體、群體及社會交往的心理與行為是社會心理學的研究範圍。此外，汪青（1985）認為，社會心理學是研究在社會相互作用中，個體及群體心理活動的學科。由此可見，社會心理學是對人的社會心理和行為規律進行系統研究的科學。其中，人是對個體或群體的指稱，心理和行為則來自特定文化背景下的內隱與外顯。

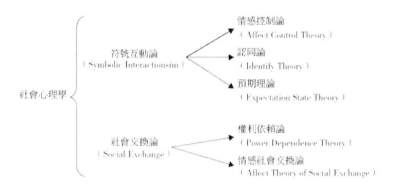

圖4-3　社會心理學的流派體系

　　符號互動論是社會心理學的重要流派之一。符號互動論是由美國實用主義哲學家米德提出，後經布魯默確立，再由高夫曼等人發展後，形成的一種具有主觀特質的，並從人們互動的個體日常自然環境中，來研究群體生活的社會心理學流派（倉理新，2007）。蔡禾（1992）認為，符號互動理論是「以人力內隱行為」為重點的理論，認為個體所採取的行動，是建立在事物意義的基礎上，而事物的意義來自於個體與他人的互動。與此同時，符號互動論認為個體可以根據一定的場景，對事物的意義進行解釋和調整，並且個體間的互動受到所處文化意義的影響，即文化意義具有象徵性的特點。文化的存

在取決於符號的創造與使用。符號本身沒有任何特指的意義，而是由人賦予其一定的意義來表達指向的事物。綜上所述，符號互動理論是具有明顯心理學特質的理論，「自我」是該理論架構的核心，且具有社會性特徵的內省產物，在過程中不斷調整，同時也重視從過程的視角來看待個體與社會的關係（蔡禾，1992）。

作為對符號互動理論中「自我」觀點的理論繼承，情感控制理論已經發展為社會心理學解釋的重要典範。情感控制論，是指具有特定身分的主體相互之間的思考、感受與行為，是社會互動過程中對特定場景「合理解釋」的建構與維持（Heise，1985），重視社會互動過程中「自我」的情感反應與情感意義。趙德雷（2010）認為，情感控制論是典型的符號互動論體系及延伸，重視情感互動中的社會認同，實質是以調整或控制來維繫行動者的情感反應及意義。正如羅賓森（Robinson, et al.，2006）所言，情感控制論重視特定情境下的符號與語言，即關注一定社會文化情境之下的主體間「互動」。因此，情感控制理論是一種有關人類社會互動的社會心理學理論（Hoey, et al.，2016）。

二、情感控制理論的核心觀點

情感控制理論是以考察社會交互作用為內容的研究框架，可以用來調查印象形成、事件建構和評價的過程。情感控制理論從定性與定量的視角關注主體間的社會互動，並根據活動訊息的認知與過濾過程、主體對情境要素的認知與反應，對場景的建構進行分析（Heise，1987）。

情感控制理論的核心內容，可以理解為以下兩個基本觀點，和三個前提假設（Heise，1977，1989）。

情感控制理論的兩個基本觀點：

（1）為了在具體的場景中進行有意義的互動，人們必須有一套在指定時間和空間背景下將要從事活動的「合理解釋」。

（2）被用來構成場景的各種元素，能夠激發出人們具有文化特徵的情感意義。任何情感意義都可以從評價（Evaluation）、效能（Potency）和活動（Activity）三個維度進行解析。

情感控制理論的三個前提假設：

（1）主體對任何社會事件都存在情感反應。主體的情感反應可以從評價、效能及活動三個維度進行反思與透視。

（2）主體力圖使暫時情感與基礎情感保持一致，並促發控制機制。

（3）如果暫時情感與基礎情感之間的偏差夠大，則主體要重新定義情境。

在情感控制的理論框架下，海澤（Heise，1985，1987，1989）認為，場景定義的產生與維持涉及一個控制過程，即透過互動過程產生符合特定場景下的主體情感及反應，個體將這些情感反應與具有廣泛文化代表性的內在標準進行比較，以確認如何採取下一步行動。

基於以上基本觀點和假設，情感控制理論認為，當個體進入一個具有社會建構特徵的指定場景中，人們會透過符合自身特徵而定義的「合理解釋」來建立一種初始的情感意義，這被稱為基礎情感（Fundamental sentiments）。與此同時，在場景的社會交換中，受到各種元素的影響，人們會產生一種臨時的情感意義，這被稱為暫時情感（Transient sentiments）。狄彭和卡特霍夫（Dippong，Kalkhoff，2015）指出，基礎情感是社會行為者對互動要素的情感定義，這種情感定義包括了文化或次文化的標準；暫時情感則是行為者基於認同、行為或情緒在某一特定情境中所發生的情感反應。正如情感控制理論中的第二個前提假設，個體會對特定場景下已獲得的暫時情感與基礎情感進行比較，即行動者會從評價、效能和活動三個層面進行情感的比較，並為了確保兩者之間的一致性而促發情感控制行為。當兩種情感間發生可控的偏差時，行動者會觸發認知修正行為（Cognitive Revision），對暫時情感進行調節並使其與基礎情感相一致。暫時情感與基礎情感之間的偏差大小，可以使用類似離差平方和的公式來表

達（趙德雷，2010）。與之相反，當暫時情感與基礎情感之間的偏差較大時，主體將根據標定方程重新定義行動目標。

圖4-4　情感控制論概念模型

需要指出的是，在測度主體所獲得的基礎情感與暫時情感意義中，行動者主要依據評價、效能和活動三個維度對情感的認同、行為等進行度量。狄彭和卡特霍夫（Dippong，Kalkhoff，2015）指出，情感反應的三個特徵能夠有效反映地位、權利及表現力的本質社會維度。與此同時，作為一種具有跨文化共性的評價維度（Osgood, et al.，1975），海澤（Heise，1985）進一步將這三種維度定義為一種主體的心理空間，在該空間中，態度和其他情感過程能夠產生印象、動機、期望及態度並對其進行標籤化表述。可將其進一步理解為，在特定場景下，主體依據評價、效能和活動三個標準，對已獲得的情感以及意義進行價值評價，進而對主體的後行為意圖產生影響。綜上所述，情感控制理論中的主體情感反應或情感意義，是社會互動行為的結果，情感的反應受到事件對主體自身認知作用的影響，情感是進行某種價值判斷後的結果。

在研究方法方面，海澤等（Heise, et al.，1985）開發出以印象改變方程為核心的INTERACT（行為分析系統）軟體，透過繪製情感意義數據集庫，來模擬社會互動及其可能產生的情感與行為結果。該方程包括三個核心的模型：

（1）$D = \sum_i w_i (t_i - f_i)^2$。其中，t 為暫時情感；f 為基礎情感；D 為情感比較差異，其結果在數學上被定義為歐幾里德距離的平方和。此外，w 代表權重，i 代表對情感反應中評價、效能及活動的差距。

（2）t = Mf。其中，M 是一個包括模型參數的矩陣，其參數來自於特定情境下印象的迴歸結果。基礎情感 f 是從評價、效能及活動三個層面對情感意義差異的測度。在該模型中，模型的迴歸係數是對基礎情感與暫時情感關係的描述。

（3）$t' = M'(t_i, f_i)$。其中，函數 f 是一個涵蓋暫時情感和當前行為基礎情感（f）的多項式。在該模型中，情感控制理論模擬了主體持續性互動過程中的暫時情感，即對暫時情感進行預測。

基於 INTERACT 以上三個模型，來模擬和預測社會互動過程中的行為與情感。

三、情感控制理論的延伸

作為社會心理學領域中的重要理論之一，海澤的情感控制理論得到了全面發展。史密斯（Smith-Lovin）在擴展研究中，發展出了包括行為情境的印象改變方程式，用來解釋一定場景下主體如何影響社會互動而產生的情感反應。在理論發展中，史密斯（Smith-Lovin，1979）認為，情感意義的普遍性維度（評價、效能和活動）被視為與行為場所相關的社會性特徵。印象改變方程式可以用來評估社會角色認同、人際間行為及行為場景的情感意義如何聯合起來，形成社會行動者充滿活力、生動的印象，而如果主體不能與其所處社會環境中的節奏一致，社會行動者將被評價為消極的印象。

作為對情感控制理論研究方法的進一步創新，施洛德等（Schröder, et al.，2016）認為，既有的情感控制論的數學模型，不能對社會心理研究中主體認同的不確定性和動態性特徵進行有效評估。原情感控制論預先假定，社會互動行為能夠產生清晰、連續一致的認同，所表達的情感意義能夠被主體所識別（Schröder, et al.，2016）。在現實中，認同則以動態調整的狀態所存在，行為可能同時被多種認同所操縱。因此，施洛德等（Schröder, et

al.，2016）提出改進的 Bayes ACT 理論（貝氏影響控制理論），該理論將 Bayes（貝氏）機率理論納入情感控制論中。改進後的情感控制論操作方法更加注重文化共識與變化、穩定性與自我延展性、自我的多重身分認同以及互動過程中的噪音控制等問題。綜上所述，基於 Bayes 理論的情感控制論，在方法上能夠有效監控互動過程中主體與其他行動者情感認同意義的動態演變過程，解釋主體如何推測和調整社會體驗的意義。

表4-3　代表性的情感控制論擴展觀點

名稱	擴展內容	來源
Smith-Lovin 的情感控制理論	發展出包括行為情境的印象改變方程，用來解釋一定場景下主體如何影響社會交互而產生的情感反應	Smith-Lovin（1979）
基於Bayes理論的情感控制理論	將Bayes概率理論納入情感控制論數學方法中 注重文化共識與變化、穩定性與自我延展性、自我的多重身分認同以及交互過程中的噪音控制等問題	Schröder 等（2016）

四、應用現狀與研究啟示

（一）應用現狀

情感控制理論的核心思想被廣泛應用於個體心理行為研究中，涉及顧客服務、服務補救、文化形成等研究領域（Dippong，Kalkhoff，2015；Lee BongKoo，Shafer，2002；Shuster，Campos-Castillo，2017；許春曉，2007）。在情感控制理論的旅遊體驗研究分析中，李邦古和雪佛（Lee BongKoo，Shafer，2002）對情感控制理論進行了延伸（圖 4-5），指出情感控制論對遊客情感體驗的起伏變化進行了有效而合理的推演和解釋。當遊客進入某一旅遊情境時，透過定位主體「身分」來對旅遊情境進行界定，並賦予其特殊場景下的情感表現意義，形成基礎情感。與此同時，旅遊情境中的各類事件會觸發並形成瞬時情感，而遊客的現實情感則取決於對基礎情感和瞬時情感之間的比較偏差。當比較偏差較小時，旅遊者會維持其基礎情感；

反之，當比較偏差較大時，旅遊者則採納瞬時情感。進一步，李邦古和雪佛（Lee BongKoo，Shafer，2002）採用問卷調查的方法獲取111個有效樣本，對城市綠道休閒體驗中遊客的動態體驗情感進行分析和預測。該研究認為休閒體驗表現出動態的情感體驗特徵。

圖4-5　旅遊情境中情感控制論概念模型

與此同時，在顧客補救服務研究中，侯如靖等（2012）提出服務補救場景下的感知正義、情緒反應和行為意圖的概念模型，以實驗的方法，對線上消費者的後悔情緒與行為意圖間的關係進行實證分析。基於情感控制理論及認知評價理論，該研究認為情緒是對特定事件進行評價後，而獲得的主體心理反應及狀態的自我調適過程。切巴特與斯盧薩科奇特（Chebat，Slusarczyk，2005）基於情感控制理論分析了服務補救中時間正義、分配正義及互動正義對顧客忠誠的影響作用，進一步分析了積極和消極的情感在服務補救模型中的中介作用。該研究透過電話訪問的方式，對186位抱怨銀行服務的顧客進行問卷數據收集，研究結果證明，顧客在服務補救過程中經歷的情感反應演變路徑。在分析個人如何解釋和處理與互動夥伴有關的狀態及能源訊息中，狄彭和卡特霍夫（Dippong，Kalkhoff，2015）將情感控制理論與狀態特徵理論結合，對情感印象與績效期望之間的關聯進行深入分析。與此同時，普爾納達納納古爾和喬（Pornpattananangkul，Chiao，2014）將情感控制理論應用在文化啟蒙研究中，從文化心理和神經學的視角，分析了個體如何被文化符號影響其行為、認知和情感。在數學模型的驗證方

al.，2016）提出改進的 Bayes ACT 理論（貝氏影響控制理論），該理論將
Bayes（貝氏）機率理論納入情感控制論中。改進後的情感控制論操作方法
更加注重文化共識與變化、穩定性與自我延展性、自我的多重身分認同以及
互動過程中的噪音控制等問題。綜上所述，基於 Bayes 理論的情感控制論，
在方法上能夠有效監控互動過程中主體與其他行動者情感認同意義的動態演
變過程，解釋主體如何推測和調整社會體驗的意義。

表4-3　代表性的情感控制論擴展觀點

名稱	擴展內容	來源
Smith-Lovin 的情感控制理論	發展出包括行為情境的印象改變方程，用來解釋一定場景下主體如何影響社會交互而產生的情感反應	Smith-Lovin（1979）
基於Bayes理論的情感控制理論	將Bayes概率理論納入情感控制論數學方法中 注重文化共識與變化、穩定性與自我延展性、自我的多重身分認同以及交互過程中的噪音控制等問題	Schröder 等（2016）

四、應用現狀與研究啟示

（一）應用現狀

情感控制理論的核心思想被廣泛應用於個體心理行為研究中，涉及顧
客服務、服務補救、文化形成等研究領域（Dippong，Kalkhoff，2015；
Lee BongKoo，Shafer，2002；Shuster，Campos-Castillo，2017；許春
曉，2007）。在情感控制理論的旅遊體驗研究分析中，李邦古和雪佛（Lee
BongKoo，Shafer，2002）對情感控制理論進行了延伸（圖 4-5），指出情
感控制論對遊客情感體驗的起伏變化進行了有效而合理的推演和解釋。當遊
客進入某一旅遊情境時，透過定位主體「身分」來對旅遊情境進行界定，並
賦予其特殊場景下的情感表現意義，形成基礎情感。與此同時，旅遊情境中
的各類事件會觸發並形成瞬時情感，而遊客的現實情感則取決於對基礎情感
和瞬時情感之間的比較偏差。當比較偏差較小時，旅遊者會維持其基礎情感；

反之，當比較偏差較大時，旅遊者則採納瞬時情感。進一步，李邦古和雪佛（Lee BongKoo，Shafer，2002）採用問卷調查的方法獲取111個有效樣本，對城市綠道休閒體驗中遊客的動態體驗情感進行分析和預測。該研究認為仲間體驗表現出動態的情感體驗特徵。

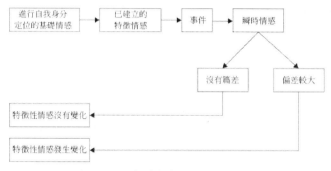

圖4-5　旅遊情境中情感控制論概念模型

　　與此同時，在顧客補救服務研究中，侯如靖等（2012）提出服務補救場景下的感知正義、情緒反應和行為意圖的概念模型，以實驗的方法，對線上消費者的後悔情緒與行為意圖間的關係進行實證分析。基於情感控制理論及認知評價理論，該研究認為情緒是對特定事件進行評價後，而獲得的主體心理反應及狀態的自我調適過程。切巴特與斯盧薩科奇特（Chebat，Slusarczyk，2005）基於情感控制理論分析了服務補救中時間正義、分配正義及互動正義對顧客忠誠的影響作用，進一步分析了積極和消極的情感在服務補救模型中的中介作用。該研究透過電話訪問的方式，對186位抱怨銀行服務的顧客進行問卷數據收集，研究結果證明，顧客在服務補救過程中經歷的情感反應演變路徑。在分析個人如何解釋和處理與互動夥伴有關的狀態及能源訊息中，狄彭和卡特霍夫（Dippong，Kalkhoff，2015）將情感控制理論與狀態特徵理論結合，對情感印象與績效期望之間的關聯進行深入分析。與此同時，普爾納達納納古爾和喬（Pornpattananangkul，Chiao，2014）將情感控制理論應用在文化啟蒙研究中，從文化心理和神經學的視角，分析了個體如何被文化符號影響其行為、認知和情感。在數學模型的驗證方

面，施洛德和紹爾（SchrÖDer，Scholl，2009）透過實驗驗證了以德語為基礎的情感控制論數學模型，如何在領導者行為與情感方面的產生預測能力。

（二）情感控制在旅遊體驗研究中的啟示

情感控制理論的特點，在於使用數學公式和方程式來描述場景下主體情感反應的過程，闡明人們維持和重建情感反應的基本路徑（趙德雷，2010）。基於三個數學模型，海澤等人透過 INTERACT 來模擬和預測社會互動過程中的行為與情感。需要指出的是，作為一種模擬方法，對於基礎情感與暫時情感間的偏差測度、暫時情感的預測量等，是建立在對主體情感三維度（評價、效能和活動）「有效測度」之上。因此，基於量化模型對主體情感的評價是否可信，仍然有待進一步探索。例如，在現有關於情感反應的二維度評價權重，主要是基於傳統經驗而建立的資料庫，以教師和學生為對象，三個維度上的權重分別為 1.7、1.8、0.5 和 1.8、0.7、1.2。不可否認的是，情感控制理論的理論思想為全面探索社會互動過程中主體情感的演變，提供了重要的指引。

情感控制理論為旅遊體驗結構要素研究提供了一個新的窗口。在休閒體驗研究中，李邦古和雪佛（Lee BongKoo，Shafer，2002）認為，情感來自於參與者自身與場景中其他人、物間的互動過程。旅遊體驗是集過程性、動態性與情感性等特徵於一體的綜合概念，其中又以情感為主線貫穿於體驗活動的全程，並表現為情感的階段性特點。情感控制論則從情感的產生（場景下的社會互動結果）、情感的控制（基礎情感與暫時情感的偏差）等視角模擬了旅遊體驗的情感演進路徑，並表明旅遊者為實現「愉悅」的高峰體驗狀態，會對情感進行一定的糾偏和自我調控。因此，情感控制理論為搭建在現地活動階段中遊客情感體驗的演變，提供了可借鑑的分析框架。

第三節 相關理論基礎

一、情境理論

（一）核心觀點

學術研究中的情境（Situation）概念最早由社會學家湯瑪斯和茲納涅茨基在《身處歐美的波蘭農民》一書中提出，該書論述了情境在社會研究中的重要地位。後經心理學家勒溫發展成為「場動力理論」中的重要概念，繼而成為心理學研究中的核心之一。

作為一個複雜的學術概念，對於情境及其含義的理解具有明顯的學科導向性特徵。有關情境理論及其分析框架、流派的概念化表述，則主要集中在哲學、人類學、管理學及心理學等學科研究中。在哲學研究中，情境是某一個別人物和情節所產生，或發展的具體情景（陳望衡，張黔，2003），情境被視為決定藝術形象的重要因素之一。在美學研究中，李波（2005）認為，審美情境是由物品（客體）、場合（環境）和角色（人）組成的協調關係。在人類學視野中，情境是個體、部落或群族生命融合及建構的場域環境，儀式、行為等只能在情境中得到合理解釋。與此同時，在心理學及消費行為研究中，情境是影響個體行為的各種刺激因素所構成的特殊環境，包括客觀環境和心理環境。綜上所述，有關情境理論及其分析框架的研究，所涉及領域較為寬泛，相關理論觀點的聚焦也有所不同。透過文獻回顧，依據因研究問題不同而相繼發展的情境理論來看，情境理論包括社會學視角下的「情境社會論」、管理學視角下的「領導情境理論」、消費行為視角下的「情境分析框架」等理論（Belk，1975；戴健林，2010；時惠榮，1996）。然而在不同學科的切入點下，情境的內涵、構成及其要素之間複雜的關聯，又限制了擬解決的具體問題（李波，2005）。但其中基於心理學視角下的「主體消費行為情境」，聚焦研究環境刺激與個體反應的互動關係，更加適用於對個體心理及行為的透析研究。因此，本節中所探討的情感理論，是消費行為視角下的情境分析框架，其中又以貝爾克（Belk）的情境分析框架為代表。

在情境分析框架中，既有研究認為，情境包括時間和空間特徵的某一點（Belk，1975）。進一步，從消費行為視角來看，貝爾克（Belk，1975）認為情境是一種行為場所（Behavioral Setting），即消費行為下的情境包含並超越了時間與空間的邊界，是與主體行為及其模式相關的序列結果。作為補充，盧茨和卡卡爾（Lutz，Kakkar，1975）認為，情境是個體在某一時空環境下，對其內隱的心理過程及外顯的行為表現，做出反應和解釋的影響因素。因此，在識別消費情境中的構成因素時，基於麥拉賓（Mehrabian）和羅素（Russel）的「刺激——有機體——反應」理論，貝爾克（Belk，1975）認為，刺激體作為主體行為及態度反應的「標的物」，不僅僅局限於客觀的外部環境，並將「客體」歸納為刺激物的涵蓋範圍中。貝爾克表示，與產品或服務相關的行為只有在消費情境中才具有意義，因此主體直接回應的某客體或標的物，是影響顧客行為的唯一來源。

圖4-6　修正後的「刺激—有機體—反映」概念模型

基於以上分析，貝爾克將情境定義為，在特定時間和地點中，對主體當前行為產生影響作用的因素，並且這些因素不是由個人或者刺激物長期的特性發生改變而具有的特性（陳瑩盈，2012）。情境理論認為主體行為是情境、標的物和個體相互作用而產生的結果（王平，等，2012）。在這其中，影響個體消費決策的因素是複雜的，並沒有一個本質的特質存在於心理內部控制決策，只有情境能夠對消費決策產生深刻的影響。

在貝爾克的情境理論中，情境因素被分為物理環境（Physical Surroundings）、社會環境（Social Surroundings）、時間視角（Temporal Perspective）、任務定義（Task Definition）和先前狀態（Antecedent States）五個類別。

物理環境是情境中顯而易見的外部展示。在因素類型的的列舉中，貝爾克認為，物理環境包括地理位置和機構位置，裝飾、聲音、香氣、照明、天氣以及圍繞刺激物的商品或其他材料的可見配置。社會環境是對情境更為深入的描述，即場景中的其他主體、個體的特徵、所扮演的角色及個體間的社會互動關係等，都是對個體產生影響作用的因素。在時間視角因素上，貝爾克認為時間是情境中的一個重要維度。時間可以再被細分為一天、一個完整的季節、一年，乃至某一行為發生和結束的持續週期等，相對尺度的分析單位。時間也可以是與情境參與者相關過去或未來的某一區間。在任務定義方面，情境中的任務定義包括主體選擇、消費或獲取某一消費行為訊息的意圖及要求。與此同時，任務定義可以反映消費行為中的個體角色。先前狀態是構成貝爾克情境分析框架中的第五個因素。貝爾克指出，主體的先前狀態可以被稱為瞬時情緒（Momentary Moods）或瞬時狀態（Momentary Conditions），其中瞬時情緒是涵蓋愉悅、興奮、焦慮等的個體情感狀態，瞬時狀態則是一種消費行為決策中的行為狀態，如處於生病狀態、在打電話等。瞬時狀態被用來區別主體進入情境後和之前獲得的狀態。此外，在情境分析框架中，貝爾克進一步指出，定義情境的各要素必須具有對主體當前行為強而有力的系統影響作用。

（二）應用現狀

情境理論的研究主要應用在旅遊體驗品質、顧客消費行為決策等研究領域中（陳江濤，2005；陳瑩盈，2012；代祺，等，2007；李華敏，崔瑜琴，2010；楊晶，等，2017）。陳瑩盈（2012）以貝爾克的情境理論為核心，提出情境因素與旅遊體驗品質的關係模型，分析了物理情境與社會情境對遊客出遊動機及體驗品質的影響效應。研究結果表明，物理情境與社會情境對遊客體驗品質有顯著的正向影響效應，其中物理情境下的「與人關係」、「與物關係」及「與場景關係」維度均對遊客體驗品質有正向影響作用。在分析現地體驗階段中遊客體驗影響因素的研究中，楊晶等（2017）基於情境理論和互動行為理論提出由刺激物、情境、媒介、以往旅遊經歷及遊客參與，所構成的交互作用模型，實證了以上因素對遊客教育、逃逸和愉悅體驗的作用程度。分析結果證實，旅遊情境中的旅遊氛圍和時間因素，對遊客體驗存在

正向影響作用。在顧客消費行為研究方面，代祺、周庭銳及胡培（2007）在情境理論分析框架下提出「情境刺激──消費心理過程──行為結果」的概念模型，從情感與主體特質互動的視角分析了產品與他人「相異」、「相似」兩類特殊情境下的主體消費心理過程。研究結果表明，以上兩種情境均會導致主體產生認知失調行為。與此同時，李華敏和崔瑜琴（2010）認為，情境是影響個體消費行為的重要因素。基於貝爾克的情境理論，該研究提出影響消費行為的六類 17 個因素，即心理、環境、物質、時間、行銷及互動維度，研究結果表明，情境因素對消費行為有顯著影響作用。

（三）研究啟示

情境是個體知覺的環境，是個體行為發生過程中與之相關的「環境」因素。從情境的結構組成來看，弗雷德里克森（Frederiksen，1972）認為，主體行為情境包括物質環境、社會環境和任務定義三個方面，後經過貝爾克，擴展為現有的五因素情境結構。情境是體現時空與環境因素的一個具體場域。就顧客消費行為而言，任何個體的行為決策必然發生於某一具體場景之中，而不同場景的結構因素必然會對主體情緒、反應及行為產生影響。旅遊作為發生於「非慣常」環境中的一種主體行為，旅遊風景區、旅遊目的地乃至旅遊世界的氛圍情境，均會對遊客出遊行為及決策產生一系列的直接作用（謝彥君，2005）。體驗作為旅遊過程中主體所獲得的一種心理狀態及主觀感受，該種情緒狀態的建構脫離不了物理環境、社會環境乃至旅遊任務定義的系統影響作用。正如，謝彥君和屈冊（2014）在分析情境對遊客情感的影響研究中所表述的觀點，旅遊情境是為滿足遊客體驗而設計出的體驗軸，透過組織與遊客間的共同作用，進行旅遊產品的生產，即情境是一個交流的舞台。情境是直接影響遊客體驗結果的重要前置因素。因此，貝爾克的情境分析框架為深入剖析旅遊者現地情感體驗狀態建構要素，提供了重要的理論基礎和視角指引。

二、情感認知評價理論

（一）核心觀點

第二次世界大戰結束後，心理學研究興起的認知革命，將心理學帶入「認知帝國主義」的境地（尹繼武，2009）。認知心理學成為心理學理論研究的重要典範。其中，關於情感與認知關係的問題成為 1980 年代以來心理學研究的焦點議題之一。在這之前，認知心理學並未對情感給予過多的學術關注，主要的議題集中在認知與情感的先後邏輯順序上。扎榮茨（Zajonc，1984）認為，認知與情感是相關獨立的，且情感在時間上先於認知而存在。與扎榮茨的研究觀點不同，拉薩魯斯認為，認知是情感產生的必要條件，個體情感的產生必須經過認知的過程才能實現。此後，巴克（Bunk）對認知與情感先後關係問題的研究，再一次將認知心理學的重點集中在二者關係上。至此，認知與情感的關係、相互作用及對決策影響的研究，成為認知科學、神經科學及認知心理學關注的重點之一，進而發展出一系列相關理論，如情感的認知評價理論、動機分化理論等（孟昭蘭，1985）。

情感認知評價理論（Cognitive Appraisal Theory of Emotions，CATE），又被稱為情感認知理論，是 1950 年代由美國心理學家瑪格達·B·阿諾德（Magda B. Arnold）在情感心理學研究基礎上，提出的一個影響深遠的情感理論學說（喬建中，2003）。後經理查·S·拉薩魯斯（Richard S. Lazarus）擴充後形成重要的情感理論，並在 1980 年代成為情感研究中的一個活躍領域（尹繼武，2009）。

阿諾德指出，由於科學研究條件的局限，要認清情感在大腦中的產生機制，必須先明白知覺到情感及行為的生理運作機制。阿諾德將認知因素融入「環境——生理——情感」的情感路徑中，進而分析主體情感產生的調節過程，為情感研究提供了新的視角。

因此，在情感理論發展史上，以阿諾德為核心的情感理論被視為第二代情感學說的代表（喬建中，2008），對現代情感心理學研究有著不可忽略的影響力。與此同時，拉薩魯斯對阿諾德的情感認知評價理論再進一步的延伸，

從評價的不同層面，對環境事件的刺激與情感產生間的關係做出分析。綜上所述，現代情感心理學研究認為，主體獲得的情感受到認知過程、個體生理狀態及外部環境事件三個方面的作用。其中，認知過程是決定主體情感品質或性質的核心要素。

　　以阿諾德為代表的情感認知評價理論，基本思想是將環境影響從外部客觀的刺激引向認知評價，將生理影響從自主神經系統的喚醒活動，推向大腦皮層的高級認知活動（喬建中，2003）。該理論的核心觀點有：刺激物必須透過主體的認知評價，才能引起一定的情感；依託大腦皮層的認知活動，對情感的產生具有重要作用。

圖4-7　情感認知評價理論概念模型

　　阿諾德的情感認知評價理論，從外部環境影響和生理影響兩個層面對情感的產生做出解釋。在環境影響層面，環境中的刺激事件不能直接導致情感的產生，只有經過認知評價的過程才能確定情感。其中，認知評價是一個確定刺激事件與主體關係的過程，主要涉及「價值」的判斷，即主體對好與壞、滿意與不滿意的價值判斷（喬建中，2003）。當個人認識到刺激事件與主體關係對人的意義後，情感及體驗才會產生。與此同時阿諾德指出，不同的個體對於刺激事件與主體的關係認知存在差異，進而產生不同性質和不同程度上的情感獲得。

　　作為對阿諾德情感認知評價理論的擴展，拉薩魯斯的情感認知評價理論的核心觀點是：在情感活動中，人是透過對刺激事件與自身「關係」的不斷評價來獲得情感。這個過程是由初級評估（Primary Appraisal）、次級評

估（Secondary Appraisal）和再評估（Aeappraisal）三個階段所構成的。具體為：

　　（1）初級評估。初級評估表現為外部刺激事件與主體關係的價值評估與判斷，其目的是個體對利害關係、好與壞、滿意與不滿意等的評判。

　　（2）次級評估。次級評估是對主體為應對外部刺激事件，而擬做出的行動及其控制的評估與判斷。

　　（3）再評估。再評估發生在個體對外部刺激事件做出行為反應後，是主體對情感及行為反應適應性與有效性的評價。當個體認為對外部刺激事件的情感或行為反應是不恰當的，主體會對次級評估乃至初級評估做出調整，以獲得符合自身合理解釋的價值或意義結果。

　　綜上所述，拉薩魯斯的情感認知評價理論認為，外部環境的刺激與主體的關係是動態演變的，即在情感的「環境──生理──情感」模式中，個體的認知評價活動並非一次完成，相反是經過初級評估、次級評估及再評估的互動過程所共同實現的。與此同時，亦認為個體情感的產生還受到社會文化、個體經驗及人格特徵的影響。其中，社會文化對個體情感的影響，主要透過引導社會關係及價值判斷來發揮作用。

　　基於阿諾德和拉薩魯斯的的觀點可以得出，情感認知評價理論主張情感是個體根據自身的價值、目標等進行的評估結果（陳璟，等，2014），情感的產生是環境刺激、生理活動（主體行為）及認知過程所共同建構的個體反應。情感主要是由特定的認知評估所激發而產生的，而在這其中價值判斷是個體認知評價的核心。

　　（二）應用現狀

　　情感認知評價理論廣泛應用在消費者決策、情感意識、組織行為與健康，以及國際關係的聯盟信任等研究領域中（Bunk，Magley，2013；Hosany，2012；Ma Jianyu, et al.，2013；樊建鋒，費明勝，2014；嚴瑜，等，2014；尹繼武，2009）。在旅遊研究中，霍撒尼（Hosany，2012）以情感認知評價為理論框架，檢驗了旅遊目的地中遊客情感反應的前置變量，研究

結果表明，目標一致與內在的自我相容，是喜悅、愛和積極驚喜的主要決定因素。與此同時，馬建宇等（Ma Jianyu, et al.，2013）學者基於認知評價理論，以主題公園為研究對象，透過問卷調查收集 645 份遊客樣本，實證了影響旅遊體驗中遊客情感產生的前置影響因素。在組織行為與健康研究中，樊建鋒和費明勝（2014）以情感認知評價理論為基礎，分析了消費者行業汙名意識的形成路徑，認為個體對事件或環境的認知評價，決定了消費者的情感品質。行業汙名意識來自消費者對負面情感的評價，而負面情感直接受情緒維度及重要性維度的影響。在工作場所的無禮行為研究中，巴克與曼格力（Bunk，Magley，2013）透過問卷調查獲取的 522 名美國工人數據為樣本，實證了情感認知評價的理論假設，並指出個體對無禮行為的認知評價直接影響其情感反應。與此同時，嚴瑜、吳藝苑及郭永玉（2014）以情感認知評價為理論框架，構建了工作場所無禮行為的「認知──情緒反應」模型。在該理論模型中，員工的認知和情緒反應為中介變量，並認為無禮行為中的認知評價直接影響受害者的情緒反應，而評價的差異會觸發複雜的個體情感反應，進而直接影響主觀幸福感。

（三）研究啟示

情感認知評價理論為個體決策研究提供了新的介入視角，認知內容的變化是判斷個體情感的重要基礎指標（Haithem, et al.，2009）。從情感認知評價的操作層面來分析，情感是主體在一定情境下依據價值、自身目標等標準，進行評價所獲得的「結果」（陳璟，姜金棟，汪為，李紅，2014）。在這其中情境、價值及預計目標，是主體情感激發的重要前置因素。在既有的旅遊體驗研究中，現地活動階段中的遊客情感體驗建構僅僅被視為各相關要素直接作用的結果，即遊客的愉悅體驗是旅遊場景下外部環境刺激事件的直接作用結果。從認知心理學的研究視角來看，這種研究典範一方面忽略了遊客情感體驗的階段性、連續性與累積性特徵，另一方面則忽略了遊客情感體驗演變過程中的「調控」機制。正如阿諾德和拉薩魯斯的研究觀點，情感的產生是外部環境、生理反應與認知評價的過程性結果。那麼在現地活動階段中，旅遊者情感體驗的產生與演變勢必要經過主體的「認知評價活動」，即遊客愉悅體驗的獲得，是對已獲得的情感價值、目標等評價而做出的「合理

解釋」。綜上所述，阿諾德和拉薩魯斯的情感認知評價理論，對於深入解析旅遊體驗過程中的情感激發機制，提供了重要的理論基礎。

第四節 本章小結

　　基於對旅遊體驗的文獻梳理、既有的研究中存在的問題、本研究擬解決的問題及對體驗的本體的溯源，本章對旅遊體驗中遊客體驗建構、認知及調控的理論背景進行闡述。根據文獻回顧等，選取社會建構主義理論、情感控制理論、情境理論和情感認知評價理論作為理論基礎，對後續旅遊體驗要素的分析及模型建構提供理論指導。社會建構主義作為一種認識論及方法體系，為旅遊體驗研究提供了全新的視域。從社會建構主義所彰顯的核心觀點來看，即個體主動性、社會性及社會性過程、客觀現實與主觀現實、他人及關係、情境與互動等，為理解主體心理活動及外在行為表現提供了觀察視角。情感控制理論是以考察社會交互作用為內容的研究框架，可以用來調查印象形成、事件建構和評價的過程。情感控制理論的特點，在於使用數學公式和方程式來描述場景下主體情感反應的過程，闡明了人們維持和重建情感反應的基本路徑，為全面探索社會互動過程中主體情感的演變，提供了重要的指引。與此同時，作為重要的理論補充，情境理論和情感認知理論則從微觀視角，分析了個體行為及反應產生的機制與過程。貝爾克的情境理論認為主體行為是情境、標的物和個體相互作用產生的結果，物理環境、社會環境等會對個體行為的建構產生直接影響。此外，阿諾德和拉薩魯斯的情感認知評價理論提出「環境——生理——認知——情感」的分析路徑，認為人是透過對刺激事件與自身「關係」的不斷評價來獲得情感。這一觀點為全面理解遊客情感體驗的調節與修正，提供了重要的理論支撐。

第五章 旅遊體驗要素釋義

　　為了把握旅遊體驗要素的本質，本章首先對旅遊體驗的概念特徵、結構屬性進行探討。在此基礎之上，本章對旅遊體驗要素的概念進行界定。同時，透過不同視角解讀旅遊體驗要素的特徵，提出識別旅遊體驗要素的兩個基本

視角，即情感與過程，而情感則是在不同階段中，使遊客體驗得以實現的基本元素。

第一節 旅遊體驗要素的概念內涵

一、基本概念釋義之旅遊體驗

體驗是旅遊研究領域中的重要基礎概念。對於旅遊體驗概念的界定，中國國內和海外學者有著不同的解釋和認知過程。受限於旅遊研究的學科背景差異，人類學、社會學、心理學、管理學乃至經濟學視角下的旅遊體驗概念、定義及描述等相繼被提出。各種旅遊體驗概念的出現，一方面擴展了旅遊體驗研究的視域，利於打破純粹的學科邊界，進而實現旅遊體驗研究的「融合」；而另一方面也造成了現實概念的「衝突」，即不同旅遊體驗概念所承載「意識」之間的矛盾。旅遊體驗究竟是一種類別行為，還是主體的情感狀態？為了把握體驗要素研究的「本質方向」，本節將對旅遊體驗、旅遊體驗要素等概念進行分析和界定。

（一）旅遊體驗概念

由於旅遊體驗定義的表述較為多樣，本研究僅選擇有代表性的部分展開論述。謝彥君對旅遊體驗的定義有三種不同的表述，在第一版《基礎旅遊學》中，謝彥君（1999）將旅遊體驗的概念界定為「旅遊個體透過與外部世界取得連繫，從而改變其心理水平並調整其心理結構的過程。」在該定義中，旅遊體驗是在經驗活動中所獲得的，是主體的心理活動與旅遊資源等客體間互動後的結果，具有時序過程的顯著特徵。在第二版《基礎旅遊學》中，謝彥君（2004）對旅遊體驗的概念進行部分修正，從時間維度將主體與旅遊客體間的連繫規定為「暫時性」的接觸。在第三版的《基礎旅遊學》中，謝彥君（2011）對旅遊體驗的定義有較大的調整，將其定義為「旅遊世界中的旅遊者在與其當下情境深度融合時，所獲得的一種身心一體的暢爽感受。」 透過對謝彥君旅遊體驗概念的分析可以發現，早期研究中的旅遊體驗是主體的一種心理狀態。儘管對於心理狀態的屬性認識，謝彥君並沒有給予清晰的界定，但不可否認的是，旅遊體驗的根本是遊客的心理感知，是主體的內隱狀態，

而非顯性的旅遊類別。同時，在第三版的旅遊體驗定義中，謝彥君進一步界定了遊客所獲得心理狀態的特徵，即體驗是暢爽感受。在該定義中，暢爽感受涵蓋了世俗和審美愉悅這兩種積極的屬性狀態。

　　基於服務品質和滿意度視角，蘇勤（2004）認為，旅遊體驗是「旅遊者在旅遊過程中獲得的旅遊需要的滿足程度，這種滿足程度是旅遊者動機、旅遊者行為、旅遊地所呈現的經過、產品、旅遊設施、服務之間的相互作用的結果。」建構於體驗視角下的旅遊學科體系分析，龍江智（2005）認為，「體驗是個人以旅遊場作為劇場，所進行的一種短暫休閒體驗活動。」旅遊體驗是一種心理平衡的調節方式，目的在於各種心理欲求的滿足。旅遊體驗的本質是精神追求（龍江智，盧昌崇，2009）。孫根年和鄧祝仁（2007）將旅遊體驗界定為「旅遊者透過感覺器官與思維活動，對所處景觀環境與過程經歷的體會與感驗。」同時，李耀珍（2010）認為旅遊體驗是「遊客在旅遊過程中，藉由過去的經驗與當時環境的影響，獲得其生理與心理上的體驗。」

　　在《旅遊體驗的性質與結構》一書中，陳才（2010）將旅遊體驗定義為「一種個人的、主觀的且具有高度異質感的內心感受」。透過對旅遊體驗核心要素的識別，徐銳（2012）將旅遊體驗概括描述為「旅遊體驗，指旅遊者短期情境性的情感體驗歷程，這一歷程實現了旅遊者精神層面上的新陳代謝，是自我更新的過程。」趙劉、程琦及周武忠（2013）從現象學視角入手，對旅遊體驗的本體與意向進行描述及再構，認為旅遊體驗是「整個旅遊過程帶給遊客的意識結果，是作為一條心流體驗而存在，裡面蘊藏著綜合而豐富的意識表現。」吳晉峰（2014）認為，旅遊體驗的概念內涵可以進一步區分為「遊客個體」和「人類」兩個層面。其中，遊客個體旅遊體驗是「遊客個體從一次完整的旅遊活動過程，所獲得的具體旅遊體驗，是非常豐富、多樣化和個性化的」；人類旅遊體驗是「人類精神自由的最高境界『審美』」。此外，陳偉（2015）認為旅遊體驗是「個人在展開旅程的過程中產生的一種態度和感受，並在此基礎上形成的情感體驗」。陳再福和郭偉鋒（2016）將遊客體驗界定為「在由各種旅遊資源、旅遊活動、事件和其他遊客進行互動而構成的情景氛圍中，遊客所獲得的種種身心感受」。

在海外旅遊體驗定義方面。布爾斯廷、麥卡諾、科恩等學者均從不同的學科視角給予旅遊體驗相關的看法和分析。例如，旅遊體驗是流行的消費行為、真實性的獲取等。基於服務體驗視角，奧托和里奇（Otto，Ritchie，1996）認為，旅遊體驗是「參與者所感受到的主觀精神狀態」。瑞恩（Ryan，1997）進一步將旅遊體驗定義為是「旅遊產業管理者為消費者創造出一個包括娛樂、學習等多功能休閒活動的體驗平台，這種體驗將給消費者深刻的記憶。」施密特（Schmitt，1999）認為旅遊體驗是「由於個體透過對事件的直接觀察或參與，而產生的個別化感受與個人心理狀態之間相互作用的結果。」同時，李義平（Li Yiping，2000）將旅遊體驗概念化為「具有多重功能的遊憩活動，包括娛樂和學習」。斯塔姆鮑裡斯和斯蓋亞尼斯（Stamboulis，Skayannis，2003）將旅遊體驗定義為「旅遊者與目的地之間的互動，目的地是經驗的場所，旅遊者是經驗的演員」。而作為一種存在形態，拉森（Larsen，2007）將旅遊體驗界定為「過去的個人旅遊相關活動，能夠被長期記憶」。此外，還有學者認為旅遊體驗是「一種可以帶給消費者回憶的精神之旅，這種回憶可以是完成某些特殊的事情，學到一些東西或者獲得樂趣」（Sundbo，Hagedorn-Rasmussen，2008）。

（二）旅遊體驗概念的特徵分析

為了進一步辨識旅遊體驗的概念內涵，本文使用文本挖掘方法，對蒐集到的旅遊體驗概念進行特徵解析。文本挖掘是一種觀察性的分析方法，本質是對文本內容進行壓縮、歸類及簡化（Stemler，2001），主要過程包括詞頻分析和網路語義圖建構。採用 RostCM5 軟體對所收集的旅遊體驗概念進行字段分析，而得到詞頻、社會語義及灰度共生矩陣等方面的分析結果，並根據字段間的灰度共生矩陣進行旅遊體驗定義中關鍵詞的社會網路及關係分析，為深入認識旅遊體驗概念的結構關係做出指引。

在旅遊體驗概念的詞頻分析中剔除重複及無意義詞組，發現重複率在 2以上的詞條共計 32 個（表 5-1）。其中，「過程」、「心理」、「獲得」、「感受」、「個體」是旅遊體驗概念結構中重複率較高的五個詞條。

表5-1　旅遊體驗概念的詞頻分析表

詞條	詞頻	詞條	詞頻	詞條	詞頻	詞條	詞頻
旅遊體驗	23	感受	5	功能	2	娛樂	2
旅遊	13	個體	4	記憶	2	滿足	2
過程	8	結果	3	水平	2	改變	2
旅遊者	6	消費者	3	程度	2	意識	2
獲得	6	經驗	3	學習	2	主觀	2
心理	6	精神	3	身心	2	休閒	2
遊客	5	外部	2	環境	2	回憶	2
體驗	5	調整	2	結構	2	相互作用	2

　　透過建立特徵詞的共詞矩陣及分析文本的網路語義圖，觀察旅遊體驗定義中各詞條間的社會關係（圖 5-1）。分析發現，「旅遊體驗」為一級核心詞彙，「遊客」、「獲得」、「旅遊」、「體驗」、「過程」、「心理」、「行為」、「改變」為二級詞彙，其中，「旅遊體驗」又以「過程」、「心理」、「獲得」、「旅遊者」為高頻關聯詞彙。

圖5-1　旅遊體驗概念的網路語義圖

　　透過對旅遊體驗概念的量化分析，可以發現旅遊體驗的本質具有以下幾個方面的特徵。第一，旅遊體驗的目標是遊客的「心理」狀態獲取。遊客的心理狀態或水平具有結構性的特點，並可以進一步改變和調整「感受」或「感驗」。第二，旅遊體驗是一種行為過程。透過與外部世界的「交互作用」，旅遊者獲得豐富的身心體驗。第三，旅遊體驗的結果形式是多樣化的。旅遊體驗可以是一種精神結果，也可以是旅遊者的經歷，並且可以以記憶的形態進行長期儲存。既有的旅遊體驗的概念、定義及解釋等已經能夠滿足與體驗相關的延伸研究需求，因此本研究不再對旅遊體驗進行概念定義。與此同時，基於既有的旅遊體驗概念及其特徵分析，本文採用謝彥君在第三版《基礎旅遊學》中的旅遊體驗定義作為本研究的基礎概念。

二、核心概念釋義之旅遊體驗要素

（一）要素

　　作為本文研究的重點與核心，在清晰界定旅遊體驗要素的概念邊界之前，有必要對要素的分析邊界做出釋義。

在《說文解字》中，「要」為「身中也」，象形，中間像人形，兩旁為兩手形，本義為人腰（許慎，徐鉉，1972）。《漢語大詞典》中，「要」同時具有 18 種詞義內涵：綱要、要點；重要、主要；權柄；重要的地位或職位等。《商君書·農戰》記載有「故其治國也，察要而已矣」。因此，從字源的出處來看，要是人體結構中的重要組成部分，具有不可或缺的基本特性。

要素作為一個近現代才出現的詞彙，魯迅在《書信集·致王喬南》中描述：「我的意見以為，《阿 Q 正傳》，實無改編劇本及電影的要素。」在要素的釋義方面，《漢語大詞典》將其解釋為「構成事物的必要因素」（漢語大詞典編纂處，1991）。在《國語辭典》中，要素是「構成事物的原質」（中國大辭典編纂處，2011）。在《現代漢語詞典》中，要素是「組成系統的基本單位」。其較為詳細的解釋是：要素具有層次性的特點，即要素與其所構成系統是相對存在的。相互獨立的要素按照一定比例連繫來組成系統，並決定系統的性質。同一要素在不同系統中其性質、地位和作用有所不同。與此同時，在《牛津英語大辭典》中，要素有兩種不同的詞義解釋。首先，要素被定義為抽象事物的某個部分或方面，特指必不可少的或特有的部分、方面。其次，要素是基本物質單位，不能透過化學手段等轉換或分解為其他物質，是構成事物的主要成分。因此，透過對要素原意的概念分析，本研究認為：要素是構成某一系統或事物所必備的基本元素。該元素屬於事物的原質單位，具有不可再分解的結構特性。同時，從系統建構的視角來看，要素是構成或組成系統不可或缺的結構單位，即要素是事物必須具有的實質或本質、組成部分。此外，與其他特徵屬性元素的本質區別在於，要素屬於系統內部研究的範疇，應當從事物或現象「本身」來分解或識別其組成或結構單位，而非外部視域下的因果元素。

（二）旅遊體驗要素概念

綜觀前人研究成果，體驗已然成為旅遊學科體系中的重要組成部分。既有的成果對旅遊體驗的外部影響因素等做出系列分析（劉紅陽，2012；徐銳，2012）。但是，回歸到體驗概念的本身，從體驗自身進行結構要素分析的理論及量化研究幾乎未見。造成以上現狀的根本原因在於，一方面旅遊體

驗研究未能把握「情感」和「過程」兩個基本理論特徵，即旅遊體驗的概念泛化造成體驗研究偏離其本質；另一方面則是現有研究未能對體驗要素做出清晰的概念界定與邊界識別，從而造成旅遊體驗要素與影響因素間的用詞「錯亂」。

綜合既有的文獻及學者們對旅遊體驗和要素的概念界定與分析，本研究嘗試對旅遊體驗要素做出研究界定及概念表述。本研究認為：旅遊體驗要素是建構遊客情感體驗過程完整性的結構元素，其目的是描述不同體驗階段下遊客所獲得的心理感受。

具體而言：

（1）旅遊體驗要素屬於情感要素範疇。在旅遊體驗的本質探討及概念分析中，眾多學者給出不同學科背景下的屬性解釋。總結而言，旅遊體驗是遊客所獲得的情感、暢爽感受、痛苦與快樂或是記憶。與此同時，從遊客體驗的實現過程與階段性成果來看，遊客體驗前的「心」之嚮往、現地活動階段下的情感投入與愉悅獲取、後期體驗階段中的回味與觸「景」生情等，都表現出強烈的心理特質，即建構遊客體驗過程與結果的要素均屬於情感元素。

（2）旅遊體驗要素具有結構性特徵。由遊客情感體驗獲取的過程來分析，旅遊體驗的建構呈現由高到低遞進的階段性趨勢。在不同階段中，建構遊客暢爽感受的要素具有唯一性，不能跨階段使用。例如，現地旅遊體驗階段中，屬於情感認知層面的體驗要素不能被用於進行體驗價值的評價。另一方面，旅遊體驗要素的結構性又表現為要素的不可或缺或必備性。作為建構遊客體驗的基本單位，要素的缺失將不能確保遊客體驗的完整性。

（3）旅遊體驗要素貫穿於遊客體驗過程中。既有的研究證實，遊客體驗是具有不同階段屬性的動態演變過程。例如，阿霍（Aho，2001）將情感體驗識別為導向、依戀、遊覽、評價、儲存等七個演化階段；龍江智（2005）將體驗分為形成、進行、評價與影響三個階段；瓦羅（Volo，2009）認為體驗過程包括感覺、感知和記憶三個階段。儘管不同視角下的旅遊體驗過程有顯著區別，但作為情感體驗獲取的基本單位，旅遊體驗要素存在於不同的體驗階段中。旅遊體驗要素是建構遊客體驗過程完整性的基本結構元素。

　　此外，從遊客情感體驗獲取及實現的歷程來解讀，「情感」與「過程」也可以被理解為是構成旅遊體驗的兩個「基本元素」。旅遊體驗的獲取和實現途徑有著不同視角的解釋，但遊客體驗的情感結果卻離不開「情感」的投入及其階段性演變過程。

三、旅遊體驗要素與影響因素的區別：內隱與結構

　　在《國語辭典》中，因素是「構成事物發展的原因」（中國大辭典編纂處，2011）。在《漢語大詞典》中，因素被釋義為「決定事物成敗的原因或條件」（漢語大詞典編纂處，1991）。《牛津英語大辭典》解釋因素為「引起某結果的情況、事實或影響。」與此同時，《國語辭典》將影響解釋為「如影之隨行，響之隨聲」，即「一方發生一種動作而引起他方發生或行動的作用」（中國大辭典編纂處，2011）。因此，影響因素可以理解為引誘或造成某行為發生的原因與條件。

　　儘管既有的研究對於影響因素的結構屬性（內部或外部）未能有清晰的認定，但基於文獻梳理發現，旅遊體驗影響因素的研究均未能回歸到體驗的「本身」。旅遊體驗影響因素的識別忽略了體驗的情感特質。從表象層面來看，旅遊體驗影響因素研究已經演變成為具有外顯特徵的客觀元素研究事實。例如，有學者從遊客因素（知識和旅遊經歷）和目的地因素（資源、產品、設施、環境及市場行銷）兩個層面來分析茶文化旅遊體驗影響因素。此外，還有學者分析旅遊產品價格、配套服務設施等，對遊客體驗的影響程度。正是由於未能把握旅遊體驗的本質，進而造成旅遊體驗要素與影響因素用詞的錯亂，而這一「現實」也有助於我們清晰地識別旅遊體驗要素與影響因素之間的本質區別。如上文所述，旅遊體驗的核心是情感體驗。旅遊體驗要素是具有主體特徵的情感元素，而非外部客觀元素。此外，從屬性層面來看，要素是建構遊客體驗的結構性元素，如有缺失則必然不能保證遊客情感體驗的完整性及體驗獲取。與之相反，旅遊體驗影響因素則主要突顯外部因果關係，僅會調節遊客體驗品質的高低。

　　基於以上分析，本研究從旅遊體驗的概念定義、旅遊體驗要素與影響因素的屬性特徵等方面，提煉關鍵詞進行對照和區別（表5-2），有助於理解本研究的基礎。

表5-2　旅遊體驗要素與影響因素的特徵區別

指標	旅遊體驗要素	旅遊體驗影響因素
視角	屬於系統內部範疇 強調體驗「自身」	外部範疇
屬性	結構關係 唯一性	因果關係
特性	不可分解 基本單元	可分解
類別	情感要素	主客體、環境、服務設施等綜合要素
應用階段	貫穿於旅遊體驗全過程	現地體驗階段中

第二節　旅遊體驗要素的過程性認識

一、旅遊體驗的基本特徵：過程

　　旅遊體驗是由主觀世界主宰、客觀世界構築的連續綜合體（謝彥君，2005），情感狀態則是旅遊體驗連續綜合體的本質。在情感體驗的獲取歷程中，遊客經歷著具有不同屬性特徵的連續階段。在這其中，過程是描述和彰顯旅遊體驗的基本特徵單位（Aho，2001）。

　　對於旅遊體驗的過程性認定，學者們也有著不同的解釋。謝彥君（2005）認為，旅遊體驗是由遊客個體賦予其特殊存在意義的主觀心理過程。同時，體驗還是對生活及其意義建構的過程（謝彥君，2005）。旅遊體驗也可以被視為是主體心理過程的函數（Larsen，2007）。拉森和莫斯伯格（Larsen，Mossberg，2007）認為，體驗是與社會文化及各類系統相關的主觀、個性化過程。姜海濤（2008）認為，旅遊體驗是場的互動過程，是遊客期望場與旅遊地食宿場、遊覽場、娛樂場及購物場四個情境場之間的互動，實質是建構於場的互動基礎之引發上的主體心理過程（武虹劍，龍江智，2009）。基

於遊客體驗真實性訴求的動機，陳興（2010）認為旅遊體驗是「虛擬真實」的過程。在探索旅遊體驗研究的新視角中，陳才和盧昌崇（2011）將體驗視為主體「認同」的心理過程。

正如謝彥君和謝中田（2006）所言：「旅遊體驗既是一個心理過程，也是一個物理過程。」不可否認的是，遊客體驗的實現離不開時空交換的物理演變過程，但是更為本質的理解是：旅遊體驗是精神追尋的旅程（龍江智，盧昌崇，2009）。作為體驗外殼的時空關係與旅遊產品等，是維護遊客體驗系統運行的基本或是必然發生條件，而建構遊客體驗意識或存在意義的卻是以情感為載體的基本元素及其所屬操作要素。綜上所述，過程是旅遊體驗的基本特徵。旅遊體驗的過程性是主體的心理狀態演變，是對遊客累積情感歷程的描述。

二、旅遊體驗的過程分解

（一）時空維度視角下的體驗過程結構

「時空外殼」是體驗乃至旅遊發生的基本要求，也是解構旅遊體驗物理發生過程的基本視角。對於旅遊體驗發生的時空過程及其演化階段，既有的研究主要從旅遊體驗發生的準備階段（Pre-travel）、現地活動階段（On-site）和後體驗階段（Post-travel）三個方面進行體驗過程的研究（Aho，2001；Borrie，Roggenbuck，2001；Quinlan Cutler，Carmichael，2010；Vittersø，Vorkinn，Vistad，Vaagland，2000；馬天，謝彥君，2015）。例如，阿霍（Aho，2001）描述了旅遊體驗發生的前中後三個階段，並進一步根據遊客體驗的情感變化歷程，將體驗發生的三個物理階段細分為七個階段屬性。馬天等人（2015）將旅遊體驗的建構過程分為預期體驗、現地體驗與追憶體驗三個階段。與此同時，現地體驗階段中的建構、認知及評價要素等，也是旅遊體驗過程結構研究的重點（陳興，2010；佟靜，張麗華，2010）。透過對旅遊體驗發生過程的時空維度分解，發現既有體驗過程的研究幾乎集中在旅遊者的現地體驗階段中，有關後旅遊體驗階段的研究則相對較少。例如，桑森垚（2016）透過定性編碼方法，解構了後體驗階段下影響

體驗記憶形成的要素（時間點、情感和認知）。潘瀾等人（2016）量化分析了旅遊體驗記憶的影響因素等。

（二）存在狀態視角下的體驗過程認識

存在狀態的本質是主體自我建構的旅遊意識及深度、層級狀態。作為一個複雜的心理過程，在借鑑現代意識譜理論分析的基礎上，龍江智和盧昌崇（2009）認為，遊客的體驗過程可以區分為以下五個階層：感官體驗、認知體驗、情感體驗、回歸體驗及靈性體驗。各體驗過程代表著不同階段主體意識的展示，而意識也在不斷地發展，即由淺發展到深、由分裂演變為「天人合一」的精神境界。其中，感官體驗屬於表層意識感受，是透過感覺器官對旅遊世界接觸而產生的普通經驗，與精神中心完全分離。認知體驗是基於感官體驗的基礎上，對所獲取訊息的判斷，受到訊息豐富度、真實性程度影響。情感體驗則是主體的情感感受。回歸體驗和靈性體驗則分別表示主體意識進入深度層面，與其精神中心產生高度融合的境界。龍江智等人從遊客意識演進（主體存在狀態）的視角，分析了旅遊體驗的階段屬性，為深入認識遊客體驗的建構要素提供了重要理論基礎。但從實踐層面來看，對於如何區別不同屬性的體驗過程仍然存在困難。情感、回歸及靈性體驗所代表的是主體與其精神中心的連結程度，對於如何區別以上三種體驗過程仍然存在主體認知的不確定性。

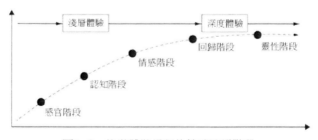

圖5-2　旅遊體驗過程的情感演變階段

（三）遊客認知視角下的體驗過程分析

麥金托什與普林迪斯（McIntosh，Prentice，1999）在分析真實性體驗的過程中指出，遊客真實性體驗的認知包含三個不同的心理階段。第一個階段是增強同化（Reinforced Assimilation），即將所獲取的新訊息，再次與過往的生活經歷進行比較，並被遊客賦予新的主體意義；第二個階段是認知感覺（Cognitive Perception），即基於以往經歷而移情、投入的經驗學習過程；第三個階段是追溯關聯（Retroactive Association），即遊客將新的體驗，改變或同化為熟知體驗的一種行為。值得注意的是，以上三個階段的真實性體驗心理認知的過程，均發生在遊客的現地體驗中。

瓦羅（Volo，2004）認為，遊客體驗的認知過程還可以特徵化為以下四個維度：（1）可達性，獲取旅遊體驗的便利程度；（2）情感轉移，獲取情感體驗的程度；（3）便利性，獲取旅遊體驗的努力程度；（4）價值，旅遊體驗的價值。透過對旅遊體驗概念的再次建構。瓦羅認為，遊客體驗是一個從「感性認識」到「理性認識」的心理過程。在這一過程中，遊客體驗的認知過程先後經歷感覺（Sensation）、知覺（Perception）和記憶（Memory）三個階段。遊客透過感覺器官獲取最初的心理感知，對其進行感覺解釋，並以記憶的形式進行儲存。此外，從遊客的心理認知視角出發，拉森和莫斯伯格（Larsen，Mossberg，2007）還將遊客體驗過程劃分為期望（Expectation）、知覺（Perception）和記憶（Memory）三個認知階段。

三、旅遊體驗過程屬性分析

透過對旅遊體驗不同視角、階段的過程解構分析，本研究認為旅遊體驗的過程具有如下屬性。

首先，體驗過程是時空與情感的同一性和融合。時空關係是遊客體驗發生的必備物理條件，並由此衍生出體驗前、體驗中／現地體驗、體驗後／後體驗行為的三個體驗階段。但是，基於遊客存在狀態及認知視角下的體驗過程，解讀發現不同體驗階段所運載的「實質」是遊客的心理情感狀態。正如阿霍（Aho，2001）、龍江智等（2009）的研究，不論是現地活動階段還是遊客體驗的全程階段，能夠彰顯遊客體驗存在意義的只有主體的情感歸屬。

因此，時空關係與主體情感是相輔相成的，共同建構遊客體驗過程的完整實現。

其次，現地體驗階段中的主體情感具有差異性，並可進一步分解。現地體驗階段中的主體心理狀態及情感所屬一直以來是旅遊體驗研究的重點，並受到學界的廣泛關注。龍江智等人（2009）從主體意識層面將現地體驗中的遊客心理感知區別為五個連續階段，為深入認識遊客的體驗建構提供了理論基礎。但不可否認的是，既有的研究從意識層面來解構體驗過程，仍然存在主體自我認知的模糊性，即如何量化「我」與「精神中心」的實際距離。相反，從主體的情感視角來看，現地體驗階段中的遊客情感具有累積特徵或階段屬性。從主體的情感投入、獲取及價值評價等層面，分析現地體驗階段中的情感所屬，則可以清晰認識體驗建構中的諸要素及動力機制。因此，現地旅遊體驗階段必須關注主體情感的累積特徵。

最後，後體驗階段是旅遊體驗過程的重要組成部分。透過文獻梳理與回顧，體驗過程的研究幾乎集中在遊客現地體驗階段中（Borrie，Roggenbuck，2001；陳興，2010；佟靜，張麗華，2010；謝彥君，徐英，2016）。現地體驗是遊客情感體驗發生和獲取的主要階段，但後體驗階段是維繫主體穩定情感體驗的重要演變階段。范梅南（Van Manen，2016）認為，儘管旅遊體驗具有現地和現時兩個特性，但遊客對以往體驗經歷的「反省」卻是建立在後體驗行為上的回憶。因此，有必要加強對後體驗階段中的遊客體驗建構、行為及影響等的完整體驗過程研究。

四、旅遊體驗要素與體驗過程的關係思考

在哲學定義中，過程是物質運動在時間上的持續性和空間上的廣延性，是事物及其矛盾存在和發展的形式。從經濟學視角來看，過程是輸入轉化為輸出的完整系統，其目的是為了實現轉換增值。作為一個廣義概念載體，過程還是一種手段，透過集成來實現預期的結果。從系統結構觀來看，要素是構成系統或事物所必備的基本元素。如前文所述，旅遊體驗過程是主體心理狀態的演變，是對遊客累積情感歷程的描述。旅遊體驗要素是建構遊客情感體驗過程完整性的結構元素。因此本研究認為，旅遊體驗過程與體驗要素間

呈現並列與演進的結構關係（圖5-3）。旅遊體驗要素存在的根本目的，是建構遊客的心理情感狀態。旅遊者的情感狀態是各階段下主體情感累積的結果，是以體驗過程的連續演變為存在前提的。與此同時，旅遊體驗過程是由前中後三個連續階段所構成的。為確保旅遊體驗過程的完整實現，需要各體驗要素建構各自的體驗階段。

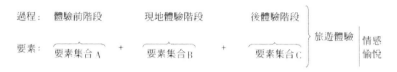

圖5-3　旅遊體驗過程與要素的結構關係

五、過程視角下的旅遊體驗要素解析

為了更清晰地認識不同體驗階段下體驗要素的類屬區別，本研究嘗試從旅遊體驗的預備階段、現地體驗階段及後體驗階段三個連續體中，分析各自要素的特徵所屬，為後續體驗要素的深入挖掘提供理論基礎。

（一）建構過程視角下的體驗要素分析

基於體驗認知過程，謝彥君（2005）將旅遊體驗解釋為主客觀共同建構的連續綜合體。在這個綜合體中，旅遊體驗是由一系列不同類型的「場」要素所建構的，主要包括：依託物理環境的物理場和主體心理環境的心理場兩類。其中，物理場體現為旅遊世界中的行為情境，由提供旅遊服務的設施、資源等組成；心理場則是概念性的氛圍情境，表現為無形的心理環境，具體表現為旅遊者的動機、期望等。

以體驗真實性為研究視角，陳興（2010）認為，旅遊體驗是遊客實現「虛擬真實」的過程。在旅遊者的現地體驗階段中，遊客體驗透過主觀和客觀兩方面的真實性要素進行體驗建構。客觀要素方面，包括旅遊目的地文化的原真性，和旅遊體驗過程的真實性兩類，如服飾、生產生活方式、表演、進入過程的交通工具及旅遊項目設計等。主觀要素則是符號的真實性，是旅遊者對意象符號及象徵的解析。同樣，現地體驗階段中，陳才和盧昌崇（2011）

將主體的心理「認同」納入旅遊體驗的建構過程中。認同是建構在「我」與「他者」之間是否擁有共同信念、分享特質及起源基礎之上的心理狀態（Hall，1996）。在遊客體驗的現地活動階段中，旅遊體驗由目的地認同、角色認同、文化認同和自我認同四個心理狀態構成，其中目的地認同直接受到目的地意象、旅遊動機和遊客旅行經歷等要素影響；角色認同受到社會期望作用；文化認同由情結構成；自我認同則由與他人互動等要素建構。

此外，基於現實的旅遊體驗社會建構視角，馬天和謝彥君（2015）提出，體驗是旅遊者與其建構主體透過多次（初次、再次）建構共同實現的產物。在預期體驗階段中，依託表徵物（如遊記、宣傳片、文學作品等）建構出遊客的意象（Image）／想像（Imagination）；現地體驗階段中，則透過導遊與從業人員來建構主體的意象（Image）；追憶體驗階段中，主要透過遊客的回憶（Recall）來完成後體驗行為。從遊客體驗建構的全程來分析，建構旅遊體驗的要素分別是：想像、意象和回憶。意像是感情被物化的表現，是主客體心靈融合而形成的意蘊與情調（漢語大詞典編纂處，1991）。回憶的本質則是對以往經歷的情感流露。

（二）認知過程視角下的體驗要素分析

在分析現象世界及旅遊世界的遊客體驗過程中，謝彥君和謝中田（2006）再次強調遊客期望的結構性及主動性特徵。在旅遊體驗過程中，遊客透過努力實現預先建立的旅遊期望，或是透過調整體驗過程，來實現原期望中的基本需求等來獲取愉悅體驗。

依託現象學研究的先驗還原與本質直觀，趙劉、程琦及周武忠（2013）提出，旅遊體驗是以體驗心流狀態存在的遊客意識結果，進一步將遊客的體驗意識過程分為知覺體驗、意義體驗與情感體驗三個過程。其中，知覺體驗與龍江智等（2009）提出的感覺體驗同屬一個階段，均由感覺器官來獲取訊息。意義體驗是建構於符號意義上的主體意識，情感體驗則是不同情境下主體角色轉換所產生的情感超越。對心流體驗的總結分析發現，遊客體驗認知過程中的要素，主要包括主體對於符號意義的賦予和不同情境下的情感超越。可以看出，趙劉等人（2013）對遊客體驗本體的描述與構造，也是建立在主

體意識層面上，並強調在體驗認知中遊客的情感與意義給予的重要性及基礎作用。但不可否認的是，作者對於情感的屬性狀態沒有做出清晰的界定。情感是遊客體驗的最終形式，不同體驗階段過程中的情感所屬是不同的，且具有相互轉化、演變等特徵。僅將情感概述為超越日常生活情境下的體驗狀態描述仍然是模糊的。

在分析現地體驗階段下的遊客真實性體驗認知過程中，可以發現麥金托什與普林迪斯（McIntosh，Prentice，1999）所提出的三個心理階段，即增強同化、認知感覺及追溯性關聯，均與遊客以往經歷（Past）有密切關聯。遊客體驗認知，是比較當下經驗與過往經歷，再建立訊息認同和賦予主觀情感。過往經歷是真實性體驗認知的重要要素。

（三）評價過程視角下的體驗要素分析

在分析旅遊體驗的實現過程中，龍江智（2005）指出，旅遊體驗過程分為以下三個階段：旅遊體驗的產生和旅遊期望的形成階段；旅遊體驗的進行階段；旅遊體驗品質評價和影響階段。儘管作者並未對不同階段下遊客體驗評價的元素進行明確說明，但透過對評價過程的分析可以發現，現地體驗階段中的期望，與後體驗階段下的品質評價體系或指標，是遊客體驗評價的重要結構要素。

表5-3　典型旅遊體驗要素解析

發生階段	觀點	體驗建構過程及要素分解	來源
現地體驗	旅遊體驗是「我」與「精神中心」的意識距離	感覺器官獲取經驗資訊： 對資訊進行加工、評價，包括知覺、記憶、思維和判斷等心理過程； 「我」與「精神中心」發生聯繫，強調感受、情感、領悟； 重視象徵和意義，強調情感認同； 自我實現，天人合一，達到靈性體驗狀態。	龍江智、盧昌崇（2009）
現地體驗	旅遊體驗是虛擬真實	旅遊地文化的客觀真實是遊客體驗實現的基礎； 透過旅遊地文化符號的象徵真實向遊客傳遞體驗； 旅遊活動的過程真實。	陳興（2010）
現地體驗	旅遊體驗表示為遊客的意識結果	完整的旅遊體驗包括三個維度： 知覺、意義和情感體驗； 透過感覺器官獲得純粹形式的經驗； 意義體驗是對符號意義的賦予； 實現角色轉換下的情感超越。	趙劉、程琦、周武忠（2013）
體驗全過程	旅遊體驗是社會建構的主體意象	依託表徵物建構出遊客的意象／想像； 透過導遊與從業人員來建構主體的意象； 透過遊客的回憶來完成後體驗行為	馬天、謝彥君（2015）

六、過程視角下旅遊體驗要素識別的基本觀點

　　基於不同過程視角下旅遊體驗要素的分析，本研究認為旅遊體驗要素的識別應當把握以下基本觀點。首先，過程是旅遊體驗要素識別的物理基礎和理論基礎，物理基礎是指，遊客體驗的實現必然符合旅遊體驗發展的階段性演變趨勢。在旅遊體驗過程中，遊客會有空間的位移與時間的漸變兩個維度的物理運動，不同物理階段下遊客體驗建構的要素不同。體驗整體過程中的時空關係及不同階段的特徵所屬，是旅遊體驗要素識別的基本前提。另一方面，從遊客體驗發生的心理狀態來看，旅遊體驗的實質是遊客的心理狀態，即旅遊體驗的「本原」是情感。遊客在情感體驗獲取的過程中，並不是一蹴而就的，相反，遊客的體驗情感是以一種累積的階段性型態所存在，又進一步表明，不同階段下建構遊客「本原」體驗的情感要素是明顯不同的。可以想像，受自我調節或認知失調等機制的影響，建構遊客現地體驗階段下的情感，與後體驗行為中所獲得的情感要素是完全不同的。以上分析表明，遊客體驗要素的識別，必須建立在過程之上。

　　其次，主體性（主觀視角）是旅遊體驗要素建構與分析的出發點。透過文獻梳理發現，不同過程視角下，旅遊體驗要素的組成是有顯著差異的。例如，龍江智等人（2009）提出的感受、情感、領悟；陳興（2010）提出的意象真實；馬天等人（2015）等提出的意象、想像與回憶等。值得注意的是，不同視角、體驗階段下的遊客體驗要素，均是基於主體心理特質上的解構與分析。正如摩根、盧戈西及里奇（Morgan，Lugosi，Ritchie，2010）的觀點：旅遊體驗是一個複雜的心理過程。因此，對於旅遊體驗要素的解讀，必須把握過程和主體心理特質這兩個基本觀點，從心理學視角進行體驗本原和要素的研究。

第三節 旅遊體驗要素的情感性內涵分析

一、情感的界定

（一）情感的內涵與特徵

從詞源結構來分析，情感（Emotion）由拉丁文「e」（外）和「movere」（動）組成，本意是指從一個地方向外移動到另一個地方（徐銳，2012）。在《牛津英語大辭典》中，情感是「從情境、情緒或與他人的關係中，產生的自然本能心態」。與此同時，在《國語辭典》中，情感是「內心有所觸發，而產生的心理反應」（中國大辭典編纂處，2011）。由此可見，從情感的字面解釋來看，情感是主體與外部世界互動後的心理狀態與行為反應。

作為心理學研究的重要概念，自 19 世紀以來，心理學家們對情感展開了深入長期的研究，對情感的載體提出了各種不同的看法。彭聃齡（2004）認為，較為通行的觀點是將情感視為「人對客觀事物的態度體驗及相應的行為反應」，即情感是以「願望和需要」為中介的主體心理活動。在認識和改造世界的過程中，人與現實事物、環境等發生複雜的連繫後，所產生的肯定或否定的態度，並以體驗的形式表現出來的心理過程（徐厚道，2010）。樊潔（2011）認為，情感是主體對客觀事物是否符合自己的需要而產生的態度體驗。從社會性需要的視角分析，羅永忠（2012）指出，情感常與社會性或精神性的需要相連繫，是人在社會化過程中產生的態度或體驗。在消費行為領域方面，情感產生於顧客消費行為過程中，是對產品、服務屬性與獲取價值比較基礎上的情感性反應（Dubé，Menon，2000）。此外，基於哲學分析的視角，譚容培（2004）表明，情感是對主體與對象世界間價值關係的感受和評價，介乎於「需求是否得到滿足」而產生的情感體驗。在情感的結構體系方面，伊扎德（Izard，1977）認為情感由主觀體驗（Subjective Experience）、情緒表現（Emotional Expression）和生理喚醒（Physical Arousal）三個部分構成。溫克爾曼等人（Winkielman, et al.2007）認為，情感是包含了主體可評估的效價心理狀態。因此，情感反應的結構包括效價和喚醒程度兩個部分（羅盛鋒，等，2011）。綜上所述，情感是主體與情境

間互動關係的態度，透過體驗的途徑來獲得的心理感受。與此同時，從情感的結構解析來看，情感是由內隱的感覺、喚醒、體驗和外顯的表情所建構的心理整體。其中，自我體驗、主觀體驗或是自體感受是情感得以實現的根本，可以認為，體驗是情感產生的心理實體（孟昭蘭，2000）。

　　（二）情感的涵蓋範圍

　　在情感與情緒（Mood）的區別與連繫方面，既有的研究將其統稱為感情。但就實際情況而言，情緒特指感情的發生過程，代表了感情種系發展的原始方面（彭聃齡，2004），而情感則用來描述具有穩定、深刻的感情，具有持久性的特徵，但二者之間相互依存，互為基礎，因此，在心理學研究體系中，情感與情緒間可以相互代指。此外，在情感與感情（Affection）、心境（Mood）、情結（Complex）等詞彙的區別與連繫中，徐銳（2012）的博士論文也詳細論證以上概念具有共同的屬性特徵，均可以用來描述主體的情感狀態。因此，本研究所指的情感是涵蓋情緒、感情、心境及情結等概念內涵的綜合學術用語。

二、情感對旅遊體驗的影響：情感關乎旅遊體驗嗎？

　　情感對人類社會和個體的重要性是無需置疑的（成伯清，2013）。甚至在一定意義上，涂爾幹（1999）認為，社會是由「理性」和「情感」所組成的二元結構。對於個體而言，情感是有機體適應生存和發展的一種重要方式，是動機系統的一個基本成分（彭聃齡，2004）。再進一步分析中，孟昭蘭（2000）認為，體驗是由環境影響透過表情動作的複合刺激所引起的，表情、體驗、認知，是情緒、情感社會化的完整機制，在這其中體驗起到核心的作用。因此本研究認為，情感與體驗共同構建起一個共生系統，即情感是對主觀體驗的態度展示，體驗是獲取情感的「物理」途徑。這裡的物理途徑，特指主體態度的獲得必須透過「親自示範」才能實現。那麼，情感關乎旅遊體驗嗎？情感在遊客體驗中是以何種「身分」影響和建構體驗過程的？

　　在情感的研究範疇中，情感是主體在認知和評價事物，或根據一定審美標準評價事物時所產生的情感體驗，即情感包括認知情感和審美情感兩大種

類（彭聃齡，2004）。與此同時，在旅遊體驗研究中，謝彥君（2005）將遊客情感體驗狀態分為世俗體驗（愉悅）和審美體驗（愉悅），其中作為高峰體驗的審美體驗，是遊客體驗過程中追尋的最高精神中心。透過比較彭聃齡（2004）和謝彥君（2005）兩位學者的觀點，可以發現其中隱含的連繫，即旅遊體驗的實質是遊客對審美情感（愉悅）心理狀態的建構。旅遊體驗過程亦是獲取情感的過程。以上事實充分佐證：情感關乎旅遊體驗，且情感是遊客體驗過程的「硬核」。與此同時，在旅遊體驗情感的研究實踐中，羅盛鋒、黃燕玲、程道品及丁培毅（2011）以印象劉三姐實景演出為例，分析了情感因素對遊客體驗品質及其後消費行為意圖的影響。該研究將情感因素區別為消費前的情感（心情），和消費後情感（情緒）兩個類型，透過結構方程模型檢驗了情感因素的旅遊體驗「地位」。研究結果證實，消費前情感對遊客體驗與產品屬性評價，產生積極顯著的影響，並對消費後情感產生正向影響效應；消費後情感對遊客體驗認知（感知價值）產生顯著正向的影響效應。在識別體驗情感內容方面，有學者進一步指出，遊客體驗情感由對他人情感和對自我情感構成，王克軍和馬耀峰（2015）的研究佐證了以上兩類情感是遊客體驗的主要動機。

此外，作為旅遊體驗兩極情感模型中的一方，謝彥君和孫佼佼（2016）從情感和價值層面，提出旅遊體驗的黑色愉悅概念。與一般性愉悅體驗不同，在黑色旅遊過程中所獲得的黑色愉悅，是對緊張情緒的宣洩，並可用於滿足個體慾望。本研究認為：情感亦是體驗，情感是體驗的核心構成部分。在這其中，情感與旅遊體驗是緊密相連的（劉丹萍，金程，2015），情感離不開旅遊體驗的動態過程，而體驗也不可能不涉及情感。情感在旅遊體驗研究中具有「承上啟下」的結構地位，與「總攬全局」的身分，亦可理解為，沒有情感的體驗不能稱之為體驗。

三、旅遊體驗情感的階段性特徵

（一）旅遊體驗情感過程的識別與量化

情感要素是旅遊體驗的重要結構變量。正如前文所述，旅遊體驗過程是時空演變的物理過程，受旅遊情景、旅遊場環境，乃至體驗氛圍的連續轉變

及交互作用，遊客體驗過程中的情感呈現，是動態變化的「過程狀態」。可以認為：旅遊體驗中的情感是一個連續變化的過程（黃瀟婷，2015）。研究回顧發現，有關遊客體驗情感過程的識別與量化分析，仍然處於初始階段，即對於如何識別旅遊體驗下的情感過程仍存在一定的困難。在為數不多的研究中，黃瀟婷（2015）借鑑時間地理學的研究視角和方法，提出旅遊情感路徑（TEP）概念模型，透過勾勒遊客體驗的時空路徑來描述體驗的情感過程。在該項研究中，黃瀟婷（2015）認為，旅遊情感路徑是主體在體驗歷程中，隨時間流逝和空間位移而發生的情感波動過程，即遊客體驗的情感過程可以由遊覽時間、旅遊地空間位置和主體情感三個要素，進行量化分析及視覺表達。在旅遊情感路徑概念模型中（圖 5-4），橫軸代表遊客在旅行過程中發生的時空變化，是一個涵蓋時間維度和空間位置的概念數字；縱軸則用來度量遊客情感的力度，可以使用不同的量表尺度進行度量。

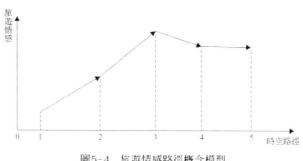

圖5-4 旅遊情感路徑概念模型

黃瀟婷（2015）的研究視角，為旅遊體驗情感過程的識別，及不同階段下體驗情感要素的挖掘，提供了可供參考的理論基礎。值得注意的是，該概念模型是建立在具有明顯邊界範圍的旅遊風景區或遊覽區內，即是有限範圍內的遊客情感過程分解。從旅遊體驗的全程視角來看，該理論模型的情感分析過程沒有反映情感的因果關聯，及對後體驗行為的影響作用。正如本研究在分析旅遊體驗過程中所提出的基本觀點，過程是旅遊體驗要素識別的核心基礎，而主體性（主觀視角）是旅遊體驗要素建構與分析的出發點。其中，旅遊體驗的過程是對遊客時空關係的描述（包括體驗前、體驗中和體驗後三個階段），主體性則是指旅遊體驗的物理過程中，對遊客情感特質的把握。

　　因此，基於黃瀟婷（2015）的旅遊體驗情感路徑概念模型，本研究嘗試對旅遊體驗情感的全程進行建構，著重刻劃現地體驗和後體驗行為中的情感過程，並提出旅遊情感全程概念模型（圖5-5）。在該概念模型中，遊客體驗情感的全程由體驗的物理過程、情感過程及其建構過程三個要素構成。其中，物理過程用來描述遊客體驗發生的時空關係，由現地體驗和後體驗行為兩個階段構成。有關旅遊體驗物理過程的研究階段或邊界選取，本研究在第六章中做出分析。建構於體驗的物理過程基礎之上，遊客的情感形態表現為由感知到認知，再到回憶的「弱──強──弱」過程，並對應為不同情感狀態。與此同時，各體驗階段下遊客所獲取的情感，存在因果關聯和演變過程。

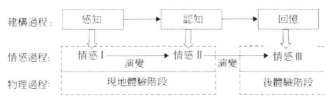

圖5-5　旅遊情感全過程概念模型

（二）體驗情感的階段性表現

　　從情感的社會性視角來分析，成伯清（2013）認為，任何一個社會在特定的時代都具有獨特的情感韻律。時代特徵是對具有明顯差異社會環境的概括。從這一視角來看，旅遊體驗過程是建構在不同旅遊情境（場）之下的，每個旅遊體驗階段均具有獨特的情境特徵和相應的情感韻律。在顧客消費行為方面，王瀟和杜建剛（2013）認為，情感是消費者在外部環境刺激下所產生的反應。隨著外在刺激物的不同，個體情感具有動態變化的特徵，會發生持續性的變化。霍撒尼、普拉亞格（Hosany，Prayag，2013）的研究也證實遊客對旅遊地的情感呈現五種不同的反應模式，即平和、愉悅、負面、混合及熱情五個類型。

　　由此可見，旅遊體驗全程中，不同階段遊客所獲得的情感是有差異的。不同階段下的體驗情感具有階段性特徵。與此同時，本研究所提出的旅遊情感全程概念模型中，遊客現地體驗與後體驗階段下的情感獲取是不同的，並

且現地體驗階段中的「情感狀態」，可更進一步根據主體的情感建構過程，區別為情感Ⅰ和情感Ⅱ兩種存在狀態。因此，動態性是情感的一個重要特徵，尤其是遊客情感（劉丹萍，金程，2015）。旅遊體驗是遊客的　價上動性過程，是情感的累積過程。遊客透過不斷建構與重構的過程來強化體驗感知，其中所凸顯的是情感的差異性和階段屬性。這一基本觀點為後續旅遊體驗要素的建構與識別提供了支撐。

四、情感視角下的旅遊體驗要素分析

有關情感體驗的研究主要集中在情感動機、情感類型、情感體驗的能量動力學分析，及目的地情感體驗量表開發等方面（Hosany, et al.，2014；王克軍，馬耀峰，2015；謝彥君，2006；謝彥君，徐英，2016），而從情感視角進行旅遊體驗過程，及其結構要素分析的研究成果則非常少（黃瀟婷，2015；徐銳，2012）。

旅遊體驗是一個連續的過程，旅遊情感也是一個連續變化的過程（黃瀟婷，2015）。在以情感為內核的旅遊體驗要素分析中，徐銳（2012）根據儀式互動鏈理論，定性分析了遊客現地體驗階段下的情感動態要素及結構屬性。該研究認為，遊客現地體驗下的情感狀態由移情、認同及共鳴三個要素構成。其中，移情來自主客體之間互動而產生的情感結果，是主體對客體的「情感滲透」。作為「情感偏好」的指向，認同是涵蓋了遊客對目的地、文化及自我三個層面的情感認同，是建立在非慣常環境對比上的情感狀態。共鳴則是由於思想上的「融合」而產生的情感共振，是遊客體驗中獲得的忘我狀態和高峰體驗。從徐銳（2012）所提出的三個體驗情感要素來看，旅遊體驗的情感狀態建構於主客體間的互動，是建構於移情和認同之上的情感共鳴。此外，透過對遊客現地體驗情感狀態的分析，可以認為體驗情感建構的核心，是遊客情感的「主動性」，即旅遊體驗情感是遊客情感的主動性投入。因此本研究認為，旅遊體驗要素是以遊客主動性為內核的情感要素。這一觀點也體現在徐銳（2012）提出的旅遊體驗情感歷程模型中，即旅遊體驗過程中的「情感流」由情感喚醒、情感滲透、情感感染、情感內化、情感累積五個階段構成。

同時，情感歷程的五個階段及其間的因果連繫，又進一步證實情感發生與情感演化的過程性和連續性。

此外，在旅遊體驗自由本質的分析中，趙劉等人（2013）從現象學的先驗與還原的視角，提出旅遊心流體驗的主體意識狀態。儘管該研究未明確地指出體驗的結構要素，但「體驗是主體在與客體的直接關係中產生的意識結果，表現為感受、情感、意義、回憶等」。從其研究觀點中可以得知，作為情感的形態和類別載體，感受、情感、意義和回憶，是遊客現地體驗和後體驗階段中的建構要素，要素間呈現「知覺──認知──價值」的意識轉換和建構過程。

表5-4　情感視角下的旅遊體驗要素分

發生階段	要素	要素結構	來源
現地體驗	移情是情感與客體對象的互動，是「推己及物」和「由物及我」	聯想與想像； 睹物思人； 觸景生情	徐銳 （2012）
現地體驗	認同是關係地位，是與期望意象比較後形成的認識與態度	目的地認同； 文化認同； 自我認同	徐銳 （2012）
現地體驗	共鳴是情感體驗的最高階段	薰，忘記自我； 浸，時間消逝； 刺，共情	徐銳 （2012）
現地體驗和後體驗階段	感受 情感 意義 回憶	──	趙劉、程琦、周武忠（2013）

五、旅遊體驗基本元素：情感

透過對旅遊體驗過程視角下的要素分析，與旅遊體驗情感內涵的特徵解析，本研究認為，情感是得以實現建構遊客體驗的基本元素，即旅遊體驗的基礎要素是情感（Aho，2001）。

在《康熙字典》中：「元，始也」，也可釋義為「本也」，「元者，氣之始也」（康熙字典，2006），即元是對某一領域中所涵蓋萬物始源的描述。那麼，基本元素則是對構成某一系統或事物所必備始源的概括，可以根據系統或事物的類屬特徵進行分解。因此，本研究認為：旅遊體驗基本元素是對建構遊客體驗結構要素始源的描述，是對不同體驗階段下遊客心理感受的總體概括，可進一步從旅遊體驗時空關係的過程視角、建構與認知視角等進行基礎元素分解。

正如前文所述，在深入分析旅遊體驗「本原」及其特徵內涵的基礎之上，研究發現，「情感」是唯一能夠把握體驗本真內涵和體現旅遊體驗要素類屬特徵的基本元素。一方面，從旅遊體驗的全程視角來看，體驗是遊客情感建構和延續的一個縝密過程。其中，情感是旅遊體驗的實質和核心載體，並且貫穿於遊客體驗的全部歷程中。阿霍、拉森、謝彥君、謝中田、武虹劍及龍江智（2001，2007，2005，2006，2009）等的研究觀點也證實，在旅遊體驗全程中能夠清晰識別的，只有遊客的心理感受，即主體的情感特質。進一步，從情感與旅遊體驗的互動關係來分析，情感與體驗共同構建起一個共生系統，情感是對主觀體驗的態度展示，體驗是遊客情感得以獲取的「物理」途徑。可以認為，旅遊體驗是基於時空關係的情感過程。另一方面，從旅遊體驗情感的階段性表現來看，即從情感連續變化的視角來分析，旅遊體驗情感是一個類屬演變的結構形態。既有的研究已經證實，在旅遊體驗全程的不同階段中，遊客所獲得的情感是有差異的。在這其中，情感貫穿於整個體驗過程中，與旅遊體驗的時空關係融合為一個嚴密的整體，並充分體現在現地體驗階段和後體驗行為階段中。可以認為，情感是彰顯旅遊體驗不同階段特徵的唯一類屬要素。

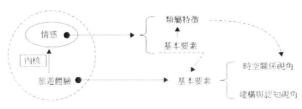

圖5-6 旅遊體驗要素概念模型

因此,情感是遊客體驗過程的「硬核」。旅遊體驗要素是以遊客主動性為內核的情感要素。情感在旅遊體驗研究中具有「承上啟下」的結構地位與「總攬全局」的身分,亦可理解為,沒有情感的體驗不能稱之為體驗。

第四節 本章小結

本章主要對旅遊體驗要素的概念、內涵及其特徵屬性進行理論分析。基於對旅遊體驗概念特徵的分析,本研究認為,體驗是遊客的「心理」狀態獲取。作為一種行為過程,體驗是外部世界「交互作用」的結果,表現為旅遊者獲得的身心體驗。與此同時,透過表徵及其象徵意義的分析,本章對旅遊體驗要素的概念做出界定,認為旅遊體驗要素是建構遊客情感體驗過程完整性的結構元素,其目的是描述不同體驗階段下,遊客所獲得的心理感受。在區別旅遊體驗要素與影響因素方面,本研究認為,要素是建構遊客體驗的結構性元素,如有缺失則必然不能保證遊客情感體驗的完整性及體驗獲取。與之相反,旅遊體驗影響因素則主要突顯外部因果關係,僅會調節遊客體驗品質的高低。與此同時,本章從時空維度、存在狀態、遊客認知等視角分析了旅遊體驗要素的類屬特徵,認為過程是旅遊體驗要素識別的核心基礎,主體性(主觀視角)是旅遊體驗要素建構與分析的出發點。此外,透過對旅遊體驗、體驗要素的概念內涵溯源分析,本研究認為,情感是遊客體驗過程的「硬核」,旅遊體驗要素是以遊客主動性為內核的情感要素。情感是得以實現建構遊客體驗的基本元素。

第六章 旅遊體驗要素識別

基於第四章情感的表現方法，和第五章對旅遊體驗本質的概念推導分析，本章主要對現地活動階段和後體驗階段中的旅遊體驗結構要素進行解析與識別。依據社會建構主義和情境理論，並結合情感控制和情感認知評價理論，本章對現地活動階段中控制遊客情感體驗的結構要素進行分析與識別。最後，從遊客情感在後體驗階段中的記憶形態出發，本章對後階段中遊客情感體驗的存續要素進行分析與識別。

第一節 現地活動階段中的情感體驗建構要素識別

一、旅遊體驗要素的過程特徵與階段分解

要素是構成某一系統或事物所必備的基本元素。正如在第五章中對旅遊體驗要素的概念界定，即旅遊體驗要素是描述遊客情感體驗完整過程的結構性要素，此類要素具有明顯的情感屬性特徵，並貫穿於遊客體驗的不同階段中。因此，在旅遊體驗要素的解析中，「過程」與「情感」是識別旅遊體驗要素的兩個基本出發點。

旅遊體驗是由不同階段所構成的一個時間概念框架（Unger, et al.，2016）。也正如此，旅遊體驗具有明顯的過程性特徵，時空關係是遊客體驗發生的必要條件。在既有的旅遊體驗研究中，體驗前、體驗中和體驗後是描述遊客完整體驗時空過程的三個物理階段。例如，馬天和謝彥君（2015）將旅遊體驗建構過程分解為預期體驗、現地體驗和追憶體驗三個階段。對於旅遊體驗要素而言，不同時空階段下，支撐和建構遊客體驗的要素是不同的。正如謝彥君和謝中田（2006）在分析生活世界與旅遊世界構成時所表述的觀點，世界是由各種具體的「情境集」所構成的。

與此同時，在體驗要素、情感屬性與過程認識的互動關係上，一方面過程是體驗要素存在的前提，另一方面要素是體驗過程實現的基礎。而在這其中，情感作為旅遊體驗的本質屬性則以要素為載體，存在於遊客體驗的不同階段之中。這一過程即表現為旅遊體驗的「物理」過程，又可以理解為遊客

體驗的「認知建構」過程，進而體現為遊客情感的階段性特徵。與此同時，考慮到遊客前體驗階段具有明顯的不穩定性特質，即個體期望的隨機變動性，如謝彥君和吳凱（2000）認為，體驗發生前遊客期望在總體上是「片面的」、「模糊的」且是「可轉移」和「替代的」；此外，考慮到旅遊體驗研究的現實性和可操作性問題，本研究中的旅遊體驗要素過程及其識別主要關注以下兩個階段：現地體驗階段和後體驗階段。

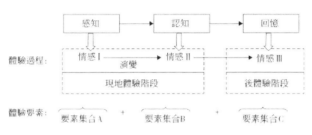

圖6-1 旅遊體驗要素的階段分解

二、情境理論下的旅遊體驗要素分析

（一）旅遊體驗中的「情境」

情境是哲學、人類學、心理學和管理學研究中的重要概念，同樣，情境也是旅遊體驗研究中的重要概念之一。同一事物或現象在不同情境中，有著不同的意義和相應的「解釋」。因此，情境是進行文化解釋和意義分析的重要前置條件。

在對遊客體驗發生的場景分析中，謝彥君、謝中田等（2005，2006）先後從生活世界和旅遊世界的二元結構中，分析了遊客體驗發生的演變路徑，並從氛圍情境和行為情境的場域結構中，刻劃了遊客體驗發生的理論環境。姜海濤、武虹劍和龍江智（2008，2009）提出旅遊體驗的實質，是發生在具體旅遊場及其互動過程中的主體身心狀態。進一步，在分析旅遊體驗的「共睦態」情感關係中，謝彥君和徐英（2016）也指出，「場」或「場域」是互動性群體體驗得以實現的首要維度。由此可見，在旅遊體驗中，情境是遊客情感體驗得以實現的基礎要素，同樣也是主體不同情感體驗狀態解釋的重要

前提。與此同時，就旅遊體驗發生的情感建構過程而言，遊客情感體驗產生於現地體驗階段這一具體的旅遊情境之中，一方面，遊客依託旅遊世界中的各種客觀環境要素，如旅遊目的地、風景區、自然與文化資源、旅遊服務及相關旅遊產品等，建構旅遊場域情境；另一方面，遊客基於旅遊場，來獲得主體與客體之間的心靈互動與身體感知。此外，從旅遊體驗發生的物理過程來看，基於情境之下的遊客現地體驗，是後體驗階段中情感回憶得以延續的關鍵。由此可見，情境是現地體驗階段中，遊客情感體驗建構的關鍵元素。

（二）旅遊體驗中的情境概念要素：物理情境與社會情境

「情境」是現地體驗階段中，遊客情感體驗建構的基礎。有效識別現地體驗階段中情境元素的類屬關係及其結構，對旅遊體驗要素的識別具有重要的理論意義。貝爾克的「情境理論」為識別現地活動階段中，旅遊體驗要素的構成提供了較好的分析框架與切入視角。在情境理論分析框架中，貝爾克（Belk，1975）認為，情境是在某個時空點中對主體行為、態度等產生直接影響的因素，情境因素包括物理環境、社會環境、時間視角、任務定義及先前狀態五個類屬。在這其中，每一類情境又可以細分為其他具體的、可描述的客觀「標的物」。

從遊客體驗發生的時空特徵來分析，遊客體驗是在「非慣常」環境中的主體行為，即旅遊體驗是主體在一定物理情境下的情感反應行為，例如在黃山風景區中對大自然的感嘆、在西江苗寨體驗中對民族文化的仰視等。旅遊世界中的具體物理情境是對非慣常環境的表達，也是建構遊客情感體驗的必要要素。可以理解為，遊客情感體驗必然發生於某一地理空間範圍內。與此同時，貝爾克（Belk，1975）認為，社會環境是對場景中其他主體、主體特徵及主體間社會關係的描述，即主體的情境行為必然建構於某種社會關係網路之中。在旅遊研究中，旅遊體驗的發生是基於互動行為的身心感受，這一行為必然要求旅遊者與旅遊目的地（物理情境）中的其他主體產生行為、情感等方面的「交流」。行為主體與人、物和場景的關係，是影響遊客體驗品質的重要維度（陳瑩盈，2012）。因此，從旅遊研究的視角來看，旅遊體驗

不可能脫離情境中的社會要素獨立產生。旅遊社會情境中的當地居民、服務提供者及同行遊客的態度、行為等關係，均是遊客體驗建構的基礎要素。

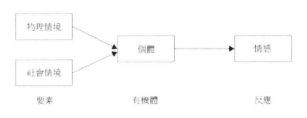

圖6-2　旅遊體驗中的情境要素

需要指出的是，貝爾克在其情境理論中，認為時間、任務定義和先前狀態也是搭建主體行為情境的元素。如前文所述，在遊客體驗過程中，本研究主要關注現地活動階段和後體驗階段中的旅遊體驗要素，任務定義和先前狀態作為一種預先意圖或情感，主要體現在旅遊研究中的體驗前階段。此外，情境中的時間視角則體現在旅遊體驗的物理過程之中。基於以上分析，本研究認為物理情境與社會情境，是建構遊客情感體驗的基礎概念結構要素。

三、社會建構視角下的體驗要素關係

「建構」是對事物結構及構成，個體主導過程的描述。作為一種認識論，社會建構主義的理論觀點為刻劃旅遊體驗過程中的要素，及協作與會話的關係，提供了可以借鑑的視角，並被廣泛應用於遊客體驗意義的建構研究中（馬凌，2011；馬天，謝彥君，2015）。

在社會建構主義理論中，格根（Gergen，1985）認為，真理是在情境和關係中所形成的，並以一種相對主義的狀態所存在。作為一種過程描述，社會建構以沒有終點的持續建構形式存在，其中個體與他人、社會的動態互動，是使建構過程持續運行的根本。在對情感的社會建構研究中，格根（Gergen，1985）和哈雷（Harré，1986）也指出，人們在社會文化系統中獲得情感的內容和表達，並受到特定文化、社會規範及情境的影響。在旅遊研究中，旅遊體驗是「遊客主動建構出的主觀感受」，這一觀點已經成為共識（馬凌，2011）。在解析體驗建構要素方面，依據前文情境理論得出的結論，旅遊體

驗要素由物理情境和社會情境兩個概念要素所構成。與此同時，在旅遊體驗的情感建構中，遊客情感體驗進一步透過社會建構理論中的「互動」這一核心功能，將人與物理情境、社會情境交織在一起，即旅遊體驗的意義建構於一定情境下主體與客體之間的「協作」與「會話」。情境、關係與互動是現地活動階段中，遊客情感得以存在的結構性要素。在分析博物館遊客體驗中，福克和德爾肯（Falk，Dierking，2016）也明確指出，個體、社會及物理情境及其之間的互動，是構成遊客體驗的根本要素。因此，基於以上分析可以得出，在旅遊體驗的情感建構分析框架中，遊客情感體驗是在旅遊者主導下的個體與物理和社會情境互動關係中產生的，即旅遊體驗是在旅遊場域中，主體與旅遊地和他人關係的總和。在這其中，旅遊者在物理情境和社會情境下的「情感關係」，是旅遊體驗建構的核心結構要素。

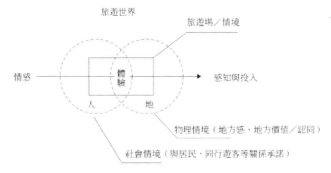

圖6-3　現地階段中的情感體驗建構要素推導模型

（一）物理情境下旅遊者與目的地的關係：地方感

根據情感的社會建構主義分析觀點，旅遊者的情感體驗，來自情境、關係與互動的結構組合。作為一種主客互動的結果，互動關係必然受到物理情境與社會情境的「環境約束」。

在物理情境中，旅遊者與旅遊目的地的互動關係，是情感建構中主客互動的決定要素。本研究認為，物理情境中的地方，及主體對地方的情感賦予，是連繫旅遊者與旅遊地情感關係的關鍵。原因在於，地方及其所組織的各種事件具有獨特的社會意義，這種社會意義能夠影響主體對互動發生地的選擇，

進而影響主體及周邊人對恰當態度及行為的選擇（Smith-Lovin，1979）。在描述遊客與旅遊地的關係中，李義平（Li Yiping，2000）指出，地理意識（Geographical Consciousness）是主體精神中心與旅遊地之間的互動的反映，其本質是個體情感、自我及思想的融合。同樣，在分析個體與旅遊地的親密關係中，特勞爾和瑞恩（Trauer，Ryan，2005）認為，地方是旅遊體驗中情感交換的中心，人們只有依託某個「地方」及其關係，才能創造出美好的回憶。由此可見，地方感是主體對特定地理場所的情感、信仰及其關係的描述（唐文躍，2007）。地方感是人以地方為媒介，而產生的特殊情感，是「自我」的一個重要組成部分（朱竑，劉博，2011）。綜上所述，本研究認為，地方感是對物理情境下，旅遊者與目的地關係的精準概括，是現地體驗階段中，建構旅遊者情感體驗的結構性要素。

（二）社會情境下的旅遊者與當地居民、同行遊客的關系：關係承諾

作為概念要素，社會情境是對場景中的其他主體、個體的特徵、所扮演的角色，及個體間的社會互動關係的概括，其本質是對主體與他人關係的反映。李邦古和雪佛（Lee BongKoo，Shafer，2002）在休閒體驗研究中，認為情感來自於參與者自身與場景中其他人、其他物間的互動過程。在旅遊體驗管理的概念框架中，班格旦爾（Bagdare，2016）指出，旅遊體驗是一種合作共創的過程，具體而言，體驗是旅遊者與他人、客體及其他環境要素交流後，所形成的獨特個人感受（Aho，2001）。在分析顧客體驗的情境因素中，莫斯伯格（Mossberg，2007）又進一步在其概念模型明確的指出，在旅遊體驗的物理場景中，旅遊者自身與同行遊客，是建構旅遊體驗的關鍵要素。同樣，彭丹（2013）在「旅遊者互動的社會關係」中，認為旅遊中「人與人」的關係對建構體驗品質有著不可或缺的作用。因此，本研究認為，在社會情境中旅遊者與旅遊目的地居民、同行遊客間的互動關係，也是情感建構中主客互動的決定要素。作為對旅遊者與同行遊客、旅遊地居民情感關係的概括，關係承諾是對主體間心理意象的描述（黃文彥，藍海林，2010）。旅遊體驗作為社會情境下的互動及協作關係，旅遊者與他人的社會關係則表現為一種情感性的關係承諾。綜上所述，本研究認為，關係承諾是對社會情

境下旅遊者與當地居民、同行遊客「關係」的精準描述，是現地體驗階段中，建構旅遊者情感體驗的結構性要素。

四、真實性感知的體驗建構作用

（一）遊客真實性感知的發生「時間」

真實性感知與旅遊體驗研究有著緊密的關係。作為最初用於描述博物館展品「真實」的概念，旅遊體驗中的真實性感知已經成為遊客判別體驗成功與否的關鍵變量，一方面是遊客體驗的動機與前置變量，另一方面又是旅遊體驗的結果表現。

既有的研究在遊客真實性感知發生的時間或階段，少有明確的界定，但透過文獻回顧仍然可以推論一二。基於符號感知視角，楊駿與席岳婷（2015）認為，旅遊體驗經歷了體驗動機、體驗之旅和體驗品質三個階段。其中，體驗之旅作為一種主客符號互動過程，是旅遊者對目的地「真實性」感知的意義解讀和建構。在分析真實性認同的歸屬上，魏雷等人（2015）的研究也表明，旅遊者與雲南的摩梭人對真實性的認知均發生於旅遊體驗的過程中。與此同時，在旅遊者個體真實性研究中，劉晶晶（2017）認為，個體真實是遊客在旅遊過程中的內心感知及行為態度表現。由此可見，不論是布爾斯廷（Boorstin，1964）和麥卡諾（MacCannell，1973）提出的客觀真實性、舞台真實性，還是王寧（Wang Ning，1999）認為的存在真實性與建構真實性，乃至尤瑞（2009）提出的旅遊凝視中符號真實性，旅遊體驗中的真實性均發生在旅遊體驗的過程中，即遊客真實性感知發生於旅遊體驗的現地活動階段中。

（二）現地活動階段中真實性感知的作用

旅遊體驗中真實性的概念已經超越了「展品真實」的表徵含義。正如王寧（Wang Ning，1999）在分析真實性感知的類屬關系中指出，旅遊體驗中的真實性，實質是一種主觀感知的「真實」。因此，真實性是旅遊體驗中主觀感知到的一種「存在意義」。

　　作為旅遊體驗研究中的重要概念，遊客的真實性感知發生於現地活動階段中的遊客體驗建構過程。前文所述，旅遊體驗要素是對物理情境和社會情境中，旅遊者與旅遊地、當地居民及同行遊客互動關係的概括，其中地方感和關係承諾，直接影響遊客情感體驗的建構。真實性作為發生於現地體驗建構階段中的主體感知意義，能夠從客觀符號感知、社會關係認同，乃至旅遊地價值判斷等切入點，影響主客體間關係的建立。可以認為，遊客真實性感知能透過影響旅遊者與目的地、社會關係的關聯程度，影響旅遊者的體驗建構。因此本研究認為，真實性感知也是現地體驗階段中，建構旅遊者情感體驗的結構性要素。

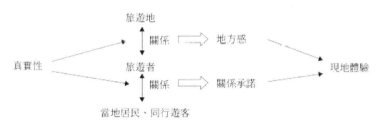

圖6-4　現地階段中的真實性感知作用

五、要素識別與概念推導模型

　　基於以上分析本研究認為，旅遊體驗是社會建構產物下，遊客情感的獲取。現地體驗階段中，遊客情感體驗是建構於旅遊世界中，物理情境與社會情境下的主客關係互動。而物理情境中描述旅遊者與旅遊地關係的「地方感」、社會情境中概括旅遊者與他人、同行遊客關係的「關係承諾」，是建構情感體驗的結構性要素。可以認為，如果不能實現旅遊者與目的地、他人的關係互動，旅遊體驗則不復存在。與此同時，旅遊者的真實性感知，作為調節現地體驗階段中旅遊者與地方、他人關係的要素，必然會影響「地方感」和「關係承諾」在建構情感體驗中的作用強度。因此，基於社會建構主義理論和情感理論的視角，本研究認為地方感、關係承諾、真實性及情感投入，是現地活動階段中遊客情感體驗的建構要素。

又根據圖 6-3 的推導模型，本研究提煉出，現地活動階段中遊客情感體驗建構的概念模型，用於概括現地活動階段中建構旅遊體驗各要素間的結構關係。需要做出說明的是，在圖 6-5 概念模型中有關「情感體驗」與「情感投入」的替換關係，將在圖 6-7 情感體驗控制推導概念模型的論述部分中做出說明。與此同時，為了進一步驗證各體驗要素的現實關係，本研究將透過第七章的實證分析來驗證旅遊體驗要素及其影響關係。

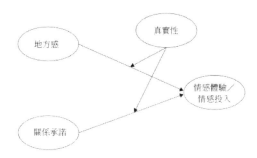

圖6-5　現地階段中的情感體驗建構概念模型

第二節 現地活動階段中的情感體驗控制要素識別

一、情感控制視角下的現地情感體驗階段再分解

（一）旅遊體驗場景下的情感控制理論擴展

情感控制理論認為，情感意義來自於情境中各種元素的「激發」。主體在對各種刺激物進行解析時，從評價、效能和活動三個層分析情感意義。在情感的控制機制中，情感控制理論指出，當個體進入某一場景中，首先會建立起一種符合自身特質的初始情感，即基礎情感。與此同時，現地景的社會交換中，受到各種元素的影響，個體會再產生一種臨時的情感意義，即暫時情感。作為控制的核心，個體基於評價、效度和活動三個維度來對比基礎情感與暫時情感，從而實行主體的情感控制目的。

情感控制理論為旅遊體驗結構要素研究，提供了一個新的分析框架。旅遊體驗是集過程性與情感性等特徵於一體的綜合概念，其中情感是貫穿旅遊體驗全程的基本核心元素，並表現為情感的階段屬性。因此，認清現地活動

階段中遊客情感演變的不同階段及特徵，對於識別旅遊體驗要素有著重要的前提意義。情感控制論中的基礎情感和暫時情感，則為識別現地活動階段中的遊客情感狀態提供了可借鑑的分析框架。

值得注意的是，情感控制論是建立在獨立事件（Event）基礎上的社會互動分析。相比在旅遊場景中，遊客體驗是若干連續事件的集合，即遊客情感體驗是眾多旅遊事件（Events）互動下的結果。這一集合互動過程，必然導致遊客的基礎情感發生連續的調整，例如在一次旅行過程中，旅遊者進入不同風景區，形成各種不同的基礎情感，導致遊客基礎情感狀態的「模糊」，並影響遊客對暫時情感的判斷。與此同時，這一缺陷也會使基礎情感與暫時情感間，必然產生較大的偏差。就旅遊體驗的現實情況而言，任何一次旅行過程中幾乎都會發生情感偏差。情感控制理論也未重新定義，產生偏差後的情感是一種怎樣的獲得狀態。

基於情感控制理論的思想，本研究認為，旅遊體驗中的情感控制是隨著旅遊事件發生，而不斷循環比較的一個動態過程，並以旅遊行程結束後的獲得情感為最終體驗情感。就旅遊體驗的一般過程而言，現地體驗階段中遊客會建構一種總體的初始情感狀態，即暫時情感，而透過情感的調控機制後（評價、效能和活動），最終形成一種獲得情感體驗狀態。

基於以上分析，並考慮到旅遊體驗的複雜特徵，本研究試圖對情感控制論做一個旅遊體驗應用上的擴展，提出感情的第三種狀態屬性：獲得情感（Confirmatory Sentiments），以表示旅遊者在進行情感控制和修正後，最終接受的情感狀態。

（二）遊客情感體驗的兩個階段特徵：暫時情感與獲得情感

旅遊體驗是基於情感的社會建構產物。正如前文所述，本研究認為，情感是遊客體的核心。情感與體驗共同構建起一個共生系統，即情感是對主觀體驗的態度展示，體驗是獲取情感的「物理」途徑。與此同時，在第五章的旅遊體驗情感階段性特徵分析中，本研究也指出，旅遊體驗的情感是一個連續變化的過程。因此，受到時空關係、認知評價等的建構機制作用，旅遊者現地體驗階段中的情感狀態，也表現為累積的階段性特徵。

　　基於以上分析，並根據前文對旅遊體驗場景下的情感控制論的延伸觀點，本研究提出，現地活動階段中遊客體驗情感演變的兩個基本狀態：暫時情感與獲得情感，認為這兩種情感是現地體驗階段中，描述遊客體驗情感演變的階段性特徵（圖6-6）。暫時情感是旅遊者在旅遊場景的社會互動中，受到各種要素影響而產生的一種臨時體驗情感狀態。獲得情感是旅遊者基於評價、效能和活動維度，與暫時情感比較後所確認的最終體驗情感狀態。從旅遊體驗建構的所屬階段來看，暫時情感和獲得情感均處於現地體驗階段的時空關係中，是遊客現地體驗階段的兩種表現狀態。從旅遊體驗情感狀態的連續性關係來看，暫時情感是旅遊者獲得情感的前提，獲得情感是經過「選擇」後的暫時情感展示。從旅遊體驗建構的社會性視角來分析，暫時情感是現地活動階段中，遊客對體驗建構要素刺激的表徵情感與情感投入。作為一種情感投入，暫時情感是個體在某一時間段上，與旅遊目的地、社區居民及同行遊客等的互動關係中，產生的一種臨時心理狀態。獲得情感則是經過評價後的主體身心感知，是旅遊者現地活動階段中的愉悅體驗感受。愉悅體驗表現為遊客在體驗過程中所獲取情感的累積狀態，是對積極、享樂、有趣及驚喜等情感特徵的全面概括。

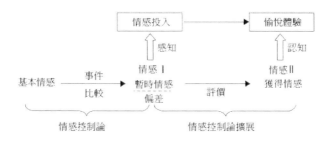

圖6-6　現地階段中情感體驗的兩個階段特徵

二、情感認知評價視角下的體驗控制要素分析

（一）價值在旅遊體驗中的作用

　　從發展觀的視角來看，價值是客觀世界中，各事物對人類生存與發展意義的「認識」。就價值的實質而言，價值是人類社會的一種主觀選擇或判

斷。作為對價值概念的應用延伸，旅遊體驗中的價值主要反映為主體的價值感知（李麗娟，2012）。張成傑（2006）認為，旅遊體驗中的感知價值，是主體的心理感知和認同，主要表現為旅遊者對獲得總體利益的評估。李麗娟（2012）認為，體驗價值是遊客在旅遊消費過程中，對感知利益與成本比較後的選擇，旅遊體驗中的價值意義，主要體現為功效和情感兩個方面。與此同時，在旅遊體驗情境下，馬凌和保繼剛（2012）認為，主體的感知價值本身亦是一種體驗。在以西雙版納傣族潑水節為案例的實證研究中，他們認為節慶旅遊中，旅遊者主要關注旅遊體驗中的文化認知價值、享樂價值、社交價值、服務價值、情境價值、功能價值和經濟便利價值，再進而對遊客滿意度等產生直接影響。此外，享樂價值、象徵價值等在旅遊體驗中的地位和作用也相繼得到證實（於錦華，張建濤，2015）。

由此可見，儘管學者們從不同視角，提出旅遊體驗過程的各種價值表現及作用程度，旅遊體驗的實質可以理解為，主體對所獲得價值的判斷與選擇。具體而言，愉悅體驗是現地活動階段中，遊客基於某些價值標準對所獲得暫時情感狀態的「選擇」與「確認」。因此，在旅遊體驗研究中，主體所感知到的價值，對旅遊體驗及其意義評價有著重要的決定作用。

（二）旅遊體驗中的價值構成

在遊客感知價值的分類方面，既有的研究主要從價值層次、享樂、價值學說、本體價值論等視角（Babin, et al.，1994；Sheth, et al.，1991；Woodruff，1997）對感知價值進行類屬分析。在旅遊體驗研究中，派恩和吉爾摩（Pine，Gilmore，1998）認為，旅遊體驗中的價值主要體現為功能價值和情感價值兩個類型。功能價值是旅遊者對其旅遊花費與獲得功效的比較評價（Song Hak Jun, et al.，2015），情感價值是旅遊過程中遊客親密關係的展示。李金洙等（Lee Jin-Soo, et al.，2011）認為，價值是一個複合概念，主要由享樂維度（情感價值）和功效維度（功能價值）構成，情感維度是提升顧客忠誠和滿意度的關鍵。維特索、沃凱恩、維斯塔德及瓦格蘭德（Vittersø，Vorkinn，Vistad，Vaagland，2000）認為，旅遊體驗中的情感或符號價值是旅遊者對吸引物的「意義」的描述，具有重要的認知作用。

綜上所述，作為價值成分的兩個基本類別，功能價值和情感價值能夠較為全面地概括旅遊體驗中的遊客價值。一方面，功能價值體現了旅遊者對體驗「功效」的態度；另一方面，情感價值反映了旅遊者對體驗「意義」的態度。

(三) 現地情感體驗中的價值要素：功能價值與情感價值

在情感認知評價理論中，阿諾德將認知因素融入「環境——生理——情感」的情感分析路徑中，進而分析主體情感的產生及調節的過程。該理論為識別現地活動階段中，遊客情感體驗的調控要素提供了新的視角。情感認知評價理論認為，情感產生於外部環境影響和生理影響兩個方面，而外部環境中的刺激事件不能直接導致主體情感的產生，相反，主體所獲得的情感是經過「認知評價過程」後的情感狀態。因此，「認知過程」是決定主體情感性質的核心要素。與此同時，在進行認知評價過程中，情感認知評論理論側重對「價值」的判斷（喬建中，2003），自身價值、目標等是進行情感評價的主要依據（陳璟，等，2014）。這一觀點與情感控制理論中的評價維度相一致。

根據阿諾德的情感認知評價理論及情感控制理論，現地活動階段中遊客情感體驗的兩個階段特徵，本研究認為，旅遊者現地活動階段中所最終獲得的情感體驗狀態（即愉悅體驗），是主體對體驗的功能性價值和情感性價值，進行認知評價後的最終情感選擇。

現地旅遊體驗階段中，旅遊者基於各種外在刺激的社會互動關係，建構暫時的情感體驗狀態，這種情感體驗是旅遊者在地方感、關係承諾的交互作用中建構出的臨時情感投入。與此同時，基於情感認知評價過程，旅遊者從功能性視角和情感性視角，對暫時的情感投入進行再次「權衡」，以選擇符合自身特質「合理解釋」的最終情感，並確認為現地活動階段中所獲得的愉悅體驗。

可以認為，愉悅體驗是旅遊者對所獲得的情感投入，進行認知評價基礎上的最終「解釋」。這一評價過程是旅遊者基於價值判斷所做出的選擇。其中，功能價值和情感價值是調控遊客最終愉悅體驗的關鍵要素。

　　基於旅遊體驗中的情感評價分析機制，本研究提出，現地活動階段中的情感體驗控制推導模型。在圖6-7中，情感投入和愉悅體驗是現地活動階段中遊客情感體驗的兩種狀態。其中，情感投入是現地活動階段中旅遊者與目的地、地方居民及同行遊客等在互動關係中所建立的初始情感，即是一種暫時情感。因此，本研究將圖6-5情感體驗建構概念模型中的「情感體驗」替換為「情感投入」，為遊客現地活動階段中所建構的暫時情感。與此同時，愉悅體驗是現地活動階段中，旅遊者所最終選擇的獲得情感，也是在功能價值和情感價值的認知評價基礎上的體驗情感。

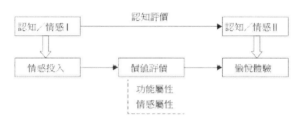

圖6-7　現地階段中的情感體驗控制要素推導模型

三、現地體驗階段中的情感轉換

　　依前文情感控制與認知評價理論的融合觀點，旅遊者為實現「愉悅」的高峰體驗狀態，會對情感進行一定的糾偏。又根據現地活動階段中，情感體驗的兩個狀態進一步識別結果，旅遊者的情感體驗狀態具有明顯的階段特徵屬性。這一觀點與第五章中對旅遊體驗情感特徵的分析一致。作為對現地活動階段中，遊客兩種情感狀態調控的描述，本研究認為，現地活動階段中的遊客情感狀態發生了轉換，即從暫時的情感投入轉變為獲得的愉悅體驗。如前文所述，情感體驗狀態的轉變主要受到個體對體驗價值的認知、評判與選擇。但同樣值得注意的是，在兩個情感狀態的轉換過程中，受到旅遊期望的預設影響作用，情感轉換成本也會調節旅遊者最終獲得的愉悅體驗感受。

　　在分析期望與體驗感知的互動模型中，謝彥君、吳凱（2000）指出，期望在旅遊體驗中扮演著十分重要又微妙的角色，他們認為期望具有總體上片面性和模糊性的特點，即旅遊體驗中的期望，只是以一種傾向性的觀點所存

在。作為一種抽象的概念化表述，期望並非是具體的和可量化的，與此同時，期望又作為一個心理的「標尺」不斷度量著旅遊者獲得的情感體驗。可以認為，在旅遊者「確認」愉悅體驗之前，期望一直在發揮著調控的標尺作用。對休閒旅遊體驗結構過程的描述中，瑞恩也明確指出，旅遊者期望與實在感受之間的偏差，會影響旅遊體驗的滿意程度。那麼，在旅遊者的情感投入向愉悅體驗轉換的過程，期望與現實的匹配必然會影響遊客最終獲得的情感體驗，旅遊者是要回歸到初始的旅遊期望，還是要轉向全新的獲得體驗？基於以上分析，本研究認為，情感轉換成本也是現地活動階段中，調控旅遊者情感體驗的結構要素之一。

四、要素識別與概念推導模型

基於以上分析本研究認為，在旅遊體驗全程的不同階段中，遊客所獲得的情感是有差異的。動態性是旅遊者情感的一個重要特徵（劉丹萍，金程，2015）。旅遊體驗是遊客的一種情感累積的主動性過程。從旅遊者情感體驗狀態建構的過程來看，現地體驗階段中的「情感狀態」可進一步區分為情感Ⅰ（暫時情感）和情感Ⅱ（獲得情感）兩種存在狀態，是經過主體價值評價後，所選擇的最終情感狀態，即是遊客現地體驗階段中的愉悅體驗。此外，受限於情感轉換過程中，主體期望的不確定影響作用，情感轉換成本會調節旅遊者的情感體驗認知評價過程。因此，基於情感控制理論和情感認知評價理論的視角，本研究認為功能價值、情感價值、情感轉換成本和愉悅體驗，是現地活動階段中遊客情感體驗的控制要素。

根據圖 6-6 和圖 6-7，提煉出現地活動階段中，遊客情感體驗控制要素概念模型（圖 6-8），用於概括現地活動階段中，各控制旅遊體驗要素間的結構關係。與此同時，為了進一步驗證各體驗要素的現實關係，將透過第八章的實證分析，來驗證旅遊體驗要素及影響關係。

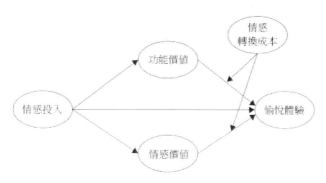

圖6-8　現地階段中的情感體驗控制要素概念模型

第三節 後階段中的情感體驗存續要素識別

一、體驗記憶的解讀

（一）記憶的內涵

記憶作為一種心智活動，是人們對過去的活動、行為和經驗進行回想的一種能力（Schacter, et al.，1993；潘瀾，林璧屬，王昆欣，2016）。在記憶的定義方面，《辭海》將記憶解釋為「人腦對經驗過事物的識記、保持、再現或再認」（舒新城，1948）的三個連續過程。其中，識記是識別和記住事物或現象的特點與連繫，保持是將特點與連繫暫存在大腦中，再現或再認是對特點或連繫的再刺激。與此同時，從訊息加工的視角來看，劉桂春等人（2014）認為，記憶是主體對輸入大腦中訊息的編碼、儲存及提取的過程，這一過程分別與識記、保持和再現三個階段相對應。與身體感知不同，感知是基於感覺器官的感性認識。記憶則同時兼顧對過去經驗感性與理性的認識（劉桂春，等，2014）。正如周瑛和胡玉平（2007）的觀點，記憶也是對體驗過情感和情緒的保持與重現。

（二）記憶的結構屬性

在記憶的結構與類型方面，周小軍（2012）認為，記憶是非單一結構的。依據記憶儲存時間的長短，記憶可以被區分為長久記憶和短時記憶兩個類別。在沃（Wo）和諾曼（Norman）的兩種記憶學說中，短時記憶是受到刺激作

用而產生的一種初級記憶。作為一種「次級」記憶的形態，長久記憶則是對初級記憶進行「複述」基礎上的訊息儲存。在記憶訊息的三級儲存模型中，史坦伯格·R·J和史坦伯格·K（Sternberg，R，J，Sternberg，K，2016）進一步認為，記憶是由感覺記憶（Sensory Store）、短時記憶（Short-Term Store）和長時記憶（Long-Term Store）三個部分構成的。其中，感覺記憶被稱為瞬時記憶，是以感覺映像形式所保留對外界的刺激訊息。短時記憶則具有兩個功能，一方面，短時記憶是感覺記憶和長時記憶的緩衝期（沈德立，白學軍，2004），另一方面，感覺記憶訊息會在此階段中進行訊息再加工。長時記憶則是永久的記憶儲存。此外，內隱記憶與外顯記憶、情緒記憶、形象記憶、運動記憶等也是常見的記憶類型。由此可見，從記憶概念的描述和結構分類來看，記憶自身也是一個動態演變的連續性過程。在主體的記憶過程中，以情感、形象或運動等為特質的記憶，從「現時」形成到「永恆」保存的整個期間是一個再加工的交替過程。不同時空階段下的記憶內容及表現形態是有差異的，均是基於主體認知視角下「自我選擇」的結果。

圖6-9　記憶訊息的三級儲存模型

（三）體驗記憶的概念解析

在旅遊體驗研究中，關於體驗的記憶屬性觀點已經得到廣泛認同（Clawson，Knetsch，2013；Pine，Gilmore，1998；Schmitt，1999；Tsai Chen-Tsang Simon，2016）。例如，在旅遊體驗經濟現象的分析中，派恩和吉爾摩（Pine，Gilmore，1998）認為，記憶是旅遊體驗的關鍵結果，他們將體驗消費視為一種經濟產品，在消費過程中能夠透過環境所提供的配

套服務和場景，為消費者提供難忘的回憶。與此同時，施密特（Schmitt，1999）認為，體驗是一個複雜的過程，在這一過程中能提供消費者與產品相關的感知、感受、思考及行為等。在旅遊體驗中主體所「接觸」的感受越多，相應的記憶和情感也越深。進一步，在以食品體驗為案例的旅遊體驗概念化結構分析中，全帥與王寧（Quan Shuai，Wang Ning，2004）認為，總體旅遊體驗記憶可以強而有力地轉變為高峰體驗狀態，進而對旅遊者目的地選擇及行為等產生誘導作用。由此可見，體驗是被記憶的（Hung Wei-Li, et al.，2016）。記憶是旅遊體驗載體的表現形式之一。只有當旅遊者能夠回憶旅遊的往事，體驗才具有價值（Clawson，Knetsch，2013）。

在旅遊體驗記憶的概念界定方面，金正熙等人（Kim Jong-Hyeong, et al.，2010）是最早對體驗記憶做出定義的學者，他們認為旅遊體驗記憶，是事件發生後能夠被旅遊者記住和回憶的積極體驗。旅行結束後，旅遊者可能會忘記曾經遊覽過的目的地、位置及遊覽時間，但幾乎不可能忘記旅遊體驗過程中的情感表現。蔡辰曾西蒙（Tsai Chen-Tsang Simon，2016）認為，旅遊體驗記憶是旅遊者基於體驗評價的主觀建構，是旅遊者能輕鬆回憶體驗過程中各種事件的能力。從旅遊體驗記憶所屬的結構類型進一步來看，在主流的記憶模型中，邁爾斯（Myers，2003）將長期記憶分解為內隱記憶和外顯記憶，外顯記憶用來儲存個體所經歷的事實和一般知識，旅遊體驗屬於外顯記憶中的情節記憶（Kim，2014）。此外，與顧客體驗領域中的記憶結構相同（Meiser，Bröder，2002），潘瀾等人（2016）認為旅遊體驗也主要由敘述推理、情緒化、再現性和生動性四個方面構成。基於以上分析可以得出，旅遊體驗記憶的核心是旅遊者對旅遊過程中積極、有意義的事件、活動及其相應情感的訊息儲存。正如金正熙等人（Kim Jong-Hyeong, et al.，2010）對體驗記憶的解釋，作為一種長期的情節記憶形態，旅遊體驗記憶是旅遊者在現地體驗期間，對經歷事件的一種心理態度。

二、情感體驗的存續要素分析

(一) 後階段中的情感體驗存續形態

止如本書在第五章及本章關於現地活動階段中，遊客情感建構與控制要素的分析觀點，情感是作為旅遊體驗的「基本元素」，不論是旅遊體驗前的期望預設、現地活動階段中的體驗感知與評價獲得，還是後體驗階段中的回憶與分享，情感始終貫穿於旅遊體驗的全程，並以不同的載體或形態，呈現在體驗的不同時空演變階段中。

本研究認為，體驗記憶是後體驗階段中，刻劃遊客情感體驗形態的核心載體。

從記憶的本質屬性來看，情感思維是記憶的關鍵組成部分。布魯爾（Brewer，1988）認為，與情感相關的外部刺激物或事件最容易被主體所記住。羅賓森（Robinson，1976）在檢驗誘導主體記憶產生的各類提示性訊息中發現，客觀詞彙和動詞只能引起中立情緒或微弱的情感記憶，相反，情感性詞彙則是旅遊自傳體記憶的重要組成部分，旅遊者認知評價後的情感「意義」，能夠有效提升記憶的能力（Tsai Chen-Tsang Simon，2016）。由此可見，旅遊體驗記憶是對現地體驗階段中，遊客所獲得體驗情感的長時訊息儲存。從體驗記憶的形成過程來看，基於現場體驗要素建構的情感，是後體驗階段中體驗記憶強化和形成的前提（桑森垚，2016）。此外，從記憶的構成類型來看，情感投入和愉悅體驗分別是現地活動階段中，感覺記憶和短期記憶狀態表現，體驗記憶則是遊客情感的長久記憶狀態，主要存在於旅遊者後體驗階段過程中。

基於社會認知視角，拉森（Larsen，2007）將旅遊體驗視為主體心理過程的函數。具體而言，旅遊體驗是主體感知下的認知與記憶過程（Larsen，2007），即旅遊體驗是與旅遊者個人經歷相關的長久體驗記憶。作為一種情感的「再現」途徑，遊客在後體驗階段中的情感再確認，是透過喚醒體驗記憶來實現的。綜上所述，作為情感體驗的一類存續形態，體驗記憶從時空關係的層面上（即在後體驗階段中）承載著遊客情感體驗演變的形態，使得旅

遊者現地活動階段中的獲得情感得以長久保存。正如派恩和吉爾摩（Pine，Gilmore，1998）的觀點，旅遊體驗亦是一種記憶。因此本研究認為，體驗記憶是後體驗階段中，遊客情感得以存續的核心要素。

（二）體驗記憶在後體驗階段中的存續作用

作為一種個體心理過程，遊客情感體驗存在兩種不同的表現形態：愉悅體驗與體驗記憶。體驗是無形的，會衰減或增強（Ooi，2005）。作為一種心理認知過程，旅遊體驗是一種記憶狀態，產生於個體的建構或再建構的過程中（Larsen，2007）。在後體驗階段中，體驗記憶是以記憶形態保存的主體情感狀態。從旅遊體驗記憶的記憶屬性來看，麥卡諾（Marschall，2012）強調，記憶對旅遊目的地的選擇有著重要的影響作用，原因在於人們非常懷念，並會再次遊覽那些有過美好回憶的旅遊地。因此，蔡辰曾西蒙（Tsai Chen-Tsang Simon，2016）認為，遊客體驗是否得到滿足的關鍵在於記憶，進而對旅遊者後消費行為意圖產生影響作用。綜上所述，體驗記憶是以長時記憶形式，對旅遊者現地活動階段中所獲得情感體驗的存續與再現，是愉悅體驗感受在後體驗階段中的記憶展示形態，會隨著時間的消逝和個體認知選擇減弱或強化；從旅遊者消費行為的視角來看，體驗記憶是後階段中，建構旅遊者消費行為意圖的結構變量，即現地活動階段中所獲得情感體驗的「強度」，會影響旅遊者的滿意度及行為意圖。

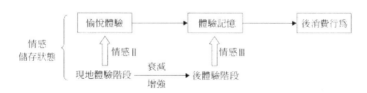

圖6-11　後階段中的情感體驗存續要素推導模型

三、要素識別與概念推導模型

基於以上分析本研究認為，旅遊體驗具有記憶的屬性，體驗記憶是經過自我修正後遊客的最終確認情感，是後體驗階段中情感體驗的長時儲存形態。

與此同時，作為兼顧情感體驗存續和遊客後消費行為建構的結構要素，體驗記憶能夠更為穩定地對遊客後消費行為產生影響作用。

進一步，根據圖6-10，本研究提煉出後體驗階段中的情感體驗存續要素概念模型（圖6-11），用於概括後體驗階段中體驗記憶的情感存續和建構作用。與此同時，為了進一步驗證體驗記憶要素的現實關係，將透過第九章的實證分析來驗證旅遊體驗要素及其影響關係。

圖6-11　後階段中的情感體驗存續要素概念模型

基於對旅遊體驗核心的概念推導結果，並結合內感與情感表現方法的四個理論基礎，本章主要對旅遊體驗的結構要素進行解析與識別。

根據旅遊體驗概念及內涵的解析，發現情感與過程是刻劃旅遊體驗的兩個基本切入點。就情感而言，情感是個體在一定情境或與他人的互動關係中，產生的一種「本能心態」。如前文所述，情感與體驗共同構建起一個生態系統，情感是對主觀體驗的態度展示，體驗是獲取情感的「物理」途徑。對謝彥君（2005）、彭聃齡（2004）等學者觀點的比較分析，進一步表明旅遊體驗的實質，是遊客對審美情感（愉悅）的心理狀態建構。由此可見，情感亦是體驗，且情感是遊客體驗的「硬核」。從過程視角來看，如前文所述，過程是旅遊體驗要素識別的物理基礎和理論基礎。在旅遊體驗過程中，遊客有空間位移與時間演變兩個維度上的物理變化，而不同物理階段下的遊客體驗建構要素是完全不同的，前體驗階段、現地體驗階段及後體驗階段中的構成要素間，存在前因後果的邏輯連繫。由此可見，體驗全程中的時空關係及不同階段的特徵所屬，是旅遊體驗要素識別的基本前提。

從情感的過程視角進一步分析，可知遊客在情感體驗的獲取過程是以一種累積的狀態所存在的，而這種累積的狀態又刻劃遊客在不同階段中情感特徵要素的差異，即不同階段下建構遊客「本原」體驗的情感要素是不同的。最後，透過對過程視角下，旅遊體驗與體驗情感內涵的深入解析，發現「情感」是唯一能夠把握體驗本真，和體現旅遊體驗要素類屬特徵的基本元素。

在旅遊體驗要素的過程特徵與階段分解中，本研究重點關注現地體驗階段和後體驗階段中的結構要素。既有的研究均證實，旅遊體驗建構過程可以分解為預期體驗（前體驗）、現地體驗和追憶體驗（後體驗）三個階段。旅遊體驗整體過程可以被理解為「情境集」（謝彥君，謝中田，2006），各階段是旅遊者體驗發生的具體情境，而不同情境下建構遊客體驗的結構要素是不同的。考慮到遊客前體驗階段具有明顯的不穩定性特質，即個體期望的隨機變動性，如謝彥君和吳凱（2000）的觀點「體驗發生前遊客期望在總體上是片面的、模糊的，且是可轉移和替代的」，而期望是前體驗階段中主導遊客體驗情感的重要結構成分；此外，又考慮到前體驗階段研究中數據收集複雜等客觀原因，本研究主要從現地體驗和後體驗兩個階段對旅遊體驗進行結構要素解析與識別。

現地旅遊體驗階段中，根據情境理論的應用分析結果，本研究提出旅遊體驗的兩個基礎概念結構要素：物理情境和社會情境。旅遊世界中的物理情境是對非慣常環境的表達，即遊客情感體驗必然發生於某一地理空間範圍內，是建構遊客情感體驗的充分必要要素。社會情境則是對旅遊活動中旅遊者與當地居民、服務提供者及同行遊客的態度、行為等關係的描述。因此，基於情境分析觀點，旅遊者現地情感體驗產生於物理情境與社會情境之下的機體反饋。與此同時，結合社會建構主義理論觀點，本研究分析了物理情境和社會情境中主體與地方、他人的互動關係，並分析了遊客真實性感知發揮的建構作用，認為遊客情感體驗，是在旅遊者主導下個體與物理和社會情境的互動關係中產生的，即旅遊體驗是在旅遊場域中主體與旅遊地和他人關係的總和。在這一關係中，地方感是對物理情境下，旅遊者與目的地關係的精準概括，關係承諾是對社會情境下，旅遊者與當地居民、同行遊客關係的精準描述。此外，透過分析遊客真實性感知發生的時間，及對旅遊者個體與旅遊地、

當地居民、同行遊客間關係的建構作用，提出地方感、關係承諾、真實性感知和情感投入，是現地體驗階段中建構旅遊者情感體驗的結構性要素，並推導出情感體驗建構要素的概念模型。

依據情感控制理論在旅遊體驗場景中進一步的應用，本研究將現地情感體驗區分為暫時情感與獲得情感兩個階段特徵。如前文所述，旅遊者現地體驗階段中的情感狀態，表現為累積的階段性特徵，是階段演化的邏輯過程，而旅遊者在不同階段所獲得的體驗情感是有所差異的。在這其中，暫時情感是旅遊者在旅遊場景的社會互動中，受到各種要素影響而產生的一種臨時體驗情感狀態，是個體在某一時間段上，與旅遊目的地、社區居民、同行遊客等互動關係中所產生的一種臨時心理狀態。而獲得情感則是旅遊者基於評價、效能和活動維度，對暫時情感比較後確認的最終體驗情感狀態，是旅遊者現地活動階段中的愉悅體驗感受。與此同時，結合情感認知評價視角，本研究論述了價值評價在暫時情感和獲得情感間的控制作用，並分析現地體驗階段中，情感轉換成本的調控。研究認為，愉悅體驗是現地活動階段中，遊客基於某些價值標準對所獲得暫時情感狀態的「選擇」與「確認」，而功能價值與情感價值，從功效和意義兩個不同視角涵蓋了旅遊者的價值評價。此外，在旅遊者情感投入（暫時情感）向愉悅體驗（獲得情感）轉換的過程中，期望與現實匹配下的成本考慮，必然會影響遊客最終獲得的情感體驗。基於以上觀點，本研究提出，情感投入、功能價值、情感價值、情感轉換成本和愉悅體驗，是現地活動階段中調控旅遊者情感體驗的結構要素，並推導出情感體驗控制要素的概念模型。

體驗是被記憶的。在後體驗階段中，本研究分析了遊客情感體驗的不同存在形態，認為體驗記憶是旅遊者對現地活動階段中所獲得情感的長時保存形態，也是旅遊者對現地體驗期間所經歷事件的一種心理態度。在後體驗階段中，作為兼顧情感體驗存續和遊客後消費行為建構的要素，體驗記憶能夠更為穩定地對遊客後消費行為產生影響作用。因此本研究提出，體驗記憶是後體驗階段中遊客情感得以存續的結構要素，並推導出情感體驗存續要素的概念模型。

　　基於以上分析可得出：在旅遊體驗的全程中，旅遊者的情感體驗發生了轉變，這一轉變過程包括體驗情感狀態的轉換，及構成要素間的轉換。就體驗情感而言，現地旅遊體驗階段中，旅遊體驗由暫時的情感投入，轉變為獲得的愉悅體驗，來描述旅遊者經過價值評價後所最終獲得的情感體驗狀態；在後體驗階段過程中，旅遊體驗中的情感狀態從感覺記憶、短時記憶轉變為永久的情感記憶，即旅遊者現地活動階段中所獲得的瞬間愉悅感受，轉變為美好的、永恆的體驗記憶形態。與此同時，從結構要素的視角來看，現地活動階段中，遊客的暫時情感投入、獲得的愉悅體驗，乃至永久的體驗記憶，均是由不同的結構要素所共變構成的。在這一過程中，現地旅遊體驗階段構成暫時情感投入的地方感、關係承諾及真實性感知，轉變為建構愉悅體驗的功能價值、情感價值及情感轉換成本等體驗要素，並最終轉變為體驗記憶的結構要素。因此，從旅遊體驗發生的情感演變過程及要素構成內容來看，旅遊者的情感體驗可以被視為是從「瞬間愉悅」到「永恆美好」的轉變過程。

第四篇 實證

█第七章 現地活動階段中的情感體驗建構要素驗證

借鑑社會建構主義理論和情境理論，本研究在第六章識別現地活動階段中的情感體驗建構要素，進而提出概念模型。為了進一步驗證現地體驗階段中，建構旅遊者情感體驗要素的現實關係，本章對概念模型中地方感、關係承諾、真實性感知及情感投入等潛在變數間的作用關係進行實證。

第一節 研究假設與理論模型

一、地方感對情感投入、關係承諾的影響

基於環境視角，雷爾夫（Relph，1976）認為，地方是現實生活環境中有「意義」的地理單位。只有當人們將某種價值賦予空間之上，該空間才能被稱為地方（Tsai Chen-Tsang Simon，2016）。可以理解為，只有當人與空間進行互動後，空間自身才具有獨特的內涵，才能夠轉變為「地方」。因此，地方是一個涵蓋地理區劃、感知及個人價值的綜合概念體（Nanzer，2004）。與此同時，麥健銘等人（McIlvenny, et al.，2009）認為，地方作為一個自然地理區域，是個體與環境互動或融合後獲得的各種經歷。個體對地方的主觀認知、感知及描述共同構建了地方感的邊界（Tuan Yi-Fu，1980）。

作為學術概念，地方感最早由人本主義地理研究，引入人文地理及旅遊研究視域中（朱竑，劉博，2011）。瞳逸夫（Tuan Yi-Fu，1990）認為，地方感是能夠滿足個體需求的一種普遍情感連繫。唐文躍（2007）認為，地方感是人們對特定地理場所的情感與信仰。從生產過程來分析，朱竑和劉博（2011）認為，地方感是人以地方為媒介而產生的特殊情感體驗，是「自我」的一個重要組成部分。

對於地方感的結構維度及其所屬構念，既有的研究仍然存在爭議。瞳逸夫（Tuan Yi-Fu，1980）認為，地方感屬於一維結構概念。雷歐和歐义

（Low，Irwin，1992）則認為，地方感是由地方依戀、地方認同和地方依附所構成的三維結構概念。在對地方感研究脈絡的分析中，黃向等人（2006）認為，地方依附從屬於地方依戀，朱竑和劉博（2011）認為，將地方感區別為地方依戀和地方認同更有利於釐清概念間的邏輯關係。與之不同，在分析地方依戀與地方認同的區別與連繫中，有研究認為，地方認同與地方依戀屬於平行概念，均從屬於地方感這一概念之下（Hernández, et al.，2007；Jorgensen，Stedman.，2001）。此外，瓦斯克和科布林（Vaske，Kobrin，2001）認為，地方認同是地方依戀的子維度。綜上所述，作為一個包容性的概念，地方感是主體對特定地方的情感依附和認同（朱竑，劉博，2011）。此外，盛婷婷和楊釗（2015）的研究表明，地方感結構維度的識別，需要根據研究對象、視角及主題等進行區別。基於以上分析，本研究從旅遊者視角來識別主體與旅遊目的地之間的情感連繫，認為地方感是以地方依戀為核心，主體與地方間的情感連繫。地方依戀是旅遊者與特殊環境的連繫，強調其情感特徵（Low，Altman，1992）。與既有的研究觀點一致，本研究認為，地方認同與地方依附是地方依戀的兩個核心維度（Alexandris, et al.，2006；Lee, et al.，2012；Lee Tsung Hung，Shen Yen Ling，2013；Prayag，Ryan，2012；Tsai Chen-TsangSimon，2016），分別從情感和功能兩個視角對個體與地方間的關聯進行概念化表述。既有的研究認為，地方認同是指個體與地方間有意義的社會關聯，突出情感屬性。李宗雄和沈燕玲（Lee Tsung Hung，Shen Yen Ling，2013）認為，地方認同是對發生在遊憩體驗活動中的心理環境認同。地方依附是個體對地方的功能性連繫（Gross，Brown，2006），反映的是旅遊地在提供必需活動設施中的遊客感知重要性。

從現地活動階段中遊客體驗建構的過程及結構要素來看，旅遊者對「地方」不同視角的「認同」或「連繫」，是遊客獲得體驗的始源。謝彥君（2005）在旅遊體驗情境模型的研究中指出，旅遊體驗是個體賦予意義的主觀心理過程，以凸顯情感與功能意義的「場」影響著遊客體驗品質的構建。「場」作為一個概念體，實質體現的是旅遊者對目的地的「情感性」認同與「功能性」依附。也正如此，遊客體驗的獲取是以地方感為根本基礎的。因此，索伊尼

等（Soini, et al.，2012）認為，地方感與遊客體驗有著緊密的關係，即是透過主體對地方的關注和情感投入來獲得體驗。與此同時，在旅遊體驗管理的概念模型分析中，班格旦爾（Bagdare，2016）指出，具有高度主觀和個體特徵的遊客體驗是旅遊者與旅遊地環境、居民及各種客體等互動的一個結果。在班格旦爾的 MTE 概念模型中，旅遊目的地特徵、環境、地方文化等都是遊客情感體驗建構的重要前置變量。與此同時，關係承諾作為旅遊者與目的地居民、同行遊客間的情感連繫和協作關係，必然建構於旅遊目的地的場域中。此外，既有研究認為，地方感中具有情感屬性特徵的地方認同，能夠對功能性的地方依附產生直接影響作用。因此，現地體驗階段中的遊客地方感，能夠對遊客情感投入及旅遊者的社會關係產生直接影響作用。

基於此，本研究提出如下研究假設：

H1：旅遊者的地方認同，對旅遊者情感投入具有顯著的正向影響效應。

H2：旅遊者的地方依附，對旅遊者情感投入具有顯著的正向影響效應。

H3：旅遊者的地方認同，對旅遊者地方依附具有顯著的正向影響效應。

H4：旅遊者的地方認同，對旅遊者關係承諾具有顯著的正向影響效應。

二、關係承諾對情感投入的影響

「承諾」一詞最早由貝克爾（Becker，1960）作為學術用語引入社會學研究領域中。作為一個描述性的概念，承諾用來標記特殊個體或群體行為特徵的典範（Becker，1960）。就承諾的內在屬性而言，既有的研究將承諾視為主體的心理意向，即描述個體保持關係或維持行動的心理現象（黃文彥，藍海林，2010）。此外，有研究將承諾視為心理認同、心理依附或心理樞紐等（González，Guillen，2008；O'Reilly，Chatman，1986；Porter, et al.，1976）。

在關係行銷中，關係承諾被認為是建立長期有效關係的關鍵因素（Hennig-Thurau, et al.，2002），並將其視為解釋顧客忠誠的潛在構念（Bendapudi，Berry，1997）。在關係承諾的定義中，邁耶和赫斯科維茨

（Meyer，Herscovitch，1984）認為，承諾是聯結個體與行為的「力量」。安德森與韋茲（Anderson，Weitz，1992）將承諾解釋為某種關係終結的潛在損失。在關係承諾的結構維度上，儘管艾倫與邁耶（Allen，Meyer，1990）和富勒頓（Fullerton，2003）等提出關係承諾的兩維度、三維度結構，但情感承諾仍然是關係承諾的主要結構維度，是個體對組織的心理依戀。關係承諾的情感屬性是主體基於偏愛態度、感知及情緒等所維持的一種關係。與此同時，作為關係維持的意象表現，情感承諾實質是主體對某一「標的物」的偏愛及獲取期望（Khal Nusair, et al.，2010）。

旅遊體驗是一種心理現象，是主體以情感或情緒表現出來的愉悅狀態（馬天，謝彥君，2015）。從現地體驗階段中，遊客愉悅體驗狀態建構的過程來看，在旅遊世界中「旅遊場」這一心理情境下，旅遊者與當地居民、從業人員及同行遊客間的「互動」（彭丹，2013；謝彥君，2011）是現地體驗建構的重要元素，而這種「互動」則具體表現為人與人的某種情感關係。正如彭丹（2013）在「旅遊者互動的社會關係」中所闡明的觀點，旅遊體驗中存在「人與物」和「人與人」兩種不同類型的關係，旅遊者之間的互動和社會關係，對體驗品質有著很大的影響。作為一種互動及協作關係，人與人的社會關係則表現為一種情感性的關係承諾。從關係行銷的視角來看，現地體驗階段中旅遊者與某「人」關係的建構，實質是一種心理認同、心理依附或心理樞紐。正如，摩根和亨特（Morgan，Hunt，1994）所述，顧客關係承諾是主體對商業關係積極態度的表現，是為維持某種價值關係的容忍意願（Moorman, et al.，1993）。那麼，作為一種概念延伸，現地體驗階段中旅遊者與當地居民、同行遊客之間的關係承諾，則是個體為獲得愉悅體驗感受而積極建立的社會關係。這一互動關係會直接影響遊客情感體驗狀態的獲取程度及品質評價。因此，旅遊者與目的地居民、從業人員及同行遊客之間的情感關係承諾必，然會直接影響遊客自身情感體驗的建構。

基於此，本研究提出如下研究假設：

H5：旅遊者的關係承諾，對旅遊者情感投入具有顯著的正向影響效應。

三、真實性感知對地方感、關係承諾與情感投入關係的調節作用

真實性（Authenticity）最初用來描述博物館展品「真實」的概念，於 1970 年代由社會學家麥卡諾引入旅遊研究體系中。既有的研究認為，真實性一方面是遊客體驗結果的體現（Leigh, et al.，2006；Yeoman, et al.，2007），另一方面也是旅遊體驗的重要前置影響變量（Kolar，Zabkar，2010；MacCannell，1973），即真實性能夠對旅遊者的動機及興趣產生誘導作用。例如，麥卡諾（MacCannell，1973）認為，旅遊者出行的動機是對真實體驗的追求；科拉爾和扎科爾（Kolar，Zabkar，2010）的研究，認為真實性能對遊客忠誠產生積極的影響作用。因此，透過考察塑造遊客真實性和體驗的各種結構性傾向，可以更好地理解旅遊體驗的內涵（MacCannell，1973）。

在真實性的結構類型上，客觀主義真實性與存在主義真實性，是真實性研究的兩個主要方向。以布爾斯廷（Boorstin，1964）和麥卡諾（MacCannell，1973）為代表的學者，認為真實性作為旅遊產品的內在特徵，可以使用「絕對」標準進行度量。與之不同，周其樓等人（Zhou Qilou Bill, et al.，2013）則認為，現實中的真實性並非絕對存在，而是透過旅遊者「個體」來識別的。張捷等（Zhang Jie, et al.，2008）更進一步研究，認為真實性是動態和多變的，旅遊體驗研究中的真實性應該從主觀視角展開。因此，真實性研究的主觀性特質得到廣泛支持（Reisinger，Steiner，2006；Robinson，Clifford，2012；Zhang Jie, et al.，2008）。作為可以度量的、主觀視角下的真實性類型，布萊斯等（Bryce, et al.，2015）認為，存在真實性是有關活動或體驗對象的「自由」，即存在真實性是主體的一種情感。與此同時，王寧（Wang Ning，1999）認為，存在真實性包括人際間和個體內部兩個方面的情感。

作為旅遊體驗研究中的重要概念，真實性對遊客忠誠、投入、行為意向等後消費行為意圖的直接影響作用已得到研究證實（Bryce, et al.，2015；Novello，Fernandez，2016；Ramkissoon，Uysal，2011；Zhou，Zhang，Edelheim，2013；劉晶晶，2017）。例如，瑞蒙克桑恩和烏伊薩

爾（Ramkissoon，Uysal，2011）的研究認為，遊客真實性感知能夠正向調節動機、訊息搜尋行為、目的地印象對行為意圖的作用關係。作為遊客現地體驗建構的重要支撐元素，真實性感知與遊客情感體驗有著不可分割的緊密關聯，它既是體驗的目的，又是體驗的前置變量。從存在真實性的視角來看，真實性是基於客體基礎上的主體情感連繫，這種情感一方面建構於旅遊地客觀真實的基礎之上，另一方面是遊客與旅遊地、當地居民等互動基礎上的情感關係狀態。作為現地體驗階段中遊客情感建構的重要結構元素，地方感與關係承諾對遊客體驗的前置驅動作用，必然受到主體存在真實性感知的影響。可以認為，遊客真實性感知能夠對地方感、關係承諾與遊客暫時情感建構造成調節的作用。

基於此，本研究提出如下研究假設：

H6：旅遊者的真實性感知程度越高，地方認同對遊客情感投入的影響越強。

H7：旅遊者的真實性感知程度越高，地方依附對遊客情感投入的影響越強。

H8：旅遊者的真實性感知程度越高，關係承諾對遊客情感投入的影響越強。

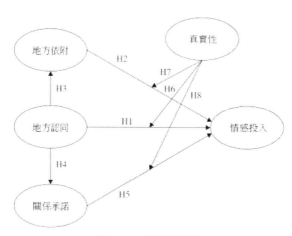

圖7-1　理論模型圖

第二節 研究設計

一、量表來源

（一）題項設計

1．地方感：地方依附與地方認同

文獻回顧表明，既有的研究對於地方感及其子維度測量問項的選擇仍存在爭議，而量表選擇的關鍵則在於如何界定地方感的概念內涵與邊界。例如，布里克與凱爾斯坦德爾（Bri Cker，Kerstetter，2000；Kerstetter，2002）的兩次研究結果，均將地方感識別為三維度和五維度的測量結構。

本研究認為，地方感是以地方依戀為核心，旅遊者與旅遊目的地間的情感連繫，其中地方認同與地方依附，分別從情感層面和功能層面來度量遊客與地方間的「關聯」。因此對於現地體驗中，遊客地方感的地方認同和地方依附度量，本研究選取亞歷桑迪斯、寇桑斯及蔓麗蒂（Alexandris，Kouthouris，Meligdis，2006）的短量表進行測量。該量表最初來源於威廉姆斯和瓦斯克（Williams，Vaske，2003）的研究，並經過凱爾等（Kyle, et al.，2004）研究的驗證。之所以選擇亞歷桑迪斯、寇桑斯及蔓麗蒂（Alexandris，Kouthouris，Meligdis，2006）地方感的短量表，一方面是考慮到該量表能夠完整地對地方認同和地方依附進行測量；另一方面短量表能夠有效提升問卷回收的比例。

量表中地方認同和地方依附均屬於一階結構的潛在變數，分別包含4個、3個測量問項。例如，「相比其他旅遊地，我非常享受在該旅遊地的旅行」、「對我來說，在該地旅行獲得的體驗是不能被替代的」、「我非常認同（認可）該旅遊地」、「對我來說，該旅遊地意義重大」等。

2．關係承諾

既有的研究文獻中，沒有度量旅遊體驗裡遊客社會關係的量表，關係行銷中的顧客關係承諾量表，也不適用於旅遊體驗過程中不同社會關係的度量。但顧客關係承諾及情感承諾維度的內涵解釋、測量問項等，為開發現地

體驗階段中旅遊關係承諾量表提供了重要的參考。因此，本研究根據邱吉爾（Churchill，1979）提出的量表開發步驟，進行測量問項的開發。

(1) 文獻回顧

凱爾等人（Kyle, et al.，2004）將旅遊者與某地或某物的社會關係，定義為社會紐帶（Social Bonding），並借鑑組織承諾量表，對旅遊中的社會關聯進行測量。摩根和亨特（Morgan，Hunt，1994）認為，關係承諾是主體對商業關係積極態度的表現，是為維持某種價值關係的容忍意願（Moorman，Deshpande，Zaltman，1993）。因此，在採用歸納法收集量表測量題項時，重點關注旅遊者與旅遊目的地居民、同行遊客間情感關係建構等方面的因素。

(2) 量表評定與修改

請大三在校學生對各題項所描述的內容進行評價，對表述不清楚、或與現實情況不符的題項進行修正。再將量表提交給 3 人組成的旅遊專家組，對測量問項的科學性和適用性進行評價，最終得到由 6 個題項構成的測量工具。該量表的信效度品質評價，將透過預先調查中的探索性因素分析，和正式調查中的驗證性因素分析進行綜合評測。

基於以上分析，本研究使用旅遊關係承諾來度量現地體驗階段中，旅遊者與當地居民、同行遊客等之間的情感關係。該量表屬於二階構念的潛在變數，包括當地居民和同行遊客兩個維度，共有 6 個測量問項。例如，有「在旅行過程中，我很重視與當地（社區）居民的關係」、「當地（社區）居民的態度會影響我的旅遊體驗感受」、「與我同行的夥伴很喜歡該旅遊地（風景區）」、「同行夥伴的建議有助於我獲得更多的旅遊體驗感受」等測量問項。

3 · 真實性感知

透過文獻回顧，有關遊客真實性感知的分類主要有客觀真實性、建構真實性、存在真實性三個類別（Wang Ning，1999）。在遊客真實感知量表的開發與選擇方面，建構真實性作為一種「概念」真實，是遊客、旅遊服務提供者根據想像、遊客期望及偏好等，共同建構出的真實感受。建構真實性是

對真實性概念的理論探討。也正如此，有關遊客真實性感知的測量，主要從客觀真實性和存在真實性兩個視角進行度量。周其樓等人（Zhou Qilou Bill, et al.，2013）認為，客觀真實性是旅遊者對原真景觀、文化的感知，存在真實性則是基於客觀真實基礎上的遊客情感獲得。科拉爾和扎科爾（Kolar, Zabkar，2010）認為，客觀真實與存在真實的度量差異，在於是否考慮到主體的情感特徵。可以認為，客觀真實與存在真實度量的核心，分別在於功能與情感。

基於以上分析，考慮到旅遊者現地體驗建構的情感屬性特徵，及存在真實性的內涵（Novello，Fernandez，2016），本研究借鑑布萊斯、柯倫、奧戈爾曼及塔赫裡（Bryce，Curran，O'Gorman，Taheri，2015）的存在真實性量表，對旅遊者現地體驗階段中的真實性感知進行度量。該量表包括4個測量問項，如「在該風景區中，我感受到了當地的歷史、人物、故事等」、「在該風景區中，我獲得了精神上的體驗」、「在該風景區中，我感受到了人類歷史及文化的變遷」等題項。

4・情感投入

在情感投入的量表選擇方面，翟赤崁賽（Zaichkowsky，1985）開發了個人投入量表（Personal Involvement Inventory），該量表屬於單維度量表，主要應用於對實物產品的消費者投入程度測量。羅蘭和卡普費雷爾（Laurent，Kapferer，1985）開發了顧客投入量表（Consumer Involvement Profile），該量表屬於多維度量表，包括重要性、愉悅、符號、風險感知和風險後果五個維度，其中，愉悅維度主要反映，主體對產品或服務的享樂或愉悅感受。與此同時也有研究表明，多維度的顧客投入量表在旅遊和遊憩研究應用中仍然存在爭議（Funk, et al.，2004）。有學者進一步對多維度的量表進行修正，如提出容忍投入、認知投入、情感投入等量表。也正如此，普拉亞格和瑞恩（Prayag，Ryan，2012）認為，既有的研究對個人或情感投入量表仍未能達成一致。

基於以上分析，考慮到旅遊研究的實際情況及選擇經過多方驗證的量表，本研究借鑑普拉亞格和瑞恩（Prayag，Ryan，2012）遊客投入中的情感投

入維度量表，對現地體驗階段中遊客初始情感的投入與建構進行度量。該量表屬於一階構念的潛在變數，共包括 6 個測量問項。例如「我對該旅遊風景區很感興趣」、「在這裡旅遊感覺像是送自己一個禮物」、「我很樂意參與在這裡開展的各種旅遊活動」等測量問項。為了進一步確保所選擇量表的穩健性，本研究將透過預先調查及正式調查的樣本數據，對量表的信效度進行檢驗。

由於量表（表 7-1）來自英語國家文獻，因此，為了確保測量問項中文轉譯的準確性，本研究邀請兩位英語翻譯專業的博士進行交叉翻譯和回譯，以確保中文量表能夠準確表述原測量問項。

<div align="center">表7-1　測量題項</div>

構念	題項	編號
地方依附 PD	相比其他旅遊地，我非常享受在該旅遊地的旅行	PD1
	相比其他旅遊地，我非常滿意在該旅遊地的旅行	PD2
	相比其他旅遊地，在該地旅行是非常重要的	PD3
地方認同 PI	對我來說，該旅遊地意義重大	PI1
	我非常喜歡該旅遊地	PI2
	我非常認同（認可）該旅遊地	PI3
	該旅遊地獨特的生活方式（地域文化、習俗等）吸引了我	PI4
關係承諾 （居民） SRL	在旅行過程中，我很重視與當地（社區）居民的關係	SRL1
	當地（社區）居民很友好	SRL2
	當地（社區）居民的態度會影響我的旅遊體驗感受	SRL3

續表

構念	題項	編號
關係承諾（遊客）SRT	在旅行過程中，我很重視與同行夥伴的關係	SRT1
	與我同行的夥伴很喜歡該旅遊地（景區）	SRT2
	同行夥伴的建議有助於我獲得更多的旅遊體驗感受	SRT3
真實性感知 EA	這次旅行提供了深入瞭解該景區歷史文化的機會	EA1
	在該景區中，我感受到了當地的歷史、人物、故事等	EA2
	在該景區中，我獲得了精神上的體驗	EA3
	在該景區中，我感受到了人類歷史及文化的變遷	EA4
情感投入 EI	我很高興在這裡旅遊	EI1
	我非常重視在這裡旅遊	EI2
	我對該旅遊景區很感興趣	EI3
	在這裡旅遊感覺像是送自己一個禮物	EI4
	我很樂意參與在這裡開展的各種旅遊活動	EI5
	我會向其他人分享所獲得的旅遊體驗	EI6

（二）問卷結構

　　調查問卷由兩個部分的內容構成。問卷的第一個部分為地方認同、地方依附、關係承諾（居民）、關係承諾（遊客）、真實性感知及情感投入五個變量的測量指標。在這一部分的題項布局上，各構念所屬的測量問項間採用間隔設計，便於被調查者回答。第二部分為被調查者的人口統計訊息，包括性別、年齡、受教育程度、職業以及平均月收入五個題項。

　　在各題項的度量選擇方面，人口統計訊息採用類別變量進行度量。此外，考慮到被調查者回答問題的便利性，和兼顧度量的可靠性，地方認同、地方

依附、關係承諾（居民）、關係承諾（遊客）、真實性感知及情感投入的測量，採用李克特量表進行度量（Dawes，2008），即 1 分代表「非常不同意」、2 分代表「不同意」、3 分代表「一般」、4 分代表「同意」、5 分代表「非常同意」。

二、預先調查與問卷品質評估

（一）數據收集

為了確保問卷的品質及量表的信效度，本研究於 2017 年 9 月 28 日在貴陽青岩古鎮旅遊風景區，進行預先調查的問卷數據收集。採用自我主導式的便利抽樣法，在風景區的出口對結束旅遊行程的遊客發放問卷。本次調查中共計發放問卷 70 份，回收問卷 63 份，其中有效問卷為 50 份，問卷的回收率和有效問卷率分別為 90% 和 71%。

人口學統計分析顯示（表 7-2），預先調查中男性遊客有 16 人，女性遊客有 34 人，占比分別為 32% 和 68%。在年齡結構方面，19 歲至 24 歲、25 歲至 34 歲的遊客最多，分別為 19 人、15 人，兩者占比共計 68%。在受教育程度方面，62% 的遊客有本科教育背景，28% 的受訪者接受過大學專科的學歷教育。在遊客職業分布上，學生和上班族是本次調查對象的主體，占比為 60%，共計 30 人。此外，在預先調查的遊客月均收入方面，38% 的遊客月均收入在 2001 元至 5000 元這個區間中；高收入群體（收入高於 6500 元）共計有 7 人，占比為 14%。

表7-2　預先調查人口統計資訊（N=50）

指標	類別	樣本數	比重 %	指標	類別	樣本數	比重 %
性別	男性	16	32	職業	學生	18	36
	女性	34	68		企事業人員	12	24
年齡	≤ 18 歲	4	8		教師	2	4
	19~24 歲	19	38		榮民與退休人員	1	2
	25~34 歲	15	30		上班族	5	10
	35~44 歲	6	12		私營業主	5	10
	45~54 歲	5	10		自由職業者	7	14
	≥ 55 歲	1	2	月均收入	≤ 2000 元	17	34
教育程度	高中及以下	3	6		2001~3500 元	10	20
	專科	14	28		3501~5000 元	9	18
	大學	31	62		5001~6500 元	7	14
	碩士及以上	2	4		≥ 6501 元	7	14

（二）信度分析

在信度分析中，本研究採用 alpha 信度（Cronbach's Alpha）來測量量表的內一致性程度，以確定各測量指標是否同屬於同一維度或構念。根據以往研究經驗，alpha 信度的取值範圍為 0.6 至 0.7 之間（Churchill，1979），即表明量表具有相應的可靠性。此外，為了進一步確保量表的信度，本研究還對量表的校正項總計相關性（CITC），和已刪除項的 alpha 信度值進行分析。

表 7-3 的信度分析結果表明，預先調查中量表的總體 Alpha 值為 0.904，表明量表的可靠性較高。構念「地方依附」的總體 alpha 信度為 0.847，其所屬的三個測量題項 PD1、PD2 和 PD3 的校正項總計相關性係數（CITC）

均大於 0.65，表明各題項之間具有較好的相關性。在項已刪除的 alpha 信度指標方面，刪除測量題項 PD3 後的信度指標為 0.860，大於該構念的總體 Alpha 係數。考慮到測量題項的完整性、CITC 的品質，及刪除該題項後信度係數僅提升 0.013 個單位，因此，予以保留該題項。構念「地方認同」的總體 alpha 信度 為 0.768，其所屬的四個測量題項的 CITC 係數均大於臨界值 0.4 的技術要求（0.487 ～ 0.673），說明各題項之間具有良好的關聯性。需要說明的是，除去測量題項 PI4 外，刪除各題項的 alpha 信度（0.659 ～ 0.708）均小於構念的總體 alpha 值（0.768）。同樣，考慮到測量題項的完整性、校正項總計相關性，及信度係數提升的幅度，對測量題項 PI 予以保留。

表7-3　量表信度分析（N=50）

指標	項已刪除的均值	項已刪除的變異數	校正項總計相關性（CITC）	項已刪除的 Cronbach's Alpha	alpha 信度
PD1	6.649	3.003	0.762	0.763	
PD2	6.580	2.616	0.757	0.746	0.847
PD3	6.750	2.472	0.661	0.860	
PI1	10.778	3.706	0.583	0.708	
PI2	10.716	3.871	0.654	0.666	
PI3	10.535	3.937	0.673	0.659	0.768
PI4	10.473	4.762	0.487	0.798	

續表

指標	項已刪除的均值	項已刪除的變異數	校正項總計相關性（CITC）	項已刪除的Cronbach's Alpha	alpha 信度
SRL1	7.420	2.085	0.408	0.644	
SRL2	7.540	1.723	0.660	0.569	0.702
SRL3	7.000	1.837	0.422	0.652	
SRT1	7.769	1.642	0.467	0.713	
SRT2	8.200	1.551	0.537	0.627	0.717
SRT3	8.209	1.488	0.612	0.536	
EA1	10.952	3.748	0.648	0.712	
EA2	10.921	3.870	0.640	0.716	
EA3	10.880	4.292	0.595	0.741	0.790
EA4	10.903	4.299	0.517	0.777	
EI1	18.169	12.346	0.614	0.867	
EI2	18.367	12.275	0.678	0.856	
EI3	18.273	12.160	0.774	0.842	
EI4	18.371	11.774	0.688	0.855	0.928
EI5	18.370	12.100	0.662	0.859	
EI6	18.045	12.264	0.689	0.854	

維度「關係承諾（居民）」的總體 alpha 信度為 0.702，其所屬的三個測量題項的校正項總計相關性係數均大於臨界值 0.4，即表明三個測量題項之間具有良好的相關性。此外，刪除各題項的 alpha 信度分別為 0.644、0.569和 0.652，均小於構念總體 Alpha 值（0.702），分析表明該維度具有良好的信度。維度「關係承諾（遊客）」的 alpha 信度值是 0.717，其所屬三個測量題項的 CITC 值均大於臨界值 0.4，即題項間的相關性滿足指標要求。同

時刪除任一題項，其 alpha 信度也不會有較大改善，分析表明「關係承諾（遊客）」的信度品質滿足要求。構念「真實性感知」的總體 alpha 信度為 0.790，其所屬的四個測量題項的校正項總計相關性係數均大於 0.5，即表明測量題項之間具有良好的相關性。此外，刪除各題項的 alpha 信度分別為 0.712、0.716、0.741 和 0.777，均小於構念總體 alpha 值，表明該構念具有良好的信度。情感投入的總體 alpha 信度為 0.928，其所屬的六個測量題項 EI1、EI2、EI3、EI4、EI5 及 EI6 的 CITC 係數均大於 0.6，表明各題項之間具有較好的相關性。此外，刪除各題項的 alpha 信度，均小於變量總體 alpha 值，進一步表明，情感投入量表具有較好的信度品質。

（三）效度分析

下面對預先調查數據進行探索性因素分析，以進一步檢驗量表的效度。根據探索性因素分析的技術要求，在進行分析前首先對樣本數據的 KMO（Kaiser-Meyer-Olkin）統計量和 Bartlett 球形檢驗（巴特利特球形檢驗）及其顯著性進行分析。KMO 是比較變量間的簡單和偏相關係數的測量指標，其取值範圍在 0 到 1 之間。根據既有的研究經驗，一般認為 KMO 係數大於 0.7 適合做因素分析，大於 0.9 則表明非常適合，最低臨界取值為 0.5，否則不能進行因素分析（余建英，何旭宏，2003）。Bartlett 球形檢驗則用於判斷變量之間是否存在相關性，要求伴隨機率滿足顯著性水平（小於 0.001）（余建英，何旭宏，2003）。與此同時，採用主成分因素分析和最大變異數正交旋轉法，並遵循降維分析的要求（Byrne，1998）進行探索性因素分析：因素特徵值大於 1；測量指標的因素負載大於 0.5（至少大於 0.4）；因素負載間不存在交叉負荷；總變異數解釋度大於 60%；各因素題項不少於 3 個。

分析結果表明，量表的 KMO 值為 0.910，Bartlett 球形檢驗係數為 2560.398，顯著性水平為 0.000，滿足因素分析的要求。

主成分因素分析結果表明（表 7-4），除測量問項 PI4 外，各測量題項的因素負載均大於 0.5。其中，問項 PI4 的因素負載係數為 0.402；最高因素負載為問項 PD2，其係數為 0.833，且不存在交叉項。進一步，樣本的總體變異數解釋度為 69.332%，共分離出六個公因素，其中旋轉後第一個因素

的負荷為14.858%，第二個因素的負荷為13.260%，第三個因素的負荷為12.916%，第四個因素的負荷為10.743%，第五個因素的負荷為8.841%，第六個因素的負荷為8.714%。此外，根據周浩和龍立榮（2004）提出的共同偏差檢驗方法及要求，未經旋轉的第一個公因素負荷為40.773%，小於50%，基本排除共同方法偏差。分析結果證實，經探索性因素分析所抽取出的六個公因素及其所屬測量問項，與原始量表結構一致。因此，該量表具有較好的效度。

表7-4　量表探索性因素分析（N=50）

指標	因素1	因素2	因素3	因素4	因素5	因素6
PD1		0.754				
PD2		0.833				
PD3		0.662				
PI1				0.724		
PI2				0.623		
PI3				0.690		

續表

指標	因素1	因素2	因素3	因素4	因素5	因素6
PI4				0.402		
SRL1					0.637	
SRL2					0.716	
SRL3					0.761	
SRT1						0.744
SRT2						0.651
SRT3						0.757
EA1			0.729			
EA2			0.787			
EA3			0.684			
EA4			0.603			
EI1	0.627					
EI2	0.669					
EI3	0.756					
EI4	0.656					
EI5	0.723					
EI6	0.657					
變異數解釋度	14.858%	13.260%	12.916%	10.743%	8.841%	8.714%

三、正式調查

（一）數據收集

問卷樣本量一直以來是進行數據分析的熱門議題。既有的研究認為，大樣本是確保統計分析獲得穩定參數估計的必要保障（Worthington，Whittaker，2006）。對於結構方程模型而言，一些學者認為，進行驗證性因素分析或路徑分析的最小樣本量，必須大於 200，也有學者認為數據分析

的最小樣本量（可接受範圍）介於 100 至 200 之間（Kline，2015）。此外，還有學者認為，樣本量應當根據觀測變量的個數來設置，即按照觀測變量個數的 1：5 或 1：10 進行抽樣調查（Grimm，Yarnold，1995）。特勒·皮特·M 和周志平（Bentler Peter M，Chou Chih-Ping，1987）認為，問卷樣本量的最低限度是參數估計的 5 倍或 10 倍。與此同時，根據沃辛頓與惠特克（Worthington，Whittaker，2006）的建議，樣本量與觀測變量的比例至少為 5：1 才足夠，而 10：1 的比率是最佳的。另外，他們不建議在小於 100 個的樣本量上進行結構方程模型分析。因此，根據格林和亞諾爾德（Grimm，Yarnold，1995）、克萊恩（Kline，2015）以及沃辛頓與惠特克（Worthington，Whittaker，2006）對問卷樣本數量的建議，除人口統計學資訊變量外，本次數據分析中的測量指標共計 23 個，按照 1：10 的最佳比率要求，本次調查中所需的最低樣本量是 230 份。

在正式調查中，問卷發放採用自我主導式的便利抽樣方法，分別於 2017 年 10 月 5 日至 6 日在貴陽市青岩古鎮、2017 年 10 月 27 日至 29 日在黔東南州西江千戶苗寨等兩個風景區的出口，對結束旅遊行程的遊客發放問卷。在徵詢遊客是否同意填寫問卷後，進行數據採集。本次調查中共計發放問卷 500 份，回收 494 份，其中有效問卷為 479 份，問卷的回收率和有效率分別為 99%、96%。正式調查中有效回收問卷的數量超過 230 份，能夠滿足數據分析的需要。

（二）人口統計學分析

人口統計學分析顯示（表 7-5），正式調查中男性遊客與女性遊客的比重基本持平，分別為 203 人和 27 人，占比為 42.4% 和 57.6%。在遊客年齡分布方面，19 歲至 34 歲間的遊客占比為 74.5%，表明在客源結構中，青年遊客是旅遊主力軍。此外，35 歲至 5 歲的中年遊客占比為 21.1%。在受教育程度方面，81.5% 的遊客有大專及本科教育背景，42 名遊客接受過研究生及以上的學歷教育。在職業方面，學生和上班族在本次調查中占比最高，分別為 32.8% 和 30.7%，共計 304 人；私營業主、自由職業者和國家公務員分別為 44 人、57 人和 33 人。與此同時，在本次調查的遊客月均收入方

面，23.8% 的遊客月均收入為 3501 至 5000 元；18.4% 的遊客月均收入為 2001 ～ 3500 元；30% 的遊客月均收入高於 5001 元。

表7-5　正式調查人口統計訊息（N=479）

指標	類別	樣本數	比重 %	指標	類別	樣本數	比重 %
性別	男性	203	42.4	職業	學生	157	32.8
	女性	276	57.6		企事業人員	147	30.7
年齡	≤ 18 歲	38	7.9		教師	24	5
	19~24 歲	169	35.3		榮民與退休人員	17	3.5
	25~34 歲	140	29.2		上班族	33	6.9
	35~44 歲	64	13.4		私營業主	44	9.2
	45~54 歲	37	7.7		自由職業者	57	11.9
	≥ 55 歲	31	6.5	月均收入	≤ 2000 元	133	27.8
教育程度	高中及以下	47	9.8		2001~3500 元	88	18.4
	專科	143	29.9		3501~5000 元	114	23.8
	大學	247	51.6		5001~6500 元	83	17.3
	碩士及以上	42	8.8		≥ 6501 元	61	12.7

第三節 數據分析

一、描述性統計分析

對各測量指標的平均值、標準差、偏度及峰度進行描述性統計分析。

表7-6　數據描述性統計（N=479）

指標	均值	標準差	偏度	峰度	指標	均值	標準差	偏度	峰度
PD1	3.514	0.808	0.104	0.615	SRT3	3.912	0.815	−0.486	0.202
PD2	3.495	0.830	−0.049	0.227	EA1	3.645	0.853	−0.234	−0.033
PD3	3.390	0.907	−0.158	0.028	EA2	3.566	0.895	−0.254	−0.035
PI1	3.456	0.948	−0.206	−0.120	EA3	3.653	0.844	−0.259	−0.045
PI2	3.558	0.889	−0.122	0.057	EA4	3.723	0.885	−0.203	−0.428
PI3	3.625	0.865	−0.178	−0.038	EI1	3.798	0.831	−0.372	0.210
PI4	3.729	0.861	−0.328	−0.007	EI2	3.585	0.853	0.067	−0.173
SRL1	3.670	0.864	−0.203	−0.035	EI3	3.685	0.861	−0.210	−0.100
SRL2	3.715	0.798	−0.055	−0.158	EI4	3.644	0.930	−0.339	0.042
SRL3	3.994	0.840	−0.626	0.341	EI5	3.685	0.874	−0.315	−0.003
SRT1	4.259	0.770	−0.938	0.894	EI6	3.911	0.829	−0.494	0.344
SRT2	3.824	0.810	−0.111	−0.550	−	−	−	−	−

　　根據既有的研究經驗，一般認為正面測量問項的平均值大於3，標準差大於 0.5，則數據具有較好的波動性。此外，為了確保數據符合正態分布並進行後續路徑分析，根據黃芳銘（2005）的建議，偏度和峰度指標分別小於3 和 10 以下，則認為數據符合正態分布。由表 7-6 統計數據可知，所有測量題項的平均值、標準差、偏度和峰度均在可接受範圍內，各測量指標的平均值範圍在 3.390 和 4.259 之間，標準差均大於 0.7。因此，正式調查所獲取的樣本數據擬正態分布。

二、信度分析

　　正式調查中量表的總體 alpha 值為 0.948，表明量表的可靠性較高。與此同時，在 CITC 分析中（表 7-7），各測量指標的校正項總計相關性係數均大於 0.5，取值範圍在 0.517 和 0.780 之間，說明各題項之間具有良好的關聯性。

表7-7　量表信度分析（N=479）

指標	項已刪除的均值	項已刪除的變異數	校正項總計相關性（CITC）	項已刪除的Cronbach's Alpha	alpha 信度
PD1	6.885	2.474	0.780	0.778	
PD2	6.904	2.414	0.778	0.778	0.865
PD3	7.008	2.387	0.678	0.876	
PI1	10.912	4.980	0.658	0.813	
PI2	10.811	5.004	0.722	0.784	
PI3	10.743	5.004	0.753	0.771	0.844
PI4	10.639	5.520	0.594	0.838	

續表

指標	項已刪除的均值	項已刪除的變異數	校正項總計相關性（CITC）	項已刪除的Cronbach's Alpha	alpha 信度
SRL1	7.708	1.863	0.560	0.559	
SRL2	7.664	1.974	0.588	0.530	0.703
SRL3	7.385	2.181	0.521	0.732	
SRT1	7.737	2.081	0.517	0.731	
SRT2	8.172	1.902	0.566	0.678	0.749
SRT3	8.084	1.753	0.652	0.575	
EA1	10.942	4.847	0.705	0.790	
EA2	11.020	4.761	0.681	0.800	
EA3	10.934	4.948	0.683	0.800	0.843
EA4	10.864	4.914	0.645	0.816	
EI1	18.510	12.730	0.713	0.878	
EI2	18.723	12.595	0.714	0.878	
EI3	18.623	12.266	0.771	0.869	
EI4	18.665	12.071	0.729	0.876	0.896
EI5	18.623	12.578	0.694	0.881	
EI6	18.398	12.826	0.697	0.881	

　　地方認同、關係承諾（遊客）與情感投入變量，各測量題項刪除後的alpha 信度均小於各構念、維度的總體 alpha 值。需要指出的是，在地方依

附和關係承諾（居民）量表中，刪除題項 PD3 和 SRL3 後的 alpha 信度值分別為 0.876 和 0.732，均大於該變量的總體 alpha 值，但考慮到各構念或潛在變數至少需要三個觀察題項，且刪除該問項後信度品質僅提升 0.011 和 0.029 個單位，故保留這兩個測量題項。

三、效度分析

（一）探索性因素分析

本研究採用主成分因素分析，和最大變異數正交旋轉方法，並遵循降維分析的要求進行探索性因素分析。分析結果表明：量表的 KMO 值為 0.949，Bartlett 球形檢驗係數為 6277.007，顯著性水平為 0.000，滿足因素分析要求。數據分析顯示（表 7-8）：各測量題項的因素負載均大於 0.5，且不存在交叉項。樣本的總體變異數解釋度為 69.988%，共分離出六個公因素。其中，第一個公因素的負荷為 15.933%，第二個公因素的負荷為 13.366%，第三個公因素的負荷為 13.096%，第四個公因素的負荷為 9.757%，第五個公因素的負荷為 9.372%，第六個公因素的負荷為 8.464%。探索性因素分析的結果，與問卷初始量表，及預先調查分析結果相一致。

與此同時，根據圖 7-2 的探索性因素分析陡坡圖結果可以得出，在降維析出第六個公因素之後，成分數趨勢線也進一步變平緩，符合六因素的結構特徵。根據周浩和龍立榮（2004）的共同方法偏差檢驗建議，進行 Harman（豪斯曼）單因素檢驗，未經旋轉的第一個公因素負載為 45.270%，小於50%。因此，基本排除共同方法偏差。

表7-8　量表探索性因素分析（N=479）

指標	因素1（情感投入）	因素2（地方認同）	因素3（真實性）	因素4（地方依附）	因素5（遊客關係）	因素6（居民關係）
PD1				0.643		
PD2				0.731		
PD3				0.534		
PI1		0.726				
PI2		0.701				
PI3		0.713				
PI4		0.566				
SRL1						0.778
SRL2						0.730
SRL3						0.656
SRT1					0.762	
SRT2					0.631	
SRT3					0.743	
EA1			0.710			
EA2			0.753			
EA3			0.668			
EA4			0.657			
EI1	0.607					
EI2	0.641					
EI3	0.697					

續表

指標	因素1（情感投入）	因素2（地方認同）	因素3（真實性）	因素4（地方依附）	因素5（遊客關係）	因素6（居民關係）
EI4	0.720					
EI5	0.695					
EI6	0.638					
變異數解釋度	15.933%	13.366%	13.096%	9.757%	9.372%	8.464%

圖7-2　探索性因素分析陡坡圖

（二）驗證性因素分析

為進一步驗證量表的適應性，對所有構念進行驗證性因素（CFA）分析。與探索性因素分析不同，驗證性因素分析用來檢驗建構效度的適切性和真實性（吳明隆，2009）。根據巴戈與易友杰（Bagozzi Richard P，Yi Youjae，1988）、拜恩（Byrne，1998）和吳明隆（2009）建議的模型匹配度指標，在驗證性因素分析中模型的卡方分布與自由度比值（$\chi 2 /df$）在1～3之間，代表模型適配良好，當該係數值大於3時則表示假設模型無法反映

真實觀察數據；良性適配指標（GFI）大於 0.9；增值適配指標（IFI）大於 0.9；非規範適配指標（TLI）大於 0.9；比較適配指標（CFI）大於 0.9。此外，模型匹配度還要求漸進均方剩餘和平方根（RMSEA）小於 0.08，以進一步觀察模型的適配度。

數據分析結果顯示（表 7-9）：$\chi 2/df$ 係數是 2.221，其中模型的卡方值為 477.512，自由度為 215，顯著性水平小於 0.000；模型的適配指標係數均大於 0.9，RMSEA 係數為 0.051，小於 0.08 的標準，即理論模型與數據有較好的擬合度。

表7-9　模型擬合度（N=479）

χ^2	df	χ^2/df	GFI	IFI	TLI	CFI	RMSEA
477.512	215	2.221	0.919	0.957	0.950	0.957	0.051

接下來進行聚合效度和區別效度評價。

聚合效度是測定同一構念時觀測結果的關聯程度（Clark-Carter，1997），要求各觀測指標的標準化因素負載大於 0.5 且為統計顯著（Fornell，Larcker，1981），並小於 0.95（吳明隆，2009），因素負載值越大，指標變量能被構念解釋的變異越大，即表明具有較好的聚合效度。表 7-10 的驗證性因素分析結果顯示：各觀測指標的標準化因素負載集中在 0.500～0.886，均大於 0.5 的標準，指標變量能夠有效反映所有測得構念的特質。同時，各潛在變數的組合信度值均大於 0.7，進一步表明模型內在品質較佳。

表7-10　驗證性因素分析（N=479）

構念	觀測指標	標準化因素負載	組合信度	平均變異數抽取
地方依附 PD	PD1	0.886	0.873	0.697
	PD2	0.864		
	PD3	0.748		
地方認同 PI	PI1	0.736	0.850	0.587
	PI2	0.813		
	PI3	0.823		
	PI4	0.684		
關係承諾 （居民） SRL	SRL1	0.718	0.720	0.470
	SRL2	0.803		
	SRL3	0.500		
關係承諾 （遊客） SRT	SRT1	0.589	0.753	0.507
	SRT2	0.755		
	SRT3	0.777		
存在真實性 EA	EA1	0.780	0.844	0.575
	EA2	0.742		
	EA3	0.782		
	EA4	0.728		
情感投入 EI	EI1	0.778	0.897	0.591
	EI2	0.763		
	EI3	0.819		
	EI4	0.767		
	EI5	0.734		
	EI6	0.749		

　　區別效度是表明不同構念間的差異程度（Clark-Carter，1997），透過觀測各構念間的相關係數和平均變異數，提取量指標（AVE）進行判斷。吳明隆（2009）認為，AVE 用來代表潛在構念所解釋的變異量有多少是來自測量誤差，即平方變異數抽取量越大，測量誤差就越小。一般認為，AVE 係

數要大於 0.5。與此同時，洪和派翠克（Hung，Petrick，2012）認為構念間相關係數小於 0.85，且平均變異數抽取量的平方根大於相關係數，則構念間具有較好的區別效度。

分析結果顯示（表 7-11），各維度間相關係數均小於 0.85，且 AVE 平方根均大於相關係數。以上分析表明，正式調查數據具有較好的效度。需要指出的是，儘管維度「關係承諾（居民）」的 AVE 值小於 0.5（該值為 0.470），但該維度的組合信度大於 0.7，仍具有較好的內部一致性（Kim, et al.，2015），因此，本研究認為該維度同樣具有較好的效度品質。

表7-11　相關係數分析（N=479）

構念	PD	PI	SRL	SRT	EA	EI
PD	**0.835**					
PI	0.724**	**0.766**				
SRL	0.390**	0.440**	**0.686**			
SRT	0.457**	0.564**	0.506**	**0.712**		
EA	0.546**	0.650**	0.430**	0.513**	**0.758**	
EI	0.690**	0.690**	0.463**	0.543**	0.686**	**0.769**

註：***、**、* 分別表示0.1%、1%、5%的顯著性水平；加黑字體為 AVE 平方根。

綜上所述，根據 alpha 信度、已刪除項的 alpha 信度、校正項總計相關性等分析，總體調查數據具有良好的可信度保證。與此同時，根據探索性因素和驗證性因素分析的結果，總體調查數據在聚合效度和區別效度方面具有良好的表現。因此，整體樣本數據品質符合要求，可以進行後續路徑、中介及調節效應分析。

四、假設檢驗

本研究使用結構方程模型的最大似然估計，對概念模型進行檢驗並分析路徑關係。模型匹配度指標顯示（表 7-12）：$\chi 2$ 係數為 375.338，df 係數為

145，χ2 /df 為 2.589。由於卡方值較易受到樣本量的影響，因此參考模型匹配的適合度和替代性指標：GFI 係數為 0.921，IFI 係數為 0.954，TLI 係數為 0.945，CFI 係數為 0.954，均符合巴戈和易友杰（Bagozzi Richard P，Yi Youjae，1988）、拜恩（Byrne，1998）提出的模型擬合度要求。

表7-12　假設檢驗的模型擬合度（N=479）

χ^2	df	χ^2/df	GFI	IFI	TLI	CFI	RMSEA
375.338	145	2.589	0.921	0.954	0.945	0.954	0.058

　　假設檢驗結果顯示（表 7-13），假設 H2、H3、H4 和 H5 得到支持，假設 H1 不被支持。具體有，假設 H2 表明，旅遊者地方依附，對旅遊者情感投入具有顯著的正向影響效應，標準化路徑係數為 0.381（t = 5.038，p < 0.001）。假設 H3 表明，旅遊者地方認同，對旅遊者地方依附具有顯著的正向影響效應，標準化路徑係數為 0.823（t = 12.924，p < 0.001）。假設 H4 表明，旅遊者地方認同，對旅遊者關係承諾具有顯著的正向影響效應，標準化路徑係數為 0.807（t = 7.706，p < 0.001）。假設 H5 表明，旅遊者關係承諾，對旅遊者情感投入具有顯著的正向影響效應，標準化路徑係數為 0.370（t = 3.487，p < 0.001）。

表7-13 假設檢驗分析

研究假設	標準化路徑係數	標準誤差	t 值	結論
H1：地方認同 → 情感投入	0.175	0.130	1.480	不支持
H2：地方依附 → 情感投入	0.381	0.072	5.038***	支持
H3：地方認同 → 地方依附	0.823	0.073	12.924***	支持
H4：地方認同 → 關係承諾	0.807	0.054	7.706***	支持
H5：關係承諾 → 情感投入	0.370	0.225	3.487***	支持

註：***、**、* 分別表示 0.1%、1%、5% 的顯著性水平。

　　從影響路徑進一步來看，儘管地方認同對遊客情感投入未能產生直接影響作用，但地方認同透過地方依附和關係承諾，對遊客情感投入產生間接影響作用。在間接影響強度方面，地方認同對情感投入的總間接影響效應為0.613，其中，透過地方依附對情感投入產生的間接影響效應是 0.314，透過關係承諾對情感投入產生的間接影響效應是 0.299。

五、中介效應分析

　　該部分進一步驗證，地方依附和關係承諾的中介效應，即中介路徑為：地方認同→地方依附→情感投入；地方認同→關係承諾→情感投入。根據既有的研究經驗和中介效應分析的技術要求（Baron，Kenny，1986；Lu Lu, et al.，2015；Sobel，1982），分別檢驗不同模型分析中的卡方值 χ2 是否存在差異，並要求中介效應滿足以下三個必須條件：

(1) 自變量（IV）對中介變量（M）具有顯著的直接影響效應；

(2) 中介變量對因變量（DV）具有顯著的直接影響效應；

(3) 設置中介變量與因變量間的直接路徑係數為自由估計，即為約束模型，並比較受約束模型與理論模型間的路徑係數。當自變量與因變量間的直接路徑係數減弱，則認定為存在部分中介效應；當路徑係數不顯著，則認定存在完全中介效應（Lu Lu, et al.，2015）。

分析結果如表 7-14 所示：在自變量與中介變量的顯著性關係分析中，地方認同對地方依附，具有顯著的影響效應，係數為 0.823，顯著性水平小於 0.001；地方認同對關係承諾，具有顯著的影響效應，係數為 0.807，顯著性水平小於 0.001。在中介變量與因變量的顯著性關係分析中，地方依附對情感投入，具有顯著的影響效應（0.381，$p < 0.001$），關係承諾對情感投入，具有顯著的影響效應（0.370，$p < 0.001$）。以上的分析結果滿足巴朗、肯尼（Baron，Kenny，1986）及索貝爾（Sobel，1982）提出的中介效應分析的前兩個條件。與此同時，本研究透過設置約束模型 A 和 B，來檢驗第三個中介效應條件，即在約束模型中，設置中介效應對因變量的路徑係數為 0，來比較約束模型與理論模型中，自變量與因變量路徑係數的變化情況。

分析結果表明，在地方依附的中介效應模型中，受約束模型 A 中，地方認同對情感投入的影響效應由顯著性的 0.573（$p < 0.001$）變為不顯著的 0.175，即表明地方依附變量完全中介，地方認同對情感投入的影響效應。此外，在關係承諾的中介效應模型中，受約束模型 B 中，地方認同對情感投入的影響效應由顯著性的 0.530（$p < 0.001$）變為不顯著的 0.175，也說明關係承諾完全中介，地方認同對情感投入的影響效應。

表7-14　中介效應分析

	路徑	約束模型 A	約束模型 B	理論模型
IV→M	地方認同 → 地方依附	0.850***		0.823***
M→DV	地方依附 → 情感投入	0		0.381***
IV→DV	地方認同 → 情感投入	0.573***		0.175
IV→M	地方認同 → 關係承諾		0.828***	0.807***
M→DV	關係承諾 → 情感投入		0	0.370***
IV→DV	地方認同 → 情感投入		0.530***	0.175

註：***、**、*分別表示 0.1%、1%、5% 的顯著性水平。

　　為了進一步檢驗地方依附與關係承諾中介效應的穩健性，本研究檢驗了約束模型與理論模型的卡方值 χ2 是否存在顯著差異。根據表 7-15 模型比較數據，理論模型與受約束模型間卡方值存在顯著差異，約束模型 A 的卡方值變異量為 24.214，p 值小於 0.001；約束模型 B 的卡方值變異量為 17.283，p 值小於 0.001。與此同時，就模型擬合度指標來看，理論模型的擬合度指標均優於受約束模型 A 和 B 的擬合度指標，理論模型的 CFI、IFI、NFI 係數分別為 0.954、0.954 和 0.927。基於以上分析結論，本研究認為地方依附和關係承諾，完全中介了地方認同對遊客情感投入的影響效應。

表7-15　表模型比較

模型	χ^2	df	$\triangle \chi^2$	$\triangle df$	CFI	IFI	NFI	RMSEA
理論模型	375.338	145			0.954	0.954	0.927	0.058
約束模型 A	399.553	146	24.214***	1	0.949	0.949	0.922	0.053
約束模型 B	392.621	146	17.283***	1	0.950	0.951	0.924	0.059

註：***、**、*分別表示 0.1%、1%、5% 的顯著性水平。

六、調節效應分析

中宇和吳立偉（Wang Chung-Yu，Wu Li-Wei，2011）認為，調節效應的測量共有四種驗證方法，分別是基於結構方程模型的多群組分析（Multigroup Analysis）、產品類型分析（Product Terms Analysis）以及多群組迴歸分析（Regression Multigroup Analysis）、層次迴歸分析（Hierarchical Moderated Regression Analysis）。不同分析方法對於所分析變量的數據類型，有著相應的技術要求（溫忠麟，等，2005）。

考慮到作為旅遊研究領域中慣用的分析方法（Han Heesup，Hyun Sunghyup Sean，2012；Prebensen, et al.，2016）以及研究中使用分析軟體的一致性和便利性，本研究採用基於結構方程模型的多群組不變檢定，進行變量的調節效應分析。根據程清福和蔡孟歡（Chen Ching-Fu，Tsai Meng-Huan，2008）的數據分組建議，基於真實性感知變量，並採用四分位法將全樣本分為高低兩組，其中高組有樣本 197 個，低組有樣本 128 個。根據前文研究假設，本研究主要分析真實性感知對地方認同、地方依附、關係承諾與遊客情感投入的調節效應。與此同時，由於假設 H1 沒有得到支持，

即地方認同對情感投入影響的主效應不顯著，因此，本研究不再分析遊客真實性感知對地方認同與情感投入關係的調節效應，即假設 H6 不被支持。

根據多群組分析的要求，首先進行基礎模型的模型擬合度分析，數據分析顯示（表 7-16）：該模型的卡方值為 515.430，自由度為 98，卡方自由度比值為 1.777，小於 3。同時，模型的基本適配、整體適配指標等都滿足巴戈與易友杰（Bagozzi Richard P，Yi Youjae，1988）、拜恩（Byrne，1998）和吳明隆（2009）等提出的匹配度要求。進一步進行約束模型的設置，即將高低組中，地方依附、關係承諾對情感投入的路徑關係設為一致，進而比較基礎模型與約束模型的卡方值是否存在顯著差異。如果有顯著差異，則表明變量存在調節效應。

分析結果表明，約束模型的卡方值與自由度之比為 1.790（卡方值為 522.636，自由度為 88），其值小於 3；模型匹配度指標 GFI、IFI、TLI、CFI、RMSEA 等也均符合要求。此外，基礎模型與約束模型的卡方值比較結果表明：高群組與低群組之間有顯著差異（$\Delta\chi2$ /Δdf = 7.206/2），在 0.05 水平下顯著。因此，可以認定旅遊者真實性感知，對地方依附、關係承諾與遊客情感投入間的關係存在調節效應。

<div align="center">表7-16　不變檢定及擬合度分析</div>

模型	χ^2	df	χ^2/df	GFI	IFI	TLI	CFI	RMSEA	$\Delta\chi^2/\Delta df$
基礎模型	515.430	98	1.777	0.857	0.911	0.893	0.910	0.049	7.206/2 *
約束模型	522.636	88	1.790	0.856	0.909	0.892	0.907	0.049	

註：***、**、*分別表示 0.1%、1%、5% 的顯著性水平。

進一步，比較高低兩個群組中的路徑係數。數據分析結果表明（表 7-17），真實性感知對地方依附與情感投入、關係承諾與情感投入間的路徑關係存在正向調節作用。在地方依附與情感投入的關係中，高群組中的標準路徑係數（0.429，p < 0.001）大於低群組中的路徑係數（0.390，p <

0.001）。可以認為，真實性感知越高，地方依附對情感投入的作用力度越強。同樣，在真實性感知對關係承諾與情感投入變量間的調節作用方面，高群組模型的路徑係數為 0.274（p < 0.05），大於低群組模型的路徑係數（0.240，p < 0.05）。即，真實性感知越高，關係承諾對情感投入的作用力度也越強。

基於以上分析，假設 H7、H8 得到支持，遊客真實性感知越高，地方依附、關係承諾對遊客情感投入的影響越強。

表7-17　路徑差異分析

	高群組		低群組	
	標準路徑係數	*p* 值	標準路徑係數	*p* 值
地方依附 → 情感投入	0.429	***	0.390	***

	高群組		低群組	
	標準路徑係數	*p* 值	標準路徑係數	*p* 值
關係承諾 → 情感投入	0.274	*	0.240	*

註：***、**、* 分別表示 0.1%、1%、5% 的顯著性水平。

第四節 瞬間愉悅從何而來

一、研究結果分析

（一）主效應分析

基於第六章旅遊體驗要素的概念推導，進行理論模型建構，本研究共計提出八個研究假設，分別對地方依附、地方認同、關係承諾及情感投入四個構念間的作用關係，及遊客真實性感知所發揮的調節作用進行推論和實證。

假設檢驗的實證分析結果表明，在主效應分析的五個研究假設中，除去假設 H1 沒有被支持，其他四個假設均得到數據支持。作為遊客地方感建構

的重要結構變量，地方認同和地方依附分別從情感及功能兩個視角對遊客地方感進行評價。假設 H2 的分析結果說明，遊客地方依附對情感投入產生正向的直接影響效應，其標準化路徑係數為 0.381。在其他因素不變的情況下，遊客地方依附每增加一個單位，旅遊者情感投入相應地增加 0.381 個單位。在假設 H1 中，從遊客對旅遊地感知的情感屬性來看，情感層面上的地方認同要素並未對遊客初始情感的建構產生直接影響作用。值得注意的是，在遊客地方感建構的內部機制中，遊客情感層面上的地方感知直接影響功能層面上的地方感知，即假設 H3 是顯著的，這一實證分析的結果也與以往研究結論相符合。又進一步從地方感的結構要素來看，這一研究結論可能揭示了情感層面上的認同，是透過功能層面上的地方依附對遊客體驗情感建構產生影響的。在假設 H4 中，旅遊者的地方認同對關係承諾產生直接的影響作用。從遊客現地體驗階段中情感建構的過程來看，地方認同和地方依附共同搭建了遊客體驗的「場域」環境，並在場域（地方感）的作用下影響旅遊者與旅遊地居民、同行夥伴等情感關係的協作與互動，共同建構了旅遊者的初始體驗情感。也正如此，在主效應分析中，假設 H4 和 H5 得到數據支持。值得注意的是，在地方感與關係承諾對遊客情感投入建構的作用強度方面，地方依附影響情感投入的標準化路徑係數為 0.381，高於關係承諾對遊客情感投入的作用力度（0.370）。這一結果說明，地方感是遊客對目的地情感的一種反映，是遊客情感體驗建構的核心要素。

（二）中介效應分析

儘管假設 H1 沒有得到支持，即地方認同不能對遊客情感投入產生直接的影響作用，但在概念模型分析中，發現地方依附與關係承諾可能中介了地方認同對情感投入的影響。因此，為了進一步驗證以上變量間影響路徑的穩定性，本研究進行了中介效應分析。中介效應的分析結果證實：在地方認同與情感投入之間，存在兩條完全中介的路徑，即「地方認同→地方依附→情感投入」和「地方認同→關係承諾→情感投入」。透過地方依附和關係承諾對遊客情感投入的間接影響作用分別為 0.314 和 0.299。透過對變量中介效應的分析可以得出，情感層面上的地方認同是遊客體驗建構的第一要素。從社會建構理論的視角來看，情感是基於個體主動性基礎之上的情境，與他人

及關係的互動結果。在這其中，物理空間情境下遊客情感依託的地方感，是遊客初始情感體驗實現的起始點。在物理空間方面，旅遊地是遊客實現旅遊活動的客觀基礎；在遊客情感依託視角方面，旅遊地是遊客建構在客觀情感和個體內化之上的選擇。可以認為，基於情感認同的遊客地方感，是旅遊者現地體驗階段中初始情感建構的基礎。

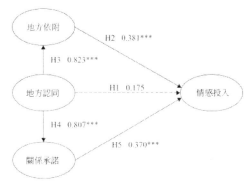

圖7-3　路徑係數

註：***、**、*分別表示 0.1%、1%、5% 的顯著性水平。

（三）調節效應分析

由於主效應 H1 沒有得到數據支持，因此，本研究僅分析了遊客真實性感知對地方依附、關係承諾與情感投入間的調節作用。分析結果表明，假設 H7 和 H8 均得到支持。遊客真實性感知能夠正向調節地方依附和關係承諾對遊客情感投入的作用強度。在調節地方依附與情感投入關係中，高群組的標準化路徑係數比低群組高 0.039，在 0.001% 水平下顯著。在關係承諾與情感投入關係的調節中，高低群組的標準化路徑係數相差 0.034 個單位，在 0.05% 水平下顯著。進一步比較真實性感知的調節力度，遊客真實性感知在地方依附與情感投入之間的作用關係上更為有效。真實性是基於主體「自我解釋」之上的評價，受限於環境、閱歷等影響，其解釋的深度與範圍也是不同的，但與其所在環境和人際關係有著密切的關聯。因此，從真實性的調節作用力度及結果可以發現，遊客真實性感知是現地活動階段情感體驗建構的重要要素。

二、能說明的問題

（一）現地活動階段中的情感體驗（瞬間愉悅），是旅遊情境下社會建構的產物

旅遊體驗是以旅遊者為主體，社會建構下的產物。社會建構主義者認為：現實是由作為個體的社會成員所共同建構，以一種相對主義的狀態所存在，受限於當時所處的情境。佩爾尼茨基（Pernecky，2012）認為旅遊具有社會建構的特徵，旅遊的社會建構可以理解為，具體情景和文化背景下的主體詮釋。旅遊體驗的外在實現途徑，是遊客與目的地的短暫接觸，其本質是人與環境的情感互動。從遊客體驗的結構要素構成來看，不能脫離人對目的地環境的主動感知。相應的，謝彥君（2011）在其旅遊體驗的定義中也明確指出，旅遊體驗是個體「與外部世界取得暫時性的連繫，而改變其心理水平並調整其心理結構的過程」。因此，可以得出結論：現地體驗階段中，旅遊者的瞬間情感體驗心理狀態建構於遊客在旅遊世界中，與各要素的社會互動及其結果總和（馬天，謝彥君，2015）。在對旅遊體驗要素的過程性解構中，不可忽視的是對旅遊地、人際關係等情感屬性的關注。

（二）旅遊體驗是以「情感」為內核的心理活動

在英語語境中，「體驗」（Experience）一詞的解釋是中性的和模糊的，體驗可以被概括為一個人所經歷的所有事情，而在德語、芬蘭語等語境中，體驗則被解釋為情感狀態（Aho，2001）。在旅遊研究中，科恩（Cohen，1979）認為，旅遊體驗是一種精神狀態，旅遊體驗是一種「真實」的感受（MacCannell，1973）。與此同時，謝彥君（2011）從現象學視角，對旅遊體驗的概念內涵進行深入解讀，認為旅遊體驗是遊客心理結構狀態的表現。由此可見，旅遊體驗是遊客的一種情感狀態，情感（Emotion）是旅遊體驗的重要組成元素（Ajzen，Driver，1992）。旅遊體驗的核心是情感獲得（Aho，2001）。從旅遊者現地體驗階段中，愉悅體驗初始狀態建構的過程來看，地方感及遊客、社區居民的關係承諾，彰顯著旅遊者與地方、社會關係的情感連繫。這兩種情感連繫在旅遊世界中，共同構築了遊客的初始情感

體驗。透過對現地活動階段中，建構遊客初始情感體驗要素的內涵及實證分析，可以佐證旅遊體驗是以情感為內核的心理活動。

（三）建構瞬間愉悅體驗的結構要素識別

謝彥君（2005）以現象學和格式塔心理學作為研究切入點，提出體驗的「旅遊場」概念，指出旅遊場是對旅遊情境的綜合描述。旅遊場是承載著「自我──行為場所──地理環境」間動力互動的心物統一。作為對旅遊體驗中主體意識與物理環境間互動過程的概括，旅遊場的實質是以情感為內涵，所串聯互動關係的體現，這也為現地活動階段中情感體驗的發生與形成，提供了重要的解釋基礎。在分析旅遊世界與生活世界的二元結構中，以「關係」為載體的旅遊者與時空、他人、吸引物、媒介及符號間的「互動」，則成為搭建旅遊世界中遊客體驗的重要結構要素（謝彥君，謝中田，2006）。此外，從遊客體驗生產的過程來看，真實性是基於客體基礎之上的主體情感連繫，體現著旅遊者與地方感、社會關係間的「真實」程度。由此可見，現地活動階段中以情感為內核的旅遊體驗，是由地方感、關係承諾及真實性所共同建構。現地活動階段中的情感體驗建構作用機制方面，地方感是人們對特定地理場所的情感與信仰。作為旅遊體驗活動開展的客觀場所，旅遊世界中旅遊場所承載的即是個體與地方的情感，並基於地方感對遊客體驗中的社會關係及真實性感受，進行再次的情感重構。作為一個互動系統，遊客現地體驗階段中所建構的瞬間愉悅情感體驗狀態，由地方感、關係承諾及真實性感受等體驗要素共同作用形成。

第五節 本章小結

基於旅遊體驗要素分析及識別的概念推理結論，本章對現地體驗階段中，遊客情感體驗建構及調節要素進行實證分析。具體而言如下：首先根據現地體驗階段中，遊客情感體驗建構的概念推導模型提出理論模型。該理論模型的主要目的，是驗證遊客現地體驗階段中情感建構要素的作用。進一步依據概念模型理論推演了地方感（地方認同和地方依附）、關係承諾、真實性感知及情感投入五個潛在變數間的因果關係。在隨後的實證分析方面，本章透過預先調查，對問卷品質進行評估；同時，對正式調查中的問卷數據，進行

了信度效度檢驗，透過結構方程模型進行路徑分析、變量的中介效應和調節分析等。實證分析的結果基本支持本章所提出的研究假設，地方感和關係承諾，是現地體驗階段中遊客情感體驗建構的關鍵要素。此外，調節效應的實證分析結果也證實，真實性作為旅遊場域環境中的協調要素，對遊客情感體驗的建構產生影響。研究結果認為，現地活動階段的情感體驗狀態是社會建構的結果；地方感、關係承諾及真實性感受，是建構遊客初始情感體驗的關鍵結構要素。

第八章 現地活動階段中的情感體驗控制要素驗證

　　基於情感控制理論、情感認知評價理論，本研究在第六章中識別出現地活動階段中的情感體驗控制要素，進而提出概念模型。為了進一步驗證現地體驗階段中遊客情感體驗的調控機制，比較功能性價值和情感性價值對遊客愉悅體驗的影響強度，分析情感轉換成本的調節作用，本章對概念模型中的情感投入、功能價值、情感價值、情感轉換成本和愉悅體驗，五個潛在變數間的作用關係進行實證分析。

第一節 研究假設與理論模型

一、情感投入對功能價值、情感價值的影響

　　有關旅遊者投入的研究，最早可以追溯到謝里夫（Sherif）等學者在1947 年的研究（Yeh，2013），並被廣泛地應用於市場行銷、旅遊、服務心理等領域。在概念定義方面，有關顧客投入的概念仍然存在爭議。謝里夫和坎特里爾（Cantril）認為，投入是個體對思維、事件或活動等的價值感受。翟赤崁賽（Zaichkowsky，1985）則認為，顧客投入是建構於興趣與價值基礎上，主體對某「刺激物」的感知連繫。從顧客投入研究的結構視角來看，芬恩（Finn，1983）認為，主體投入包含產品、主觀和反應中心三個層次；拉克索寧（Laaksonen，1994）則認為，認知、個體狀態和反應圖式，是顧客投入研究的三個基本出發點。與此同時，基於不同的研究情境，有學者進

一步將顧客投入，區別為情境投入、容忍投入、反映投入、情感投入和認知投入等類別（Houston，Rothschild，1978；Park，Young，1986）。

作為概念的延伸，在旅遊研究領域中，海威特等人（Havitz, et al.，1994）認為，旅遊投入是個體在某一時間點上，與遊憩活動、旅遊目的地等互動關係中，所產生的一種心理狀態，這種心理狀態表現為情感的覺醒或興趣感受。在旅遊投入或遊客投入的結構維度方面，儘管仍然存在爭議，但不可而忽視的是以情感為核心的一系列構念被相繼提出，並納入遊客投入評價的核心體系之中（Gursoy，Gavcar，2003；Madrigal, et al.，1992）。例如，在格索伊和加斯卡（Gurosy，Gavcar，2003）的研究中，快樂感受、風險可能性與風險重要性，是旅遊投入的關鍵結構要素。其中，快樂感受是遊客旅行過程中獲得的積極的、愉悅的情感價值。

在旅遊者情感投入對其價值判斷的影響關係方面，斯拉瑪和塔斯馳（Slama，Tashchian，1985）的研究認為，顧客投入能夠影響主體的態度與行為。海威特等人（Havitz, et al.，1994）進一步提出，旅遊投入可以對主體評價、參與等行為產生積極的影響作用。與此同時，格索伊和加斯卡（Gurosy，Gavcar，2003）的研究認為，在旅遊者投入所涵蓋的三個主要結構維度中，凸顯主體情感維度的快樂投入，能夠正向影響旅遊者對目的地的感知和情緒。在旅遊體驗過程中，功能價值和情感價值是旅遊者情感體驗的重要組成部分。旅遊者基於不同類型的價值屬性，對其「體驗獲得」進行評價，和最終情感的控制與識別。情感投入作為遊客現地體驗階段中的暫時情感，其情感的獲得程度必然對體驗價值的評價造成影響。正如，馬德里加爾等人（Madrigal, et al.，1992）的研究結論：遊客投入的情感維度對主體意識或思想有積極的影響作用。

基於此，本研究提出如下研究假設：

H1：旅遊者的情感投入，對旅遊者功能價值感知具有顯著的正向影響效應。

H2：旅遊者的情感投入，對旅遊者情感價值感知具有顯著的正向影響效應。

二、情感投入對愉悅體驗的影響

　　情感投入與愉悅體驗是旅遊體驗過程中，遊客情感的兩種存在狀態，是旅遊者現地活動階段中，與地方、社會關係等互動基礎上所建構的情感。從旅遊者情感建構的視角來看，旅遊者情感投入是旅遊體驗的暫時情感，是現地活動階段中的初始情感。愉悅體驗是旅遊者在體驗過程中，忘記時間的消逝和放飛自我的一種心理狀態。奧托和里奇（Otto，Ritchie，1996）在旅遊體驗內涵的概括中認為：旅遊體驗是服務接觸過程中，由參與者共同建構的主體情感狀態。正如本研究在第五章所提出的核心觀：情感是對主觀體驗的態度展示，旅遊體驗是情感的累積狀態。在旅遊體驗的過程中，不同階段中遊客所獲得的情感是有差異的。作為遊客情感建構與自我調控的起點與終點，情感投入與愉悅體驗之間表現為因果作用關係。海威特等人（Havitz, et al.，1994）認為，旅遊投入可以正向影響遊客對旅遊活動的評價。此外，從情感控制論的視角來看，遊客現地活動階段中發生的情感控制與調節，必然起始於情感投入，並結束於愉悅體驗的獲得與確認。

　　基於此，本研究提出如下研究假設：

　　H3：旅遊者情感投入，對旅遊者愉悅體驗具有顯著的正向影響效應。

三、功能價值、情感價值對愉悅體驗的影響

　　感知價值是顧客對產品或服務效用的評價，是市場行銷中用以評價競爭優勢（Parasuraman，1997）、滿意度和後消費行為意圖的重要概念。有關感知價值概念的爭議，主要在於單維度概念還是多維度概念及其價值的構成上，核心區別在於，價值組合是否累積（Sanchez-Fernandez，Iniesta-Bonillo，2007）。單維度定義中，感知價值被認為是「品質」與「付出」的權衡（Dodds，Monroe，1985）。其中，曼爾（Zeithaml，1988）認為，感知價值是獲得與付出感知下，顧客對產品效用的總體評價，即產品或服務的「品質」與「價格」權衡上的總體顧客評價。亦有學者認為，僅以品質和價格對感知價值進行評價過於狹窄，而多維度的衡量會提升感知價值的準確性及效用（Sweeney，Soutar，2001）。因此有研究從顧客價值層次、

享樂、價值學說、本體價值論等視角（Babin，Darden，Griffin，1994；Sheth，Newman，Gross，1991；Woodruff，1997）對感知價值進行概括和價值組合分析。斯威尼與蘇塔（Sweeney，Souter，2001）和霍爾布魯克（Holbrook，1999）認為，感知價值作為多維度的構念，包括享樂（情感價值）和效用（功能價值）兩個維度，而情感價值是滿足顧客需要的關鍵。由此可見，多維度的感知價值已經超越價格與品質的簡單特性，從主觀性、多面複雜性等視角（Lapierre，2000；Parasuraman，Grewal，2000）進行價值評價。

從感知價值的視角來看，功能價值和情感價值，是旅遊體驗中的兩個主要結構屬性（Pine，Gilmore，1998）。功能價值是旅遊者對其旅遊花費與獲得功效的比較評價。與此同時，對於旅遊者個體而言，旅遊體驗又以一種內隱的形態，存在於每個獨特的主體之中，進而表現為對某事、人乃至旅遊全程的複雜情感存在狀態。因此，情感價值主要體現為遊客與旅遊地之間的「親密關係」（Song Hak Jun, et al.，2015）。在旅遊體驗過程中，每個人所獲取的情感體驗是唯一的。在功能價值和情感價值對愉悅體驗的影響關係方面，李真秀、李鐘基及崔仰俊（Lee Jin-Soo，Lee Choong-Ki，Choi Youngjoon，2001）認為，情感價值是主體「需要」與「行為」之間的橋樑，能夠激發滿足主體情感需要的一系列活動。對於功能價值而言，同樣存在這一作用機制。此外，認知評價理論認為，情感是個體對相關訊息進行處理或評價的結果，人的情感會受到其對某情境或事件評價的影響。作為遊客對旅遊體驗總體功效評價的指標對象，功能價值和情感價值不同的偏好以及評價程度，均會影響遊客最終的愉悅體驗感受。正如哈威納與霍爾布魯克（Havlena，Holbrook，1986）的研究觀點，在功能特性與情感特性等同的情況下，顧客會根據其情感價值評價，來進行消費體驗的抉擇。因此，在旅遊體驗過程中，旅遊者所感知到的功能價值和情感價值，能夠對遊客的最終情感體驗產生積極的影響作用。

基於此，本研究提出如下研究假設：

H4：旅遊者的功能價值感知，對旅遊者愉悅體驗具有顯著的正向影響效應。

H5：旅遊者的情感價值感知，對旅遊者愉悅體驗具有顯著的正向影響效應。

四、情感轉換成本對功能、情感價值與愉悅體驗關係的調節作用

轉換成本已經成為顧客行銷研究的重要議題。與傳統顧客服務研究不同，以往研究過度注重顧客滿意度對後消費行為意圖和忠誠度的影響，造成服務管理的「滿意度陷阱」困境（Burnham，Frels，Mahajan，2003）。基於以上研究事實，轉換成本作為打破這一陷阱理論與現實的突破點，進入服務行銷研究的視域中。在定義方面，波特（Porter，1980）認為，轉換成本是一次性成本（One-time），而非服務或產品使用過程中的持續性成本（Ongoing-costs）。伯納姆、弗雷爾斯及馬哈揚（Burnham，Frels，Mahajan，2003）又更進一步將轉換成本定義為，顧客從一個服務供應商，轉向另一個供應商過程的一次性成本。

在分解轉換成本的內在結構屬性方面，福內爾（Fornell，1992）指出，除去產品或服務的經濟成本外，顧客轉換成本會涉及搜尋成本、交易成本、學習成本以及顧客心理層面上的情感成本（Emotional cost）、認知努力（Cognitive effort）、心理風險（Psychological risk）等成本類型。與此同時，伯納姆、弗雷爾斯及馬哈揚（Burnham，Frels，Mahajan，2003）透過焦點訪談及實證等方式，將顧客轉換成本區分為涵蓋三個維度、八個子類的複合構念，其中「關係轉換成本」維度則從個人關係和品牌關係視角，來評價主體心理和情感上的成本付出。同樣，金曉彤等人（2010）認為，轉換成本實質上是主體所感知到的成本，由經濟和非經濟成本（Han，Ryu，2012）、客觀層面和主觀層面所構成（張初兵，陳亞峰，易牧農，2011）。就主觀層面而言，轉移成本是主體的心理成本。對於旅遊體驗而言，情感作為一種心理感受是旅遊體驗的基礎要素，並貫穿於遊客體驗全程中。旅遊者以建構、識別和獲取情感體驗為「標尺」，而在發生必需的情感轉換時，必然會對已獲得的情感及預期進行全面考量，進而形成以情感為載體的轉換成

本，並影響遊客的情感評價。基於以上分析，借鑑伯納姆、弗雷爾斯及馬哈揚（Burnham，Frels，Mahajan，2003）的關係轉換成本定義，和情感控制理論觀點的基礎，進一步闡明情感轉換成本的邊界及內涵，將其定義為旅遊者在體驗過程中，從一種情感狀態轉變為另一種狀態過程中所付出的成本。

以上文獻回顧說明，既有的研究認為，轉移成本會調節消費者滿意度與忠誠度之間的關係（金曉彤，陳藝妮，焦竹，2010）。儘管有關轉換成本在顧客情感演變中的作用尚未被實證，但在既有的研究中仍可以發現這一影響效應。在關係轉換成本或情感轉換成本方面，涂紅偉等人（2013）實證了情感轉換成本對顧客消費管道選擇的影響。潘瀾等人（2016）分析了旅遊 APP 持續性使用意願，研究認為轉換成本在顧客信任、感知有用性及滿意度等，對使用意願的關係上有正向調節效用。對於旅遊體驗而言，遊客體驗過程中必然會發生各種「事件」，進而造成主體已獲得情感狀態與預期心理感受存在落差的現實。這一現狀會促發遊客情感的認知修正行為，以確保遊客獲得符合自身「合理解釋」的愉悅情感體驗。那麼，在這個修正行為過程中，基於情感特質的成本必然會影響遊客情感狀態的轉換，並調整遊客總體愉悅體驗感受的最終建構和獲取。與一般服務產品中，顧客心理轉換成本所發揮的作用相同，遊客情感轉換成本越高，功能價值、情感價值對遊客愉悅體驗的影響越強。

基於此，本研究提出如下研究假設：

H6：遊客的情感轉換成本越高，功能價值感知對遊客愉悅體驗的影響越強。

H7：遊客的情感轉換成本越高，情感價值感知對遊客愉悅體驗的影響越強。

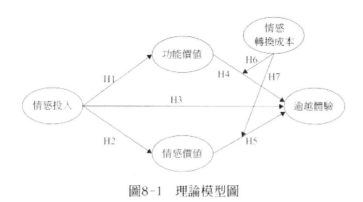

圖8-1　理論模型圖

第二節 研究設計

一、量表來源

（一）題項設計

1．情感投入

為了確保研究的連續性和一致性，本研究仍舊借鑑普拉亞格和瑞恩（Prayag，Ryan，2012）遊客投入量表中的情感投入維度量表，度量現地體驗階段中，旅遊者暫時情感的投入與建構。該量表屬於一階構念的潛在變數，共包括 6 個測量問項。例如，有「我對該旅遊風景區很感興趣」、「在這裡旅遊感覺像是送自己一個禮物」、「我很樂意參與在這裡開展的各種旅遊活動」等測量問項。

2．功能價值與情感價值

在感知功能價值和情感價值的量表方面，斯威尼與蘇塔（Sweeney，Soutar，2001）開發出包含情感、社會、效用及價格的四維度量表，該量表主要用來評價零售業中耐用品的顧客感知價值。在旅遊感知價值評價方面，李宗基等人（Lee choong-ki, et al.，2007）開發出測量旅遊地遊客感知價值的三維度量表，該量表包括 15 個測量問項，涵蓋功能價值、情感價值和總體價值維度。進一步，基於旅遊體驗視角，宋鶴君等（Song Hak Jun, et

al.，2015）研究了旅遊體驗與遊客感知功能價值、情感價值的關係，對功能和情感價值量表的信效度進行驗證。

基於以上分析，本研究採用大鶴君等人（Song Hak Jun, et al.，2015）的功能價值和情感價值量表，來度量現地體驗階段中的遊客情感價值評價與認知。兩個量表都屬於一階構念的潛在變數，每個量表均包括 3 個測量問項。例如，在功能價值量表中，有「本次旅遊體驗所付出的花費是值得的」、「相比其他旅遊，本次旅遊體驗是高性價比的」等測量問項；在情感價值量表中，有「本次旅遊體驗的感覺很好」、「我很喜歡本次旅遊體驗」等測量問項。

3‧情感轉換成本

有關轉換成本的研究，最早起源於經濟學視角，並逐步延伸和擴展至管理學、行銷學等領域。轉換成本作為一種顧客「損失」，不同學科視角下的解釋各有差異，如從金錢、時間、精力及心理感知上的度量。因此，對於轉換成本類型及其所屬量表的開發，仍未能達成一致。對於情感轉換成本而言，相關量表只能從成本轉換及其所屬維度中來借鑑。既有的研究文獻中，伯納姆、弗雷爾斯及馬哈揚（Burnham，Frels，Mahajan，2003）將顧客轉換成本定義為程序型轉換成本（Procedural switching cost）、財務轉換成本（Financial switching cost）和關係轉換成本（Relational switching cost）三個類別，其中關係轉換成本特指，由於認知損失所導致的心理和情感成本，可以用來度量旅遊服務轉換過程中的遊客情感損失。

基於以上分析，本研究借鑑伯納姆、弗雷爾斯及馬哈揚（Burnham，Frels，Mahajan，2003）的量表，並參考潘瀾等（2016）與涂紅偉、楊爽及周星（2016）的研究成果，用轉換成本中的關係成本維度，來度量現地體驗階段中的遊客情感轉換成本。考慮到量表應用的適用性問題，在徵求專家建議後對量表進行了部分修正。

該量表屬於一階構念的潛在變數，共計包括 3 個測量問項。具體有：「相比現在的旅遊活動，對於其他旅遊活動能夠帶來更好的體驗，我不太確定」、「如果放棄現在的旅遊活動，我所獲得的旅遊體驗情感是不完整的」、「相比現在的旅遊活動，重新選擇其他旅遊活動會花費我更多的時間和精力」。

4 · 愉悅體驗

在既有的旅遊現地體驗量表中，受限於研究視角的差異，量表的設計側重點有所不同。如，布拉凱斯等人（Brakus, et al.，2009）開發了四維度的品牌體驗量表，包括感官、情感、行為和知識等二級維度。在旅遊研究領域中，歐翰姆等人（Oh Haemoon, et al.，2007）根據派恩和吉爾摩提出的體驗經濟四維度，開發了應用於酒店和住宿業的體驗量表，包括審美、教育、娛樂和逃逸等維度。

與此同時，基於心流體驗和最優體驗的概念模型，布倫納等人（Brunner-Sperdin, et al.，2012）設計了遊憩體驗量表，該量表包括五個測量問項，從「技能——挑戰」視角設計相關問項，如「能夠掌控旅遊活動中的任務」等。情感是貫穿旅遊體驗全程的基本元素。愉悅體驗是旅遊者現地體驗階段中，對其所獲取情感狀態的總體概括和描述。可以認為，旅遊體驗是一種主體的情感體驗。因此，度量愉悅體驗的核心，在於是否有效地把控和度量了遊客的情感狀態。

基於以上分析，本研究選取霍撒尼、普拉亞格、迪賽勒瑟姆、卡西維齊及奧德（Hosany，Prayag，Deesilatham，Cau☒evic，Odeh，2014）與霍撒尼和吉爾伯特（Hosany，Gilbert，2010）所開發和驗證的情感體驗量表，來度量現地體驗階段中的遊客愉悅感知。該量表是包括三個維度和15個測量問項的多維結構潛在變數，包括喜悅（Joy）、愛（Love）和驚喜（Positive Surprise）。例如，有「我感到很愉悅」、「我感受到了熱情」、「有令人驚訝的感覺」等測量問項。

由於量表（表8-1）來自英語國家文獻，因此，為了確保量表中英文轉譯的準確性，本研究同樣根據林知己夫（Hayashi Chikio，1992）的建議，對量表的轉譯進行品質控制，即邀請兩位英語翻譯專業的博士進行交叉翻譯和回譯。

表8-1　測量題項

構念	維度	題項	編號
情感投入		我很高興在這裡旅遊	EI1
		我非常重視在這裡旅遊	EI2
		我對該旅遊景區很感興趣	EI3
		在這裡旅遊感覺像是送自己一個禮物	EI4
		我很樂意參與在這裡開展的各種旅遊活動	EI5
		我會向其他人分享所獲得的旅遊體驗	EI6
功能價值		本次旅遊體驗的價格是合理的	FV1
		本次旅遊體驗所付出的花費是值得的	FV2
		相比其他旅遊，本次旅遊體驗是高性價比的	FV3
情感價值		本次旅遊體驗很有趣	EV1
		本次旅遊體驗的感覺很好	EV2
		我很喜歡本次旅遊體驗	EV3
情感轉換成本		相比現在的旅遊活動，重新選擇其他旅遊活動會花費我更多的時間和精力	ES1
		相比現在的旅遊活動，對於其他旅遊活動能夠帶來更好的體驗，我不太確定	ES2
		如果放棄現在的旅遊活動，我所獲得的旅遊體驗情感是不完整的	ES3

續表

構念	維度	題項	編號
愉悅體驗	喜悅	本次旅遊體驗中，我感到很快樂	EE1
		本次旅遊體驗中，我感到很愉悅	EE2
		本次旅遊體驗中，我感到很享受	EE3
		本次旅遊體驗中，我感到很喜悅	EE4
		本次旅遊體驗中，我感到很高興	EE5
	愛	本次旅遊體驗中，我感受到了情感	EE6
		本次旅遊體驗中，我感受到了關懷	EE7
		本次旅遊體驗中，我感受到了愛	EE8
		本次旅遊體驗中，我感受到了友好	EE9
		本次旅遊體驗中，我感受到了熱情	EE10
	驚喜	本次旅遊體驗中，有令人驚訝的感覺	EE11
		本次旅遊體驗中，有不可思議的感覺	EE12
		本次旅遊體驗中，我對某物、某事或某活動很著迷	EE13
		本次旅遊體驗中，有受到激發的感覺	EE14
		本次旅遊體驗中，有驚喜的感覺	EE15

（二）問卷結構

　　調查問卷由兩個部分的內容構成。問卷的第一個部分為情感投入、功能價值、情感價值、情感轉換成本及愉悅體驗五個構念的測量指標。在這一部分的題項布局上，各構念所屬的測量問題之間採用間隔設計，以便於被調查者回答。第二部分為被調查者的人口統計訊息，包括性別、年齡、職業、受教育程度以及平均月收入五個題項。

在各題項的度量選擇方面，人口統計訊息採用類別變量進行度量。此外，考慮到被調查者回答問題的便利性，和兼顧度量的可靠性，情感投入、功能價值、情感價值、情感轉換成本及愉悅體驗量表的測量，仍舊採用李克特量表進行度量（Dawes，2008），即，1 分代表「非常不同意」、2 分代表「不同意」、3 分代表「一般」、4 分代表「同意」、5 分代表「非常同意」。

二、預先調查與問卷品質評估

（一）數據收集

本章的旅遊者情感控制研究與第七章的遊客情感建構研究，均屬於現地活動階段下遊客情感體驗狀態的分析。因此，為了確保問卷數據的一致性和連貫性，第七章與第八章一同完成預先調查數據的收集。有關預先調查問卷發放、收集過程及預先調查人口統計訊息等數據不再重複說明。具體過程與人口學統計分析，請參見第七章第二節預先調查與問卷品質評估內容。

（二）信度分析

1‧情感投入、功能價值、情感價值及情感轉換成本

在信度分析中，本研究仍然採用 alpha 信度值來測量量表的內在一致性程度，以確定各測量指標是否屬於同一維度或結構，即量表的可信度。根據以往研究經驗，alpha 信度的取值範圍為 0.6 至 0.7 之間，表明量表具有相應的可靠性（Churchill，1979）。與此同時，本研究還對量表的校正項總計相關性（CITC），和已刪除項的 alpha 信度值進行比較分析，以確保量表有足夠的信度。

信度分析結果表明，情感投入、功能價值、情感價值和情感轉換成本量表的總體 alpha 值為 0.928，表明量表的可靠性較高。此外，在校正項總計相關性和已刪除項的 alpha 信度值方面，數據分析結果表明（表 8-2）：情感投入的總體 alpha 信度為 0.928，其所屬的六個測量題項的 CITC 係數均大於 0.6，表明各題項之間具有較好的相關性。此外，刪除各題項的 alpha 信度，均小於變量總體 alpha 值，即情感投入量表具有較好的信度。功能價值的總體 alpha 信度為 0.878，其所屬的三個測量題項的 CITC 係數，均大

於臨界值 0.4 的標準（0.691～0.828），說明各題項之間具有良好的關聯性。需要指出的是，在刪除各題項的 alpha 信度指標方面，除題項 FV3 外，其他測量指標的信度均小於總體信度 0.878。考慮到構念測量的完整性及該量表校正項總計相關性指標均表現良好，因此保留該測量指標。情感價值的總體 alpha 信度為 0.875，其所屬的三個測量題項，校正項總計相關性係數均大於 0.7，即表明三個測量題項之間具有良好的相關性。此外，刪除各題項的 alpha 信度分別為 0.815、0.822 及 0.835，均小於構念總體 alpha 值（0.875），分析結果證實，情感價值量表具有較好的信度水平。最後，情感轉換成本的 alpha 信度是 0.771，其所屬三個測量題項的 CITC 值均大於臨界值 0.4，即題項間的相關性滿足指標要求。同時，刪除任一題項，其 alpha 信度也不會有較大改善，分析結果表明：情感轉換成本的信度品質滿足要求。

表8-2　量表信度分析（N=50）

指標	項已刪除的均值	項已刪除的變異數	校正項總計相關性（CITC）	項已刪除的 Cronbach's Alpha	alpha 信度
EI1	18.169	12.346	0.614	0.867	
EI2	18.367	12.275	0.678	0.856	
EI3	18.273	12.160	0.774	0.842	0.928
EI4	18.371	11.774	0.688	0.855	
EI5	18.370	12.100	0.662	0.859	
EI6	18.045	12.264	0.689	0.854	
FV1	6.969	3.631	0.779	0.814	
FV2	6.854	3.431	0.828	0.768	0.878
FV3	7.031	4.010	0.691	0.890	
EV1	7.208	2.272	0.770	0.815	0.875

續表

指標	項已刪除的均值	項已刪除的變異數	校正項總計相關性（CITC）	項已刪除的Cronbach's Alpha	alpha 信度
EV2	7.236	2.271	0.762	0.822	0.875
EV3	7.216	2.196	0.748	0.835	
ES1	6.750	2.232	0.585	0.712	0.771
ES2	6.646	2.379	0.610	0.690	
ES3	6.750	2.000	0.626	0.669	

2．愉悅體驗

愉悅體驗整體量表的 alpha 信度值為 0.950，表明量表的可靠性較高（表 8-3）。與此同時，本研究分別對愉悅體驗所涵蓋的三個維度，即「喜悅」、「愛」和「驚喜」進行信度檢驗。分析結果表明，維度 1「喜悅」的總體 alpha 信度為 0.945，其所屬的五個測量題項的 CITC 係數均大於 0.8，表明各題項之間具有較好的相關性。此外，刪除各題項的 alpha 信度係數，均小於構念總體 alpha 值，進一步表明，維度「喜悅」具有較好的信度。維度 2「愛」的總體 alpha 信度為 0.901，其所屬的五個測量題項的 CITC 係數均大於臨界值 0.4 的技術要求（0.652 ～ 0.802），說明各題項之間具有良好的關聯性。與此同時，刪除各題項的 alpha 信度（0.868 ～ 0.900）均小於構念總體 alpha 值，分析表明，維度 2 具有較好的信度保證。維度 3「驚喜」的總體 alpha 信度為 0.881，其所屬的五個測量題項，校正項總計相關性係數均大於臨界值 0.4，即表明五個測量題項之間具有良好的相關性。此外，刪除各題項的 alpha 信度，分別為 0.860、0.824、0.863、0.874、0.854，均小於構念的總體 alpha 值。因此，維度「驚喜」具有較好的信度。

表8-3　愉悅體驗量表信度分析（N=50）

指標	已刪除項的均值	已刪除項的變異數	校正項總計相關性（CITC）	已刪除項的Cronbach's Alpha	alpha 信度
EE1	15.457	8.087	0.817	0.939	
EE2	15.317	7.368	0.865	0.930	
EE3	15.277	7.303	0.838	0.936	0.945
EE4	15.300	7.561	0.906	0.923	
EE5	15.357	7.490	0.842	0.934	
EE6	14.654	8.636	0.781	0.874	
EE7	14.753	7.955	0.776	0.875	
EE8	14.873	8.151	0.802	0.868	0.901
EE9	14.640	8.480	0.764	0.877	
EE10	14.573	8.913	0.652	0.900	
EE11	14.130	8.783	0.698	0.860	
EE12	14.000	7.837	0.842	0.824	
EE13	13.910	8.508	0.683	0.863	0.881
EE14	14.070	8.672	0.637	0.874	
EE15	14.011	8.313	0.720	0.854	

（三）效度分析

1・情感投入、功能價值、情感價值及情感轉換成本

　　下面對預先調查數據進行探索性因素分析，以進一步檢驗量表的效度。根據探索性因素分析的技術要求，樣本數據的 KMO 統計量要大於 0.7，或至少大於 0.5；Bartlett 球形檢驗的伴隨機率在 0.001 水平下顯著（余建英，何旭宏，2003）。與此同時，研究遵循因素降維分析的技術要求（Byrne，1998）進行探索性因素分析：因素特徵值大於 1；測量指標的因素負載大於

0.5（至少大於 0.4）；因素負載間不存在交叉負荷；總變異數解釋度大於 60%；各因素題項不少於 3 個。

表8-4　量表探索性因素分析（N=50）

指標	因素1	因素2	因素3	因素4
EI1	0.523			
EI2	0.733			
EI3	0.742			
EI4	0.583			
EI5	0.739			
EI6	0.652			
FV1		0.818		
FV2		0.809		
FV3		0.757		
EV1			0.656	
EV2			0.601	
EV3			0.755	
ES1				0.706
ES2				0.830
ES3				0.753
變異數解釋度	21.453%	19.089%	15.889%	15.092%

　　降維分析的結果表明：樣本數據的 KMO 值為 0.849，Bartlett 球形檢驗係數為 840.349，顯著性水平為 0.000，滿足因素分析要求。又進一步採用主成分因素分析和最大變異數正交旋轉法，進行因素分析，分析結果表明（表 8-4）：各測量題項的因素負載均大於 0.5，最低因素負載為 0.523，最高為 0.830，且不存在交叉項。樣本的總體變異數解釋度為 71.523%，共分離出四個公因素，其中旋轉後第一個因素的負荷為 21.453%，第二個因素

的負荷為 19.089%，第三個因素的負荷為 15.889%，第四個因素的負荷為 15.092%。此外，根據周浩和龍立榮（2004）提出的共同偏差檢驗法及指標要求，未經旋轉的第一個公因素負載為 39.929%，小於 50%，基本排除共同方法偏差。分析結果證實，經探索性因素分析所抽取出的四個公因素及其所屬測量問項，與原始量表結構一致。因此，該量表具有較好的效度。

2．愉悅體驗

同樣採用主成分因素分析和最大變異數正交旋轉方法，按照探索性因素分析的技術要求進行效度分析。分析結果表明（表 8-5）：愉悅體驗量表的 KMO 值為 0.876，Bartlett 球形檢驗係數為 649.170，顯著性水平為 0.000，滿足探索性因素分析的要求。與此同時，未經旋轉的第一個公因素負載為 40.124%，小於 50%，基本排除共同方法偏差。樣本的總體變異數解釋度為 76.496%，共分離出三個公因素，經旋轉後各公因素的負荷分別為：27.344%、25.938% 和 23.214%。進一步，各測量題項的因素負載均大於 0.5，且不存在交叉項。因此，愉悅體驗量表具有較好的效度水平。

表8-5 愉悅體驗量表探索性因素分析（N=50）

指標	因素1	因素2	因素3
EE1		0.871	
EE2		0.712	
EE3		0.654	
EE4		0.805	
EE5		0.802	
EE6	0.677		
EE7	0.889		
EE8	0.863		
EE9	0.738		
EE10	0.520		
EE11			0.576
EE12			0.845
EE13			0.854
EE14			0.556
EE15			0.714
變異數解釋度	27.344%	25.938%	23.214%

三、正式調查

（一）數據收集

根據格林和亞莫爾德（Grimm，Yarnold，1995）、克萊恩（Kline，2015）以及沃辛頓與惠特克（Worthington，Whittaker，2006）對問卷樣本數量的建議（觀測變量與樣本量的比例為1：10），在正式調查中，除人

口統計學訊息變量外，本章數據分析中的測量指標共計 30 個，按照 1：10 的比率要求，本次調查中所需的最低樣本量是 300 份。

在正式調查中，問卷發放仍採用自我主導式的便利抽樣方法，分別於 2017 年 10 月在貴陽市青岩古鎮、黔東南州西江千戶苗寨等風景區進行收集。

同樣，本章的旅遊者情感控制研究與第七章遊客情感建構研究，均屬於現地活動階段下遊客情感體驗狀態的分析。因此為了確保問卷數據的一致性和連貫性，第七章與第八章中一起完成正式調查數據的收集。有關正式調查中問卷發放、收集的詳細過程及人口統計訊息等數據不再重複說明，請參見第七章內容。

（二）人口統計學分析

請參見第七章第二節，正式調查中的人口統計學分析內容。

第三節 數據分析

一、描述性統計分析

對各測量指標的平均值、標準差、偏度及峰度進行描述性統計分析。由表8-6的統計數據可知，所有測量指標的平均值都大於3，標準差範圍在0.759和 0.952 之間，均大於 0.5 的臨界標準。與此同時，在數據的偏度和峰度的數值方面，各測量問項的偏度都小於 3、峰度也都小於 10。因此，遵循黃芳銘（2005）的建議和要求，正式調查所獲取的樣本數據擬正態分布，可以進行結構方程模型的數據分析。

圖8-6 數據描述性統計（N=479）

指標	均值	標準差	偏度	峰度	指標	均值	標準差	偏度	峰度
EI1	3.798	0.831	−0.372	0.210	EE1	3.759	0.766	−0.017	−0.356
EI2	3.585	0.853	0.067	−0.173	EE2	3.802	0.783	−0.171	−0.142
EI3	3.685	0.861	−0.210	−0.100	EE3	3.819	0.800	−0.190	−0.108
EI4	3.644	0.930	−0.339	0.042	EE4	3.833	0.759	−0.095	−0.335
EI5	3.685	0.874	−0.315	−0.003	EE5	3.802	0.796	−0.138	−0.264
EI6	3.911	0.829	−0.494	0.344	EE6	3.721	0.806	−0.229	0.134
FV1	3.606	0.952	−0.613	0.452	EE7	3.594	0.844	−0.036	−0.156
FV2	3.668	0.889	−0.519	0.495	EE8	3.582	0.883	−0.316	0.257
FV3	3.528	0.893	−0.084	−0.131	EE9	3.680	0.855	−0.281	0.113
EV1	3.689	0.762	−0.034	−0.049	EE10	3.668	0.856	−0.305	0.322
EV2	3.718	0.787	−0.152	0.055	EE11	3.567	0.869	0.043	−0.298
EV3	3.736	0.830	−0.228	−0.016	EE12	3.526	0.903	0.006	−0.359
ES1	3.477	0.811	−0.327	0.348	EE13	3.642	0.864	−0.113	−0.237
ES2	3.449	0.794	0.066	0.015	EE14	3.525	0.851	−0.059	−0.079
ES3	3.492	0.897	−0.213	−0.248	EE15	3.586	0.900	−0.226	−0.049

二、信度分析

(一)情感投入、功能價值、情感價值及情感轉換成本

情感投入、功能價值、情感價值和情感轉換成本量表的總體 alpha 值為 0.930，表明量表的可靠性較高（表 8-7）。與此同時，在 CITC 分析中，各測量指標的校正項總計相關性均大於 0.5，取值範圍在 0.588 和 0.784 之間，說明各題項之間具有良好的關聯性。情感投入、情感價值和情感轉換成本變量測量題項刪除後的 alpha 信度，均小於各構念的總體 alpha 值。

需要指出的是，在功能價值量表中，題項 FV3 刪除後的 alpha 信度為 0.849，大於總體 alpha 值 0.848，但考慮到各構念或潛在變數至少需要三個觀察題項，且刪除該問項後信度品質僅提升 0.001 個單位，故保留該測量題項。

表8-7　量表信度分析（N=479）

指標	項已刪除的均值	項已刪除的變異數	校正項總計相關性（CITC）	項已刪除的 Cronbach's Alpha	alpha 信度
EI1	18.510	12.730	0.713	0.878	
EI2	18.723	12.595	0.714	0.878	
EI3	18.623	12.266	0.771	0.869	
EI4	18.664	12.071	0.729	0.876	0.896
EI5	18.623	12.578	0.694	0.881	
EI6	18.398	12.826	0.697	0.881	
FV1	7.196	2.613	0.720	0.785	0.848

續表

指標	項已刪除的均值	項已刪除的變異數	校正項總計相關性（CITC）	項已刪除的Cronbach's Alpha	alpha 值
FV2	7.133	2.669	0.784	0.722	0.848
FV3	7.274	2.949	0.648	0.849	
EV1	7.454	2.244	0.776	0.835	
EV2	7.425	2.164	0.782	0.828	0.884
EV3	7.407	2.073	0.767	0.844	
ES1	6.942	2.155	0.600	0.669	
ES2	6.969	2.218	0.590	0.682	0.760
ES3	6.927	1.962	0.588	0.687	

（二）愉悅體驗

愉悅體驗整體量表的 alpha 信度值為 0.953，表明量表的可靠性較高（表 8-8）。與此同時，本研究分別對愉悅體驗所涵蓋的三個維度，即「喜悅」、「愛」和「驚喜」進行信度檢驗。

分析結果表明，維度 1「喜悅」的總體 alpha 信度為 0.943，維度 2「愛」的總體 alpha 信度為 0.905，維度 3「驚喜」的總體 alpha 信度為 0.904。在 CITC 分析中，各測量指標的校正項總計相關性均大於 0.5，說明各題項之間具有良好的關聯性。此外，所有測量題項刪除後的 alpha 信度均小於各構念的總體 alpha 值，進一步表明，該量表具有較好的信度水平。

表8-8　愉悅體驗量表信度分析（N=479）

指標	已刪除項的均值	已刪除項的變異數	校正項總計相關性（CITC）	已刪除項的Cronbach's Alpha	alpha 信度
EE1	15.255	8.172	0.833	0.932	0.943
EE2	15.212	7.913	0.880	0.923	
EE3	15.195	7.931	0.851	0.928	
EE4	15.181	8.149	0.849	0.929	
EE5	15.212	8.096	0.811	0.936	
EE6	14.524	8.908	0.729	0.891	0.905
EE7	14.652	8.514	0.779	0.880	
EE8	14.664	8.291	0.785	0.879	
EE9	14.566	8.430	0.787	0.879	
EE10	14.577	8.657	0.730	0.891	
EE11	14.279	9.253	0.739	0.887	0.904
EE12	14.320	8.948	0.768	0.881	
EE13	14.204	9.276	0.740	0.887	
EE14	14.321	9.230	0.766	0.882	
EE15	14.260	8.891	0.785	0.877	

三、效度分析

（一）情感投入、功能價值、情感價值及情感轉換成本

1．探索性因素分析

該部分採用主成分因素分析和最大變異數正交旋轉法，並遵循降維分析的要求進行探索性因素分析。分析結果表明：情感投入、功能價值、情

感價值及情感轉換成本量表的 KMO 值為 0.937，Bartlett 球形檢驗係數為 4284.051，顯著性水平為 0.000，滿足因素分析要求。數據分析顯示（表8-9）：各測量題項的因素負載均大於 0.5，且不存在交叉項。樣本的總體變異數解釋度為 72.128%，共分離出四個公因素，與問卷初始量表及預先調查分析結果相一致。

探索性因素分析中，未經旋轉的第一個公因素負載為 41.409%，小於 50%，基本排除共同方法偏差。

表8-9　量表探索性因素分析（N=479）

指標	因素1 （情感投入）	因素2 （情感價值）	因素3 （功能價值）	因素4 （情感轉換成本）
EI1	0.707			
EI2	0.709			
EI3	0.793			
EI4	0.754			
EI5	0.725			
EI6	0.680			
FV1			0.874	
FV2			0.838	
FV3			0.627	
EV1		0.706		
EV2		0.750		
EV3		0.758		
ES1				0.794

續表

指標	因素1 （情感投入）	因素2 （情感價值）	因素3 （功能價值）	因素4 （情感轉換成本）
ES2				0.765
ES3				0.680
變異數解釋度	26.079%	15.930%	15.488%	14.631%

2．驗證性因素分析

下面對所有構念進行驗證性因素分析，進一步驗證量表的適應性。根據巴戈與易友杰（Bagozzi，Yi Youjae，1988）、拜恩（Byrne，1998）和吳明隆（2009）建議：在驗證性因素分析中模型的卡方與自由度比值小於3；增值適配指標（IFI）、非規範適配指標（TLI）及比較適配指標（CFI）均大於0.9；漸進均方剩餘和平方根（RMSEA）小於0.08，表示模型擬合度較好。數據分析結果顯示（表8-10）：$\chi 2/df$ 比值是2.324，其中模型的卡方值為195.215，自由度為84，顯著性水平小於0.000；模型的適配指標係數均大於0.9，RMSEA係數為0.053，小於0.08的標準，即理論模型與數據有較好的擬合度。

表8-10　模型擬合度（N=479）

χ^2	df	χ^2/df	GFI	IFI	TLI	CFI	RMSEA
195.215	84	2.324	0.949	0.974	0.967	0.974	0.053

聚合效度評價：根據福內利和拉克爾（Fornell，Larcker，1981）、吳明隆（2009）的建議，觀測指標的標準化因素負載大於0.5且小於0.95，表明各變量具有較好的聚合效度。表8-11的驗證性因素分析結果顯示，各觀測指標的標準化因素負載集中在0.697～0.887，均大於0.5的標準，指標變量能夠有效反映所有測得構念的特質。同時，各潛在變數的組合信度值均大於0.7，進一步表明模型內在品質較佳。

表8-11　驗證性因素分析（N=479）

構念	觀測指標	標準化因素負載	組合信度	平均變異數抽取
情感 投入 EI	EI1	0.771	0.900	0.591
	EI2	0.767		
	EI3	0.815		
	EI4	0.772		
	EI5	0.738		
	EI6	0.748		
功能 價值 FV	FV1	0.802	0.855	0.664
	FV2	0.887		
	FV3	0.750		
情感 價值 EV	EV1	0.864	0.884	0.718
	EV2	0.845		
	EV3	0.833		
情感 轉換 成本 ES	ES1	0.697	0.761	0.515
	ES2	0.707		
	ES3	0.748		

　　區別效度評價：根據吳明隆（2009）對區別效度測量的指標要求（＞0.5），Kline（2005）對變量間相關係數的測度建議（＜0.85），且平均變異數抽取量的平方根大於相關係數，滿足上述條件則表示構念間具有較好的區別效度。表8-12的分析結果表明，構念間相關係數均小於0.75，且AVE平方根大於相關係數。以上分析證實，該部分數據具有較好的區別效度。

表8-12　相關係數分析（N=479）

構念	EI	FV	EV	ES
EI	**0.769**			
FV	0.545**	**0.815**		
EV	0.724**	0.644**	**0.847**	
ES	0.601**	0.490**	0.580**	**0.718**

註：***、**、* 分別表示0.1%、1%、5%的顯著性水平；加黑字體為AVE平方根。

（二）愉悅體驗

1．探索性因素分析

本研究採用主成分因素分析和最大變異數正交旋轉方法，並遵循降維分析的要求，進行探索性因素分析。分析結果表明：愉悅體驗量表的 KMO 值為 0.949，Bartlett 球形檢驗係數為 6038.305，顯著性水平為 0.000，滿足因素分析要求。數據分析顯示（表 8-13）：各測量題項的因素負載均大於0.5，且不存在交叉項。樣本的總體變異數解釋度為 75.822%，共分離出三個公因素，與預先調查分析結果相一致。此外，採用 Harman 單因素檢驗方法，來判斷數據是否存在共同方法偏差。未經旋轉的第一個公因素負載為 40.739%，小於 50%，基本排除共同方法偏差。

表8-13　愉悅體驗量表探索性因素分析（N=479）

指標	因素1 （嘉悅）	因素2 （驚喜）	因素3 （覺）
EE1	0.814		
EE2	0.783		
EE3	0.762		
EE4	0.799		
EE5	0.766		
EE6			0.607
EE7			0.745
EE8			0.796
EE9			0.737
EE10			0.695
EE11		0.717	
EE12		0.801	
EE13		0.786	
EE14		0.787	
EE15		0.766	
變異數解釋度	27.174%	25.326%	23.322%

2.驗證性因素分析

　　下面根據巴戈與易友杰（Bagozzi，Yi Youjae，1988）、拜恩（Byrne，1998）和吳明隆（2009）建議的模型匹配度指標，進行模型擬合度分析。表8-14的結果顯示：χ^2/df 比值是 2.583，其中模型的卡方值為 206.646，自由度為 80，顯著性水平小於 0.000；模型的適配指標係數均大於 0.9，RMSEA係數為 0.058，即愉悅體驗量表具有較好的理論與數據之間的擬合度。

表8-14　模型擬合度（N=479）

χ^2	df	χ^2/df	GFI	IFI	TLI	CFI	RMSEA
206.646	80	2.583	0.948	0.979	0.972	0.979	0.058

　　表 8-15 中各觀測指標的標準化因素負載均大於 0.5 的標準，說明指標變量能夠有效反映所有測得的維度特質。各維度的組合信度值均大於 0.8，即模型內在品質較佳。區別效度分析中（表 8-16），各維度間相關係數均小於 0.8，且 AVE 平方根係數均大於相關係數，表明愉悅體驗數據具有區別效度品質。

表8-15　驗證性因素分析（N=479）

維度	觀測指標	標準化因素負載	組合信度	平均變異數抽取
喜悅 JOY	EE1	0.821	0.939	0.755
	EE2	0.908		
	EE3	0.896		
	EE4	0.887		
	EE5	0.830		
愛 LOVE	EE6	0.809	0.898	0.637
	EE7	0.813		
	EE8	0.788		
	EE9	0.821		
	EE10	0.758		

續表

維度	觀測指標	標準化因素負載	組合信度	平均變異數抽取
驚喜 PS	EE11	0.782	0.903	0.650
	EE12	0.774		
	EE13	0.786		
	EE14	0.838		
	EE15	0.849		

表8-16 相關係數分析（N=479）

維度	JOY	LOVE	PS
JOY	**0.869**		
LOVE	0.783**	**0.798**	
PS	0.658**	0.673**	**0.806**

註：***、**、* 分別表示0.1%、1%、5%的顯著性水平；加黑字體為 AVE 平方根。

（三）總體效度分析

為了確保所獲取數據的穩健性，本研究對正式調查中的所有潛在變量，再次進行聚合效度和區別效度分析。

表 8-17 的分析數據顯示：χ^2/df 比值為 2.223，其中模型的卡方值為 853.806，自由度為 384，顯著性水平小於 0.000；除 GFI 外，模型的適配指標係數均大於 0.9，RMSEA 係數為 0.051，小於 0.08 的標準。儘管在總體驗證性因素（CFA）分析中，模型的 GFI 係數為 0.897，但根據既已的研究經驗，GFI 大於 0.85 仍然屬於可接受範圍。因此正式調查中獲取的數據，能較好地與理論模型相契合。

表8-17　模型擬合度（N=479）

χ^2	df	χ^2/df	GFI	IFI	TLI	CFI	RMSEA
853.806	384	2.223	0.897	0.957	0.951	0.957	0.051

　　對總體樣本數據進行聚合和區別效度分析。聚合效度分析結果顯示（表8-18）：各測量問項的標準化因素負載係數均大於 0.5，取值範圍為 0.686 到 0.917 之間。在平均變異數抽取量上，各潛在變數及維度的平均變異數抽取量值均大於 0.5。其中，AVE 係數最大的是情感價值，其係數為 0.718。組合信度分析表明：所有潛在變數及維度的組合信度係數均大於 0.7，介於 0.760 至 0.943 之間，結果表明該模型獲得理想的內在品質。因此，根據標準化因素負載、組合信度和平均變異數抽取量等指標，總體測量模型的內在品質良好。

表8-18　驗證性因素分析（N=479）

構念／維度	觀測指標	標準化因素負載	組合信度	平均變異數抽取
情感投入 EI	EI1	0.773	0.897	0.591
	EI2	0.766		
	EI3	0.814		
	EI4	0.773		
	EI5	0.735		
	EI6	0.750		
功能價值 FV	FV1	0.800	0.855	0.664
	FV2	0.891		
	FV3	0.747		

<div align="right">續表</div>

構念／維度	觀測指標	標準化因素負載	組合信度	平均變異數抽取
情感價值 EV	EV1	0.870	0.884	0.718
	EV2	0.839		
	EV3	0.832		
情感轉換 成本 ES	ES1	0.686	0.760	0.514
	ES2	0.699		
	ES3	0.764		
喜悅 JOY	EE1	0.857	0.943	0.768
	EE2	0.917		
	EE3	0.886		
	EE4	0.882		
	EE5	0.839		
愛 LOVE	EE6	0.790	0.906	0.658
	EE7	0.830		
	EE8	0.821		
	EE9	0.833		
	EE10	0.779		
驚喜 PS	EE11	0.793	0.904	0.653
	EE12	0.811		
	EE13	0.780		
	EE14	0.818		
	EE15	0.839		

　　區別效度評價表明（表 8-19）：7 個潛在變數及維度開平方根後的 AVE 係數，均大於各變量間相關係數，即正式調查數據具有較好的區別效度。綜

上所述，根據 alpha 信度、已刪除項的 alpha 信度、校正項總計相關性等分析，總體調查數據具有良好的可信度保證。與此同時，根據探索性因素和驗證性因素分析的結果，總體調查數據在聚合效度和區別效度方面具有良好的表現。因此，整體樣本數據品質符合要求，可以進行後續路徑、中介效應及調節效應分析。

表8-19　相關係數分析（N=479）

構念	EI	FV	EV	ES	JOY	LOVE	PS
EI	**0.769**						
FV	0.545**	**0.815**					
EV	0.724**	0.644**	**0.847**				
ES	0.601**	0.490**	0.580**	**0.717**			
JOY	0.684**	0.528**	0.720**	0.605**	**0.876**		
LOVE	0.601**	0.513**	0.599**	0.567**	0.783**	**0.811**	
PS	0.608**	0.453**	0.625**	0.607**	0.658**	0.673**	**0.808**

註：***、**、* 分別表示0.1%、1%、5%的顯著性水平；加黑字體為AVE平方根。

四、假設檢驗

本研究使用結構方程模型的極大似然估計法，對概念模型進行檢驗並分析路徑關係。表 8-20 的模型匹配度指標顯示：$\chi 2$ 值為 859.279，df 值為 316，$\chi 2/df$ 為 2.719。由於卡方值較易受到樣本量的影響，因此進一步參考模型匹配的適合度和替代性指標，GFI 係數為 0.888，IFI、TLI 及 CFI 等指標均大於 0.9，且 RMSEA 值小於 0.08，各指標取值均符合巴戈與易友杰（Bagozzi，YiYoujae，1988）和拜恩（Byrne，1998）提出的模型擬合度要求。

表8-20　假設檢驗的模型擬合度（N=479）

χ^2	df	χ^2/df	GFI	IFI	TLI	CFI	RMSEA
859.279	316	2.719	0.888	0.947	0.947	0.947	0.060

　　假設檢驗結果顯示（表 8-21），假設 H1、H2、H3、H4 和 H5 都得到支持。假設 H1 表明，情感投入對功能價值具有顯著的正向影響作用，標準化路徑係數為 0.643，t 值為 11.479，在 0.001 水平下顯著。假設 H2 表明，情感投入對情感價值具有顯著的正向影響作用，標準化路徑係數為 0.835，t 值為 16.268，在 0.001 水平下顯著。假設 H3 表明，情感投入對愉悅體驗具有顯著的正向影響作用，標準化路徑係數為 0.360，t 值為 4.349，在 0.001 水平下顯著。假設 H4 表明，功能價值對愉悅體驗具有顯著的正向影響作用，標準化路徑係數為 0.107，t 值為 2.346，在 0.05 水平下顯著。假設 H5 表明，情感價值對愉悅體驗具有顯著的正向影響作用，標準化路徑係數為 0.451，t 值為 6.017，在 0.001 水平下顯著。

表8-21　假設檢驗分析

研究假設	標準誤差路徑係數	標準誤差	t 值	結論
H1: 情感投入 → 功能價值	0.643	0.057	11.479***	支持

續表

研究假設	標準誤差路徑係數	標準誤差	t 值	結論
H2： 情感投入 → 情感價值	0.835	0.055	16.268***	支持
H3： 情感投入 → 愉悅體驗	0.360	0.079	4.349***	支持
H4： 功能價值 → 愉悅體驗	0.107	0.043	2.346*	支持
H5： 情感價值 → 愉悅體驗	0.451	0.066	6.017***	支持

註：***、**、* 分別表示 0.1%、1%、5% 的顯著性水平。

進一步，從各變量間的間接影響路徑來看，情感投入還透過功能價值和情感價值兩個潛在變數，對愉悅體驗產生間接影響效應。在間接影響強度方面，情感投入對愉悅體驗的總間接影響效應為 0.446，其中，透過功能價值對愉悅體驗產生的間接影響效應是 0.069，透過情感價值產生的間接影響效應是 0.377。

五、中介效應分析

為了進一步確認功能價值和情感價值的中介效應，即中介路徑為：情感投入→功能價值→愉悅體驗；情感投入→情感價值→愉悅體驗，本研究根據既有的研究經驗和中介效應分析的技術要求（Baron，Kenny，1986；Lu，Lu, et al.，2015；Sobel，1982），分別檢驗不同模型分析中的卡方值 $\chi 2$ 是否存在差異，和中介效應的三個必須條件。

根據表 8-22 的中介效應分析結果：在自變量與中介變量的顯著性關係分析中，情感投入對功能價值具有顯著的正向影響效應，係數為 0.643，在 0.001 水平下顯著；情感投入對情感價值具有顯著的正向影響效應，係數為 0.835，在 0.001 水平下顯著。在中介變量與因變量的顯著性關係分析中，功能價值對愉悅體驗具有顯著的正向影響效應（係數為 0.107，$p < 0.05$），情感價

值對愉悅體驗具有顯著的正向影響效應（係數為 0.451，p ＜ 0.001）。以上分析結果滿足巴朗、肯尼（Baron，Kenny，1986）及索貝爾（Sobel，1982）提出的中介效應分析的前兩個條件。與此同時，本研究透過設置約束模型 A 和 B 來檢驗第三個中介效應條件，即在約束模型中，設置中介效應對因變量的路徑係數為 0，來比較約束模型與理論模型中，自變量與因變量路徑係數的變化情況。

分析結果表明，在功能價值的中介效應模型中，受約束模型 A 中情感投入對愉悅體驗的影響效應，由顯著的 0.395 變為顯著的 0.360，表明功能價值部分中介了情感投入對愉悅體驗的影響。同樣，在情感價值的中介效應模型中，受約束模型 B 中情感投入對愉悅體驗的影響效應，由顯著的 0.716 變為顯著的 0.360，也說明情感價值部分中介了情感投入對愉悅體驗的影響。

表8-22 中介效應分析

	路徑	約束模型 A	約束模型 B	理論模型
IV→M	情感投入 → 功能價值	0.652***		0.643***
M→DV	功能價值 → 愉悅體驗	0		0.107*
IV→DV	情感投入 → 愉悅體驗	0.395***		0.360***
IV→M	情感投入 → 情感價值		0.857***	0.835***
M→DV	情感價值 → 愉悅體驗		0	0.451***
IV→DV	情感投入 → 愉悅體驗		0.716***	0.360***

註：***、**、*分別表示 0.1%、1%、5% 的顯著性水平。

又進一步檢驗，約束模型與理論模型的卡方值 χ2 是否存在顯著差異，以確保中介效應分析結果的穩健。分析結果表明（表 8-23）：理論模型與受約束模型間的卡方值存在顯著差異，約束模型 A 的卡方值變異量為 5.055，在 0.01 水平下顯著；約束模型 B 的卡方值變異量為 33.426，在 0.001 水平下顯著。與此同時，就模型擬合度指標來看，理論模型的擬合度指標均優於受約

束模型 A 和 B 的擬合度指標,理論模型的 CFI、IFI、NFI 係數分別為 0.947、0.947 和 0.919,且 RMSEA 均小於或等於受約束模型。

基於以上分析,本研究認為功能價值和情感價值部分,中介了情感投入對愉悅體驗的影響效應。

表8-23　模型比較

模型	χ^2	df	$\triangle \chi^2$	$\triangle df$	CFI	IFI	NFI	RMSEA
理論模型	859.279	316			0.947	0.947	0.919	0.060
約束模型 A	864.333	317	5.055**	1	0.946	0.947	0.918	0.060
約束模型 B	892.705	317	33.426***	1	0.944	0.944	0.915	0.062

註:***、**、* 分別表示 0.1%、1%、5% 的顯著性水平。

六、調節效應分析

本研究仍舊採用基於結構方程模型的多群組不變檢定,進行變量的調節效應分析。同樣,根據程清福和蔡孟歡(Chen Ching-Fu,Tsai Meng-Huan,2008)的數據分組建議,基於情感轉換成本變量,並採用四分位法將全樣本分為高低兩組,其中高組樣本有 177 個,低組樣本有 194 個。根據前文研究假設,本研究主要分析情感轉換成本對功能價值、情感價值與愉悅體驗關係的調節效應。

根據多群組分析的要求,首先進行基礎模型的模型擬合度分析,數據分析顯示(表 8-24):該模型的卡方值為 1183.549,自由度為 632,卡方自由度比值小於 3。同時,模型的基本適配、整體適配指標等都滿足巴戈與易友杰(Bagozzi Richard P,YiYoujae,1988)、拜恩(Byrne,1998)和吳

明隆（2009）等提出的匹配度要求。其次進行約束模型的設置，即將高低組中的功能價值、情感價值對愉悅體驗的路徑關係設為一致，進而比較基礎模型與約束模型的卡方值是否存在顯著差異。如果有顯著差異，則表明變量存在調節效應。

分析結果表明，約束模型的卡方值與自由度之比為 1.883（卡方值為 1193.730，自由度為 634），其值小於 3；模型匹配度指標 GFI、IFI、TLI、CFI、RMESA 等均符合要求。此外，基礎模型與約束模型的卡方值比較結果表明：高群組與低群組之間有顯著差異（$\Delta\chi2/\Delta df = 10.181/2$），在 0.001 水平下顯著。因此，可以認定情感轉換成本對功能價值、情感體驗與愉悅體驗間的關係存在調節效應。

<div align="center">表8-24　不變檢定及擬合度分析</div>

模型	χ^2	df	χ^2/df	GFI	IFI	TLI	CFI	RMSEA	$\Delta\chi^2/\Delta df$
基礎模型	1183.549	632	1.873	0.818	0.934	0.926	0.933	0.049	10.181/2 ***
約束模型	1193.730	634	1.883	0.816	0.933	0.925	0.932	0.029	

註：***、**、* 分別表示 0.1%、1%、5% 的顯著性水平。

再進一步比較高低兩個群組中的路徑係數。數據分析結果表明（表8-25），情感轉換成本對功能情境與愉悅體驗、情感價值與愉悅體驗間，路徑關係存在著正向調節作用。在功能價值與愉悅體驗的關係中，高群組中的標準路徑係數（0.069）大於低群組中的路徑係數（0.059）。可以認為，情感轉換成本越高，功能價值對愉悅體驗的作用力度也越大。同樣，在情感轉移成本對情感體驗與愉悅體驗關係的調節作用上，高群組的路徑係數為 0.643，大於低群組的 0.592。說明情感轉換成本越高，情感價值對愉悅體驗的作用力度也越強。基於以上分析，假設 H6、H7 得到支持，即遊客的情感轉換成本越高，功能價值和情感價值對遊客愉悅體驗的影響越強。

表8-25　路徑差異分析

	高群組		低群組	
	標準路徑係數	p 值	標準路徑係數	p 值
功能價值 → 愉悅體驗	0.069	*	0.059	*
情感價值 → 愉悅體驗	0.643	***	0.592	***

註：***、**、*分別表示 0.1%、1%、5% 的顯著性水平。

七、配對樣本 T 檢驗

　　為了進一步驗證遊客情感狀態的連續性和階段性特徵，本研究採用配對樣本 T 檢驗的方法，對社會建構情境下的遊客「初始」情感投入與價值評價後的「現地」愉悅體驗情感這兩個情感階段狀態進行比較分析，以判斷現地體驗過程中遊客情感狀態是否呈階段性特徵和演變性的過程。

　　T 檢驗是使用來自總體樣本的數據，來推斷總體的平均值是否與特定的檢驗值間存在差異，即透過比較樣本間的平均值，進行假設檢驗。配對樣本 T 檢驗，則是以兩個總體的配對樣本為對象，比較兩個總體的平均值是否存在顯著差異的檢驗方法（余建英，何旭宏，2003）。在統計檢驗中，如果配對樣本檢驗的機率 p 值小於 0.05，則認為拒絕原假設，即兩個總體的平均值之間存在顯著差異。

　　由於情感投入和愉悅體驗均屬於潛在變數結構，其中愉悅體驗是包含三個維度的二級結構構念。因此，僅僅採用統計平均值的方法來度量整體潛在變數是不充分的。參考既有的研究成果的經驗，本研究透過主成分分析來獲取兩個潛在變數中，各測量指標的成分得分係數，並透過加權平均的方法，來度量各潛在變數的平均值以進行配對樣本 T 檢驗。表 8-26 和表 8-27 是主成分分析後，所得出的各指標得分係數，其中關於主成分分析中 KMO 值和 Bartlett 球形檢驗係數、顯著性等指標，均在量表的效度檢驗中已說明，相關指標均滿足主成分分析的要求，此處不再贅述。

表8-26 情感投入成分得分係數

指標	成分
EI1	0.204
EI2	0.205
EI3	0.215
EI4	0.207
EI5	0.200
EI6	0.201

表8-27 愉悅體驗成分得分係數

指標	成分		
	1	2	3
EE1	0.376	−0.057	−0.196
EE2	0.299	−0.070	−0.088
EE3	0.295	−0.049	−0.107
EE4	0.344	−0.057	−0.156
EE5	0.311	−0.079	−0.102
EE6	0.013	−0.079	0.218
EE7	−0.156	−0.060	0.385
EE8	−0.188	−0.098	0.452
EE9	−0.085	−0.115	0.362
EE10	−0.159	−0.027	0.350
EE11	−0.126	0.258	0.026
EE12	−0.054	0.336	−0.137

續表

指標	成分		
	1	2	3
EE13	−0.055	0.332	−0.134
EE14	−0.103	0.319	−0.064
EE15	−0.055	0.291	−0.081

　　基於成分得分係數計算各潛在變數的平均值，並進行配對樣本 T 檢驗。表 8-28 的配對樣本相關係數結果表明，情感投入與愉悅體驗具有顯著的正向相關性，相關係數為 0.690。

表8-28　配對樣本相關係數

配對	N	相關係數	p 值
情感投入與愉悅體驗	479	0.690	***

註：***、**、*分別表示 0.1%、1%、5% 的顯著性水平。

　　表 8-29 配對樣本檢驗的結果表明：遊客情感投入與愉悅體驗差異檢驗的 t 值為 85.141，自由度是 478，在 0.001 水平下顯著。以上分析結果表明，情感投入與愉悅體驗具有顯著的差異。

表8-29　配對樣本檢驗

配對	均值	標準誤差	差分的95%信賴區間		t 值	自由度	p 值
			下限	上限			
情感投入與愉悅體驗	2.605	0.669	2.5445	2.665	85.141	478	***

註：***、**、*分別表示 0.1%、1%、5% 的顯著性水平。

第四節 瞬間愉悅的再次提煉

一、研究結果分析

（一）主效應分析

　　基於第六章旅遊體驗要素的概念推導進行理論模型建構，本研究共計提出七個研究假設，分別對情感投入、功能價值、情感價值及愉悅體驗等潛在變數間的作用關係，及情感轉換成本所發揮的調節作用進行推論和實證。

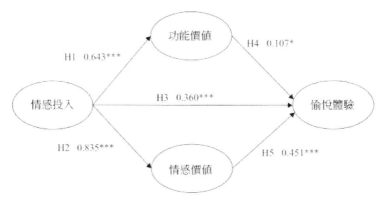

圖8-2　路徑係數

註：***、**、*分別表示0.1%、1%、5%的顯著性水平。

　　假設檢驗的分析結果表明，五個主研究假設均得到實證分析的支持。在研究假設 H1 和 H2 中，遊客情感投入對功能價值和情感價值產生正向的直接影響效應，標準化路徑係數分別為 0.643 和 0.835。在其他因素不變的情況下，遊客情感投入每增加一個單位，功能價值和情感價值相應地增加 0.643 和 0.835 個單位。與此同時，作為遊客情感控制的決定要素，與功能價值相比，情感投入較為強烈地影響遊客的情感價值。可以認為，在旅遊體驗過程中情感的獲取程度是遊客所關注的焦點。而這一結論在假設 H4 和 H5 中也得到相互印證。比較功能價值與情感價值對遊客現地活動階段的愉悅感受影響，實證結果表明，功能價值對愉悅體驗的標準化路徑係數僅為 0.107，而情感價值的作用強度則達到 0.451。經過遊客對情感狀態的認知評價後，旅遊者仍舊關注其所獲得的非功能性的情感價值，旅遊體驗過程中所花費價格、

性價比等功能性體驗感受則不重視。此外，對於研究假設 H3 而言，遊客的情感投入會顯著地正向影響遊客的愉悅體驗感受，這一結果表明，現地活動階段中的體驗情感要素可以識別為兩種不同的狀態。進一步，這一研究結論在情感投入與愉悅體驗的配對樣本 T 檢驗中也得到印證。

（二）中介效應分析

在主效應分析中，研究發現，功能價值和情感價值作為旅遊者體驗情感狀態階段演變的重要評價要素，中介了情感投入對愉悅體驗的影響路徑。為了進一步驗證以上變量間影響路徑的穩定性，本研究進行了中介效應分析。分析結果也證實，功能價值和情感價值以部分中介的角色，中介了情感投入對愉悅體驗的影響。與此同時，透過比較兩條中介路徑的間接影響強度，研究發現在「情感投入→功能價值→愉悅體驗」路徑中，情感投入對愉悅體驗的作用強度為 0.069；在路徑「情感投入→情感價值→愉悅體驗」中的作用強度為 0.377。這一分析結果再次證實，功能價值和情感價值是現地活動階段中，遊客情感控制的重要結構要素。透過比較二者的中介效應力度，情感價值比功能價值更能有效地調控遊客的愉悅體驗感受，是遊客情感體驗評價中的關鍵要素。

（三）調節效應分析

本研究基於結構方程模型的多群組不變檢定方法，進行潛在變數調節效應的分析，分析結果表明：假設 H6 和 H7 均得到支持。情感轉換成本能夠正向調節功能價值和情感價值對遊客愉悅情感體驗的作用強度。在調節功能價值與愉悅體驗關係中，高群組的標準化路徑係數比低群組高 0.01，在 0.05 水平下顯著。在情感價值與愉悅體驗的關係調節中，高低群組的標準化路徑係數相差 0.051 個單位，在 0.001 水平下顯著。比較兩組調節關係，研究發現遊客情感轉換成本，在情感價值與愉悅體驗的作用關係上更為有效。這一研究結果表明，一方面在遊客現地體驗階段中的情感控制上，情感轉換成本作為重要的旅遊體驗要素，調節著遊客愉悅體驗感受的最終獲取程度，即情感轉換成本是旅遊體驗的重要結構要素；另一方，在調節變量作用強度的比較結果上，遊客愉悅體驗更為強烈地受到情感價值和情感轉換成本的雙重作

用。這一結果也充分證明，情感的獲取是遊客體驗的核心，情感要素是旅遊體驗的基本元素。

二、能說明的問題

（一）現地情感體驗的核心要素，及其階段特徵表現：情感投入與愉悅體驗

從情感連續變化的視角來分析，旅遊體驗情感是一個類屬演變的結構形態。情感貫穿於整個體驗過程中，與旅遊體驗的時空關係融合為一個嚴密的整體，並充分體現在現地體驗階段和後體驗行為階段中。因此，在旅遊體驗全程的不同階段中，遊客所獲得的情感是有差異的。正如本研究在第五章中所闡明的觀點：情感在旅遊體驗過程中表現為階段性特徵。與此同時，具有階段性特徵的體驗情感間又存在著必然的因果影響關係。現地活動階段是遊客情感體驗建構與獲取的重要階段。以往研究僅僅注意到遊客現地活動階段中體驗情感的簡單識別，但透過對現地活動階段中遊客情感控制的研究發現，這一階段中遊客的體驗情感有兩種不同的狀態屬性，一是建構情境下的暫時情感，即遊客情感投入，是遊客對其初始情感狀態的一種「合理解釋」；二是經過認知評價後的獲得情感，即遊客愉悅體驗，是遊客所認同情感的「最終解釋」。這一重要研究結論在配對樣本 T 檢驗中已經得到驗證。透過結構方程路徑再進一步分析，本研究發現：兩種不同階段屬性的體驗情感存在因果關係，即遊客情感投入（暫時情感）是最終愉悅體驗（獲得情感）的前置變量。由此可見，現地體驗中遊客的情感並非是單一不變的。相反，遊客愉悅體驗是建立在其暫時情感基礎之上的主體選擇。也正如此，在整個旅遊體驗過程中，情感投入與愉悅體驗，成為搭建現地情感體驗演變的核心結構要素。

（二）旅遊體驗是遊客情感的累積狀態：瞬間愉悅的提煉

過程是旅遊體驗的基本屬性。正如本研究在前文中闡述的觀點，體驗過程是時空與情感的同一性融合。在這其中，不同體驗階段所運載的「實質」是遊客的心理情感狀態，而建構於不同階段中的主體情感歸屬具有顯著的差

異。情感投入與愉悅體驗則是現地體驗階段中，具有顯著差異的兩種主體情感狀態。透過對現地體驗階段中遊客情感控制的機理與實證分析，本研究認為旅遊體驗是主體情感的累積狀態。即在旅遊體驗過程中，遊客的情感特質並非是守恆不變的。相反，會根據其對體驗活動的情感「付出」與「獲得」進行最終選擇。透過對同一場景下遊客情感演變的路徑分析，黃瀟婷（2015）發現，不同時點上的遊客體驗情感力度不同，且存在方向性的作用關係，這一觀點更加佐證了現地活動階段中體驗情感的累積特點。需要做出說明的是，旅遊體驗的情感累積是建立在體驗價值評價基礎之上的主體選擇，而非簡單的「加總求和」。也正如此，現地體驗階段中旅遊者所獲得的暫時情感投入是經過複雜評價後所最終確認的愉悅體驗，也是對瞬間愉悅體驗的深度提煉。

（三）現地活動階段中的情感體驗，是自我調控後所獲得的愉悅體驗

謝彥君等人（2000）在旅遊體驗品質的互動模型分析中指出，旅遊者會積極調整期望，以盡可能與感受達成均衡，進而使得旅遊者獲得較高的體驗品質。由此可以判斷，遊客最終獲得的體驗是經過某種調整後的綜合結果。對於調控機制的研究仍然是旅遊體驗研究的空白。儘管有學者從具有「外部」特徵的旅遊場、技能與挑戰難度等要素，進行旅遊體驗的建構，但忽略了旅遊體驗的基本元素特徵，即情感。從體驗價值視角來看，霍爾布魯克與赫希曼（Holbrook，Hirschman，1982）認為，顧客體驗分為功能體驗和愉悅體驗兩類，功能體驗來自產品或服務的功能屬性，愉悅體驗則來自產品或服務使用中的情感獲得。功能體驗與價值體驗，是旅遊體驗價值成分的不同展示。透過對現地活動階段遊客情感控制理論與實證分析，本研究認為體驗價值評價，即功能價值、情感價值與情感轉移成本，是遊客體驗自我控制與調整的關鍵要素。在圖 8-3 旅遊情感控制與調節作用機制中，遊客首選透過地方感、關係承諾等建構出初始體驗情感，並藉助認知評價的視角對其所獲得體驗的功能價值與情感價值進行比較與取捨，期間受到情感調整成本的作用，最終形成符合遊客自身合理解釋的愉悅體驗情感。因此，與謝彥君等人（2000）研究視角不同，從旅遊體驗的情感視角來看，愉悅體驗是遊客情感控制與自我調節的結果，情感轉換成本則是旅遊體驗情感調控的重要要素。

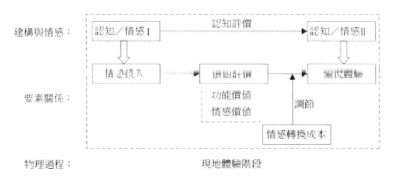

圖8-3　旅遊情感控制與調節作用機制

（四）控制層面上的旅遊體驗要素識別

里奇等人（Ritchie, et al.，2011）認為，旅遊體驗在本質上是遊客的主觀態度或感受。這一態度的塑造主要來自以下三個方面：體驗過程中所發生的「事件」、旅遊服務提供者賦予事件的「意義」以及旅遊者的「合理解釋」。作為認知評價理論的核心觀點，即主體的情感反應不僅僅來自對「刺激物」的反應（Scherer，Schorr，Johnstone，2001），還來自對刺激物的「認知解釋」。也正如此，現地體驗階段中，遊客暫時情感與獲得情感之間不只是簡單的直接作用關係，而是透過某種中介機制，來建立二者之間的連繫。在對旅遊體驗價值成分的解析中，派恩和吉爾摩（Pine，Gilmore，1998）認為，功能價值和情感價值是旅遊體驗的價值基礎，是遊客對其最終體驗獲得情感做出選擇的評價基礎。

第五節 本章小結

基於旅遊體驗要素分析及識別的概念推理結論，本章對現地體驗階段中，遊客情感的控制過程及其評價、調節要素等進行實證分析。具體而言如下：首先根據現地體驗階段中情感控制的概念推導模型，進行理論模型的構建。該理論模型建構的主要目的，是驗證遊客現地活動階段中的情感調控過程，及體驗價值要素所發揮的結構性作用。又更進一步依據概念模型理論，推演了情感投入、功能價值、情感價值、情感轉換成本及愉悅體驗等構念之間的作用關係。在實證分析方面，本章基於問卷預先調查的統計數據，對量表品

質進行全面評價；同時，對正式調查中的問卷數據進行了信度效度檢驗，並透過結構方程模型進行了路徑分析、變量的中介效應和調節分析等。實證分析的結果支持研究所提出的理論假設，即情感投入與愉悅體驗，是現地活動階段中遊客情感演變的兩種連續狀態，情感投入是現地體驗中重要的結構要素。這一重要結論在配對樣本 T 檢驗中也透過交叉驗證。此外，中介效應的實證分析結果又進一步證實，現地活動階段中遊客情感的控制，是透過對體驗功能價值和情感價值的評價所實現的，情感轉換成本則會影響遊客最終愉悅體驗的獲取程度。研究結果認為，旅遊體驗情感具有階段性特徵——暫時情感（情感投入）與獲得情感（愉悅體驗）；旅遊體驗是遊客情感的累積評價狀態；功能價值、情感價值及情感轉換成本，是旅遊體驗中遊客情感調控的關鍵要素。

第九章 後階段中的情感體驗存續要素驗證

一直以來，後體驗階段下的旅遊體驗要素分析、遊客行為解析及其作用機制探討等，都是旅遊體驗研究急需填補的空白之處。作為一種長期記憶的表現，本章實證了後體驗階段中體驗記憶的情感存續作用。體驗記憶是否是遊客後體驗階段中的結構要素？與愉悅體驗相比，體驗記憶是否會更為穩定地對遊客後消費行為產生影響作用？

第一節 研究假設與理論模型

一、愉悅體驗對體驗記憶的影響

作為服務管理和服務行銷領域中的重要概念，愉悅（Delight）被認為是對滿意度概念的深入擴展和全面補充。但又與滿意度不同，愉悅的核心在於情感，是將快樂（Pleasure）、驚喜（Surprise）等個體情感特徵整合而來的總體情感概括（Oliver，Rust，Varki，1997）。在旅遊體驗研究中，作為一種對主體情感狀態特徵描述的代名詞，愉悅體驗是遊客在體驗過程中，獲取的情感累積狀態，是對積極、享樂、有趣及驚喜等情感特徵的全面概括。正如奧托和里奇（Otto，Ritchie，1996）在旅遊體驗內涵的核

心概括中所表述的「旅遊體驗是服務接觸過程中，由參與者共同建構的主體情感狀態。」與此同時，在概念的類屬特徵方面，與米哈里·契克森和李費佛（Csikszentmihalyi，LeFevre，1989）、傑克森和馬許（Jackson，Marsh，1996）等學者提出的心流體驗與最優體驗概念相似，愉悅體驗是旅遊者在體驗過程中，忘記時間的消逝和放飛自我的一種心理狀態，即愉悅體驗就是主體的情感體驗。

　　既有的文獻表明，愉悅體驗作為凸顯主體情感的複合構念，能夠對旅遊者的體驗記憶產生積極的影響作用。在探索旅遊體驗記憶影響因素的分析中，維爾茨等人（Wirtz, et al.，2003）發現，基於愉悅和社交特徵的情感是主體體驗的重要組成部分，而在分析體驗記憶的前置影響變量中，潘瀾、林璧屬及王昆欣（2016）的研究，則發現主體在旅遊體驗過程中所獲取的愉悅感、新奇感、參與感和特色化的情感，對體驗記憶具有顯著的正向影響效應。此外，在深入分析旅遊體驗的結構特徵方面，拉森（Larsen，2007）認為，旅遊體驗作為個體的一種心理現象並受到遊客期望的影響，在「現地體驗」階段中以情感的特殊狀態被主體所感知，並最終以體驗記憶的形態固化與存在。可以得知，愉悅體驗作為主體的一種心理狀態，本質是遊客在旅遊體驗階段中的所感，並對後體驗階段中體驗記憶的形成，產生直接的影響作用。進一步，洪偉立、李義菊及黃寶軒（Hung Wei-Li，Lee Yi-Ju，Huang Po-Hsuan，2016）以臺灣鶯歌陶器小鎮的 399 名遊客為研究對象，分析了創意旅遊體驗，對體驗記憶和行為意圖的影響。結果表明：創意旅遊體驗對記憶有顯著的正向影響作用，並透過記憶的中介作用，間接對再次出遊的意圖產生積極的影響效應。可以認為，在後體驗階段中，體驗記憶直接來源於現地體驗階段中的愉悅體驗。

　　基於此，本研究提出如下研究假設：

　　H1：旅遊者的愉悅體驗，對旅遊者體驗記憶具有顯著的正向影響效應。

二、愉悅體驗對滿意度和行為意圖的影響

在愉悅體驗對旅遊者滿意度和行為意圖的研究方面，既有的研究表明：以情感為主要特徵的愉悅體驗，對遊客整體滿意度和後消費行為意圖產生直接影響作用（Ali，Ryu，Hussain，2016；Tung，Ritchie，2011；劉丹萍，金程，2015；羅盛鋒，黃燕玲，程道品，丁培毅，2011）。在 1980 年代，威斯布魯克（Westbrook，1980）認為，在顧客滿意度研究方面，既有的研究忽略了期望差異理論以外的其他影響因素，進而透過實證研究，分析消費情感對滿意度的影響，結果表明：消費情感對滿意度有直接影響作用。同時，在服務行銷領域中，威斯布魯克與奧立佛（Westbrook，Oliver，1991）對消費情感進行歸屬分類，基於敵意、驚喜和興趣三個情感維度，識別出五類消費情感，認為不同類型的消費體驗情感對顧客滿意度影響不同。在旅遊研究中，作為一種追求愉悅的過程性活動，積極的情感體驗成為旅遊體驗研究的核心（劉丹萍，金程，2015）。德羅哈斯與卡馬雷羅（de Rojas，Camarero，2008）以文化旅遊地西班牙皇家宮殿為案例地，分析了愉悅的情感體驗對遊客滿意度的影響。該研究認為：遊客體驗過程中所獲得的愉悅情感能夠提升整體滿意度，實證分析結果也進一步表明，愉悅情感對遊客滿意度具有顯著的正向影響效應。同樣，在以桂林「印象·劉三姐」實景演出為案例的研究中，羅盛鋒、黃燕玲、程道品及丁培毅（2011）發現，顧客消費情感可以透過感知價值的中介作用，對滿意度和行為預測產生正向影響效用。此外，在分析情感與滿意度、行為意圖間的作用關係方面，德爾博斯克和馬丁（Del Bosque，Martin，2008）的研究，表明積極的情感和消極的情感均會對滿意度及遊客忠誠產生影響；張振哲和納孔央（Jang Soo Cheong Shawn，Namkung Young，2009）的研究，證實積極的情感體驗能夠有效地影響顧客行為意圖。在分析創意體驗與記憶、滿意度和行為意圖間的關係中，阿里、瑞、胡笙（Ali，Ryu，Hussain，2016）的研究也發現，旅遊體驗中的情感特質能夠對遊客滿意度和行為意圖產生直接影響作用。與此同時，比聶與安德魯（Bigné，Andreu，2004）、福蘭特等人（Faullant, et al.，2011）、馬龍等人（Malone, et al.，2014）的研究，也表明在後體驗階段中愉悅的情感體驗，能夠對遊客滿意度和行為意圖產生積極的影響作用。

基於此，本研究提出如下研究假設：

H2：旅遊者的愉悅體驗，對旅遊者滿意度具有顯著的正向影響效應。

H3：旅遊者的愉悅體驗，對旅遊者行為意圖具有顯著的正向影響效應。

三、體驗記憶對滿意度和行為意圖的影響

拉森（Larsen，2007）從心理學視角對旅遊體驗進行了重新定義：旅遊者體驗是以長記憶形態，儲存的與個人旅遊經歷相關的各種事件，即旅遊體驗的本質是一種記憶過程或記憶儲存形態。這種獨特的體驗記憶以情節記憶（桑森垚，2016）或自傳體記憶（Kim，Ritchie，McCormick，2012）的方式，永久地存在於旅遊者的生物體中，進而影響旅遊者的後消費行為意圖（Kim，Ritchie，McCormick，2012）。因此，顧客體驗是能夠被記憶的（Pine，Gilmore，1998），而旅遊體驗消費更能夠產生強烈的記憶和積極的顧客評價（Pine，Gilmore，2011）。

既有的研究證實，旅遊體驗記憶能夠影響或提升顧客滿意度（Fournier，Mick，1999；Kim，Ritchie，Tung，2010；Lee，2015；Oh Haemoon, et al.，2007；桑森垚，2016）。根據福尼耶和米克（Fournier，Mick，1999）的研究結論，旅遊消費過程中的社會互動，能夠有效提升顧客的滿意度。在這其中，旅遊者與他人回憶有趣旅遊經歷的互動行為，能夠有效提升自我滿意度。歐翰姆等（Oh Haemoon, et al.，2007）學者指出，旅遊者的記憶能夠顯著地影響感知滿意度水平及行為意圖。在分析服務品質在酒店體驗的作用機制研究中，克紐森等人（Knutson, et al.，2010）提出整合服務品質的三階段酒店體驗模型，其中對感知價值、服務品質、滿意度及品牌記憶所發揮的反饋效應進行分析，該研究發現，顧客體驗能夠有效地影響酒店體驗記憶，進而透過體驗記憶來「塑造」顧客的滿意度和行為意圖。同時，在藉助派恩和吉爾摩的「4E」體驗經濟框架，進行紅酒旅遊體驗內涵的解釋分析中，夸德里和菲奧雷（Quadri-Felitti，Fiore，2012）也指出，紅酒旅遊體驗將以記憶的形態，對滿意度和行為意圖產生積極的影響。與此同時，在分析郵輪體驗的潛在維度、滿意度與行為意圖間的關係中，霍撒尼與

威瑟姆（Hosany，Witham，2010）也認為，在體驗經濟的浪潮下，遊客所追尋的是非凡和令人難以忘懷的體驗記憶，而這種體驗記憶將會對郵輪體驗者的滿意和行為意圖產生持續性的影響。進一步，阿里、瑞及胡笙（Ali，Ryu，Hussain，2016）以馬來西亞風景區酒店中的 296 名遊客為研究對象，分析了創意旅遊體驗與記憶、滿意度和行為意圖等，四個構念之間的作用關係。透過實證分析，該研究證實了記憶對滿意度和行為意圖具有顯著的正向影響效應，且滿意度部分中介了記憶對遊客行為意圖的積極影響作用。此外，在有關記憶對遊客行為意圖的單向影響研究方面，既有的研究成果證實，體驗記憶作為前置變量能夠影響遊客的後行為意圖（Kozak，2001；Lehto, et al.，2004）。例如，在分析旅遊體驗概念化的結構模型中，全帥與王寧（QuanShuai，Wang Ning，2004）指出，旅遊者總體體驗記憶能夠轉化為高峰體驗，並進一步影響旅遊者的再次出遊動機、具體旅遊目的地，與服務供應商的選擇。馬歇爾（Marschall，2012）強調，記憶能夠影響旅遊目的地選擇，因為人們經常會回顧與以往有趣體驗經歷有關的旅遊目的地。

基於此，本研究提出如下研究假設：

H4：旅遊者的體驗記憶，對旅遊者滿意度具有顯著的正向影響效應。

H5：旅遊者的體驗記憶，對旅遊者行為意圖具有顯著的正向影響效應。

四、滿意度對行為意圖的影響

滿意度與行為意圖作為提升組織、旅遊目的地競爭優勢的關鍵要素（Morgan, et al.，1996），廣泛受到市場行銷、消費者行為及心理學領域的關注。滿意度作為行為意圖、忠誠度等的前置影響變量（Oliver，1980），研究者們主要從認知和情感兩個視角（Del Bosque，Martín，2008；Van Dolen, et al.，2004）開展研究。奧立佛（Oliver，1980）認為，滿意度是消費者基於期望——差異比較的個體認知過程，是績效和比較標準之間的反應趨同性。作為一種態度的延伸，滿意度也受到個體情感過程的影響（Oliver，1997）。如，盧斯特和奧立佛（Rust，Oliver，1993）將滿意度定義為，基於認知評價和情感反應的顧客滿足（Olorunniwo，

et al.，2006）。同時，范多倫等人（Van Dolen, et al.，2004）將滿意度劃分為接觸滿意度和關係滿意度，並從消費者與產品互動中的正、負面情感視角，對滿意度進行研究，發現滿意度受到個人認知和消費體驗情感的雙而影響（Del Bosque，Martín，2008）。由此可見，滿意度作為一個綜合概念，可以是由屬性和訊息滿意度（Spreng, et al.，1996）共同承載的最終滿意度。在此，本研究中採用盧斯特和奧立佛的滿意度定義。相關研究已經證實行為意圖受到滿意度的影響（Lee, et al.，2004；Olorunniwo, et al.，2006；Zeithaml, et al.，1996）。例如，在探究移動通訊附加價值的研究中，郭迎豐等（Kuo Ying-Feng, et al.，2009）分析了服務品質、感知價值、顧客滿意度及後消費行為意圖，四個變量間的影響路徑及其作用強度，研究證實，顧客滿意度對消費意圖具有顯著的正向影響效應，其作用強度為顯著的 0.39。在分析韓國餐館中，美國顧客用餐體驗感知價值的研究中，韓鐘妍與張振哲（Ha Jooyeon，Jang Soo Cheong Shawn，2010）的研究，同樣證實了滿意度對顧客行為意圖具有顯著的正向影響效應。此外，以馬來西亞 Terengganu 和 Kedah 以風景區酒店為案例地，阿里、瑞及胡笙（Ali，Ryu，Hussain，2016）分析了遊客體驗創新與記憶、滿意度、行為意圖的關係，研究證實，滿意度對遊客行為意圖有顯著的正向影響作用。進一步，布拉德利和斯帕克斯（Bradley，Sparks，2012）的研究，分析了在旅遊產業時間分享中，顧客價值變化的前因後果作用，並得出結論：作為結果變量，顧客價值的改變，預測了在滿意度和消費意圖中的時間轉換，並證實了「品質→價值→滿意度→消費意圖」的模型作用關係。因此，在後旅遊體驗行為研究中，滿意度作為重要的結果變量，會對旅遊者行為意圖產生直接影響作用。

基於此，本研究提出如下研究假設：

H6：旅遊者的滿意度，對旅遊者行為意圖具有顯著的正向影響效應。

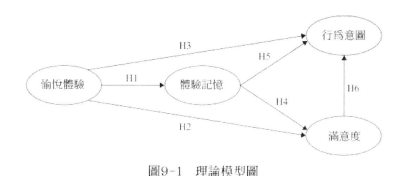

圖9-1　理論模型圖

第二節 研究設計

一、研究方案

　　為了更好地模擬旅遊者現地體驗與遊後體驗記憶的情景，本研究結合縱向研究和實驗研究收集數據。縱向研究，也被稱為小組研究，用於比較同一個體、群體不同時間點上的差異（柯惠新，祝建華，孫江華，2003），或某一段時間內，對同一個或同一批被試進行重複的研究，並收集至少兩個時間點上的數據。林豐勛（2005）認為，縱向研究最大的優點，是可以用於推理變量之間存在的因果關係。與縱向研究不同，橫向研究（也稱為橫斷面研究）是比較不同個體，同一時間點上的差別。也正如此，縱向研究中的數據收集也較橫斷面研究更為困難。在旅遊體驗研究中既有的研究成果，主要集中在「現地」體驗階段中遊客感知的數據收集。作為一種橫斷面研究，相關研究成果僅能反映「體驗中」遊客感知變量間的相關關係，而不能觀測嚴格意義上的「因果」關係。為了進一步釐清遊客體驗中與體驗後，兩個從屬過程上遊客感知的因果連繫，必須藉助於縱向研究的方式進行數據收集。此外，在既有關於旅遊體驗記憶外在影響因素的實證分析中，相關研究成果主要採用主體回憶的途徑，來收取現地體驗階段中的前因變量數據，阻礙了數據分析結論的科學性。因此，體驗記憶作為一種具有顯著時間跨度的潛在變數，對其因果關係的分析必須藉助於縱向研究。

　　實驗研究法，是指不能使用完備的實驗設計進行變量控制，而在真實社會環境中使用實驗設計的方法進行資料收集（汪明，鄭長江，張楠楠，2002）。與完備的實驗分析不同，在進行社會文化等領域問題的分析中，個體的文化背景、社會關係等變量，是無法得到完全控制的，因此，在現實的社會環境中進行實驗分析，為探尋變量間的因果關係提供了可行之路。在旅遊現地體驗和後體驗記憶的研究中，以真實遊客為研究對象進行縱向數據收集，是較為理想的研究思路。但是，考慮到旅遊者返程後數據回收的可能性極低，同時經過諮詢相關的旅遊專家後，本研究採用實驗研究法，來模擬現地體驗和後體驗兩個場景，期間不用進行嚴格的無關變量控制，即完全按照真實旅遊行程及旅遊安排，來進行兩個時間點上的數據收集。

　　在後旅遊體驗行為研究中，本研究採用縱向研究中的固定樣本分析法，也稱為潛在變數增長曲線模型（林豐勛，2005），進行個體層面的研究（柯惠新，祝建華，孫江華，2003），即在某幾個時間點上，對相同的觀測對象進行多次重複測量，進而分析變量之間的影響關係或因果關係。與此同時，結合前後觀測的實驗研究法進行數據收集，即選擇一組被試，先進行一次觀測，試驗處理後再進行一次觀測（汪明，鄭長江，張楠楠，2002），最後分析兩組數據間的因果連繫。在借鑑既有的研究成果經驗（陳姝，2015；黃杰，等，2015；林泉，等，2011；夏凌翔，等，2015）和專家建議的基礎上，設計以下研究方案：採用便利抽樣法，選擇某大學的在校學生，進行兩次固定樣本的問卷數據收集。透過播放一小時的旅遊影片資料，向目標對象展示相關旅遊場景，涉及食、住、行、遊、購、娛等旅遊元素，使其融入旅遊體驗場景中。與此同時，在資料播放完畢後，作為第一時間點，透過問卷的途徑收集現地體驗階段中的旅遊感知數據。間隔兩天，進行第二個時間點的數據收集，獲取後體驗階段中的記憶及行為意圖等數據，隨後透過結構方程模型等方法，進行變量間因果關係的分析。其中，在影片資料的選擇上，已徵求相關旅遊專家的建議，並考慮到文化及地域的差異和辨識度，本研究最終選擇臺灣作為本次研究的旅遊影片資料內容。

二、量表來源

(一)題項設計

1.愉悅體驗

為了確保研究的連續性和一致性，在愉悅體驗量表的選擇上，本研究仍舊選取霍撒尼和吉爾伯特（Hosany，Gilbert，2010）與霍撒尼、普拉亞格、迪賽勒瑟姆、卡西維齊及奧德（Hosany，Prayag，Deesilatham，Causevic，Odeh，2014）所開發和驗證的情感體驗量表，來度量現地體驗階段中的遊客愉悅感知。該量表涉及三個維度和 15 個測量問項，包括喜悅（Joy）、愛（Love）和驚喜（Positive Surprise，簡寫為 PS）三個維度。例如，「我感到很快樂」、「我感受到了關懷」、「本次旅遊體驗中，有不可思議的感覺」等測量問項。

2.體驗記憶

體驗記憶是旅遊者對已經歷旅遊體驗，及發生在旅行過程中相關事件的回憶。在體驗記憶的結構成分中，既有的研究認為，情感是體驗記憶的重要結構要素（Kim，Ritchie，McCormick，2012），即情感更容易被遊客所記憶。而在驗證和比較客體、活動及情感在減弱個體記憶的研究中，羅賓森（Robinson，1976）研究發現，情感是自傳體記憶的內在部分，並貫穿遊客自傳體報告的全程。以上分析也進一步證實，體驗記憶與一般旅遊記憶的核心區別，在於情感的彰顯，即體驗記憶是遊客的情感記憶。

基於以上分析，本研究選取金正熙（Kim Jong-Hyeong，2014），及金正熙與里奇、麥考密克（Kim Jong-Hyeong，Ritchie，McCormick，2012）所開發和驗證的體驗記憶量表，來度量後體驗階段中的遊客記憶。與此同時，該量表開發的核心觀點也與本研究的情感體驗思路相一致。具體有，該量表是包括七個維度和 23 個測量問項的多維結構潛在變數，包括享樂（Hedonism，簡寫為 HED）、新奇（Novelty，簡寫為 NOV）、地方文化（Local Culture，簡寫為 LC）、爽快（Refreshment，簡寫為 REF）、意義（Meaningfulness，簡寫為 MEN）、投入（Involvement，簡寫為

INV）及知識（Knowledge）維度。有「沉浸在體驗活動中」、「有令人耳目一新的感覺」、「旅遊體驗中的相關活動，我非常享受」等問項設置。

　　③ 滿意度與行為意圖

　　滿意度和行為意圖是市場行銷、消費行為及心理學等研究領域的重要概念，常用來觀測個體的後消費行為傾向。在滿意度量表的選擇方面，本研究選擇泰勒與貝克（Taylor，Baker，1994）和郭迎豐等人（Kuo Ying-Feng, et al.，2009）的滿意度量表，該量表包括三個測量指標。例如，「本次旅遊是一次滿意的經歷」、「本次旅遊活動超過了我的預期設想」等。在行為意圖的量表選擇方面，同樣借鑑既有的成熟量表。具體有，本研究借鑑泰勒與貝克（Taylor，Baker，1994）、澤絲曼爾等人（Zeithaml, et al.，1996）和克羅寧等人（Cronin, et al.，2000）的行為意圖量表，該量表同樣包括三個測量問項。例如，「我會再來此地旅遊」、「推薦給親戚或朋友」、「告訴他人旅遊中的有趣經歷」等。

　　由於量表（表 9-1）來自英語國家文獻，因此，為了確保量表中文轉譯的準確性，本研究邀請兩位英語翻譯專業的博士進行交叉翻譯和回譯，以確保中文量表能夠準確表述原測量問項。此外，需要指出的是，以上量表的開發及驗證所需的樣本對象，考慮到中西文化差異，除去特別成熟的量表（例如滿意度和行為意圖），愉悅體驗和情感體驗量表，有可能需要根據前測結果進行適度修正，使其更加符合東方文化的情景。

表9-1　測量提項

構念	維度	題項	編號
愉悅體驗	喜悅	本次旅遊體驗中，我感到很快樂	EE1
		本次旅遊體驗中，我感到很愉悅	EE2
		本次旅遊體驗中，我感到很享受	EE3
		本次旅遊體驗中，我感到很喜悅	EE4
		本次旅遊體驗中，我感到很高興	EE5
	愛	本次旅遊體驗中，我感受到了情感	EE6
		本次旅遊體驗中，我感受到了關懷	EE7
		本次旅遊體驗中，我感受到了愛	EE8
		本次旅遊體驗中，我感受到了友好	EE9
		本次旅遊體驗中，我感受到了熱情	EE10
	驚喜	本次旅遊體驗中，有令人驚訝的感覺	EE11
		本次旅遊體驗中，有不可思議的感覺	EE12
		本次旅遊體驗中，我對某物、某事或某活動很著迷	EE13
		本次旅遊體驗中，有受到激發的感覺	EE14
		本次旅遊體驗中，有驚喜的感覺	EE15
體驗記憶	享樂	對於所獲得的新體驗是激動的	ME1
		沉浸在體驗活動中	ME2
		非常享受這次旅遊體驗	ME3
		對於本次旅遊體驗非常興奮	ME4

續表

構念	維度	題項	編號
體驗記憶	新奇	這是一次獨一無二的旅遊體驗	ME5
		與以往的旅遊體驗是不同的	ME6
		體驗到一些新的東西	ME7
	當地文化	對當地人（社區居民）有好印象	ME8
		深入體驗了當地文化	ME9
		當地人（社區居民）很友好	ME10
	爽快	本次旅遊體驗中，有釋放自我的感覺	ME11
		本次旅遊體驗中，有享受自由的感覺	ME12
		本次旅遊體驗中，有令人耳目一新的感覺	ME13
		本次旅遊體驗中，有獲取新的生命和活力的感覺	ME14
	意義	本次旅遊體驗中，我做了一些有意義的事情	ME15
		本次旅遊體驗中，我做了一些重要的事情	ME16
		透過本次旅遊體驗，我重新認識了自己	ME17
	投入	本次旅遊體驗的開展地是我想去的地方	ME18
		對於本次旅遊體驗中的相關活動，我非常享受	ME19
		對於本次旅遊體驗中的相關活動，我非常感興趣	ME20
	知識	本次旅遊體驗是一種新的探索	ME21
		透過本次旅遊體驗，我獲得了新的知識	ME22
		透過本次旅遊體驗，我認識了當地文化	ME23

<div style="text-align:right">續表</div>

構念	維度	題項	編號
行為意圖		如果有可能的話，我會再次來此地旅遊	BI1
		我會將這次旅遊推薦給親戚或朋友	BI2
		我會告訴其他人此次旅遊中有趣的經歷	BI3
滿意度		總體來看，本次旅遊是一次滿意的經歷	SAT1
		本次旅遊，成功地展示了旅遊地的特點、內涵	SAT2
		本次旅遊活動，超過了我的預期設想	SAT3

（二）問卷結構

　　調查問卷由兩部分的內容構成。第一部分為被調查者的人口統計訊息，包括性別、年齡和年級三個問項。在本次縱向實驗設計中，目標調查群體為大學一年級、二年級和三年級的同學。此外，由於大學四年級的同學均處於校外實習期，因此在問卷設計中的年級選項未包括大學四年級的同學。問卷的第二部分為愉悅體驗、體驗記憶、滿意度及行為意圖四個構念的測量指標。在這一部分的題項布局上，愉悅體驗量表與體驗記憶、滿意度、行為意圖量表採用間隔設計，並設置提示語「以下題項請在下次調查中再回答」。

　　在題項度量選擇方面，人口統計訊息採用類別變量進行度量。此外，考慮到被調查者回答問題的便利性和兼顧度量的可靠性，愉悅體驗、體驗記憶、滿意度及行為意圖量表的測量則採用李克特量表進行度量（Dawes，2008），即，1分代表「非常不同意」、2分代表「不同意」、3分代表「一般」、4分代表「同意」、5分代表「非常同意」。

三、預先調查與問卷品質評估

（一）數據收集

在本次預先調查的數據收集中，本研究透過發布召集公告、學生自主報名參與的方式，徵集被調查者。具體有，以 G 師範大學本科同學為實驗對象，按照縱向實驗設計的執行要求，於 2017 年 10 月 10 日和 13 日分別進行兩次數據收取。在整個預先調查的實驗過程中，第一次發放問卷 60 份，回收 60 份，剔除無效問卷 4 份，回收有效問卷 56 份，有效率為 93.3%。隨後在間隔兩天後，進行第二次數據收集，共計發放問卷 56 份，剔除未能參與第二次調查的同學（5 人）及部分無效問卷（1 份）後，回收有效問卷 50 份，有效率為 89.3%。

人口統計學分析顯示（表 9-2），調查樣本中男性學生有 14 人，女性學生有 36 人，占比分別為 28% 和 72%，這一情況符合 G 師範大學在校生的性別比例。在年齡結構方面，18 歲及以下的學生有 4 人，19 ～ 20 歲的樣本有 22 人，21 ～ 22 歲的樣本有 21 人，23 歲及以上的樣本有 3 人，其所占比重分別為 8%、44%、42% 和 6%。此外，在學生所屬年級方面，以大二和大三的學生為主，共計 39 人，占比為 78%，大一年級的樣本有 11 人，占總體比重的 22%。

表9-2　預先調查人口統計資訊（N=50）

指標	類別	樣本數	比重 %
性別	男性	14	28.0
	女性	36	72.0
年齡	18 歲及以下	4	8.0
	19~20 歲	22	44.0
	21~22 歲	21	42.0
	23 歲及以上	3	6.0
年級	大一	11	22.0
	大二	17	34.0
	大三	22	44.0

（二）信度分析

由於愉悅體驗和體驗記憶量表均屬於二階因素構念，即各變量下又包含多個維度，屬於複合構念。與此同時，考慮到原始量表的開發主要依託國外樣本群體，如金、里奇及麥考密克（Kim，Ritchie，McCormick，2012）以美國大學生為調查對象，開發的體驗記憶量表，而中西方文化差異可能會造成量表的不適用性等現象。此外，滿意度和行為意圖量表作為國際間的成熟量表，在中國國內也經過多次測試。因此，在問卷的預先調查中，本研究只對愉悅體驗和體驗記憶量表進行信度和效度檢驗。

1.愉悅體驗

在信度分析中，本研究採用 alpha 信度值來測量量表的內在一致性程度，以確定各測量指標是否屬於同一維度或結構。根據邱吉爾（Churchill，1979）的建議，alpha 信度的取值範圍為 0.6 至 0.7 之間，表明此表具有相應的可靠性。此外，為了進一步確保量表的信度，本研究還對量表的校正項總計相關性（CITC）和已刪除項的 alpha 信度值進行分析。

　　愉悅體驗整體量表的 alpha 信度值為 0.863，表明量表的可靠性較高（表 9-3）。與此同時，本研究分別對愉悅體驗所涵蓋的三個維度，即「喜悅」、「愛」和「驚喜」進行信度檢驗。

　　分析結果表明，維度 1「喜悅」的總體 alpha 信度為 0.896，其所屬的五個測量題項 EE1、EE2、EE3、EE4、EE5 的 CITC 係數均大於 0.65，表明各題項之間具有較好的相關性。此外，刪除各題項的 alpha 信度，均小於構念總體 alpha 值，進一步表明，維度「喜悅」具有較好的信度。維度 2「愛」的總體 alpha 信度為 0.874，其所屬的五個測量題項的 CITC 係數均大於臨界值 0.4 的技術要求（0.601 ～ 0.818），說明各題項之間具有良好的關聯性。與此同時，刪除各題項的 alpha 信度（0.820 ～ 0.872）均小於構念總體 alpha 值（0.874），分析表明，維度「愛」具有良好的信度保證。維度 3「驚喜」的總體 alpha 信度為 0.700，其所屬的五個測量題項的校正項總計相關性係數均大於臨界值 0.4，即表明五個測量題項之間具有良好的相關性。此外，刪除各題項的 alpha 信度分別為 0.626、0.565、0.642、0.642 和 0.678，均小於構念總體 alpha 值（0.700），分析證實，維度「驚喜」具有良好的信度。

表9-3 愉悅體驗量表信度分析（N=50）

指標	已刪除項的均值	已刪除項的變異數	校正項總計相關性（CITC）	已刪除項的Cronbach's Alpha	alpha 信度
EE1	16.324	7.432	0.802	0.866	
EE2	16.344	7.231	0.682	0.887	
EE3	16.184	6.623	0.759	0.871	0.896
EE4	16.362	6.671	0.794	0.862	
EE5	16.322	7.196	0.710	0.881	
EE6	16.258	7.745	0.636	0.863	
EE7	16.360	6.807	0.818	0.820	
EE8	16.498	6.502	0.740	0.838	0.874
EE9	16.178	6.764	0.736	0.838	
EE10	16.138	7.189	0.601	0.872	
EE11	14.632	6.525	0.453	0.626	
EE12	14.592	5.807	0.579	0.565	
EE13	14.492	6.755	0.413	0.642	0.700
EE14	14.440	6.496	0.414	0.642	
EE15	14.612	6.717	0.436	0.678	

2．體驗記憶

體驗記憶整體量表的 alpha 信度值為 0.908，表明該量表具有較高的可靠性。進一步，本研究分別對體驗記憶所涵蓋的七個維度（共計 23 個測量問項），即「享樂」、「新奇」、「地方文化」、「爽快」、「意義」、「投入」及「知識」進行信度分析。

分析結果表明（表9-4），維度 1「享樂」的總體 alpha 信度為 0.700，其所屬的四個測量題項 ME1、ME2、ME3 和 ME4 的 CITC 係數均大於 0.4，表明各題項之間具有良好的相關性。此外，刪除各題項的 alpha 信度均小於構念總體 alpha 值，進一步表明，維度「享樂」具有較好的信度。維度 2「新奇」共包含三個測量指標，信度分析結果表明，該維度的總體 alpha 信度值是 0.735，其所屬三個題項的校正項總計相關性均大於 0.5，符合指標要求。與此同時，項已刪除的 alpha 信度為 0.624 至 0.722，均小於維度總體 Alpha 值。分析表明，維度「享樂」的信度水平較好。

表9-4　體驗記憶量表信度分析（N=50）

指標	項已刪除的均值	項已刪除的變異數	校正項總計相關性（CITC）	項已刪除的Cronbach's Alpha	alpha 信度
ME1	12.214	2.861	0.408	0.688	
ME2	12.360	2.562	0.426	0.614	0.700
ME3	11.954	2.530	0.470	0.684	
ME4	12.054	2.334	0.603	0.612	
ME5	8.082	1.871	0.508	0.722	
ME6	7.902	1.643	0.656	0.624	0.735
ME7	7.540	2.376	0.554	0.679	
ME8	8.396	1.473	0.543	0.640	
ME9	8.600	1.102	0.564	0.630	0.723
ME10	8.396	1.465	0.550	0.633	

續表

指標	項已刪除的均值	項已刪除的變異數	校正項總計相關性（CITC）	項已刪除的Cronbach's Alpha	alpha 信度
ME11	12.460	2.458	0.675	0.622	0.753
ME12	12.380	2.730	0.530	0.705	
ME13	12.720	2.818	0.434	0.750	
ME14	12.600	2.735	0.569	0.685	
ME15	7.520	2.418	0.677	0.747	0.817
ME16	7.740	2.319	0.681	0.739	
ME17	7.780	1.930	0.672	0.761	
ME18	8.200	2.041	0.460	0.745	0.781
ME19	8.160	1.729	0.623	0.600	
ME20	8.200	1.633	0.640	0.676	
ME21	8.560	1.394	0.327	0.595	0.592
ME22	8.540	1.151	0.513	0.318	
ME23	8.460	1.274	0.371	0.536	

　　維度 3「當地文化」的總體 alpha 信度為 0.723，其所屬的三個測量題項的 CITC 係數均大於臨界值 0.4（0.534～0.564），說明各題項之間具有良好的關聯性。與此同時，刪除各題項的 alpha 信度（0.630～0.640）均小於構念總體 alpha 值（0.723），分析表明，維度「當地文化」具有良好的信度保證。維度 4「爽快」的 alpha 信度值是 0.753，其所屬四個測量題項的 CITC 值均大於臨界值 0.4，即題項間的相關性滿足指標要求。同時，刪除任一題項其 alpha 信度，係數也不會有較大改善，分析表明，「爽快」的信度品質滿足要求。

　　維度 5「意義」的總體 alpha 信度為 0.817，其所屬的三個測量題項的校正項總計相關性係數均在 0.6 左右，即表明測量題項之間具有良好的相關

性。此外，刪除各題項的 alpha 信度分別為 0.747、0.739、0.761，均小於構念總體 alpha 值，分析證實，維度「意義」具有良好的信度。維度 6「投入」的 alpha 信度值是 0.781，其所屬四個測量題項的 CITC 值均大於臨界值 0.4。同時，刪除任一題項，其 alpha 信度均小於構念總體 alpha 值，分析表明，「投入」的信度品質可以滿足要求。最後，維度 7「知識」的總體 alpha 信度為 0.592，臨界於 0.6 的最低信度要求。在 CITC 分析中，測量指標 ME21 和 ME23 的係數均小於 0.4。此外，刪除題項 ME22 後的信度係數僅為 0.318。因此，在信度分析中初步判斷該維度不能滿足檢驗要求。但考慮到量表測量的完整性，該維度予以暫時保留，並將根據隨後的效度分析結果來做出是否保留的最終決定。

（三）效度分析

1 · 愉悅體驗

對預先調查數據進行探索性因素分析，以進一步檢驗量表的效度。根據探索性因素分析的技術要求，一般認為 KMO 係數大於 0.7 則適合做因素分析，大於 0.9 表明非常適合，最低臨界取值為 0.5，否則不能進行因素分析（余建英，何旭宏，2003）。Bartlett 球形檢驗則用於判斷變量之間是否存在相關性，要求伴隨機率滿足顯著性水平（余建英，何旭宏，2003）。

分析結果表明：愉悅體驗量表的 KMO 值為 0.778，Bartlett 球形檢驗係數為 400.428，顯著性水平為 0.000，滿足因素分析要求。採用主成分因素分析和最大變異數正交旋轉方法，並遵循降維分析的要求：因素特徵值大於 1；測量指標的因素負載大於 0.5（至少大於 0.4）；因素負載間不存在交叉負荷；總變異數解釋度大於 60%；各因素題項不少於 3 個（Byrne，1998），進行探索性因素分析。結果表明（表 9-5）：各測量題項的因素負載均大於 0.5，最低負荷為 0.512，最高為 0.868，且不存在交叉項。樣本的總體變異數解釋度為 72.743%，共分離出三個公因素，其中旋轉後第一個因素的負荷為 24.241%，第二個因素的負荷為 22.245%，第三個因素的負荷為 26.257%。此外，根據共同方法偏差的檢驗方法及要求（周浩，龍立榮，2004），未經旋轉的第一個公因素負載為 37.152%（小於 50%），基本排除共同方法偏差。

分析結果證實,經探索性因素分析所抽取出的三個公因素及其所屬測量問項,與原始量表結構一致,進一步表明愉悅體驗量表具有較好的效度。

表9-5　愉悅體驗量表探索性因素分析(N=50)

指標	因素1	因素2	因素3
EE1	0.854		
EE2	0.770		
EE3	0.854		
EE4	0.808		
EE5	0.786		
EE6		0.657	
EE7		0.868	
EE8		0.850	
EE9		0.865	
EE10		0.571	
EE11			0.773
EE12			0.754
EE13			0.512
EE14			0.543
EE15			0.585
變異數解釋度	24.241%	22.245%	26.257%

2．體驗記憶

同樣採用主成分因素分析和最大變異數正交旋轉方法,按照探索性因素分析的技術要求進行效度分析:因素特徵值＞1;因素負載＞0.5;不存在交叉負荷;總變異數解釋度＞60%;各因素題項不少於3個。結果表明(表9-6):

體驗記憶量表的 KMO 值為 0.940，Bartlett 球形檢驗係數為 524.236，顯著性水平為 0.000，滿足探索性因素分析的要求。此外，根據共同方法偏差的檢驗方法及要求（周浩，龍立榮，2004），未經旋轉的第一個公因素負載為 42.638%，小於 50%，基本排除共同方法偏差。

表9-6　體驗記憶量表探索性因素分析（N=50）

指標	因素1	因素2	因素3	因素4	因素5	因素6	因素7
ME1	0.570						
ME2	0.802						
ME3	0.760						
ME4	0.665						
ME5					0.566		
ME6					0.801		
ME7					0.700		
ME8			0.709				
ME9			0.707				
ME10			0.692				
ME11				0.739			
ME12				0.798			
ME13				0.512			
ME14				0.441			
ME15		0.770					
ME16		0.776					

續表

指標	因素 1	因素 2	因素 3	因素 4	因素 5	因素 6	因素 7
ME17		0.647					
ME18						0.747	
ME19						0.652	
ME20						0.709	
ME21							0.706
ME22							0.734
ME23			0.552				0.412
變異數解釋度	12.230%	10.799%	10.454%	9.738%	9.448%	8.935%	8.115%

　　樣本的總體變異數解釋度為 69.719%，共分離出七個公因素，經旋轉後各公因素的負荷分別為：12.230%、10.799%、10.454%、9.738%、9.448%、8.935% 和 8.115%。值得注意的是，題項 EM23 存在交叉負荷，分別在因素 3（0.552）和因素 7（0.412）中。根據 Byrne（1998）提出的因素分析原則，並結合該量表信度分析結果，本研究將題項 EM23 刪除。同時，根據各因素題項不少於 3 個的原則，將題項 EM21 和 EM22 刪除，即將維度「知識」刪除。透過因素分析提煉出的六個公因素，及其所屬測量題項與原始量表結構一致，進一步表明六維度的體驗記憶量表具有較好的效度。

四、正式調查

（一）數據收集

　　基於第六章問卷調查樣本量的歷史經驗，本研究按照格林和亞莫爾德（Grimm，Yarnold，1995）、克萊恩（Kline，2015）以及沃辛頓與惠特克（Worthington，Whittaker，2006）等學者的建議，根據問卷中觀測變量的個數，來確定最低問卷樣本量。在正式調查中，除人口統計學訊息變量，

觀測變量共計有 41 個，按照 1：10 的比率，本次調查中的必需樣本量是 410 份。

在正式調查中，本研究仍然透過發布召集公告、學生自主報名參與的方式，徵集被調查者。具體有，以 G 師範大學本科同學為實驗對象，並要求被調查者有過三次以上的旅遊經歷，同時未曾去過臺灣旅遊，於 2017 年 10 月 23 日和 26 日分別進行兩次數據收取。在正式調查的實驗過程中，第一次發放問卷 500 份，回收 500 份，剔除無效問卷 11 份，回收有效問卷 489 份，有效率為 97.8%。隨後在間隔兩天後，進行第二次數據收集，共計發放問卷 489 份，剔除未能參與第二次調查的同學及部分無效問卷（共計 27 份）後，回收有效問卷 462 份，有效率為 94.5%。

（二）人口統計學分析

人口統計學分析顯示（表 9-7），正式調查樣本中男性有 93 人，女性有 369 人，占比分別為 20.1% 和 79.9%，與預先調查中的性別占比基本持平。在年齡結構方面，18 歲及以下的學生有 38 人，19～20 歲的樣本有 246 人，21～22 歲的樣本有 163 人，23 歲及以上的樣本有 15 人，其所占比重分別為 8.2%、53.3%、35.3% 和 3.2%，其中 19～22 歲的學生占總體樣本的 78.6%。在學生所屬年級方面，被試仍然以大二和大三的學生為主，共計 373 人，占比為 80.7%，大一年級的樣本有 89 人，占總體比重的 19.3%。

表9-7　正式調查人口統計資訊（N=462）

指標	類別	樣本數	比重%
性別	男性	93	20.1
	女性	369	79.9
年齡	18 歲及以下	38	8.2
	19~20 歲	246	53.3
	21~22 歲	163	35.3
	23 歲及以上	15	3.2
年級	大一	89	19.3
	大二	197	42.6
	大三	176	38.1

第三節 數據分析

一、描述性統計分析

　　對各測量指標的平均值、標準差、偏度及峰度進行描述性統計分析。根據既有的研究經驗，一般認為正面測量問項的平均值大於3，標準差大於0.5，則數據具有較好的波動性。此外，為了確保數據符合正態分布並進行後續路徑分析，根據黃芳銘（2005）的建議，偏度和峰度指標分別小於3和10以下，則認為數據符合正態分布。

　　由表 9-8 統計數據可知，所有測量題項的平均值、標準差、偏度和峰度均在可接受範圍內，即正式調查所獲取的樣本數據擬正態分布。

表9-8　數據描述性統計（N=462）

指標	均值	標準差	偏度	峰度	指標	均值	標準差	偏度	峰度
EE1	4.130	0.726	−0.457	−0.017	EE11	3.556	0.884	−0.200	−0.241
EE2	4.147	0.760	−0.672	0.524	EE12	3.522	0.897	−0.138	−0.249
EE3	4.168	0.812	−0.709	0.124	EE13	3.968	0.894	−0.540	−0.228
EE4	4.122	0.808	−0.624	0.043	EE14	3.810	0.919	−0.416	−0.166
EE5	4.133	0.802	−0.676	0.216	EE15	3.853	0.910	−0.605	0.215
EE6	4.074	0.843	−0.642	0.113	ME1	3.808	0.749	−0.131	−0.220
EE7	3.915	0.893	−0.601	0.131	ME2	3.665	0.802	−0.104	−0.332
EE8	3.887	0.922	−0.508	−0.184	ME3	3.919	0.820	−0.275	−0.384
EE9	4.320	0.741	−1.162	1.864	ME4	3.775	0.822	−0.146	−0.245
EE10	4.306	0.806	−1.067	1.006	ME5	3.575	0.911	−0.052	−0.482
ME6	3.746	0.851	−0.350	−0.208	ME17	3.587	0.889	−0.053	−0.647
ME7	4.113	0.737	−0.543	0.070	ME18	3.976	0.826	−0.581	0.260
ME8	4.141	0.742	−0.681	0.754	ME19	3.955	0.763	−0.277	−0.267
ME9	3.792	0.875	−0.204	−0.547	ME20	3.976	0.789	−0.331	−0.481
ME10	4.037	0.751	−0.553	0.526	BI1	3.912	0.844	−0.396	−0.152
ME11	3.970	0.827	−0.428	−0.315	BI2	4.033	0.760	−0.500	0.310
ME12	4.155	0.722	−0.456	−0.289	BI3	4.172	0.705	−0.558	0.386
ME13	3.887	0.810	−0.208	−0.391	SAT1	4.110	0.673	−0.223	−0.479
ME14	3.860	0.822	−0.179	−0.686	SAT2	4.009	0.742	−0.238	−0.562
ME15	3.800	0.856	−0.333	−0.292	SAT3	3.830	0.764	−0.142	−0.307
ME16	3.599	0.861	0.018	−0.490	—				

二、信度分析

（一）愉悅體驗

愉悅體驗整體量表的 alpha 信度值為 0.920，表明量表的可靠性較高（表9-9）。與此同時，本研究分別對愉悅體驗所涵蓋的三個維度，即「喜悅」、「愛」和「驚喜」進行信度檢驗。分析結果表明，維度1「喜悅」的總體

alpha 信度為 0.923，維度 2「愛」的總體 alpha 信度為 0.868，維度 3「驚喜」的總體 alpha 信度為 0.829。在 CITC 分析中，各測量指標的校正項總計相關性均大於 0.5，說明各題項之間具有良好的關聯性。此外，所有測量題項刪除後的 alpha 信度均小於各構念的總體 alpha 值，進一步表明，該量表具有較好的信度。

表9-9　愉悅體驗量表信度分析（N=462）

指標	項已刪除的均值	項已刪除的變異數	校正項總計相關性（CITC）	項已刪除的 Cronbach's Alpha	alpha 信度
EE1	16.570	7.924	0.791	0.907	
EE2	16.562	7.701	0.808	0.903	
EE3	16.541	7.527	0.785	0.908	0.923
EE4	16.587	7.467	0.807	0.903	
EE5	16.576	7.497	0.806	0.903	
EE6	16.437	7.590	0.716	0.833	
EE7	16.596	7.346	0.719	0.832	
EE8	16.623	7.204	0.721	0.832	0.868
EE9	16.182	8.043	0.721	0.835	
EE10	16.205	8.249	0.589	0.863	
EE11	15.151	8.052	0.639	0.791	
EE12	15.186	7.965	0.646	0.789	
EE13	14.740	8.593	0.505	0.828	0.829
EE14	14.898	7.847	0.650	0.787	
EE15	14.855	7.720	0.690	0.775	

（二）體驗記憶

體驗記憶整體量表的 alpha 信度值為 0.930，表明量表具有較高的可靠性。進一步，本研究分別對體驗記憶所涵蓋的六個維度（共計 20 個測量問項），即「享樂」、「新奇」、「當地文化」、「爽快」、「意義」及「投入」進行信度分析。分析結果表明，各維度的總體 alpha 信度均大於 0.7，最小值為 0.750，最大值為 0.826。在 CITC 分析中，各測量指標的校正項總計相關性均大於 0.5，說明各題項之間具有良好的關聯性。

與此同時，除維度 6「投入」外，所有測量題項刪除後的 alpha 信度均小於各構念的總體 alpha 值。在維度「投入」中，刪除題項 ME18 後，該維度的信度會提升至 0.786。考慮到維度的完整性，即各構念、潛在變數或維度等最少需要三個觀察變量（Byrne，1998），且刪除該測量題項後信度品質提升不大（僅增加 0.005 個單位）的原因，故保留該測量題項。

表9-10　體驗記憶量表信度分析（N=462）

指標	項已刪除的均值	項已刪除的變異數	校正項總計相關性（CITC）	項已刪除的 Cronbach's Alpha	alpha 信度
ME1	11.359	4.370	0.568	0.816	
ME2	11.502	3.968	0.658	0.778	0.826
ME3	11.247	3.765	0.715	0.751	
ME4	11.392	3.876	0.667	0.774	
ME5	7.859	2.016	0.560	0.743	
ME6	7.689	1.999	0.653	0.626	0.767
ME7	7.321	2.377	0.605	0.692	
ME8	7.829	2.007	0.573	0.673	
ME9	8.178	1.725	0.552	0.707	0.750
ME10	7.933	1.912	0.619	0.622	

續表

指標	項已刪除的均值	項已刪除的變異數	校正項總計相關性（CITC）	項已刪除的 Cronbach's Alpha	alpha 信度
ME11	11.901	3.653	0.661	0.739	
ME12	11.715	4.020	0.652	0.748	0.807
ME13	11.984	3.899	0.586	0.776	
ME14	12.012	3.819	0.601	0.769	
ME15	7.187	2.468	0.676	0.757	
ME16	7.387	2.337	0.736	0.696	0.822
ME17	7.399	2.479	0.624	0.810	
ME18	7.931	1.982	0.545	0.786	
ME19	7.952	1.937	0.666	0.653	0.781
ME20	7.931	1.900	0.649	0.669	

（三）滿意度與行為意圖

滿意度和行為意圖均屬於一階結構變量，滿意度整體量表的 alpha 信度值為 0.746，行為意圖整體量表的 alpha 信度值為 0.738，信度係數均大於 0.7，表明量表具有良好的可靠性。在校正項總計相關性分析中，滿意度和行為意圖各測量指標的校正項總計相關性均大於 0.5（0.541 至 0.657 之間），說明各題項之間具有良好的關聯性。

進一步，所有測量題項刪除後的 alpha 信度均小於各變量的總體 alpha 值（表 9-11）。以上分析表明，滿意度和行為意圖量表具有良好的信度水平。

表9-11 滿意度和行為意圖量表信度分析（N=462）

指標	項已刪除的均值	項已刪除的變異數	校正項總計相關性（CITC）	項已刪除的Cronbach's Alpha	alpha 信度
BI1	8.205	1.646	0.553	0.693	
BI2	8.085	1.682	0.657	0.561	0.746
BI3	7.945	2.016	0.520	0.720	
SAT1	7.839	1.679	0.569	0.649	
SAT2	7.940	1.509	0.583	0.628	0.738
SAT3	8.118	1.521	0.541	0.681	

三、效度分析

（一）愉悅體驗

1.探索性因素分析

採用主成分因素分析和最大變異數正交旋轉法，並遵循降維分析的要求進行探索性因素分析。分析結果表明：愉悅體驗量表的 KMO 值為 0.916，Bartlett 球形檢驗係數為 4223.230，顯著性水平為 0.000，滿足因素分析要求。數據分析顯示（表 9-12）：各測量題項的因素負載均大於 0.5，且不存在交叉項。樣本的總體變異數解釋度為 68.088%，共分離出三個公因素，與問卷初始量表及預先調查分析結果相一致。

此外，根據共同方法偏差的檢驗方法及技術要求（周浩，龍立榮，2004），進行 Harman 單因素檢驗。未經旋轉的第一個公因素負載為 48.065%，小於 50%，基本排除共同方法偏差。

以上分析結果證實，經探索性因素分析所抽取出的三個公因素及其所屬測量問項與原始量表結構一致。

表9-12 愉悅體驗量表探索性因素分析（N=462）

指標	因素1 （喜悅）	因素2 （愛）	因素3 （驚喜）
EE1	0.842		
EE2	0.844		
EE3	0.793		
EE4	0.819		
EE5	0.769		
EE6		0.731	
EE7		0.815	
EE8		0.821	
EE9		0.713	
EE10		0.522	
EE11			0.725
EE12			0.715
EE13			0.684
EE14			0.728
EE15			0.723
變異數解釋度	25.983%	21.763%	20.342%

2·驗證性因素分析

　　為進一步驗證量表的適應性，下面對所有構念進行驗證性因素（CFA）分析。分析要求：根據巴戈與易友杰（Bagozzi，Yi Youjae，1988）、拜恩（Byrne，1998）和吳明隆（2009）建議的模型匹配度指標，在驗證性因素分析中，模型的卡方與自由度比值（$\chi2 /df$）在 1-3 之間，代表模型適配良好；良性適配指標（GFI）大於 0.9；增值適配指標（IFI）大於 0.9；非規範適配

指標（TLI）大於 0.9；比較適配指標（CFI）大於 0.9。此外，模型匹配度還要求漸進均方剩餘和平方根（RMSEA）小於 0.08。

數據分析結果顯示（表 9-13），χ2/df 係數是 2.371，其中模型的卡方值為 194.448，自由度為 82，顯著性水平小於 0.000；模型的適配指標係數均大於 0.9，RMSEA 係數為 0.055，小於 0.08 的標準，即愉悅體驗量表模型具有較好的理論與數據之間的擬合度。

表9-13　模型擬合度（N=462）

χ^2	df	χ^2/df	GFI	IFI	TLI	CFI	RMSEA
194.448	82	2.371	0.949	0.973	0.965	0.973	0.055

聚合效度評價：分析結果顯示（表 9-14），各觀測指標的標準化因素負載集中在 0.538 ～ 0.876，均大於 0.5 的標準，指標變量能夠有效反映所有測得的構念特質。此外，作為一種構念信度，組合信度（CR）是用來檢驗潛在變數的信度指標，要求大於 0.6（吳明隆，2009）。數據分析結果顯示，各維度的 CR 值均大於 0.8，即模型內在品質較佳。

表9-14　愉悅體驗量表驗證性因素分析（N=462）

維度	觀測指標	標準化因素負載	組合信度	平均變異數抽取
喜悅 JOY	EE1	0.789	0.918	0.692
	EE2	0.808		
	EE3	0.826		

續表

維度	觀測指標	標準化因素負載	組合信度	平均變異數抽取
喜悅 JOY	EE4	0.858	0.918	0.692
	EE5	0.876		
愛 LOVE	EE6	0.738	0.856	0.644
	EE7	0.679		
	EE8	0.727		
	EE9	0.804		
	EE10	0.733		
驚喜 PS	EE11	0.659	0.814	0.472
	EE12	0.648		
	EE13	0.538		
	EE14	0.730		
	EE15	0.826		

　　區別效度評價：分析結果顯示（表9-15），各維度間相關係數均小於0.65（介於0.513至0.601之間），且AVE平方根大於相關係數。以上分析表明，愉悅體驗數據具有較好的效度。需要指出的是，儘管維度「驚喜」的AVE值小於0.5（0.472），但該維度的組合信度大於0.5（該係數是0.814），具有較好的內部一致性（Kim，Woo，Uysal，2015），因此，該維度同樣具有較好的效度品質。

表9-15 相關係數分析（N=462）

維度	JOY	LOVE	PS
JOY	**0.832**		
LOVE	0.601**	**0.802**	
PS	0.513**	0.538**	**0.687**

註：***、**、* 分別表示0.1%、1%、5%的顯著性水平；加黑字體為AVE平方根。

（二）體驗記憶

1．探索性因素分析

採用主成分因素分析和最大變異數正交旋轉方法，並遵循降維分析的要求，進行探索性因素分析。

表9-16 體驗記憶量表探索性因素分析（N=462）

指標	因素1（享樂）	因素2（新奇）	因素3（當地文化）	因素4（爽快）	因素5（意義）	因素6（投入）
ME1	0.594					
ME2	0.803					
ME3	0.760					
ME4	0.658					
ME5		0.596				
ME6		0.822				
ME7		0.706				
ME8			0.719			
ME9			0.717			

續表

指標	因素1 （享樂）	因素2 （新奇）	因素3 （當地文化）	因素4 （爽快）	因素5 （意義）	因素6 （投入）
ME10			0.739			
ME11				0.760		
ME12				0.806		
ME13				0.566		
ME14				0.459		
ME15					0.774	
ME16					0.792	
ME17					0.660	
ME18						0.745
ME19						0.684
ME20						0.737
變異數解釋度	13.660%	10.919%	10.416%	11.818%	12.139%	10.392%

　　分析結果表明：愉悅體驗量表的 KMO 值為 0.933，Bartlett 球形檢驗係數為 4467.962，顯著性水平為 0.000，滿足因素分析要求。數據分析顯示（表9-16）：各測量題項的因素負載均大於 0.5，且不存在交叉項。樣本的總體變異數解釋度為 69.344%，共分離出六個公因素，與預先調查分析結果相一致。此外，根據 Harman 單因素檢驗，以判斷數據是否存在共同方法偏差。未經旋轉的第一個公因素負載為 43.250%，小於 50%，基本排除共同方法偏差。

2．驗證性因素分析

根據巴戈與易友杰（Bagozzi，Yi Youjae，1988）、拜恩（Byrne，1998）和呂明隆（2009）建議的模型配度指標，進行模型擬合度分析。

表9-17　模型擬合度（N=462）

χ^2	df	χ^2/df	GFI	IFI	TLI	CFI	RMSEA
375.738	155	2.424	0.925	0.950	0.938	0.949	0.056

表9-18　體驗記憶量表驗證性因素分析（N=462）

維度	觀測指標	標準化因素負載	組合信度	平均變異數抽取
享樂 HED	ME1	0.649	0.829	0.549
	ME2	0.720		
	ME3	0.806		
	ME4	0.778		
新奇 NOV	ME5	0.696	0.775	0.534
	ME6	0.735		
	ME7	0.760		
當地文化 LC	ME8	0.707	0.757	0.510
	ME9	0.665		
	ME10	0.767		
爽快 REF	ME11	0.743	0.809	0.515
	ME12	0.711		
	ME13	0.684		
	ME14	0.731		

續表

維度	觀測指標	標準化因素負載	組合信度	平均變異數抽取
意義 MEN	ME15	0.786	0.828	0.616
	ME16	0.830		
	ME17	0.736		
投入 INV	ME18	0.630	0.790	0.559
	ME19	0.830		
	ME20	0.768		

數據分析結果顯示（表 9-17）：$\chi 2/df$ 係數是 2.424，其中模型的卡方值為 375.738，自由度為 155，顯著性水平小於 0.000；模型的適配指標係數均大於 0.9，RMSEA 係數為 0.056，小於 0.08 的標準，即體驗記憶量表具有較好的理論與數據之間的擬合度。

聚合效度分析顯示（表 9-18）：各觀測指標的標準化因素負載均大於 0.5 的標準，指標變量能夠有效反映所有測得的維度特質。各維度的組合信度值均大於 0.7，即模型內在品質較佳。區別效度分析中（表 9-19），各維度間相關係數均小於 0.68，且 AVE 平方根係數均大於相關係數，體驗記憶數據具有較好的區別效度品質。

<p style="text-align:center">表9-19　相關係數分析（N=462）</p>

構念	HED	NOV	LC	REF	MEN	INV
HED	**0.741**					
NOV	0.558**	**0.731**				
LC	0.520**	0.529**	**0.714**			
REF	0.635**	0.680**	0.534**	**0.718**		

<div style="text-align:right">續表</div>

構念	HED	NOV	LC	REF	MEN	INV
MEN	0.530**	0.566**	0.507**	0.640**	**0.795**	
INV	0.610**	0.511**	0.523**	0.565**	0.564**	**0.748**

註：***、**、* 分別表示0.1%、1%、5%的顯著性水平；加黑字體爲 AVE 平方根。

（三）總體效度分析

為了確保所獲取數據的穩健性，本研究對縱向實驗調查中的所有潛在變量，再次進行聚合效度和區別效度分析。同樣根據巴戈與易友杰（Bagozzi，Yi Youjae，1988）、拜恩（Byrne，1998）和吳明隆（2009）建議的模型匹配度指標，進行模型擬合度分析。分析結果顯示（表 9-20）：χ^2/df 係數是 2.012，其中模型的卡方值為 1456.732，自由度為 724，顯著性水平小於 0.000；除 GFI 外，模型的適配指標係數均大於 0.9，RMSEA 係數為 0.047，小於 0.08 的標準。同樣，儘管在總體驗證性因素（CFA）分析中，模型的 GFI 係數為 0.864，但根據既有的研究經驗，GFI 大於 0.80 仍然屬於可接受範圍。因此，可以認為本次調查所獲取的數據能較好地與理論模型相契合。

表9-20　總體模型擬合度（N=462）

χ^2	df	χ^2/df	GFI	IFI	TLI	CFI	RMSEA
1456.732	724	2.012	0.864	0.931	0.921	0.930	0.047

對總體樣本數據進行聚合和區別效度的進一步分析，以考察各測量指標能否有效地反映相應的潛在變數和維度，並觀察各潛在變數和維度的區別性。分析結果顯示（表 9-21）：各測量問項的標準化因素負載係數均大於 0.5。其中，標準化因素負載係數最大的是 EE5，為 0.858，負荷最小的是 EE13，係數為 0.561。在平均變異數抽取量上，除去滿意度（SAT）的係數略小於 0.5 外，其他潛在變數及維度的平均變異數抽取量值均大於 0.5。其中，AVE 係數最大的是 JOY，其係數為 0.705。組合信度是判別模型內在品質的指標之

一。數據分析表明：所有潛在變數及維度的組合信度係數均大於 0.7，介乎於 0.738 至 0.923 之間，結果表明，該模型獲得理想的內在品質。因此，根據標準化因素負載、組合信度和平均變異數抽取量等指標，總體測量模型的內在品質良好。

表9-21　總體驗證性因素分析（N=462）

構念	維度	編號	標準化因素負載	組合信度	平均變異數抽取
愉悅體驗	喜悅 JOY	EE1	0.823	0.923	0.705
		EE2	0.839		
		EE3	0.829		
		EE4	0.850		
		EE5	0.858		
	愛 LOVE	EE6	0.774	0.871	0.575
		EE7	0.771		
		EE8	0.778		
		EE9	0.781		
		EE10	0.683		
	驚喜 PS	EE11	0.715	0.829	0.500
		EE12	0.716		
		EE13	0.561		

續表

構念	維度	編號	標準化因素負載	組合信度	平均變異數抽取
愉悅體驗	驚喜 PS	EE14	0.724	0.829	0.500
		EE15	0.782		
體驗記憶	享樂 HED	ME1	0.657	0.829	0.550
		ME2	0.734		
		ME3	0.804		
		ME4	0.763		
	新奇 NOV	ME5	0.708	0.774	0.533
		ME6	0.731		
		ME7	0.751		
	當地文化 LC	ME8	0.729	0.755	0.509
		ME9	0.642		
		ME10	0.763		
	爽快 REF	ME11	0.735	0.809	0.515
		ME12	0.711		
		ME13	0.688		
		ME14	0.735		
	意義 MEN	ME15	0.787	0.828	0.616
		ME16	0.827		
		ME17	0.738		
	投入 INV	ME18	0.634	0.790	0.559
		ME19	0.825		
		ME20	0.771		

續表

構念	維度	編號	標準化因素負載	組合信度	平均變異數抽取
行為意圖		BI1	0.676	0.756	0.510
		BI2	0.792		
		BI3	0.668		
滿意表		SAT1	0.723	0.738	0.484
		SAT2	0.656		
		SAT3	0.707		

　　在區別效度分析中，既有的研究認為各潛在變數、維度間相關係數均小於 0.85，且 AVE 平方根係數均大於相關係數（榮泰生，2009），表明各變量或維度間具有良好的區別性。數據分析顯示（表 9-22）：11 個潛在變數及維度開平方根後的 AVE 係數均大於各變量間相關係數，即調查數據具有較好的區別品質。

表9-22　總體相關係數分析（N=462）

構念	JOY	LOVE	PS	HED	NOV	LC	REF	MEN	INV	BI	SAT
JOY	**0.840**										
LOVE	0.601**	**0.758**									
PS	0.513**	0.583**	**0.707**								
HED	0.580**	0.485**	0.581**	**0.742**							
NOV	0.319**	0.398**	0.508**	0.558**	**0.730**						
LC	0.322**	0.554**	0.415**	0.520**	0.529**	**0.713**					
REF	0.474**	0.495**	0.562**	0.635**	0.580**	0.534**	**0.718**				
MEN	0.383**	0.382**	0.484**	0.530**	0.566**	0.507**	0.640**	**0.785**			
INV	0.445**	0.394**	0.502**	0.610**	0.511**	0.523**	0.565**	0.564**	**0.748**		

續表

構念	JOY	LOVE	PS	HED	NOV	LC	REF	MEN	INV	BI	SAT
BI	0.403**	0.399**	0.479**	0.580**	0.481**	0.527**	0.567**	0.527**	0.613**	**0.714**	
SAT	0.408**	0.471**	0.470**	0.581**	0.510**	0.567**	0.612**	0.557**	0.567**	0.641**	**0.696**

註：***、**、* 分別表示0.1%、1%、5%的顯著性水平；加黑字體為 AVE 平方根。

　　綜上所述，根據 alpha 信度、已刪除項的 alpha 信度、校正項總計相關性等分析，總體調查數據具有良好的可信度保證。與此同時，根據探索性因素和驗證性因素分析的結果，總體調查數據在聚合效度和區別效度方面具有良好的表現。因此，整體樣本數據品質符合要求，可以進行後續路徑及中介效應分析。

四、假設檢驗

　　本研究使用結構方程模型的最大似然估計，對概念模型進行檢驗並分析路徑關係。模型匹配度指標顯示（表 9-23）：χ^2 係數為 1654.813，df 係數為 764，χ^2/df 為 2.166。由於卡方值較易受到樣本量的影響，因此參考模型匹配的適合度和替代性指標：GFI 係數為 0.848，IFI 係數為 0.916，TLI 係數為 0.909，CFI 係數為 0.915，均符合巴戈與易友杰（Bagozzi，Yi Youjae，1988）、拜恩（Byrne，1998）提出的模型擬合度要求。

表9-23　假設檢驗的模型擬合度（N=462）

χ^2	df	χ^2/df	GFI	IFI	TLI	CFI	RMSEA
1654.813	764	2.166	0.848	0.916	0.909	0.915	0.050

　　假設檢驗結果顯示（表 9-24），假設 H1、H4 和 H6 被支持，假設 H2、H3 和 H5 不被支持。假設 H1 表明，愉悅體驗對體驗記憶具有顯著的正向影響作用（t = 10.318，p < 0.001）。假設 H4 表明，體驗記憶對滿意度具有顯著的正向影響作用（t = 7.685，p < 0.001）。假設 H6 表明，滿意度對行為意圖具有顯著正向影響作用（t = 3.987，p < 0.001）。

再進一步從影響路徑來看，愉悅體驗對滿意度、行為意圖未產生直接影響，但愉悅體驗透過體驗記憶有間接影響，對滿意度的間接影響作用為正的 0.817，對行為意圖的間接影響作用為正的 0.772。同樣的，體驗記憶也未能對行為意圖產生直接影響作用，而是透過滿意度來間接影響行為意圖，其影響係數為 0.655。

表9-24　假設檢驗分析

假設	標準誤差路徑係數	標準誤差	t值	結論
H1：愉悅體驗 → 體驗記憶	0.837	0.67	10.318***	支持
H2：愉悅體驗 → 滿意度	-0.108	0.101	-1.021	不支持
H3：愉悅體驗 → 行為意圖	-0.123	0.118	-1.158	不支持
H4：體驗記憶 → 滿意度	0.976	0.147	7.685***	支持
H5：體驗記憶 → 行為意圖	0.354	0.274	1.740	不支持
H6：滿意度 → 行為意圖	0.671	0.196	3.987***	支持

註：***、**、*分別表示 0.1%、1%、5% 的顯著性水平。

五、中介效應分析

下面進一步驗證體驗記憶和滿意度的中介效應，即中介路徑為：愉悅體驗→體驗記憶→滿意度；體驗記憶→滿意度→行為意圖。本研究根據既有的研究

經驗和中介效應分析的技術要求（Baron，Kenny，1986；Lu Lu, et al.，2015；Sobel，1982）進行變量的中介效應分析。

根據路徑分析的結果，本研究主要對受體驗記憶中介作用的愉悅體驗與滿意度路徑、受滿意度中介作用的體驗記憶與行為意圖兩個中介效用進行分

析。分析結果如表 9-25 所示：在自變量與中介變量的顯著性關係分析中，愉悅體驗對體驗記憶具有顯著的影響效應，係數為 0.837，顯著性水平小於 0.001；體驗記憶對滿意度具有顯著的影響效應，係數為 0.976，顯著性水平小於 0.001。在中介變量與因變量的顯著性關係分析中，體驗記憶對滿意度具有顯著的影響效應（0.976，p < 0.001），滿意度也對行為意圖具有顯著的影響效應（0.671，p < 0.001）。以上分析結果，滿足巴朗、肯尼（Baron，Kenny，1986）及索貝爾（Sobel，1982）提出的中介效應分析的前兩個條件。與此同時，本研究透過設置約束模型 A 和 B 來檢驗第三個中介效應條件，即在約束模型中設置中介效應對因變量的路徑係數為 0，來比較約束模型與理論模型中自變量與因變量路徑係數的變化情況。

分析結果表明，在體驗記憶的中介效應模型中，受約束模型 A 中愉悅體驗對滿意度的影響效應，由顯著性的 0.859 變為不顯著的 -0.108，即表明體驗記憶變量完全中介愉悅體驗對滿意度的影響效應。此外，在滿意度的中介效應模型中，受約束模型 B 中體驗記憶對行為意圖的影響效應，由顯著性的 0.165 變為不顯著的 0.354，也說明滿意度完全中介體驗記憶對行為意圖的影響效應。

表9-25　中介效應分析

	路徑	約束模型 A	約束模型 B	理論模型
IV→M	愉悅體驗 → 體驗記憶	0.936***		0.837***
M→DV	體驗記憶 → 滿意度	0		0.976***
IV→DV	愉悅體驗 → 滿意度	0.859***		−0.108
IV→M	體驗記憶 → 滿意度		0.991***	0.976***
M→DV	滿意度 → 行為意圖		0	0.671***
IV→DV	體驗記憶 → 行為意圖		0.165***	0.354

註：***、**、*分別表示 0.1%、1%、5% 的顯著性水平。

　　此外，為了檢驗中介效應分析的穩健性，本研究進一步檢驗了約束模型與理論模型的卡方值 χ2 是否存在顯著差異。根據表 9-26 模型比較數據，理論模型與受約束模型間卡方值存在顯著差異，約束模型 A 的卡方值變異量為 67.034，p 值小於 0.001；約束模型 B 的卡方值變異量為 17.159，p 值小於 0.001。與此同時，就模型擬合度指標來看，理論模型的擬合度指標均優於受約束模型 A 和 B 的擬合度指標，理論模型的 CFI、IFI、NFI 係數分別為 0.915、0.916 和 0.854，且 RMSEA 均小於受約束模型（0.050 ＜ 0.052 和 0.051）。基於以上分析結論，本研究認為體驗記憶與滿意度完全中介了愉悅體驗對滿意度、體驗記憶對行為意圖的影響效應。

表9-26　模型比較

模型	χ^2	df	$\triangle \chi^2$	$\triangle df$	CFI	IFI	NFI	RMSEA
理論模型	1654.813	764			0.915	0.916	0.854	0.050
約束模型 A	415.91	765	67.034***	1	0.909	0.909	0.848	0.052
約束模型 B	1671.972	765	17.159***	1	0.914	0.914	0.852	0.051

註：***、**、*分別表示 0.1%、1%、5% 的顯著性水平。

第四節 從瞬間愉悅到永恆美好的昇華

一、研究結果分析

（一）主效應分析

　　基於文獻回顧進行概念模型建構，本研究共計提出六個研究假設，分別對愉悅體驗、體驗記憶、滿意度及行為意圖，四個構念之間的影響關係進行理論推演和路徑建構。

　　根據數據分析結果，在六個研究假設中，假設 H1、H4 和 H6 被支持，假設 H2、H3 和 H5 則沒有被支持。在假設 H1 中，旅遊者愉悅體驗對體驗記憶有顯著的正向影響效用，其標準化路徑係數為 0.837，伴隨機率 p 值小於 0.001。在其他因素不變的情況下，愉悅體驗每增加 1 個單位，遊客體驗記憶就增加 0.837 個單位。從個體層面來看，遊客所獲取的愉悅體驗感受越多其體驗記憶越深刻。在研究假設 H4 中，體驗記憶對滿意度具有顯著的正向影響作用，標準化路徑係數為 0.976。在其他因素不變的情況下，體驗記憶每增加 1 個單位，遊客滿意度就提升 0.976 個單位。在旅遊者後體驗行為階段中，作為長久的情感儲存形態，體驗記憶能夠有效和持久地對滿意度產

生積極的影響效用。與此同時，在假設 H6 中，後體驗階段下遊客滿意度對行為意圖具有顯著的正向影響作用，其作用強度為 0.671。

此外，在主效應的分析中，數據分析結果表明，假設 H2、H3 和 H5 均是不顯著的，即假設 H2：愉悅體驗不能對遊客滿意度產生直接影響作用；假設 H3：愉悅體驗不能對遊客行為意圖產生直接的影響作用；假設 H5：體驗記憶不能對旅遊者行為意圖產生直接影響作用。

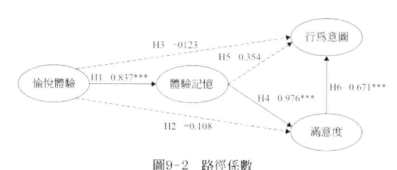

圖9-2　路徑係數
註：***、**、* 分別表示 0.1%、1%、5% 的顯著性水平。

（二）中介效應分析

在主效應分析中，儘管假設 H2、H3 及 H5 沒有得到數據支持，但在整個概念模型分析中，發現假設 H2 中，愉悅體驗對滿意度的影響作用，透過體驗記憶所實現，H5 中，體驗記憶對行為意圖的影響作用，則是透過滿意度來實現的。為了進一步驗證以上變量間影響路徑的穩定性，本研究進行了中介效應分析。中介效應的分析結果證實：愉悅體驗透過體驗記憶，對遊客滿意度產生間接的正向影響效應，其間接影響係數為 0.817，影響路徑為：「愉悅體驗→體驗記憶→滿意度」，分析結果表明，體驗記憶完全中介了愉悅體驗對遊客滿意度的影響。同時，研究也證實：體驗記憶透過滿意度，對遊客行為意圖產生間接的積極影響，間接路徑係數為 0.655，其影響路徑為：「體驗記憶→滿意度→行為意圖」。

二、能說明的問題

作為一種長期記憶的表現形式，探索後體驗階段中體驗記憶的作用，對於深入認識過程視角下的旅遊體驗的情感要素及所屬子要素，有著重要的理論和現實意義。體驗記憶是否是遊客後體驗階段中的重要結構要素？與短期記憶的愉悅體驗相比，體驗記憶是否會更為穩定地對遊客的後消費行為產生影響？這些都是探究情感視角下，旅遊體驗結構要素及其運行機制的關鍵。基於以上實證分析結果，本研究認為，後體驗階段下旅遊體驗記憶具有如下特徵。

(一) 旅遊體驗具有記憶的屬性

體驗是無形的，會衰減或增強（Ooi，2005）。派恩和吉爾摩（Pine，Gilmore，1998）認為，旅遊體驗是一種記憶。在主流的記憶模型中，邁爾斯（Myers，2003）將長期記憶分解為內隱記憶和外顯記憶兩個類別，外顯記憶用來儲存個體所經歷的事實和一般知識，而旅遊體驗屬於外顯記憶中的情節記憶。作為一般心理活動過程，拉森（Larsen，2007）認為旅遊體驗是一種記憶狀態，產生於個體的建構或再建構過程之中。作為一種個體心理過程的功能，體驗存在兩種不同的狀態：現地體驗（On-site Experience）和記憶體驗（Remembered Experience）。透過縱向研究設計所收集數據的分析結論表明，旅遊者從旅遊地返回客源地後，以記憶形態儲存現地體驗中獲取的情感體驗。需要特別說明的是，該種體驗記憶是經過自我修正後，遊客的最終情感確認。綜上所述，旅遊體驗具有記憶的屬性。

(二) 體驗記憶是後體驗階段中，情感體驗存續的重要表現

從旅遊體驗的物理過程來看，旅遊體驗是由體驗前、現地體驗和後體驗行為三個階段所構成。從體驗的情感過程視角來看，遊客體驗則是由期望、情感獲取及記憶所組成的一個整體。由此，後旅遊體驗階段下的行為、要素及結構分解，是旅遊體驗研究的重點。透過數據分析和假設驗證等，本研究認為，體驗記憶是旅遊體驗後行為階段中的重要結構要素。

從旅遊體驗的情感層面來看，旅遊體驗品質是對遊客心理結構水平或狀態的衡量，而旅遊體驗情感的動態性特徵，又決定了遊客體驗心理狀態的非一致性。從情感控制論的視角來看，可以將其分解為暫時情感與獲得情感間的連續變動。作為遊客最終情感的載體，體驗記憶是遊客經過自我修正和重新評價後，所接受情感的「工具變量」。因此，在後體驗階段中，旅遊者對於現地體驗階段中獲得的情感，是以記憶的形態長期持有。這一結論與拉森（Larsen，2007）、桑森垚（2007，2011，2016）等人的研究觀點相一致。體驗記憶是一種心理過程，是以情感獲取和情感喚醒為核心（潘瀾，林璧屬，王昆欣，2016）的主體存在狀態，對後體驗行為具有重要的影響作用。

對後體驗階段下的愉悅體驗與滿意度、行為意圖間的路徑關係再進一步分析，結果表明：體驗記憶完全中介了愉悅體驗對滿意度、行為意圖的影響，即愉悅體驗對滿意度和行為意圖的間接影響，必須透過體驗記憶這一「永續」的情感狀態來實現。這一研究結論再次證實：體驗記憶在遊客後體驗階段下具有重要的決策作用，是建構旅遊者後體驗行為的關鍵要素。

（三）體驗記憶更為穩定地對遊客後消費行為產生影響作用

體驗記憶是旅遊體驗後行為階段中的重要結構要素，是影響旅遊者後消費行為的關鍵中介變量。在變量的中介效應分析中，本研究發現，在比較約束模型 A 和約束模型 B 中，愉悅體驗和體驗記憶對遊客滿意度的影響路徑係數上，愉悅體驗對滿意度作用的標準化路徑係數為 0.859，而體驗記憶對滿意度影響的標準路徑係數則是 0.991。該結論從數據層面佐證了，在遊客後體驗階段下，體驗記憶能夠更為有效地對遊客後消費行為產生積極的影響。此外，從遊客情感建構及其控制演變的發展視角來看，體驗情感是符合遊客自身特徵的一種「合理解釋」。作為對不同階段下，遊客所獲取情感特徵的解釋，體驗記憶是經過遊客自身的社會文化特徵等屬性「淨化」後的情感保存，是主體對其體驗情感的最終確認。因此，相比現地體驗階段下的「暫時」情感，體驗記憶能夠對遊客的後消費行為產生持久穩定的影響。就實踐意義而言，該分析結果是旅遊目的地、風景區管理、提升遊客重遊率，與口碑推薦等的重要依據之一。由此可見，後體驗階段中遊客所「永恆」保存的情感

體驗記憶，相比現地活動階段中的「瞬間」愉悅，更能持久地對其態度、行為等產生影響。

（四）後體驗階段中滿意度對行為意圖的影響

在情感視角的旅遊體驗研究框架下，本研究將滿意度和行為意圖納入後旅遊體驗研究，進一步分析旅遊者滿意度和行為意圖間的作用關係。在驗證滿意度與行為意圖的影響關係上，以往研究認為，滿意度對行為意圖具有正向影響作用（Lee，Graefe，Burns，2004；Olorunniwo，Hsu，Udo，2006；Zeithaml，Berry，Parasuraman，1997），本研究的實證分析結果也支持以上結論。在後旅遊體驗過程中，滿意度能夠對行為意圖產生積極的影響作用。與此同時，研究還發現，滿意度作為中介變量，支撐著體驗記憶對遊客消費行為意圖的作用關係，也進一步表明，在旅遊體驗的情景下，滿意度與行為意圖間同樣存在穩定的單向作用關係。

第五節 本章小結

基於旅遊體驗要素分析及其識別的概念推理結論，本章對後體驗階段中體驗記憶的角色、作用關係等進行實證分析。具體而言如下：首先，根據後體驗階段下，情感體驗的存續概念推導模型，進行了理論模型的構建。該理論模型建構的主要目的，是驗證體驗記憶作為遊客永久的情感載體，在後體驗階段中是否是旅遊體驗的重要結構要素。與此同時，概念模型理論推演了愉悅體驗、體驗記憶與遊客滿意度、行為意圖等變量間的影響關係，目的是進一步檢驗後體驗階段下，四個構念間的影響關係和作用路徑。其次，基於預先調查的數據分析結果，本研究對部分量表進行了中國情景應用下的修正。同時，對正式調查中的問卷數據進行了信度效度檢驗，並透過結構方程模型進行了路徑分析、變量的中介效應分析等。實證分析的結果基本支持研究提出的理論假設，即體驗記憶是後體驗階段下的重要結構要素。此外，中介效應的實證分析結果也交叉印證了這一關鍵結論。同時，實證分析結果也驗證了後體驗階段下的遊客滿意度，對其行為意圖有著穩定的影響關係。研究認為，旅遊體驗具有記憶的屬性，而作為遊客最終情感儲存載體的體驗記憶，較愉悅體驗更能穩定地對遊客的後消費行為產生積極的影響。

第十章 已說明的與未解決的問題

第一節 已說明的問題與結論

科學問題研究的核心，在於對現象或事物本原的把控，即關鍵是對其結構要素的解讀。綜觀中國國內與海外旅遊體驗研究的現狀，如何有效解讀旅遊體驗的內在表現與存在意義，仍然存在學術上的空白。相比海外研究，中國以謝彥君為代表的學者們，提出了旅遊世界、情境、場、「共睦態」等一系列具有創新性的科學知識，為後續旅遊體驗的深度研究提供了指引。與之不同的是，本研究發現，既有的研究忽略了對體驗本身的關注，體驗是什麼？從個體層面來看，旅遊者所獲得的體驗，是以一種怎樣的形態所存在的？而這恰恰又是旅遊體驗進行深度拓展時，必須要建立的前提知識。正是基於這樣一種對科學問題進行深入探索的慾望，本研究試圖透過體驗自身特徵與結構的分析，來把控體驗的本原，進而實現對旅遊體驗的理論解讀。可以說，本研究作為一種研究視角上的補充，以體驗的本原——內感和情感，作為研究個體遊客體驗的切入點，從結構要素解讀的途徑，實現對旅遊體驗的深入研究。

基於以上認識，本研究從哲學、心理學和經濟學視角，對體驗的概念內涵進行溯源和學理分析。透過對體驗結構要素的解析，本研究認為，哲學體驗視角下的心境意義、為我存在和內感，是對心理學和經濟學體驗理論結構要素的概括，而內感是體驗結構解析的核心。基於對以上理論的總結，本研究以折射主體內感意義的情感層面為出發點，又借鑑社會建構主義理論、情感控制理論、情境理論、情感認知評價理論等情感表現方法，結合旅遊體驗的情感性和過程性視角，對旅遊體驗要素進行解析。本研究又進一步從時空關係視角入手，分析和識別現地體驗階段與後體驗階段中，建構、調控及存續旅遊情感體驗的結構要素。最後，本研究基於概念推導模型，提出現地活動階段中的建構要素、控制要素，及後體驗階段中的存續要素理論模型，並透過實證對各結構要素的作用關係進行檢驗。

本研究的主要結論有以下幾點：

（一）情感是旅遊體驗的基本元素

本研究梳理了旅遊體驗要素的概念及理論內涵，本研究認為，旅遊體驗要素是建構遊客情感體驗過程完整性的結構元素，目的是描述不同體驗階段下，遊客所獲得的心理感受。情感在旅遊體驗要素中具有「承上啟下」與「總攬全局」的身分，亦可理解為，沒有情感的體驗不能稱之為體驗。又進一步分析旅遊體驗過程視角下的要素與情感內涵，認為情感使遊客體驗得以建構的基本元素。基本元素是對構成某一系統或事物，所必備始源的概括和描述，而作為對建構遊客體驗結構要素始源的描述，情感是在不同體驗階段下，遊客心理感受的總體概括，並可進一步從旅遊體驗時空關係的過程、建構、認知等視角分解基礎元素。

（二）遊客情感體驗呈現出累積的階段性特徵

在深入分析旅遊體驗「本原」及特徵內涵的基礎之上，本研究認為，「情感」是唯一能夠把握體驗本真內涵，和體現旅遊體驗要素類屬特徵的基本元素。透過對旅遊體驗情感過程的識別與量化分析，研究發現，旅遊體驗中的情感是一個連續變化的過程。在旅遊體驗全程的不同階段中，遊客所獲得的情感是有差異的。又進一步透過對現地活動階段中，遊客情感體驗狀態的刻劃，並依託情感控制理論的延伸觀點，識別出遊客情感體驗的兩種狀態：暫時情感和獲得情感。暫時情感是旅遊者在旅遊場景的社會互動中，受到各種要素影響，產生的一種臨時體驗情感狀態。獲得情感是旅遊者基於評價、效能和活動維度，對暫時情感比較後，確認的最終體驗情感狀態。從旅遊體驗建構的所屬階段來看，暫時情感和獲得情感均處於現地體驗階段的時空關係中。從旅遊體驗情感狀態的連續性關係來看，暫時情感是旅遊者獲得情感的前提，獲得情感是暫時情感經過「選擇」後的展示。

（三）旅遊體驗是過程視角下的情感建構、控制及存續要素的共變結果

在體驗要素的解析中，情感是識別旅遊體驗要素的基本出發點。結合遊客體驗的過程視角，本研究認為，物理過程、情感過程及建構過程，是描述

旅遊體驗要素的三個核心層面。在分析體驗情感的演變過程中，本研究提出旅遊情感體驗的全程概念模型，對現地體驗和後體驗行為兩個階段中的體驗要素進行識別。

從旅遊體驗的物理過程來看，現地活動階段中的體驗要素包括：地方感、關係承諾、真實性感知、情感投入、功能價值、情感價值、情感轉換成本及愉悅體驗；後體驗階段中的體驗要素包括：體驗記憶。

從旅遊體驗的情感過程來看，旅遊體驗情感要素包括：情感投入、愉悅體驗和體驗記憶。以上三個要素，是刻劃遊客體驗全程的框架性要素，具有顯著的階段性特徵。建構於體驗的物理過程基礎之上，遊客的情感形態表現的順序為感知、認知、回憶的「弱——強——弱」演變過程，即旅遊體驗表現為情感投入的感知、愉悅體驗的認知，和體驗記憶的存續。

再進一步從旅遊體驗的建構過程來看，遊客情感體驗表現為建構、控制和存續三個階段。其中，旅遊體驗建構要素包括：地方感、關係承諾、真實性感知和情感投入；旅遊體驗控制要素包括：功能價值、情感價值、情感轉換成本和愉悅體驗；旅遊體驗存續要素則包括：體驗記憶。旅遊體驗是過程視角下情感的建構、控制及存續等要素共同作用下，階段性的情感展示。

基於以上分析，可以得出結論：在旅遊體驗的全程中，旅遊者的情感體驗發生了轉變。就體驗情感而言，旅遊體驗由暫時的情感投入，轉變為獲得的愉悅體驗，最後轉變為永久的情感記憶。就結構要素而言，現地旅遊體驗階段中，構成暫時情感投入的地方感、關係承諾及真實性感知，轉變為建構愉悅體驗的功能價值、情感價值及情感轉換成本等體驗要素，最終轉變為體驗記憶的結構要素。因此，從旅遊體驗發生的情感演變及要素構成來看，旅遊者的情感體驗完成了從「瞬間愉悅」到「永恆美好」的蛻變。

（四）地方感、關係承諾、真實性感知和情感投入，是建構旅遊情感體驗的結構要素

旅遊體驗是社會建構產物下的遊客情感獲取。情境、關係與互動是現地活動階段中，遊客情感得以存在的「偶合劑」。現地體驗階段中，遊客情感

體驗是建構於旅遊世界中，物理情境與社會情境下的主客關係互動。因此本研究認為，物理情境與社會情境是遊客體驗得以建立的前置概念要素。物理情境中的地方、主體對地方的情感賦予，是連繫旅遊者與旅遊地情感關係的關鍵，地方感即是對這種關係的精準概括。在社會情境中，旅遊者與旅遊目的地居民、同行遊客間的互動關係，也是情感建構中主客互動的決定要素。關係承諾是對主體間心理意象的描述。在這其中，遊客真實性感知能透過影響旅遊者與目的地及社會關係，進而影響旅遊者的體驗建構。基於實證分析的結果驗證，可以看出，現地活動階段中的情感體驗，是旅遊情境下社會建構的產物，而地方感、關係承諾、真實性感知和情感投入，是建構旅遊情感體驗的結構要素。

（五）功能價值、情感價值、情感轉換成本和愉悅體驗，是控制旅遊情感體驗的結構要素

旅遊者情感體驗具有顯著的階段性特徵，情感間又存在著必然的因果關係。現地活動階段是遊客情感體驗建構與獲取的重要階段。以往研究僅僅注意到遊客現地活動階段中，體驗情感的單一狀態，而透過遊客情感控制的研究發現，這一階段中遊客的體驗情感有兩種不同的狀態屬性。其中，遊客情感投入（暫時情感）是最終愉悅體驗（獲得情感）的前置變量。與此同時，基於情感認知評價理論的旅遊體驗分析，發現愉悅體驗是遊客基於價值標準對所獲得暫時情感狀態的「選擇」與「確認」。實證分析結果證實，情感價值比功能價值更能有效地調控遊客的愉悅體驗感受。此外，在以上兩個情感狀態的轉換過程中，受到旅遊期望的預設影響，情感轉換成本也會調節旅遊者最終所獲得的愉悅體驗感受。綜上所述，現地活動階段中的情感體驗，是自我調控後所獲得的愉悅體驗。現地體驗控制階段中，功能價值、情感價值、情感轉換成本和愉悅體驗，是控制旅遊情感體驗的結構要素。

（六）體驗記憶是存續旅遊情感體驗的結構要素

記憶是對體驗過的情感或情緒的保持與重現。在深入分析體驗階段中情感體驗存續的形態後，本研究認為，體驗是被記憶的。旅遊體驗記憶的核心，是旅遊者對旅遊過程中積極、有意義的事件、活動及其相應情感的訊息儲存。

從情感體驗的階段形態來看，體驗記憶是以長時記憶形式，對旅遊者現地活動階段中所獲得情感體驗的存續與再現，情感投入和愉悅體驗分別是現地活動階段中遊客情感的感覺記憶和短期記憶狀態表現。此外，從旅遊者消費行為的視角來看，體驗記憶是後階段中，建構旅遊者消費行為意圖的結構變量。實證分析結果也證實，相比愉悅體驗，體驗記憶能更為穩定地對遊客後消費行為產生影響。體驗記憶是經過自我修正後的遊客最終確認情感，因此，體驗記憶是後階段中情感體驗存續的重要表現。

第二節 優化旅遊體驗的實現路徑

一直以來，旅遊目的地、風景區的經營與管理，主要以有效增加經濟收益為中心，而忽略了對遊客情感的關注。如前文所述，情感是貫穿遊客完整體驗歷程的主線。於具體旅遊世界情境中體驗情感的建構，遊客情感體驗的獲取程度，將直接關係到旅遊滿意度和後消費行為意圖，並關乎旅遊目的地、風景區的可持續發展。因此，對於提升和優化旅遊者的情感體驗，可以從以下幾個方面展開。

（一）注重對遊客體驗情感的塑造

情感是旅遊體驗的基本元素，並貫穿於旅遊者體驗的全程。與此同時，在遊客體驗的不同時空階段中，旅遊者所感知到的情感有顯著的差異。正如本研究在第五章和第七章的遊客情感分析中陳述的觀點，情感體驗的階段性可以具體表現為暫時情感和獲得情感。此外，在後體驗階段中，遊客情感則以體驗記憶的形態長時保存，並對旅遊者的後消費行為意圖產生強而有力的影響。由此可見，塑造現地活動階段中，遊客的情感體驗及感知品質程度，是優化旅遊體驗的核心與關鍵。因此本研究提出，遊客情感體驗塑造的三個原則：參與性、娛樂性和刺激性。

在遊客情感體驗塑造的參與性方面，首先要強調旅遊體驗發生的基礎，是遊客的身體參與。因此，在塑造遊客情感體驗方面要重視參與性旅遊項目的設計與開發，適合於老年、中年、青年等不同年齡層次的群體。此外，在旅遊參與的意識方面，要將旅遊者「被動」參與與「配合」參與，轉變為旅

遊者的「全面」參與。這就要求旅遊目的地及風景區經營管理者，將相應的旅遊產品項目納入旅遊者生活空間、社區空間中，而非設定好的「舞台」中，進而形成情感、參與及身心的深度融合。

在遊客情感體驗塑造的娛樂性方面，要針對旅遊者需求的變化，開發一系列滿足旅遊者「求樂」需要的旅遊產品項目。一方面對靜態觀賞的旅遊項目增加娛樂性，如傳統儀式表演等；另一方面拓寬旅遊體驗娛樂性活動的邊界，將文學、藝術、音樂乃至體育項目等納入旅遊活動項目中。

在遊客情感體驗塑造的刺激性方面，旅遊目的地及風景區經營管理者可以依託旅遊資源的天然屬性，並結合現代科技成果等，增加一系列刺激性的旅遊參與項目和活動，如玻璃棧道、低空熱氣球觀光等，以滿足旅遊者「High」、「爽」的心理需求。

（二）提升旅遊目的地和社區居民的「形象」

從現地活動階段中，遊客情感體驗建構的結構因素來看，地方和社區居民是遊客情感產生的直接前置變量。在旅遊世界中，旅遊者透過與地方和社區居民的關係互動形成暫時的情感體驗。因此，為了提升旅遊體驗品質，旅遊目的地、風景區管理者需要從旅遊地形象建設和社區居民親和力兩個層面，來優化遊客情感體驗。

在旅遊目的地形象建設方面，首先要完善旅遊目的地的整體形象體系。旅遊地形象是旅遊者與地方建立關係的先導因素。旅遊者對目的地形象的認知判斷，會影響遊客情感建立的傾向及對旅遊地居民、社會關係的總體評判。其次，旅遊地形象的建設，又與所在地旅遊產品品質、服務人員管理、配套設施等有著密切的關聯。因此，旅遊目的地與風景區管理者，一方面要加強對正面、積極旅遊形象的建立和推廣，扭轉負面輿論所造成的旅遊地形象偏差等；另一方面要有效落實旅遊條例、制度等，加強對風景區、酒店、旅行社、遊覽車及導遊服務人員的規範管理，從旅遊地的「硬體」層面上，為形象建設提供保障。

在社區居民親和力的提升方面，對當地居民的旅遊意識和參與意識做出引導。在居民旅遊意識方面，加強向旅遊地、社區居民傳遞正向、積極的旅遊產業外部效應訊息，幫助當地居民建立正確的旅遊發展態度。在參與意識方面，透過建立相應的獎勵約束制度、提供旅遊工作崗位、產權轉股等方式，進一步增強本地居民的旅遊參與力度和深度，為旅遊地人文關懷的總體形象提供支撐。

（三）提高遊客體驗感知的真實性程度

在旅遊體驗建構要素的實證分析中，遊客真實性感知能夠調節旅遊者與旅遊地、社區居民及同行遊客間的互動關係，即真實性感知程度能夠調控現地活動階段中，旅遊者的暫時情感建構。因此，為了有效提升旅遊者的情感體驗感知程度，旅遊目的地、風景區管理者需要增加游客感知的真實性程度。

需要指出的是，一方面旅遊者的真實性感知是隨時隨地的發生，即在旅遊過程中的任一時空階段，遊客都會對所消費產品、項目進行「無意識」的真實性判斷；另一方面旅遊者進行真實性判斷的標準，並非是「客觀」的真實性，而是一種基於社會建構情境中的真實性。例如，王寧（Wang Ning，1999）提出的建構真實性、存在真實性等，均是遊客判斷旅遊體驗是否真實的標準之一。因此，在旅遊目的地、風景區的經營與管理中，各主管部門需要從旅遊產品優化入手，盡可能將原真性的元素、文化及實物等納入遊客所體驗、參與的旅遊項目之中。例如，在西南地區民族村寨旅遊中的長桌宴方面，食材的選用、用餐環境設計，乃至餐具、桌椅的搭配，要完全符合當地的「文化標準」。與此同時，遊客所感知到的真實是一種主觀真實性，可以是基於客觀真實基礎之上的感知，也可以是在旅遊風景區、社區居民所營造氛圍中的真實性感知。因此，旅遊產品或項目的設計要利用環境、節日、文化等元素建構旅遊者真實性感知。例如，將民族文化中的重大節慶活動（如，每十三年一次的苗族牯藏節）納入旅遊體驗項目中，活動設置、時間週期安排、活動開展地選擇等均要與原節慶活動相一致。

（四）旅遊產品的開發要兼顧功能價值和情感價值

正如本研究先前所得的結論，即情感價值和功能價值是連接遊客獲得情感的中介變量。可以認為，遊客愉悅體驗的獲得是基於所體驗產品的功能、情感價值做出的主體判斷，其中實證分析的結果，表明情感價值較功能價值能更為強而有力地調控遊客體驗情感。

在旅遊產品開發方面，旅遊產品本身具有無形、生產與消費同步性等特殊之處。與此同時，作為一種服務類型的產品，旅遊產品除具有物質產品所必備的基本功能屬性外，又承擔著產生遊客情感的功能。這就要求旅遊目的地、旅遊風景區管理者在開發旅遊產品的過程中，要兼顧產品的功能和情感屬性。在旅遊產品的組建過程中，必須要考慮到消費者的情感訴求。在單項旅遊產品的設計與開發過程中，要重視產品體現出的形象、情感及情調等，為旅遊者提供體驗式參與的窗口，增加旅遊產品與遊客的互動性功能。此外，由於旅遊業涉及食、住、行、遊、購、娛等各種具體的產業部門或子產品，因此在旅遊產品的串聯設計中，要注意具體產品價值及屬性的搭配，從而實現「1+1 ＞ 2」的效果。需要指出的是，服務是旅遊產品的核心所在，也是體現旅遊產品情感價值的關鍵。旅遊服務的規範化和人性化設計，也是整體旅遊產品開發的重點之一。

（五）重視對遊客體驗記憶的維護

在後體驗階段中，體驗記憶能夠有效和穩定地對遊客後消費行為產生影響。作為一種情感狀態的延續，體驗記憶比現地體驗階段中的愉悅體驗影響力更持久。因此，作為旅遊產品的供應商、旅遊目的地的經營管理者，如何長久有效維持遊客所獲得的積極體驗記憶是非常關鍵的。正如，桑森垚（2016）在分析旅遊體驗記憶形成的研究中指出的，認知符號、紀念品等，是塑造遊客體驗記憶的關鍵外部變量。因此，從實踐層面來看，可以從以下兩個方面來幫助遊客「維護」體驗記憶。

1．旅遊地符號展示的多樣化

旅遊符號作為旅遊者與目的地之間的中介，既代表著遊客的欲求、動機，同時也承載著旅遊目的地針對遊客的有形產品展示。在分析遊客體驗記憶的構成中，桑森垚（2016）指出，體驗認知是體驗記憶的核心之一。作為認知要素的可視化形態展示，旅遊目的地、風景區中的各類符號，是強化後體驗階段中遊客情感體驗記憶的關鍵。因此，旅遊目的地、風景區要重視各類符號的有形化展示，在風景區標識、廣告牌設立、紀念品開發及相關衍生產品中，突出地域文化特色。旅遊地符號的展示要兼顧「意」與「形」，一方面要賦予旅遊符號特殊的含義，另一方面也要對旅遊符號進行直觀化處理，即有形化展演。與此同時，透過各類新媒體管道，如微信、微博、App 及主題網站等，加強符號標誌物訊息向旅遊者傳遞的效率。

2．開發具有獨特符號特徵的旅遊紀念品

從體驗記憶能在遊客後體驗階段中被長久保持的視角來看，具有旅遊目的地獨特符號特質的旅遊紀念品，是存續情感體驗的重要有形載體。因此，旅遊目的地、風景區在開發旅遊紀念品時，要注重嵌入各種地方文化元素，一方面要提升旅遊紀念品的文化創意，體現旅遊地的文化多樣性，凸顯傳統文化的特質，開發可以由旅遊者參與、客製的旅遊紀念品，既突出特色又能避免雷同；另一方面要開發具有品牌特色的旅遊紀念品。品牌是對文化、品質和情感的融合展示。旅遊品牌的推廣有助於遊客精準識別旅遊地的情感，從而有效維持旅遊體驗記憶。此外，旅遊紀念品的開發還要確保產品品質，避免粗製濫造。

第三節 未解決的問題與展望

一、未解決的問題

（一）不同工具下，旅遊者情感體驗的測量

與傳統研究方法一致，本研究使用問卷調查方法中的自答途徑，來獲取遊客現地活動階段和後體驗階段中的情感特質訊息。需要指出的是，旅遊者

的情感體驗是一個連續演變的線性過程，不同時空階段中的情感負荷是不同的，即在任一時點上的情感也是不同的。問卷調查方法只能捕捉旅遊者在一定時空區間內的情感屬性，仍不能完全精準地刻劃遊客情感演變的詳細歷程。與此同時，受限於數據收集方法的客觀局限，在後體驗階段中的情感測量方面，本研究使用實驗研究法進行數據收集，儘管已採用相關條件來約束受樣對象的總體特徵，但樣本數據仍然會與現實情境有一定的偏差。

（二）不同場景下，旅遊體驗要素的解讀

在數據收集過程中，本研究選取貴州青岩古鎮，和西江苗寨等民族文化類風景區，作為抽象調查範圍。考慮到風景區類型不同，可能導致的遊客情感識別差異等問題，本研究所得結論可能不適用於自然類風景區中的遊客情感體驗要素解讀。因此，未來研究可以考慮以自然類、文化自然類相結合的風景區為抽樣調查範圍，再次檢驗遊客情感體驗的結構要素及作用機制，並比較差異。

（三）個體文化差異下，旅遊體驗要素的驗證

既有的研究表明，不同文化背景下的個體，對於同一刺激所做出的回應有著明顯的差異。同樣，受限於文化背景及價值觀的顯著差異，東方文化情境下的中庸之道與西方個體至上的價值觀，對於旅遊體驗結構要素的驗證結果必然存在著差異。也正如此，本研究選取中國國內遊客為抽樣調查對象，對於國外遊客是否會具有相同的分析結果，仍然需要未來進一步開展研究。

二、研究展望

（一）對遊客情感體驗的即時測評

遊客情感體驗具有明顯的階段性特徵，這一階段性特徵不只局限於現地活動階段和後體驗階段這一概念範圍之中。對於遊客情感體驗特徵、演變的「時點」測量，有助於深刻認識旅遊體驗的結構要素體系。未來研究可進一步依託大數據途徑，並結合 GIS、GPS、腦波測量等數位化技術，對遊客體驗全程的情感訊息進行即時的檢測和數據收集，有助於全面認識旅遊情感體驗的形成和演變。

（二）將前體驗階段納入旅遊體驗要素研究視域中

受限於數據獲取困難等客觀原因，本研究沒有將旅遊期望的體驗前階段納入要素研究體系中。謝彥君和吳凱（2000）認為「旅遊期望扮演著十分重要且微妙的角色，深刻地影響著旅遊體驗的品質。」同時，旅遊期望在形成過程中受到訊息傳播管道、品質等的影響，遊客期望又呈現出總體的片面性、模糊性、可替代性等特徵。從遊客情感體驗演變的歷程來看，前體驗階段中的期望作為一種「情景預設」，也會對遊客現地體驗和後體驗階段中的情感獲得產生影響，即旅遊期望本身亦是一種預設情感的載入。因此，後續研究可就前體驗階段中的期望，在現地活動階段和後體驗階段中的建構、調節作用做出研究。與此同時，未來研究也可就前體驗階段中情感預設的結構要素做出深入分析。

（三）探索後體驗階段中，體驗記憶的情感演變機制及結構要素

針對旅遊後體驗階段而言，未來研究可進一步探索愉悅體驗向體驗記憶演變的機制、路徑及因素。本文研究結論表明，隨著旅遊行程的結束，在時間和空間的作用下，旅遊者現地活動階段中所獲得的情感體驗，會轉變為後體驗階段中的體驗記憶。作為遊客情感體驗的一種特殊存在狀態，體驗記憶是對現地活動階段中美好情感的保存。進一步探索愉悅體驗向體驗記憶轉變的機制和結構要素，有助於深刻認識旅遊體驗的完整歷程、體驗記憶的情感結構等。

（四）進一步突破旅遊體驗要素研究的「時空邊界」

本研究主要從情感視角，對旅遊體驗的過程及結構要素進行研究。與此同時，將情感要素架構於「過程」這一時空關係中，進而分析現地體驗和後體驗兩個階段中，體驗要素的構成及作用關係。如前文所述，情感是旅遊體驗的基本元素。從時空關係這一層面來看，本研究僅僅分析了現地和後體驗兩個概念範圍。未來研究可進一步從時空關係這一視角，對遊客情感體驗歷程和要素進行細分研究。例如，以所參與活動、項目的時空關係為概念範圍，分析在具體的旅遊活動中，遊客情感體驗的要素構成及結構關係；以旅行過

程中的目的地節點為概念範圍，分析在某一旅遊目的地中，遊客情感體驗的要素構成及結構關係等。

後記

這個題目是一個難以完全勝任的研究。從哲學的體驗、心理學與經濟學的體驗嬗變，都是跨越學科的挑戰。幸好有導師的指點，有同門師兄弟學姐妹的鼎力相助。終於在 2018 年的夏天完成了這個艱巨的任務。

本書先後經歷了三年。以為很好寫，其實難度大。幸運的是，我遇到了一個好老師。林璧屬教授嚴肅的科學態度，嚴謹的治學精神，精益求精的工作作風，深深地感染和激勵著我。本書的完成及本研究的修訂，傾注了先生的心血。在此，謹向林老師致以誠摯的謝意和崇高的敬意。林老師對於我未來學術發展的走向產生長遠的影響，也是我四年中最大的收穫。感謝謝彥君教授，孫九霞教授，周星教授、魏敏教授、林德榮教授、周波教授、伍曉奕教授、張進福副教授，感謝他們給我提出的寶貴建議。

感謝師兄駱澤順、林文凱博士及師姐潘瀾、竇璐博士、師妹林玉霞、曾淑穎在科學研究、學位論文寫作期間給予的幫助，及提出的寶貴建議。感謝師兄張威創、霍定文博士，以及丁雨馨、余明柯、吳問津，同門情誼難以忘懷。感謝同學劉衛梅、黃璇璇、程坦、趙軍營及幸偉等博士，在學習以及生活上給我以許多鼓勵和幫助。特別感謝我的同學兼同事胡娟博士，在我多次英文投稿過程中，給予強而有力且及時的語言支持。

最為感謝我的父母。父母給予了我生命，以及不斷的支持和無盡的鼓勵。外出求學、工作已有十八年，離家十八年，願父母身體健康，安享晚年。

謹將本書獻給關心、支持及我愛的人們！

國家圖書館出版品預行編目（CIP）資料

中國旅遊體驗要素研究：從瞬間愉悅到永恆美好 / 孫小龍 著.
-- 第一版 . -- 臺北市：崧博出版：崧燁文化發行 , 2019.10
　　面；　公分
POD 版

ISBN 978-957-735-932-2(平裝)

1. 旅遊業管理 2. 中國

992.2 108017576

書　　　名：中國旅遊體驗要素研究：從瞬間愉悅到永恆美好

作　　　者：孫小龍 著

發 行 人：黃振庭

出 版 者：崧博出版事業有限公司

發 行 者：崧燁文化事業有限公司

E-mail：sonbookservice@gmail.com

粉 絲 頁：　　　　　　網址：

地　　　址：台北市中正區重慶南路一段六十一號八樓 815 室

8F.-815, No.61, Sec. 1, Chongqing S. Rd., Zhongzheng

Dist., Taipei City 100, Taiwan (R.O.C.)

電　　　話：(02)2370-3310 傳　真：(02) 2388-1990

總 經 銷：紅螞蟻圖書有限公司

地　　　址：台北市內湖區舊宗路二段 121 巷 19 號

電　　　話:02-2795-3656 傳真 :02-2795-4100　　網址：

印　　　刷：京峯彩色印刷有限公司 (京峰數位)

　　本書版權為旅遊教育出版社所有授權崧博出版事業有限公司獨家發行電子書及
繁體書繁體字版。若有其他相關權利及授權需求請與本公司聯繫。

定　　　價：550 元

發行日期：2019 年 10 月第一版

◎ 本書以 POD 印製發行